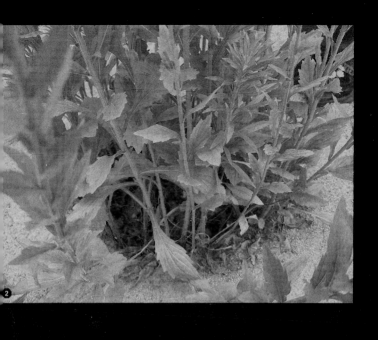

超芸術トマソン

초예술 토머슨
超芸術トマソン

2023년 7월 26일 초판 발행 · 2024년 5월 17일 2쇄 발행 · **지은이** 아카세가와 겐페이
옮긴이 서하나 · **펴낸이** 안미르, 안마노, 오진경 · **편집** 김한아 · **디자인** 박민수 · **영업** 이선화
커뮤니케이션 김세영 · **제작** 세걸음 · **글꼴** AG 최정호체, AG 최정호민부리, 윤슬바탕체, Univers

안그라픽스

주소 10881 경기도 파주시 회동길 125-15 · **전화** 031.955.7755 · **팩스** 031.955.7744
이메일 agbook@ag.co.kr · **웹사이트** www.agbook.co.kr · **등록번호** 제2-236(1975.7.7)

ISBN 979.11.6823.215.0 (02600)

초예술 토머슨

아카세가와 겐페이 지음

서하나 옮김

일러두기

- 이 책은 아카세가와 겐페이가 잡지 《사진시대寫眞時代》에 연재한 글을 묶은 것이다. 1985년
 5월 10일 뱌쿠야쇼보白夜書房에서 초판을 출간했고, 이후 개정·증보해 1987년 12월 1일
 지쿠마쇼보筑摩書房에서 문고판을 출간했다. 한국어판은 지쿠마쇼보의 문고판을 기준으로 하되
 뱌쿠야쇼보판에 먼저 수록한 글을 1부, 지쿠마쇼보판에 새로 수록한 글을 2부로 묶었다. 오래
 전에 출간된 책인 만큼 내용 중 시대에 맞지 않는 표현이 있을 수 있다.
- 인명·단체명을 비롯한 고유명사의 외래어 표기는 국립국어원 외래어표기법을 따르되 관례로
 굳어진 것은 존중했다. 외래어는 되도록 우리말로 순화했으나 일본어 및 원어를 그대로
 사용하는 것이 내용을 이해하는 데 더 적합한 경우에는 그대로 두었다.
- 단행본은 「 」, 개별 작품은 「 」, 미술 작품 및 전시는 〈 〉, 잡지와 신문은 《 》로 묶었다.

여는 글　8

1

버섯 모양 원폭 타입　13

다카다의 바바 트라이앵글　31

군마현청의 토머슨　47

토머슨의 어머니, 아베 사다　70

바보와 종이 한 장 차이의 모험　92

빌딩에 잠기는 거리　114

하늘을 나는 부인　136

이층집의 인감　155

토머슨을 쫓아라　176

거리의 초예술을 찾아라　196

제 5 세대 토머슨 377

도시의 종기 398

2

1부 맺는 글 211

토머슨, 대자연으로 가라앉았다 228

아베 사다의 잇자국이 있는 동네 247

조용히 숨 쉬는 시체 268

화려한 파울 대특집 292

파리의 반창고 311

신형 양철 헬멧 발견! 328

6분의 1 전신주 350

어른의 계단 372

2부 맺는 글

사랑의 도깨비기와

벤치의 배후 영혼

익명 희망의 토머슨 물건

중국 토머슨 폭탄의 실태

목숨 걸고 서 있는 시체

콘크리트제 망령

역주

해설 겐페이 옹과 토머슨의 위업을 기리며

418 446 459 480 499 517 534 538 547

여는
글

도쿄에 유령이 나온다. 토머슨トマソン이라는 유령이다. 도쿄는 물론 오사카에도 고베에도 요코하마에도 나고야에도. 그런 유명 도시만이 아니다. 일본 어디든 사람이 모여 사는 곳에는 어김없이 도시가 생기고 집들이 즐비하게 들어서 활기찬 생활이 이어지는데 그런 생활의 그늘에 토머슨의 유령은 숨어 있다. 그리고 어느 순간 모습을 드러낸다.

사람들은 그 유령을 알아채지 못한다. 아니, 지금까지 전혀 몰랐다. 동네 큰길가의 벽돌담에 보란 듯이 그 유령이 붙어 있어도 사람들은 전혀 알아보지 못하고 바로 옆을 스쳐 지나간다. 가끔 그곳에 부딪히거나 스웨터의 실이 걸려도 여전히 눈치채지 못한 채 스웨터의 실만 떼어내고 그대로 지나간다.

그런데 말이다.

그 유령을 일부가 보고 말았다. 길을 걷다가 무언가에 걸린 스웨터의 실을 떼어내다가 그것을 발견했다.

"오!? 이건 뭐지!?"

그렇게 토머슨의 유령은 점점 모습을 드러내게 되었다. 그 내용은 본문에 밝혀두었다.

토머슨에 관해 이야기해도 처음에는 아무도 믿지 않았다. 그저 농담일 뿐이라고 치부했다. 분명 이것은 농

담이기도 하다. 하지만 그 농담 뒤에는 농담이 아닌 진짜 유령이 슬그머니 들러붙어 있다.

그런데 요즘은 세상의 진보가 빨라 토머슨이라는 말을 아는 사람이 늘어났다. 사람들에게 토머슨의 지식이 보급된 것이다. 게리 토머슨Gary Thomasson은 미국 메이저리그 선수였는데 높은 연봉으로 일본 야구단 요미우리 자이언츠読売ジャイアンツ에 입단해 자이언츠 소속 선수가 되었다. 그런데 스윙은 잘해도 공이 좀처럼 맞지 않아 헛방망이질만 하더니 결국 야구에서 쓸모가 없어져 벤치에만 들러붙어 있었다. 그 토머슨을 한자로 쓰자 '초예술超藝術'이 되었고, 그 두 말의 위상을 비틀자 그곳에 도시의 유령이 어렴풋이 모습을 드러냈다.

초예술 토머슨 이론이 사람들 사이에 점점 확산하고 있다. 하지만 지금까지 글로 정리한 적은 없었다. 토머슨 유령은 도시 여기저기에 도사리는데도 누구도 알아채지 못하고 그대로 지나치는 존재였다. 그런데 이상하게 그 논리를 알아채고 찾으려고 하면 좀처럼 눈에 잘 띄지 않는다. 그러면 실체가 없는 곳에 논리만 팽창하면서 눈앞이 캄캄해진다. 그럼 곤란하다. 그래서 일본 각지에 존재하는 초예술 토머슨 물건物件[1]의 실태를 소개하는 글을 서둘러 쓰게 되었다.

초예술 토머슨의 개념은 인류 역사상 처음 우리 시대가 되어서야 일본에서 그 정체가 드러났다. 그런 의미에서 이 책은 지구상의 의식사史에 남는 기념비가 될 것이다. 인류가 도시를 만들고 의식을 지닌 한, 그 도시와 의식의 관계에서 보일락 말락 했던 초예술 토머슨은 끊임없이 모습을 드러낼 것이다.

거리의 초예술을 찾아라

갑자기 뜬금없겠지만, 이제부터 초예술로 이야기를 시작하겠다. 먼저 사진 ❶, ❷를 보자. 1972년 세계 최초로 발견한 초예술 제1호다. 이것은 요쓰야혼시오초四谷本塩町의 쇼헤이칸祥平館이라는 료칸에 붙어 있던 계단 형태의 물건이다. 이 물건을 발견한 상황에 대해 이제부터 상세하게 설명하겠다.

당시 나는 쇼헤이칸에 틀어박혀 잡지《미술수첩美術手帖》의「장렬화권·일본 예술계 대격전壮烈絵巻·日本芸術界大激戦」이라는 일러스트레이션 페이지 작업을 했다. 그때는 학교를 졸업한 지 얼마 안 된 미나미 신보南伸坊

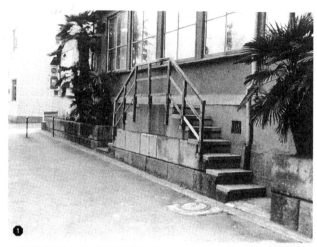

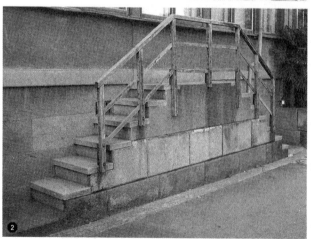

토머슨 제1호. 요쓰야의 계단 혹은 요쓰야의 순수 계단.

와 마쓰다 데쓰오松田哲夫도 함께였다.

료칸에 3일 정도 묵었을 무렵이었다. 보통 저녁밥은 료칸에서 먹어도 점심은 셋이 밖에 나가 해결했다. 온종일 방안에서 바짝 긴장해 일하다가 밖에 나가면 마음이 홀가분했다. 그래서 걸을 때도 괜스레 더 자유롭게 걸었다. 목적지까지 그저 최단 거리로 걷는 게 아니라 도로가 있으면 오른쪽으로 걷기도 하고 왼쪽으로 걷기도 했다. 그림쟁이들은 대부분 어린애 같은 구석이 있다. 그래서 길에 목재가 굴러다니면 일부러 그 위를 걷는다. 나도 신보도 그림쟁이였다. 마쓰다는 지금은 출판사 지쿠마쇼보에서 일하지만, 성냥갑 라벨이나 광고지를 모으는 걸 보면 역시 그림쟁이 같은 면이 있다.

그러니 점심을 먹으러 가는 도중에 우연히 이 계단과 만났어도 별생각 없이 올라갔다 내려와서는 그대로 터벅터벅 식당으로 가서 밥을 먹었다. 그리고 쇼헤이칸으로 돌아가는 길에 다시 이곳을 지나며, 좀 전에 우연히 만난 이 계단을 의미도 없이 이번엔 반대쪽에서부터 올라갔다가 내려왔다. 그런데 두 번이나 의미 없는 일을 반복하면 '어? 뭔가 이상한데?' 하는 생각이 들기 마련이다. 당연히 우리 셋은 멈춰 서서 계단을 바라보았다. 도대체 이 계단은 어떤 목적으로 여기 있지? 보통 이런 계

단이 있는 곳에는 올라간 곳에 입구가 있고 문이 있어 그 문을 통과해 건물로 들어가기 마련이다. 그런데 여기는 올라간 곳에 문이 없다. 대신 창문이 있다. 설마 창문까지 올라가라고 일부러 계단을 만든 걸까?

이런 비경제적인 것은 자본주의가 허락하지 않는다. 자본주의 세상에 존재하는 사물들은 모두 도움이 되는 것뿐이다. 그렇다면 도대체 이 계단은 무엇인가? 창문 안을 엿보러 가는 일 외에는 아무 용도가 없는 이것을 계단이라고 부를 수 있을까? 계단이라고 할 수 없다. 그러니 이것은 계단의 형태를 한 예술이라고밖에 할 수 없다. 아니, 어쩌면 이것은 초예술이지 않을까?

그건 아직 성급하다. 초예술을 떠올린 것은 훨씬 후의 일로, 실제로는 그렇게 간단하게 예술에 도달하지는 못한다. 예술과 같은 사고는 가까이 다가가기 두려운 것이라 서민은 되도록 그런 생각을 피하면서 살아간다. 나도 서민이기 때문에 처음에는 더 실용적인 입장에서 생각했다. 역시 자본주의나 공산주의가 세상에 존재하는 이상, 계단에는 반드시 용도가 있어야 한다. 그러니 이 계단도 실은 이 건물의 입구로 올라가는 계단이었고 그곳에는 본래 문이 있었을 것이다. 그런데 어떤 사정으로 그 문이 더 이상 쓸모없어지면서 개축할 때 막은 다음

창으로 만들었다. 그런 이유로 계단도 무용無用해졌지만, 철거하려면 돈이 드니 그대로 두었을 것이다. 즉 타지 않는 쓰레기로 건물 밖에 내놓은 것이다.[2] 이렇게도 생각해 볼 수 있지 않을까?

서민인 나는 이렇게 결론짓고 안심했다. 그리고 잊으려고 했다. 그런데 아무리 해도 신경이 쓰여 머릿속에서 지워지지 않았다. 이건 지극히 평범한 타지 않는 대형 쓰레기라고 애써 정리하려고 했다. 그런데 보고 있으면 도저히 쓰레기라는 생각이 들지 않았다. 이 계단은 정말 해맑은 얼굴을 하고 그 장소에 있었기 때문이다.

그렇다고 이런 문학적이고 주관적인 인상만 이유는 아니다. 주관이나 인상 비평 같은 것을 뛰어넘는 과학적 증거를 발견했다. 사진 ❶의 오른쪽 난간을 잘 보자. 파손되었던 부분을 새로운 목재로 보수한 걸 알 수 있다. 세상에 누가 무용의 쓰레기를 보수할까?

세상에는 순문학이 아닌 순계단이라는 것이 있다. 순수하게 오르내리기만 할 수 있는 계단, 올라가도 아무것도 없는 계단 말이다. 오직 계단 그 자체만 존재해 완벽한 순수 계단純粹階段이라고밖에 생각할 수 없다. 오락성은 물론, 용도성도 장식성도 없다. 이 세상에서 유용성이라

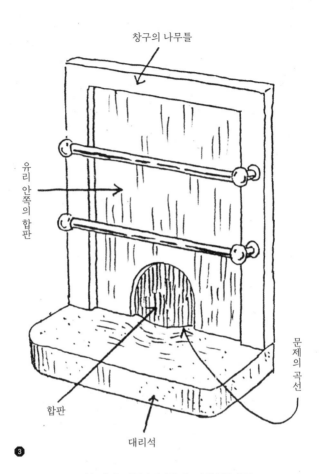

창구의 나무틀

유리 안쪽의 합판

문제의 곡선

합판

대리석

❸

토머슨 제2호. 덧없이 사라진 에코다역 무용 창구.

고는 전혀 찾아볼 수 없는 계단이다. 나는 그런 계단을 요쓰야에서 발견했다. 그리고 실제로 오르락내리락해 보고 그것이 수수께끼가 되어 내 머릿속에 남았다.

수수께끼는 수수께끼를 낳는다는 말이 있다. 그런 일이 실제로 일어났다. 본래의 수수께끼가 없으면 그것을 낳는 수수께끼도 없다. 그런데 수수께끼가 하나 생기기 시작하면 그 수수께끼를 풀기 위한 다른 수수께끼가 등장한다.

수수께끼가 수수께끼를 낳은 일이 다음 해 봄에 일어났다. 지금으로부터 9년 전이다. 봄은 뭐니 뭐니 해도 세금의 계절, 확정 신고[3]의 계절이다. 원천징수로 수입의 10퍼센트나 떼여 괴로워하다가 연초에 다시 잘 계산해 신고하면 가져갔던 돈을 돌려준다. 그래서 나는 꼼꼼하게 계산해 세무서에 신고하러 갔다. 당시 나는 네리마구練馬区에 살았고 네리마세무서는 에코다江古田에 있었다. 전철 세이부이케부쿠로선西武池袋線을 타고 에코다에 갔다. 승강장에 내려 개찰구까지 가려면 계단을 올라가 육교를 건너야 한다. 육교는 목조로 되어 있었고 벽에 판이 붙어 있었다. 나는 인파에 뒤섞여 육교를 우르르 내려갔다. 그러다 무심코 왼쪽 벽을 보았다. 그것이 있었다. 물건이었다.

처음에는 역시 분명하게는 알 수 없었다. 하지만 첫 눈에 '이것은?' 하고 궁금증이 생겨 발걸음을 늦췄다. 발걸음을 늦추니 뒤에 걷던 사람이 내 등에 부딪힐 뻔했다. '아, 뭐야. 갑자기 멈추고.' 금방이라도 혀를 차며 핀잔을 줄 듯한 표정으로 뒷사람이 나를 피해 지나갔다. 하지만 나는 거기에 신경 쓸 때가 아니었다. 결국 늦추었던 발걸음을 아예 멈춰 그것을 뚫어지게 쳐다보았다. 육교 복도를 흐르는 강물과 같은 인파 속에 홀로 말뚝처럼 서 있었다. 인파는 그 말뚝을 휘감듯이 지나갔다. 하지만 나는 그런 걸 신경 쓸 때가 아니었다. 물건을 뚫어지게 쳐다보았다.

그것은 창문 같은 것이었다. 유리가 끼워져 있었다 (그림 ❸). 전면에는 놋쇠 봉 두 개가 질러져 있었고 유리 아래에는 대리석 받침대가 튀어나와 있었다. 그 받침대와 맞닿는 유리 아랫부분에는 반원형의 구멍이 뚫려 있었다. 즉 이것은 표를 사고파는 '창구'였다. 그것도 꽤 오래전에 사용하던 형태였다. 지금도 시골에 가면 이런 모양의 창구를 볼 수 있다. 하지만 역시 너무 오래되어서 그런지 이 창구는 안쪽을 합판으로 막아놓은 상태였다. 이것은 사용하지 않는 창구였다.

아마 오래전 이곳에 정산소가 있었을 것이다. 그런

데 최근 에코다역이 개축 공사에 들어가면서 원래 있던 정산소는 다른 곳으로 옮겨 간 모양이었다. 정산소 주변에는 합판을 붙이거나 페인트를 칠해놓았는데 이 창구만 그대로 남아 있었다. 부수고 싶어도 부술 수가 없어 일단 합판으로 막아두자 해서 이렇게 된 듯했다.

그렇구나, 하고 납득할 수 있었다. 이런 일은 자주 일어나니까. 하지만 나는 아직도 그 자리에 우뚝 서 있었다. 무언가 풀리지 않는 의문이 있었기 때문이다. 불온한 무언가가 느껴졌다. 그 불온한 것이 번뜩이는 시선으로 나를 바라보았다. 그 번뜩이는 시선이 어쩌면 초예술이지 않을까? 아니, 아직 거기까지 생각이 미치지 못했다. 그것은 무의식 아래의 하下의식, 그보다 더 아래에 있는 지하 3층 정도의 하의식에서 느낄 뿐이었다. 나는 그 지하 3층에 생긴 무게에 옴짝달싹 못 하고 그대로 우두커니 서 있었다. 지하 3층에서부터 길게 뻗어 나온 하의식의 끈의 끄트머리가 창구 어딘가를 가리켰다. 그리고 그것이 무엇인지 천천히 깨달았다. 그것은 창구의 중심이었다. 창구 안쪽과 바깥쪽의 접점, 나아가 수직 유리면과 수평 대리석면이 맞닿은 부분에 드러나 있는 합판의 완만한 곡선.

이 창구는 바깥쪽에서는 손님이 돈이나 표를 넣고

안쪽에서는 역무원이 잔돈이나 영수증을 내주는 왕복 운동이 일어나는 장소다. 긴 시간 그 접점 위에서 일어난 마찰 운동으로 대리석 윗면 중심부가 완만하게 파여 있었다. 그러니 합판을 반듯하게 잘라 툭 막아놓으면 아랫부분에 마치 실눈을 뜬 듯한 틈새가 생기기 마련이다. 그런데 이 창구는 합판 하부를 그 완만한 곡면에 맞춰 실톱으로 정교하게 잘라 틈새가 생기지 않도록 대어놓은 것이었다.

육교를 오가는 인파 사이에 말뚝처럼 서 있던 나는 그제야 다시 사람들의 흐름에 합류해 걷기 시작했다. 가슴이 두근거렸다. 분명 확실하게 미지의 것을 발견했다. 그것이 초예술이라는 느낌이 이미 내 안의 지하 3층에서 지하 2층으로 올라와 지하 1층 정도까지 와 있었다. 지극히 평범한 데다 이제는 더 이상 사용하지 않는 창구가, 치밀하게 잘린 합판의 곡선을 통해 지하 1층 언저리에서 초예술이 되어 있었다. 하지만 지상에 있는 나는 아직 확실히 인식하지 못했다.

그리고 한 달 정도 지났을 무렵이다. 이 창구를 일단 사진으로라도 찍어두어야겠다는 생각이 들었다. 그 물건의 존망에 불안을 느꼈기 때문이었다. 카메라를 들고 무작정 에코다역으로 향했다. 하지만 이미 육교는 완전

히 다른 모습으로 변했고 그 주변엔 새로운 건축 자재의 표면이 반들반들 빛을 냈다. 임시로 공사해 두었던 곳을 제대로 마무리한 것이었다. 대리석의 곡선 창구는 눈 깜짝할 사이에 사라졌다. 세상의 움직임은 가혹하다.

그런 일이 있고 나서 한 달, 두 달, 석 달 정도 지났을 무렵이었다. 미학교美学校[4]라는 곳에서 미나미 신보와 잡담을 나누는데 신보가 갑자기 자신 없는 말투로 이야기를 꺼냈다.

"근데 말이지요, 그것도 어쩌면, 그거일까요?"

뭔 소리를 하는지 전혀 알아들을 수 없었다.

"응? 무슨 말인가?"

"지난번에 요쓰야 계단을 발견했잖아요. 순계단이라고 할까……."

"아, 요쓰야의 순수 계단 말이구나. 요쓰야 계단."

"네, 맞아요. 요쓰야 계단. 하하하."

"그게 왜?"

"근데 제가 오차노미즈御茶ノ水에서도 이상한 걸 발견했습니다."

"이상한 거라니?"

"오차노미즈역에서 일본프랑스회관日仏会館 쪽으로

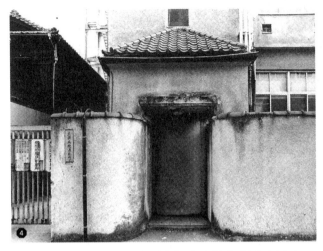

토머슨 제3호. 오차노미즈 산라쿠병원의 무용 문. (사진: 이무라 아키히코)

가기 전 왼쪽에 산라쿠병원三楽病院이 있어요. 그 병원에 문은 문인데 조금 이상한 문이 있습니다.”

“이상한 문?”

“제대로 된 문이기는 한데 얼마 전부터 뭔가 이상해서 잘 살펴보니 정말 이상했어요. 지나갈 수가 없는 문이었거든요.”

“뭐라고?”

그래서 집에 가는 길에 미나미 신보와 함께 그곳에 들렀다. 사진 ❹가 바로 그 문이다.

“흠…….”

나는 일단 감탄했다. 그것은 분명 문이었다. 게다가 아주 훌륭한 문이었다. 산라쿠병원 뒷문이었는데 간판은 물론 처마와 현관등도 달려 있었다. 그런데 뭐가 이상하다는 거지? 잘 보니 신보의 말대로 문은 문인데 지나갈 수가 없었다. 입구가 시멘트로 완전히 막혀 있었기 때문이었다. 그러니 이것은 기능으로 따지면 문이 아니었다. 그런데 형태로만 따지면 제대로 된 문이었다. 엄연한 문이었다. 어찌나 당연하다는 듯이 서 있는지 그 앞을 지나는 사람들은 단순히 ‘아, 문이구나.’ 하고 생각했을 것이다. 아니, 그런 생각조차 하지 않을 것이다. 그런 생각은 무의식 아래의 하의식, 더 아래의 지하 3층까지

내려간 곳에 묻어둔 채, 사람들은 그곳에 눈길도 주지 않고 그 앞을 무심하게 지나다닐 뿐이었다.

"으흠……."

이번에는 분명한 감탄이었다. 이 문을 어떻게 해석해야 할까? 세상에 그 어떤 도움도 되지 않는데도 당당하게 서 있는 모습이라니. 참 꽉 막힌 문이다. 농담이 아니라 정말 꽉 막힌 문이다.

분명 이것도 요쓰야의 순수 계단처럼 과거에는 평범한 문으로 인식되고 사용되었을 것이다. 그것이 세상의 어떤 사정으로 그 기능이 시멘트로 꽉 막혀버렸다. 그런데 그게 또 꼼꼼하게 막혀 있다. 더 이상 쓸모가 없는데도 마치 쓸모가 있는 것처럼 취급한다. 사진을 잘 들여다보자. 오른쪽 담장 제일 구석에 있는 기와의 망가진 부분이 깨끗하게 수리되어 있다. 이것은 요쓰야의 순수 계단에 있던 무용의 난간을 수리한 예와 같다. 에코다의 무용 창구無用窓口에 있던 합판 곡선과도 같은 예다. 더 이상 쓸모가 없어 버려졌는데도 제대로 보수해 보존한 이런 것들은 이제 평범한 물건이 아니다. 그 존재 이유가 누구에게도 발견되지 못한 채 숨어 있었다. 이건 거의 예술이지 않을까? 아니, 예술이라기보다 예술을 넘어선 것이다.

"요쓰야의 순수 계단"

"에코다의 무용 창구"

"오차노미즈의 무용 문無用門"

하나만으로는 알 수 없었고, 두 개였을 때도 좀처럼 깨닫지 못했지만, 세 개가 모이자 거기에 공통하는 구조가 전혀 새로운 모습으로 나타났다. 그리고 지금까지 인류 그 누구도 의식한 적 없던 '초예술'이 역사상 처음으로 의식의 지하 3층에서 지하 1층 그리고 의식의 위로 천천히 떠올랐다.

분명하게 이야기하겠다. 이것은 '초예술!'이라는 것이다. 예술은 예술가가 예술이라고 생각하며 만든다. 하지만 이 초예술은 초예술가가 초예술이라고는 전혀 인식하지 못하고 무의식중에 만든다. 따라서 초예술에는 어시스턴트는 있어도 작가는 없다. 그저 거기에 초예술을 발견하는 자만 존재할 뿐이다.

이런 사실을 깨닫고 나는 세상에 숨어 있는 초예술 조사를 시작했다. 혼자 힘으로는 힘에 부쳐 내가 가르치는 미학교 학생들에게 도움을 청했다. 다 함께 조사 연구를 진행하다 보니 이들 물건과 더 잘 어울리는 이름이 필요하다는 생각이 들었다. 초예술이라는 표현은 범위가 너

토머슨의 아버지 토머슨.

무 넓어 예술을 초월하는 것이라면 그게 무엇이든지 이 말에 포함되기 때문이다. 하지만 우리가 찾는 것은 분명 초예술의 일부분이다. 정확하게는 '부동산에 부착되어 아름답게 보존되는 무용의 장물'이다. 이 물건들에만 초점을 맞춘 이름을 좀처럼 찾지 못했다.

처음에는 봉해진 건조물建造物이라는 뜻으로 '봉조물封造物'이나 잊힌 건조물이라는 의미로 '건망물建忘物'이라는 이름도 생각했다. 도시polis의 불능impotenz이라는 의미로 '임폴리스impolis'로 할까도 고민했다. 하지만 모두 의미가 넘치거나 부족해 좀처럼 딱 들어맞지 않았다. 그때 문득 떠오른 것이 '토머슨'이었다.

그렇다. 마침 1982년 당시 야구단 요미우리 자이언츠의 4번 타자로 있던 게리 토머슨 선수를 말한다. 선풍기라는 무례한 별명으로 불렸는데 따져보면 정말 그 별명이 잘 맞는 사람이었다. 타석에 서서 붕붕 헛스윙을 이어가면서 끊임없이 삼진을 쌓는다. 거기에는 분명 제대로 된 몸체는 있었지만, 세상에 도움이 되는 기능이 없었다. 그것을 자이언츠에서는 돈까지 들여가면서 정성스럽게 보존하고 있었다. 참 훌륭하다. 비꼬는 게 아니다. 진심으로 토머슨 선수는 살아 있는 초예술이라고밖에 해석할 수 없었다.

이런 이유로 우리가 추구하는 물건을 '토머슨'이라고 명명하게 되었다. 정확하게는 '초예술 토머슨 제1호' '초예술 토머슨 제2호'라는 식으로 이름을 붙여갔다. 모임 이름은 토머슨관측센터トマソン観測センター, 정확하게는 '초예술탐사본부 토머슨관측센터超芸術探査本部トマソン観測センター'다. 우리는 바로 자이언츠의 토머슨 선수를 명예 회장에 취임시키기 위한 검토에 들어갔다. 그리고 그 상징으로 토머슨 선수의 사인이 들어간 야구 방망이를 선물로 받을 계획까지 세웠다. 그 야구방망이는 손잡이 부분에 손때가 묻어 반들반들하겠지만, 공이 닿았어야 할 끝부분은 상처 하나 없이 새하얄 게 분명했다. 그런 방망이에 '토머슨'이라는 사인이 있다면 정말 최고지 않겠는가? 이때 우리가 했던 걱정은 토머슨 선수가 다음 시즌에 자이언츠에서 해임되면 어쩌나 하는 것이었다. 그렇게 되면 모처럼 살아 있는 초예술이 세상에서 사라지는 셈이 되기 때문이다.

여러분. 무용의 계단, 무용의 창구나 무용의 문 같은 거리의 초예술은 토머슨 선수처럼 언제 이 세상에서 해임될지 모를 위기에 처해 있습니다. 그러면 더는 이 눈으로 직접 초예술을 확인할 수 없게 됩니다. 그런 상황에 처하면 일본 문화는 도대체 어떻게 될지……

토
머
슨
을
쫓
아
라

우려했던 일이 드디어 벌어지고 말았다. 자이언츠의 토
머슨 선수가 철거되어 버려졌다. 야구방망이에 공이 닿
지 않는다는 겨우 그런 이유 때문이었다.

1982년 게리 토머슨 선수는 자이언츠에서 철거되
어 미국으로 폐기되었다. 분해도 어쩔 수 없다. 야구방
망이에 공이 닿지 않았으니까. 세상의 이치다. 초예술은
언제나 그런 운명에 놓여 있다. 그렇기 때문에 목소리를
높여서 말해야 한다. 초예술 관측에 서둘러야 한다고 말
이다. 독자들은 그저 넋 놓고 이 글을 읽고만 있어서는
안 된다. 지금도 제2의 토머슨 물건이 생산제 사회의 어

우편배달부는 단 한 번도 벨을 누를 수 없다.

둠 속에 매장되는 중이다. 두 번 다시 돌아올 수 없는 쓰레기가 되어 버려지고 있다는 말이다.

그렇다면 현장으로 가보자. 초예술 토머슨 물건을 거리에서 몇 년이나 관측하며 수집하다 보면 자연스럽게 몇 가지 타입이 나타나게 된다. 즉 몇 가지 경향으로 나눌 수 있다는 말이다. 그것을 먼저 두세 가지 소개하겠다.

지난번 초예술 발상의 모토가 된 세 물건에 대해 이야기했다. 그 가운데 세 번째 '오차노미즈의 무용 문'은 지금도 남아 있다(1985년 철거). 국철 오차노미즈역에서 나와 스이도바시水道橋를 향해 걷다 보면 왼쪽에 이케노보회관池ノ坊会館이 나온다. 그 맞은편에 산라쿠병원이 있고 그 왼쪽에 뒷문인 무용 문이 있다. 물론 뒷문이라고 해도 지나다닐 수는 없다. 아무런 도움이 안 되는 토머슨 문이다. 우리 토머스니언トマソニアン은 그 길을 지날 때마다 오차노미즈의 무용 문에 기도를 올리고 지나간다. 그러던 어느 날 산라쿠병원 옆집에도 토머슨 물건이 있다는 걸 발견했다. 유유상종이라더니 바로 옆 민가의 현관 옆에 있었다. 정말 깜짝 놀랐다. 감동했다.

사진 ❶이 그것이다. 작은 토머슨이다. 하지만 엄연한 토머슨이다. 아, 오른쪽에 있는 사람은 아니다. 오른

쪽 사람은 당시 미학교를 다니던 학생 와키자카脇坂 씨다. 와키자카 씨, 잘 지내고 있나요? 그렇군요, 잘 지내고 있군요. 와키자카 씨 옆에 입을 꾹 다문 것의 정체는 도대체 무엇일까?

작은 차양이 눈비를 견딘다. 차양은 본래 그런 존재다. 무언가 중요한 것을 보호하면서 하늘에서 내려오는 눈비를 견딘다. 그렇다면 이 차양을 통해 눈비를 피하는 것, 그것은 도대체 무엇이란 말인가? 그것이야말로 토머슨이다. 차양 아래에는 아무것도 없었다. 오직 토머슨만 존재했다. 예전에는 분명 우편함 입구가 뚫려 있었고 그 입구의 담 안쪽에는 우편함이 설치되어 있었을 것이다. 그런데 이 집에 말 못 할 사정이 생겨 변화가 일어났다. 입구는 콘크리트로 깔끔하게 막혔고 그 위에 있던 작은 차양만 남았다. 정말 아름다운 행위지 않은가? 여기에 감동하지 않는 인간은 인간도 아니다. 그저 유기물일 뿐이다. 그 후 이 작은 차양은 토머슨이 되어 아래에 있는 공허한 토머슨을 다정하게 보호하면서 매일 약간의 눈비를 막아준다. 그런 일을 아무 불평 없이 묵묵히 해내는 그 침묵이 훌륭하다. 더할 나위 없이 훌륭하다.

토머슨은 침묵의 존재다. 그 침묵은 보는 이의 가슴을 때린다. 깊은 울림을 준다. 일본에 있던 토머슨 선수

도 마찬가지였다. 언제나 무표정으로 끈기 있게 헛스윙을 이어가던 그 침묵, 우리는 거기에서 깊은 울림을 받았다. 그리고 침묵의 야구방망이가 가슴을 크게 때렸다. 그렇다. 토머슨 선수는 침묵의 야구방망이로 상대의 가슴을 때렸다. 상대 팀은 분명 속수무책으로 당했을 것이다. 그래서 지난 시즌은 주니치 드래건즈中日ドラゴンズ가 아니라 자이언츠가 우승했다. 그 점을 다시 한번 센트럴 리그Central League[5] 집행위원회에 제소해서……

아, 이야기가 옆길로 새고 말았다. 다시 돌아가자.

거리의 토머슨 물건은 이런 차양 타입이 의외로 많다. 사진 ❷를 보자. 간다神田에 있는 출판사 건물이다. 어떤가? 위풍당당하지 않은가? 이것은 대작이다. 태연한 모습으로 침묵해 아마 아무도 눈치챈 사람이 없었을 것이다. 앞에서 이야기한 오차노미즈의 침묵 우편함과 구조는 같다. 여기에서는 두 개의 토머슨 차양이 담담하게 눈비를 막는다. 아래에는 분명 창이 있었을 것이다. 지금은 깔끔하게 막혀 토머슨 벽이 되어 담담하고 공허하게 존재한다. 이 회사도 무언가 말 못 할 사정이 있었을 것이다. 그 사정이 여기에 토머슨을 출현시켰다.

사진 ❸을 보자. 이것도 차양 타입의 토머슨이다. 역시 간다에 있다. 어떤 경위에서 이렇게 되었을까? 이 경

아주 약간의 눈비만 막을 수 있는 차양 물건.

불편한 창문을 가진 집.

우 차양은 극히 일부이기 때문에 전체를 보면 벽 타입이라고 할 수 있겠다. 사진에서 손으로 가리키는 사람은 당시 내 학생이었던 야지마矢島 군이다. 야지마 군, SM 성인물 일러스트는 잘 그리고 있나요?

그럼 이번에는 아타고アタゴ 타입으로 넘어가겠다. 지금까지는 미학교가 있는 간다 부근에서 자주 관측했지만, 재작년 봄에는 미나토구港区의 아타고산愛宕山 근처로 관측 장소를 옮겼다. 그 물건은 다 함께 신바시역新橋駅 앞에 집합해 터벅터벅 걷다가 아타고산으로 올라가는 완만한 경사길의 시작 지점에서 발견했다.

사진 ❹와 ❺를 보자. 이것은 도대체 무엇일까? 건물 옆 도로에, 아니 이것은 도로가 아니라 도로의 턱이라고 해야 할까? 거기에 네 개의 짧은 콘크리트 기둥이 단단하게 박혀 있었다. 처음 본 타입이어서 다들 적잖이 당황했다. 감동은커녕 멍하니 바라보고만 있었다. (이때의 발견 상황은 뱌쿠야쇼보에서 나온 책『순문학의 근본純文学의 素』264쪽에 있는 「초예술을 파헤치다超芸術을 探る」 꼭지를 참고하기를 바란다.)

이때 우리 머릿속에서는 이 짧은 기둥의 용도를 둘러싸고 이리저리 요리조리 생각했다. 그리고 그렇게 이

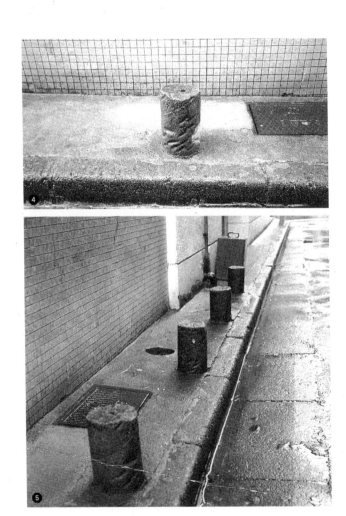

안개비에 뿌옇게 보이는 아타고 타입 제1호.

리저리 떠올렸던 용도를 하나둘 지워갔다. 자동차를 연결해 놓는 연결 기둥…도 아니고, 자동차 진입 방지 기둥…도 아니고, 도로 옆 운동기구…도 아니었다. 용도로 짐작되는 게 떠오를 때마다 하나씩 지워나가자 네 개의 짧은 기둥이 생산제 사회에서 점점 부각되더니 이것은 결국 초예술 토머슨이라고밖에 생각할 수 없게 되었다. 그렇게 우리는 감동의 쓰나미에 휩쓸렸다. 그렇지 않은가? 이 물건을 토머슨 이외에 뭐라고 할 수 있겠는가?

이날은 추적추적 안개비가 내렸다. 사진을 함께 보자. 축축하게 젖어 반짝이는 도로가 아름답다. 안개비의 토머슨이다. 젖은 채 가만히 침묵하는 네 개의 짧은 기둥을 보자니 기둥이 '토' '머' '스' 'ㄴ'이라는 네 개의 글자로 보이기 시작했다.

여러분, 앞으로 사진은 이번처럼 한 장이 아니라 되도록 다양한 각도에서 두세 장은 찍기를 바랍니다. 초점을 잘 맞춰서. 흔들리고 흐린 사진은 예술에 맡겨두고 초예술의 초점은 확실히 잘 맞춰서 촬영합시다.

아, 이야기하다가 말았다. 토머슨은 최초 발견 장소의 이름을 따서 부르는 게 원칙이므로 이런 경우처럼 도로 옆에 토머슨적으로 튀어나온 이 물건은 '아타고 타입'이라고 부르기로 했다.

무용 철 기둥. 건물에서 떨어져 단독으로 서 있다는 점에 주목하자.

예를 들면 이런 물건들이다. 사진 ❻을 보자. 무용의 철제 기둥이다. 사진으로 잘 알아볼 수 있을지 모르겠지만, 문 왼쪽을 보자. 이것도 아타고 타입이라고 할 수 있을까? 언뜻 건물 모퉁이에 붙어 있는 것처럼 보인다. 하지만 자세히 보면 기둥 하나가 지면에 단독으로 서 있다. 철 기둥 단면은 H빔 형태로 보인다. 하부를 도로에 볼트로 단단히 고정해 당당하게 서 있다. 이것은 분쿄구文京区 고이시카와小石川 고초메5丁目에서 발견했다. 오토와音羽에 사는 제자 스즈키 다케시鈴木剛 군의 보고였다. 이 사람에 대해 숨길 게 뭐가 있겠는가. 스즈키 군은 토머슨관측센터의, 아니, 아직은 때가 아니다. 센터의 다양한 시스템은 기회가 있을 때 다시 보고하겠다.

이 철 기둥은 어떤가? 그 모습만 보면 초예술이라기보다 예술에 가깝다는 인상을 받는다. 현대예술 말이다. 이 집의 주인인 이다飯田 씨는 베네치아 비엔날레 같은 국제 미술 전시회에 철 기둥을 출품했다가 돌아와 현관 옆에 설치했다. 만약 이렇게 설명해도 아무런 의심 없이 납득할 수 있을 것이다. 그건 또 그것대로 괜찮다. 하지만 그렇지 않다면 이것은 말로 표현하기 어려울 정도로 엄청난 초예술이자 토머슨이다. 살아 있는 토머슨 선수에 대입해 생각해 보면, 이젠 헛스윙조차도 하지 않고

카스텔라 타입 제1호. 거의 현대예술이다.

그저 서서 공을 놓치는 삼구삼진의 위용이다. 정말 대단하다. 너무 대단해 오싹해질 정도다. 범상치 않다.

그럼 다음으로 넘어가 보자. 사진 ❼이다. 간다 근처에 있다. 나는 이것이 아주 뛰어난 아름다움을 지녔다고 생각했다. 이것도 도로의 건물 옆에 있었기 때문에 아타고적이다. 하지만 여기에는 기둥과 같은 성질이 없다. 카스텔라 타입이라고 하면 좋을까? 앞서 나온 고이시카와의 철 기둥처럼 어쩌면 예술일지도 모른다는 생각이 들어 적잖이 당황스러웠다. 그렇다. 당황스러울 정도로 아름다웠다. 완성된 작품이라고 해도 좋을 정도다. 화랑에 전시되는 현대예술이란 대부분 이런 걸 모방한 것들이다. 이것은 어떻게 생겨났을까? 보통 이런 건물의 이런 장소에는 가스계량기가 설치되어 있기 마련이다. 그걸 덮어버린 걸까? 잘 모르겠다. 어쨌든 토머슨이라고 생각한다. 이 물건의 경우는 가만히 벤치에 앉아 있는 토머슨이라고 할까?

세상에는 언뜻 토머슨처럼 보여도 사실은 토머슨이 아닌 물건도 있다. 사진 ❽을 보자. 가드레일 끝에 검은 물체가 있다. 처음 봤을 때는 나도 모르게 가슴이 두근거렸다. 정말 대단한 토머슨으로 보였기 때문이었다. 이

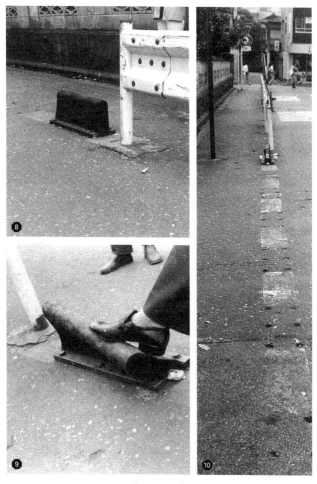

토머슨 의혹 물건. 희한하게도 흐물흐물하다.

것도 하나의 아타고 타입이다. 그렇지만 놓여 있는 모습에서 앞에서 나온 고이시카와의 철 기둥에 필적할 만한 현대예술이라고 판단했다. 재질은 경질고무로 발로 밟으면 사진 ❾처럼 움푹 들어간다. 오차노미즈의 니콜라이대성당ニコライ堂 부근에 있는 한 병원 뒷길에서 발견했는데 도로에 볼트로 단단히 고정되어 있었다. 이건 도대체 무엇일까? 무언가 살아 있는 생명체 같다는 느낌도 들어 신기했다. 혹시 우주에서 파견된 이티ET가 심어 놓고 간 첩자는 아닐까? 이런 생각마저 들었다. 상상이 점점 부풀어 오른다. 그런데 대본처럼 너무 잘 짜인 느낌이 든다. 너무 잘 만들었다. 이것은 정말 토머슨일까?

이런 의문은 직감이라고 불리는 것이다. 나는 냉정하게 주변을 둘러보았다. 사진 ❿을 보자. 이 아타고적 검은 고무가 하나가 아니라 일렬로 여러 개 고정되어 있던 흔적을 발견했다. 도로에 볼트 흔적이 이어져 있는 걸 보니 아마 하얀 선과 번갈아 놓여 있었던 것 같다. 고무는 발로 세게 밟으면 힘없이 구겨졌다. 여기는 병원 뒷길이다. 큰 후문이 있다. 드디어 상황 파악이 되었다. 그러자 물건에서 서서히 토머슨 느낌이 약해지기 시작했다. 물건의 위치와 재질로 미루어 볼 때 아마 이렇지 않았을까? 그곳은 병원 후문 앞으로, 평소에는 자동차가

출입하지 않는다. 하지만 위급할 때는 구급차 등 자동차가 출입해야 한다. 그런 어쩔 수 없는 상황에 대비하기 위해 밟으면 구겨지는 고무로 가드레일을 만든 것이다. 그게 병원의 어떤 사정으로 어느 날 철거되었다. 그런데 구석에 있던 이 고무 하나만 가드레일 옆에 홀로 외롭게 남게 되었다.

분명 이랬을 것이다. 그 물건은 용도가 있었다. 언뜻 보기에 토머슨이었지만 아니었다. 당당하게 헛스윙하려고 했던 토머슨 선수의 야구방망이가 잘못해서 공을 치고 말았다. 하지만 왜 하나만 길에 남게 되었을까? 그런 면에서 이 물건은 초예술에 걸쳐 있기는 하다. 헛스윙용 야구방망이에 공이 맞았지만, 역시 파울이 되었고 그것을 야구단 도쿄 야쿠르트 스왈로스東京ヤクルトスワローズ의 포수 야에가시 유키오八重樫幸雄 선수가 잡았다는 그런 사정이 있지 않을까? 그렇다면 이 물건은 아슬아슬하게 토머슨일지도 모른다.

이
층
집
의

인
감

드디어 요미우리 자이언츠에 칼 레지널드 스미스Carl Reginald Smith 선수가 입단했다. 그래서인지 세간에서는 레지널드 스미스 선수의 야구방망이가 공에 닿는 사진을 계속 내보내는데, 그에 관해서는 여러분에게 맡기겠다. 문제는 토머슨이다. 집요하게 방망이를 휘두르지만, 공을 치지 못해 초예술의 이념을 손수 드러냈던 그 토머슨 말이다. 칼 레지널드 스미스 선수는 과연 제2의 토머슨이 될 수 있을까? 아니면 완벽한 초예술의 경지에 이르지 못하고 끊임없이 방망이로 공을 맞혀 홈런왕이 될 것인가? 올 한 해 동안 예의 주시해 지켜보도록 하자.

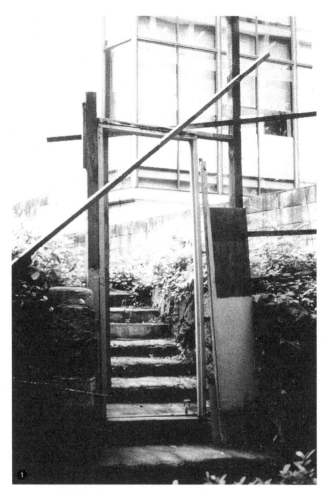

조잡 타입 제1호. 이 상태로도 쓰러지기 일보 직전인 무용 문.

자, 그럼 이번에는 세상 어딘가에 있는 초예술 토머슨 물건으로 독자가 보고한 내용을 소개하겠다.

먼저 사진 **❶**이다. 이 물건이 처음으로 들어온 보고다. 보고자는 히가시무라야마시東村山市 아키쓰초秋津町에 사는 고미야마 호보小宮山逢邦 씨다. 보고서가 있다.

제 직장은 센다가야千駄ヶ谷에 있는데 근처 공터에서 이 물건을 발견했습니다. 집이 철거되면서 담장도 함께 철거되었습니다. 그래서 이 물건을 발견했을 때는 철거하다가 모르고 남겼나 보다 생각했습니다. 보시다시피 문만 남았습니다. 그 문이 언젠가부터 흔들거리기 시작하자 대각선으로 봉을 대서 무려 보강했습니다. 이 대각선으로 설치된 봉이 문이 무너지는 걸 막는 순간, 혼란한 현대사회와 단단하게 묶여 있는 붉은 실이 떠올랐습니다. 후후후, 어쩌면, 이것은 초예술이지 않을까요?

발견 장소: 센다가야 욘초메四丁目 7번지 부근 메이지도리明治通り 기타산도北参道 버스 정류장 앞

여러분, 어떤가? 어떻게 판단하면 좋겠는가? 이것은 문이다. 언뜻 보기에 무용 문은 아니다. 앞에서 소개

한 오차노미즈의 무용 문은 콘크리트로 완전히 꼼꼼하게 막혀 있었다. 하지만 이 목조문은 막혀 있지 않다. 제대로 지나갈 수 있다. 그것을 봐서는 무용 문이 아니라 유용 문有用門이라고 할 수 있다. 하지만 유용 문, 유용……, 이라는 말을 염두에 두고 다시 한번 이 사진을 보자. 고민에 빠지게 된다. 도대체 유용이란 무엇인가? 담장이 없는 곳에 왜 문이 필요한가? 이것을 유용 문이라고 한다면 여기로 출입하는 사람은 역시 토머슨 선수밖에 없을 것이다. 그렇다면 이 물건은 이제 토머슨 물건이라고 할 수밖에 없다. 고미야마 씨, 발견을 축하합니다. 이것은 토머슨입니다.

하지만 조잡한 토머슨이다. 지금까지 다양한 초예술을 보아왔지만, 이것만큼 조잡한 물건은 본 적이 없다. 거의 쓰레기 직전이다. 쓰레기 직전의 물건에 대각선으로 봉까지 질러 일부러 지탱했다. 보고서에도 나와 있듯이 이 문은 봉을 대각선으로 질러 보강한 순간, 초예술의 세계에 쏙 들어왔다. 물론 저렇게 직접 공작한 사람은 생각지도 못한 일일 것이다. 이 공작을 둘러싼 의식과 무의식이 교차하는 기구機構 안에 초예술은 숨 쉰다. 이는 초현실주의surrealism에서도 아직 다룬 적 없는 복합 의식의 세계다. 그런데 이 물건 다시 봐도 참 조잡하

다. 그림에 비유하자면 데생 같다. 조금만 방심하면 평범한 낙서로 치부되어 버리는 그런 데생 말이다.

다음은 사진 ❷다. 보고자는 우라와시浦和市 기시초岸町에 사는 공무원 하기와라 히로시萩原寬 씨다. 다음은 보고서 내용이다.

제가 사는 동네 소식을 보냅니다. 겐페이 선생님의 엄정한 판정을 부탁드립니다.

이 사진은 사거리에 있는 세탁소 벽면입니다. 평범한 벽면처럼 보이지만, 예상하지 못한 위치에 돌기가 튀어나와 있었습니다. 가까이 다가가서 보니 문손잡이였습니다. 살짝 빛났습니다. 이게 무엇인가 싶어 조금 시야를 넓혀서 살펴보니 좌우 벽면과는 재질이나 양식 등이 완전히 다릅니다. 이 장소는 건물이 생긴 이후, 하지만 지금보다 훨씬 이전(풀이 자란 모습이나 벽면의 오염 정도에서 그렇게 추측됩니다)에 출입구에서 벽면으로 그 기능이 180도 완벽하게 바뀐 곳이 틀림없습니다.

시멘트로 빈틈없이 발라 사라진 문의 존재를 영원히 (적어도 이 건물이 존재하는 한) 기억하고 싶어 한 초예술가의 무한한 다정함과, 함께 생활을 영위해 온 사물을 가없게 여기는 마음이 이런 직접적인 방법으로 구현되었다

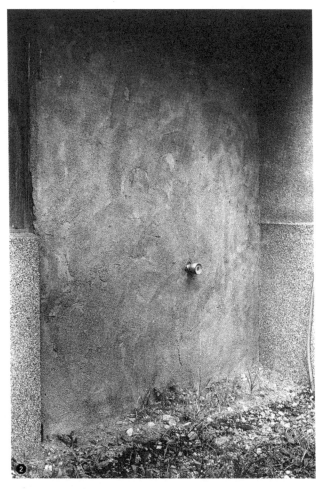
덧. 이 손잡이는 문제없이 잘 돌아갑니다. (사진: 이무라 아키히코)

고 생각합니다. 세탁소 아저씨는 초예술가의 적임자로, 부인으로 보이는 사람을 조수로 두고 여느 때처럼 다리 미질에 여념이 없었습니다.

덧. 이 문손잡이는 문제없이 잘 돌아갑니다.

여러분, 어떤가? 나는 가슴이 철렁 내려앉았다. 가슴이 철렁 내려앉으면서 감동했다. 깊은 감동이다. 이 작은 문손잡이를 바라보기만 했는데 등골이 오싹해지기도 했다. 이 보고서의 마지막 문장을 읽고 뭐라 표현할 수 없는 감정에 사로잡혔다. 혹시 몰라 돌려본 문손잡이에서 났을 철컥하는 소리가 귀에 울리기 시작했다. 마치 블랙홀 안쪽 저 깊은 곳에 간직해 둔 소리처럼 말이다. 블랙홀이 화이트한 의식의 시멘트로 완전히 감싸였다. 이 시멘트 저편, 의식과 무의식이 교차하는 위상공간의 저편에서 초예술가 부부가 다림질을 하고 있다. 그것을 바라보는 보고자의 시선이 좋다. 무의식을 바라보는 의식의 아름다움이라고 할까? 이것은 아직 본 적 없는 타입이다. 하기와라 씨, 발견을 축하합니다. 다음에는 물건의 주소를 적어주세요. 그리고 이건 다른 이야기이지만, 편지에 쓰셨던 토머슨과 니쇼테이ニ笑亭[6]에 대해서는 조금 더 문제가 깊어지면 살펴봅시다.

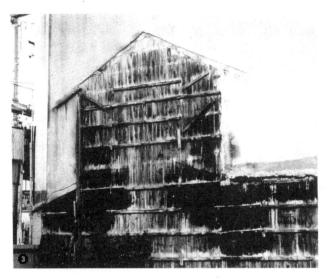

원폭 타입 1호. 실제 크기의 이층집 낙인.

다음은 사진 ❸이다. 보고자는 요코하마시橫浜市 아사히구旭区 시라네초白根町에 사는 아키야마 가쓰히코秋山勝彦 씨다. 뭐야. 이 사람은 미학교의 제자잖아. 아키야마 군, 잘 지내고 있나요? 멋진 사진입니다. 근데 보고서가 없네요.

장소: 시코쿠四国 마쓰야마역松山駅 부근, 1981년 10월 20일

이렇게만 적혀 있었다. 이 물건은 일목요연하다. 참으로 위풍당당한 토머슨이다. 토머슨의 평면 작품이다. 빌딩 벽면에 집의 형태가 판으로 남아 있다. 그런데 까만 부분은 아무리 봐도 판이 검게 그을린 흔적 같다. 무언가 피치 못할 사정이 있었을까? 그 사정이 심각한 현상을 일으킨 것은 아닐까? 그 결과 사진 앞쪽에 존재했을 거라고 짐작되는 2층짜리 목조 주택이, 마치 꾹 눌렀다가 떼어내는 인감도장처럼 어딘가로 사라졌다. 이 경우는 그을린 자국이 있으니 실제 크기의 낙인이라고 해도 좋겠다. 아무리 무의식이라고는 하지만 정말 대단하다.

보고가 들어온 순서는 다르지만, 이와 관련된 물건에 대해 소개하려고 한다. 사진 ❹다. 발견자는 초예술토머슨관측센터다. 작년 가을, 미학교의 고현학 거리 현장

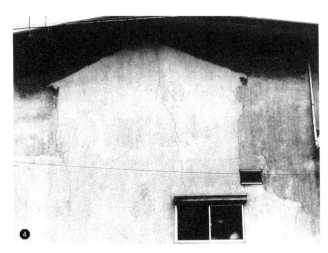

키스 마크를 남기고 사라진 이층집.

수업에서 발견했다. 물건은 시부야渋谷 남쪽 뒷골목에 있었다. 여기도 옆에 이층집이 존재했던 것으로 보인다. 그것이 꾹 눌러서 찍었다 떼어낸 인감처럼 쓱 떨어져서 홀연히 자취를 감추었다. 아니, 이 경우는 꾹 누른 게 아니라 살짝 누른 것 같다. 요철이 없다. 매끈한 평면이다. 평면만 있는 토머슨은 의외로 흔하지 않은데 이 물건은 거의 완성되었다고 해도 좋을 정도로 완벽하다. 거의 손을 댈 곳이 없다. 아니, 초예술에 손을 대서는 안 된다. 그런데 살짝만 손을 대면 엄청난 초예술이 될 것 같은 무언가 아쉬운 물건도 있기 마련이다. 하지만 이것은 정말 훌륭하고 당당한 풍격을 지녔다.

아까 본 낙인이나 이 물건을 보면 히로시마広島가 떠오른다. 원폭 타입이라는 이름을 붙이면 너무 심할까? 히로시마에 원자폭탄이 투하되었던 그 시각, 시내 은행의 돌층계에 앉아 있던 사람이 타서 그림자로 남았다. 그걸 말한다. 그것과 같은 원리다. 건물의 그림자가 그대로 인간 존재의 그림자처럼 느껴졌다. 그 그림자의 원인이 원자폭탄과는 또 다른 복잡한 사정의 에너지지만.

시부야의 그림자 토머슨에서는 작은 창의 위치가 가장 마음에 들었다. 사라진 1층의 지붕 그림자 끝부분에 일부러 딱 맞춘 것처럼 작은 창이 나 있다. 딱 그 위치

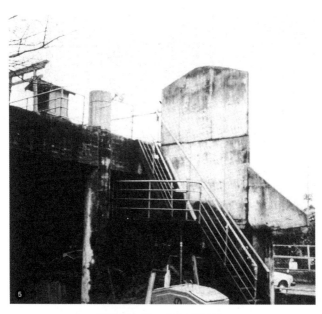

공중에 떠 있는 그림자. 공중 판화.

에 절묘하게 뚫었다는 점이 좋다. 거기에도 무언가 복잡한 사정이 있었겠지 싶다.

이 그림자 타입과 관련해 사진 ❺가 있다. 발견자는 후추시府中市 신마치新町에 사는 사쿠라다 도시히코桜田利彦 씨다. 이 사람도 옛날 미학교 학생이다. 그럼 보고서를 함께 보자.

이것은 후추시에 있는 오쿠니타마신사大國魂神社에서 서쪽으로 조금만 가면 나오는 오래된 거리에 있습니다. 근처에 당구장이 있습니다. 한꺼번에 철거하지 않은 점이 좋았습니다. 계단을 올라가면 신사도 있습니다.

이런 내용이었는데 어떤 사정으로 이렇게 되었는지 잘 모르겠다. 철거하는 과정에 있는 것일까, 아니면 이 상태로 정착된 것일까? 하지만 사진을 보니 이곳은 이렇게 정착된 것으로 보인다. 여기저기 건축 현장에 가면 단순히 부수는 과정의 상태에 있는 것은 많이 볼 수 있는데 그것들은 물론 토머슨이 아니다. 토머슨으로 성립되기 위해서는 무의식적으로 보강한 부분에 대한 융숭한 가호가 필요하다. 요쓰야의 무용 계단이나 오차노미즈의 무용 문이나 그 옆에 있던 작은 차양처럼 말이다.

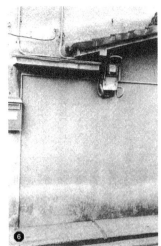

그런데 이곳 후추시의 콘크리트 물건은 어떤가? 역시 집의 형태로 보인다. 하지만 왜일까? 나에게는 역시 그림자 타입으로 보인다. 앞에서 설명한 물건은 모두 시멘트벽에 목조로 된 이층집 인감을 누른 듯한 모습이었다. 하지만 후추의 경우는 콘크리트 가옥의 인감을 공간 그 자체에 꾹 누른 것처럼 보인다. 공중 판화라고 할까? 아무리 무의식이라지만 정말 엄청난 일을 벌여놓았다.

사쿠라다 군이 찾은 물건의 보고가 아직 더 있다. 보고서와 함께 사진을 잘 보자.

차양 세 건에 대해.

사진 ❻: 우편함이나 배수용 홈이 있다는 점은 수수하다고 생각합니다. 사진만으로는 설명이 제대로 어렵습니다. 지금은 없어졌습니다.

사진 ❼: 사진은 재즈 클럽 신주쿠피트인新宿 ピットイン 앞에 있는 담장입니다. 이것도 지금은 사라졌습니다.

사진 ❽: 이것은 아키하바라秋葉原 고가 아래에 있었던 듯합니다. 환풍기가 귀엽습니다.

다음은 결손 문 한 건.

사진 ❾: 근처의 모 정신병원 뒷문 옆에 있는 화장실 문

고소 의혹 물건.

입니다. 문 왼쪽 아래 구석이 삼각형으로 잘려 나갔습니다. 게다가 그곳만 알루미늄으로 보강되어 있습니다. 왜 이렇게 했을까요? 개나 고양이가 화장실로 들어가는 통로일까요?

마지막에 나온 결손 문도 충격적이었다. 사쿠라다 군이 말한 대로 개와 고양이 전용 문이라고도 할 수 있겠다. 그런데, 그런데 말이다. 알루미늄으로 보강했다는 점이 무언가 오싹하다. 어쩐지 불순한 사상이 느껴진다. 왜 그럴까?

사진 ❽의 환풍기 구멍 흔적과 그 위의 작은 차양. 이건 정말 귀엽다. 옆에 커다란 입구가 막혀 있는데 환풍기 구멍도 그 옆에서 나도 한자리 차지하겠다는 표정으로 버젓하게 막혀 있다. 옆에 있는 막혀버린 입구가 허무한 표면을 만든다면, 그 옆에 있는 환풍기 구멍도 버젓하게 작고 허무한 표면을 완성한다. 우후후, 귀엽다.

다음 사진도 살펴보자. 흔히 보기 어려운 타입이다. 보고자는 스즈키 다케시 씨다. 이번에도 예전 미학교 제자다. 학생은 학생인데 이 사람에 대해 이제는 밝혀야 할까? 근데 일단 비밀에 부쳐두고 보고서를 먼저 읽자. 보고서를 잘 따라가면서 사진도 함께 확인하자.

우야마 타입 제1호.

사진 ❿ : 이 물건의 촬영 일자는 1982년 1월로 추정됩니다. 1월과 2월에 일기를 쓰지 않았기 때문에 확신할 수 없습니다. 소재지는 분쿄구 오토와 1-2-1 가쿠타빌딩カクタビル 4층 벽면입니다. 사진의 오른쪽 빌딩을 잘 보십시오. 보이시나요? 4층에 해당하는 부분에만 발판이 붙어 있습니다. 이것은 어디에 쓰는 것일까요? 유부녀가 불륜남을 도망치게 하는 데는 편리할 것도 같은데 뭔가 이해하기 어렵습니다. 이 건물 4층은 나중에 증축 공사로 올렸기 때문에 잘 보면 이음새가 있습니다. 뭐, 이건 여담입니다만, 1층에 사진 전문 현상소가 있어서 저는 이곳에 자주 사진 현상을 맡깁니다. 어쨌든 '초예술'의 의혹이 있는 듯해 제출합니다. 검토해 주세요.

사진 ⓫ : 이 물건의 촬영 일자는 1982년 5월 9일로 확인이 되었습니다. 소재지는 분쿄구 오쓰카大塚 5-18-2, 우야마卯山 씨의 집입니다. 사진 ❿의 물건이 있던 오토와 도리音羽通り에서 고코쿠절護国寺로 향하다가 오른쪽으로 꺾어 오쓰카 방면으로 가다 보면 후지미자카富士見坂가 나오는데 그 언덕을 올라가다 발견했습니다. 이것은 이해하기 쉽다고 할까요? 약간 퍼즐 같습니다. 이 집은 아무래도 장사를 하던 집으로 보입니다. 가게店 글자 위의 공

백 부분에는 어떤 글자가 있었을까요? 오른쪽에는 담배 가게, 왼쪽에는 전파상이 있는데 그럼 이곳은? 전부 지우 지 않았다는 말은 다시 장사할 거라는 의미일까요? 그렇 다면 당연히 지금과 같은 상태가 편하기는 하지요. '신발' 이라든지 '책'이라든지 글자를 써넣기만 하면 되니까요. 어딘지 '자원 절약' 같은 느낌이 들어 마음이 흡족합니 다. 이 근처는 전쟁의 포화에서 불타지 않고 남은 곳이라 고 합니다. 그래서 '고이시카와구小石川区 ○○초' 등이 적 힌 법랑으로 만든 판이 자주 눈에 띄었습니다. 우야마 씨 집에는 '사카시타초 2번지坂下町二番地'라는 판이 붙어 있 었습니다. 지질학에 나오는 노두露頭[7]처럼 '고이시카와구' 가 지표에 모습을 드러낸 셈이지요. 제 경험에 비추어보 면 '초예술'을 많이 발견할 수 있는 곳은 이런 장소입니 다. 문 앞에 빌리켄ビリケン[8] 석상이 있는 집도 발견했습니 다. 그리고 그다지 효험이 있을 것 같지는 않지만, 새끼 줄로 만든 포렴을 건 술집 입구에 '발명 천신発明天神'이라 는 푯말을 단 어딘가의 아저씨 석고상도 있었습니다. 탐 색을 지속할 가치가 있다고 여겨지는데 일단은 이 물건 의 판정을 부탁합니다.

이런 내용이었다. 스즈키 군 고맙습니다.

사진 ❿의 높은 곳에 있는 발판은 뭔가 기분이 나쁘다. 이것은 어떤 타입에 속할까? 고소高所 물건이라는 점만 보면 (다음 꼭지에서 소개할) 고소 문과 공통점이 있다. 그나저나 어떻게 해석해야 할까? 가장 위에 화장실 수건을 걸어두고 화장실에서 나올 때마다 창문을 열고 이 사다리를 타고 올라가 수건에 손을 닦는다. 설마 이런 건 아니겠지?

사진 ⓫의 우야마 씨 집의 물건은 글자 공백에서도 섣불리 판단할 수 없는 무언가가 느껴진다. 아까 시멘트 벽에 눌린 거대한 집의 인감의 흔적, 그 그림자 타입에 뒤지지 않는 마이너스 상태의 실존주의가 서려 있다. 아, 나도 모르게 입 밖으로 내뱉고 말았다. 실존주의라니 정말 오랜만에 듣는 말이다.

그런데 성실한 독자라면 이 두 물건은 물론이고 스즈키 군의 보고서 안에 흐르는 초예술 석학의 숨결을 느꼈을 것이다. 그렇다. 더 이상 숨길 필요가 없다. 아까는 무엇을 숨기겠냐고 하면서 비밀에 부쳤지만, 이제는 밝혀야겠다. 스즈키 군은 토머슨관측센터의 회장이다.

초예술 관측은 지금까지 미학교의 고현학 시간에 매년 학생들과 진행해 왔다. 그중에서 스즈키 다케시 군의 관측 태도는 정말 훌륭했다. 말수도 적고 눈에 잘 띄

지 않는 학생이지만, 다른 사람들이 물건을 발견해 놀라
쳐다만 볼 때 어느새 스즈키 군은 조용히 물건의 소재지
와 용태 등을 담담하게 기록하고는 했다. 그리고 토머슨
관측을 위해 고심해 만든 화판을 항상 휴대하고 다녔다.
이 사람은 대단하다, 초예술학자의 거울이다, 국장이다,
이렇게 되어 토머슨이라는 명칭의 탄생과 함께 스즈키
군이 회장이 되었다. 회장의 보고서에도 '노두'라는 날카
로운 지적이 있었지만, 토머슨은 오래된 도시의 양상이
몸을 뒤틀며 새로운 도시로 변모해 가는 삐걱거림 속에
서 불쑥불쑥 생겨났다가 언젠가는 사라진다. 회장의 보
고서 마지막에도 다음과 같은 말이 담겨 있었다.

최근에 거리를 걷다 보면 유난히 눈에 들어오는 말이 있
습니다. '지역 재개발'이라는 표현입니다. 이것은 겨우 목
숨을 유지하는 '초예술'을 모조리 없애기 때문에 두렵습
니다. 항상 카메라를 휴대하지 않으면 나중에 못 찍을 때
도 많습니다. '초예술'은 사실 덧없다는 것이 최근 제가
느낀 감상입니다. 조금이라도 의심이 가는 것은 꼭 기록
해야 합니다. 고생스럽지만, 초예술의 기록을 서둘러야
하지 않을까요? 《사진시대》에 '초예술'의 꽃이 피기를 바
라면서 이상 저의 리포트를 마칩니다.

거듭 이야기하지만, 자이언츠에서 토머슨 선수가 사라졌듯이 거리의 초예술도 언젠가는 사라질 운명에 처해 있다. 전국에 있는 독자 여러분의 발견과 보고를 기다립니다. 카메라는 이를 위해 발달해 왔습니다. 흔들리지 않고 선명하게 나오도록 셔터를 눌러 보내주십시오. 기다리겠습니다.

하늘을 나는 부인

바로 본문으로 들어가자. 지난번 이야기에서 살짝 언급했지만, 이번에는 먼저 고소 물건부터 연구해 보도록 하겠다. 지금까지 토머슨 물건에는 요쓰야 계단(순수 계단), 무용 문, 무용 차양, 아타고 타입, 원폭 타입 등 몇 가지 타입이 관측되었다. 이번에는 고소 물건, 특히 고소 문에 대한 연구다.

먼저 새로운 독자 보고가 들어왔다. 사진 ❶과 ❷다. 발견자는 후지사와시藤沢市 이시카와石川에 사는 학생 마쓰모토 미치히로松本通博 군이다. 보고서를 살펴보자.

《사진시대》는 창간호부터 꾸준히 사서 보았습니다만, '초예술'만큼 제 흥미를 끈 내용은 없었습니다. 분명 제 안에 '그것'을 추구하는 심리가 숨어 있었겠지요. 하지만 그것이 초예술이라는 하나의 형태로 나타난 적은 없었습니다. 1월 호 구입과 동시에 저는 토머슨 관측을 시작했습니다. 평소에 '저건 뭐지?' 하고 궁금증이 생겨도 그 순간에만 그렇지, 쉽게 잊습니다. 그래서 토머슨 관측은 제가 사는 동네를 재확인하는 데도 매우 중요한 일이라고 생각합니다. 실제로 매일 지나다니는 길인데도 처음 발견하는 모습이 많아 놀라웠습니다.

제 소개가 늦었습니다. 저는 올봄 고등학교를 졸업하고 대학에 들어가는 학생입니다. 오카야마岡山에 있는 현립고등학교는 대학 진학을 위한 학교기에 낙오자인 저도 일단 형식적으로나마 공부하는 척을 하기 위해 매일 오카야마현립도서관岡山県立図書館 학습실에 다니며 열심히 공부하는 척을 했습니다. 어느 날 그런 척만 하는 데도 피곤해 문득 창밖을 바라보았습니다. 그때였습니다. 오래된 건물이 시야에 들어왔습니다. 전부터 어딘지 이상한 건물이라고 생각했는데 혹시 초예술이지 않을까 하는 생각은 그때 처음 들었습니다.

처음에는 그 건물을 아무 생각 없이 멍하니 보고만 있

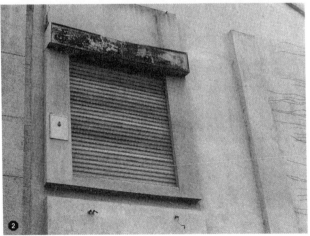

다가 건물의 단면에서 문제를 발견했습니다. 바로 두 개의 입구였습니다. 아래쪽은 이해할 수 있습니다. 분명 창고로 사용했겠지요. 문제는 위쪽입니다. 여기는 도대체 무엇일까요? 창이라기에는 너무 큰 데다 둘 다 언제나 셔터가 내려져 있었습니다. 아무런 도움도 안 됩니다. 만약 셔터를 연다고 해도 위쪽은 그 어떤 도움도 되지 않을 것 같습니다. 짐을 내려야 한다면 아래로 던지거나 필요할 때마다 사다리를 설치해야 합니다.

저는 공부하는 척해야 한다는 걸 잊고 이 건물에서 눈을 뗄 수 없었습니다. ……

보고서에는 물건에 대한 마쓰모토 군의 해석이 이어졌고 결론으로 2층 셔터 아래 벽에 외부 계단이 있었던 것은 아니었을까 하는 추측이 적혀 있었다. 이 의문에 대해서는 나중에 나올 물건과 함께 검토하려고 한다. 대신 본래 주제에서 벗어나, 나는 이 건물 사진에서 묘한 분위기가 느껴져 이상하게 마음에 들었다. 오른쪽에 있는 양갱처럼 생긴 양각의 두 선도 신기한 존재감을 드러낸다. 보고서에는 이 건물이 과거에 오카야마지방재판소岡山地方裁判所였다고 쓰여 있었다. 어쩌면 예술을 넘어선 것도 모자라 초예술까지 넘어선 예술이라고 할

까? 마치 이탈리아 초현실주의 화가 조르조 데 키리코 Giorgio de Chirico의 그림을 모형으로 만든 다음 그걸 다시 사진으로 찍은 듯한 느낌이었다. 2층의 토머슨적인 셔터도 그렇고 전체가 묘하게 잘 어우러져 아주 당연하다는 듯이 그곳에 존재한다. 벽 표면으로 뻗어 나가는 담쟁이덩굴이 얄미울 정도다. 특별하지 않지만, 언젠가 유화를 그린다면 이런 것을 그리고 싶다. 아, 독백이었다.

또 다른 고소 물건에 대한 보고이다. 사진 ❸은 역시 고소 문이다. 발견자는 전에 조잡 타입인 목조 무용 문을 발견한 히가시무라야마시 아키쓰초의 고미야마 호보 씨다. 보고서를 읽어보자.

'문손잡이' 이후 오랜만에 보내는 보고입니다. 이번 물건은 우리 동네에 사는 A씨 집에 있습니다. 평범한 문입니다. 망가진 곳도 없어 사용하는 데 아무런 문제가 없습니다. 야간등도 제대로 문 위에 잘 달려 있습니다. 하지만 2층으로 올라가는 계단이 없습니다. 단지 그것뿐입니다.

간결한 보고문처럼 이 문도 정말로 간결하고 명쾌하다. 시대를 잘 만났으면 단순한 2층 문이었을 텐데 사다리를 제거하자마자 토머슨이라는 미명을 얻었다. 이

렇게 생각했다가 사다리가 있었던 흔적이라고는 전혀 찾아볼 수 없을 뿐 아니라 처음부터 사다리 같은 건 고려도 하지 않았다는 듯 보여 오히려 박력이 있다. 초예술로서 박력이 있다. 게다가 의리로 부착한 야간등이 그 대단함을 배가한다. 그것이 만약 매일 밤 점등된다면 어떨까? 고미야마 씨, 지속해서 관측을 부탁드립니다.

'그치만…,' 하면서 여기에서 또 반론하는 독자가 있을지 모르겠다. 이 건물은 사실 더 길게 이어져 있었는데 중간에 툭 잘려 나가 우연히 내부에 있던 문이 바깥으로 노출된 것뿐이라고 말이다.

나도 그렇게 생각하지 않은 것은 아니었다. 2층에 있는 문은 약간의 착오로 생겼을 가능성도 있다. 사실 그런 경우는 자주 발견된다. 하지만 사진 ❹를 보자. 이건 어떻게 설명해야 할까? 가장 위에 있는 문은 아래에서부터 세어보면 4층에 있다. 이 문을 열고 밖으로 나오면 일단 몸이 온전할 수 없다. 문을 열고 나온 사람은 지면에 부딪혀 시체가 되거나 살아남더라도 어디 하나가 잘못될 것이다. 용케 목숨을 부지했는데 뭘 놓고 나와 다시 돌아가야 한다면 4층 문까지 이어지는 절벽을 기어 올라가야 한다. 보통 일이 아니다. 보통 일은 무슨, 불가능하다. 그런데도 다시 잘 보자. 문에 달린 세 개의 손

잡이가 모두 반짝이며 철컥 열리기를 기다린다. 무시무시한 광경이다. 발견자는 토머슨관측센터다. 작년 가을 미학교에서 고현학 길거리 탐사를 떠났을 때 시부야 근처에서 발견했다.

'그치만…,' 하면서 여기에서 반론하는 독자가 있을지 모른다. 이 건물은 사실 훨씬 더 길게 이어져 있었는데 중간에 툭 잘려 나가 우연히 내부에 있던 문이 바깥으로 노출된 것뿐이라고 말이다.

나도 그렇게 생각하지 않은 것은 아니었다. 사실 명확하게 판단할 수 있는 현장도 세상에는 있다. 도로 확장으로 건물을 반으로 절단했는데 마침 복도 부분에서 잘려서 문이 밖으로 노출되었을 수도 있다. 지금 내가 사진을 가지고 있지 않아 아쉽지만, 확실하게 그렇게 판단할 수 있는 경우도 자주 발견한다. 하지만 그렇다면 사진 ❺를 보자. 이것은 어떻게 설명해야 할까? 이 물건은 도중에 잘린 듯한 흔적이 전혀 없다. 너무 높아서 잘 안 보일지 모르겠지만 4층과 5층에 문이 있다. 새 문이다. 확실하게 이 문은 출입을 전제로 만들어졌다. 아주 당연하다는 듯이 그곳에 존재한다. 이건 난감하다. 이런 당연함은 본 적이 없다. 문손잡이는 무슨 생각으로 절벽에서 튀어나와 있을까?

이것도 역시 고현학 그룹에서 발견했다. 이 문으로 출입할 수 있는 사람은 정말 다리가 긴 키다리 아저씨일 거라고밖에 추론할 수 없다. 그렇지 않다면 날개를 지닌 조류 인간이거나. 도쿄타워東京タワー 꼭대기로부터 날아와 공중에서 날갯짓하며 바깥 문을 똑똑 두드린다.

'그치만…,' 하다가 생각을 고쳐먹었다. 이 빌딩은 본래 1층짜리지 않았을까? 어떤 사정으로 빌딩이 융기해서 어쩔 수 없이 아래에 문과 창을 만들었는데 그게 또 융기해서 다시 어쩔 수 없이 가장 아래에 문과 창문을 만들었고 결국 6층짜리 빌딩이 된 것이다. 설마 이런 일이 일어나지는 않았겠지?

또 다른 사진 ❻은 토머슨 회장 스즈키 다케시 군이 보내준 보고로, 구조는 거의 비슷하다. 그런데 역시 당연하다는 듯한 얼굴로 그곳에 있었다. 소재지는 도시마구豊島区 다카다高田다. 앞서 우리가 찾은 물건은 간다 히토쓰바시—ツ橋 근처에 있었다. 간다에서는 이외에도 몇 군데 더 발견했다. 아주 당연하다는 듯이 존재했다. 간다가 서점이 밀집해 있는 지역이라 역시 책이나 종이 창고가 아닐까 싶었다. 소방서의 사다리차 같은 게 쭉 늘어나서 문을 똑똑 두드려 짐을 빼는 것이다. 그런데 그런 사다리차를 여기저기에서 쉽게 볼 수 있을까?

덧붙여 사진 ❼을 보자. 이 물건도 간다 근처에 있었다. 여기도 높은 곳에 있어 잘 안 보일 수도 있지만, 아주자-알 보자. 문은 문인데 옆으로 드르륵 열리는 미닫이문이다. 이건 뭐 창고라기보다는 일본식 방이다. 안에서 기모노를 입은 부인이 정좌하고 양손으로 미닫이문을 드르륵 열면서 말한다. "실례하겠습니다." 그리고 슝 떨어져 지면과 충돌한다.

그보다는 다다미가 깔린 방에 손님이 있어 밖에서 차를 들고 들어가지는 않을까? 기모노를 입고 하늘을 나는 부인이 둥근 쟁반에 차와 양갱을 담아 두둥실 빌딩 밖에서 떠올라 미닫이문 앞의 공중에 정좌한다. 쟁반을 바로 옆 공중에 두고 밖에서 양손으로 미닫이문을 드르륵 열면서 말한다. "실례하겠습니다." 그러자 안에 있던 손님이 깜짝 놀라 다다미 위로 홀러덩 넘어져 바닥에 부딪힌다. 이거 뭐가 뭔지 도통 모르겠다.

또 하나, 스즈키 다케시 군이 보내온 고소 물건이다. 사진 ❽을 보자. 이번에는 문이 아니라 도로반사경이다. 자동차용으로 T자형 도로 등에 설치하는 대형 볼록 거울이다. 곳곳에서 자주 볼 수 있는데 일반적으로 이렇게 높은 곳에는 설치되지 않는다. 이것은 사람의 보통 키보다 다섯 배 정도는 더 길어 보인다. 엄청난 높이다. 옆으

지상에 있으면서 고소공포증을 유발한다.

로 차가 오는지 안 오는지 확인하기 위해 이곳에 차를 일단 정지한 다음 저 높은 곳까지 기어 올라가 웃샤 하고 몸을 쭉 빼서 도로반사경을 들여다봐야 하는 도로반 사경이다. 이런 도로반사경이 도대체 무슨 소용이 있다는 말인가? 정말로 오싹한 풍경이 아닐 수 없다. 토머슨의 오싹함이다.

또 다른 고소 물건을 살펴보자. 그런데 이것은 고소 라고 해야 할지 아니면 저소低所라고 해야 할지 모르겠다. 복잡한 계층의 물건이다. 사진 ❾를 보자. 발견자는 이 잡지 《사진시대》의 사진작가 다키모토 준스케滝本淳助 씨다. 물건 소재지는 시부야구渋谷区 시부야 욘초메 3번지 근처라고 한다. 이것도 어쨌든 고소 문이기는 하다. 저 높이에서 뛰어내린다고 해서 죽지는 않을 것이다. 그렇지만 기모노를 입은 부인이 이 문으로 들어가려고 힘껏 다리를 올려도 발이 닿지 않아 치마 속이 그대로 다 보일 것이다. 길에서 문까지 높이가 1미터 20센티미터 라고 보고서에 쓰여 있었다. 이것도 역시 완벽한 토머슨 물건이다. 지금까지 나왔던 다른 고소 문보다 높이가 낮은 곳에 있다고 해도 역시 고소 문으로 분류할 수 있다. 그런데 사진 위쪽을 보시라. 철망 안쪽에 민가가 있다. 이 말은 즉, 문 건너편이 지면이라는 말이다. 보고서에도

낮으면서 높은 문. 벽 안쪽은 지하실이다.

이렇게 쓰여 있었다.

벽 안은 지하실로 추정됩니다.

그러니 이것은 지면보다 낮은 곳에 있지만, 길에서
는 1미터 20센티미터나 높은 곳에 있는 저소적 고소 문
이다. 정말 복잡한 계층으로 통하는 문으로, 고소공포증
이 있는 사람이 문을 열면서 도대체 공포를 느껴야 할지
안심해야 할지 몰라 우두커니 서 있을 수밖에 없다.

고소 물건은 이 정도로 소개하고 지난번에 이미 보
고받은 특별 예시를 소개하겠다. 사진 ❿과 ⓫이다. 아름
다운 사진이다. 보고서를 읽어보자.

물건: 납치된 버스 정류장

장소: 시부야구 진구마에神宮前 욘초메 아오야마아파트青
山アパート 뒤편

관측 일시: 1983년 1월 13일 오후 2시 30분

날씨: 미풍 쾌청, 구름 없음

상황 설명: 해당 물건은 버스 정류장 또는 어떤 표지판의
잔해라고 생각된다. 만약 버스 정류장 표지판이라면 어딘
가에서 가져온 셈이 된다. 이 장소는 아오야마아파트 뒤

쪽 길에 해당하며 애초에 버스 노선에서 벗어난 곳이기 때문이다. 지주 하부는 움직이지 않도록 타이어 휠로 고정되어 있어 운반하려면 상당한 노동력이 필요하다. 그런데도 물건은 쇠사슬과 맹꽁이자물쇠로 시멘트벽돌 벽에 단단하게 연결되어 있다. 물건이 도망가지 못하도록 필요 이상 신경을 썼다는 점이 소름 돋게 한다.

이 시멘트벽돌 벽이 외벽인 본체는 가옥인데 문패나 정원, 건물의 모습을 살펴본 결과 일반 민가로 여겨지며 물건을 납치할 이유는 엿볼 수 없었다. 또한 타이어 휠 위에 있는 하얀 물체는 통행인이 버린 것으로 짐작되는 종잇조각들이다. 해당 물건이 토머슨 물건인지 관측센터의 판단을 기다리겠다.

이상.

보고자: 미타카시三鷹市 시모렌자쿠下連雀 3-6-32 로열천문동호회ロイヤル天文同好会[9] 다나카 지히로田中ちひろ

이 보고서는 사진 상태는 말할 것도 없거니와 보고서도 필요한 내용만 면밀하게 잘 담겨 있어 보고 사례의 본보기라고 할 수 있겠다. 무엇보다도 관측 태도가 과학적이다. 그도 그럴 것이 보고자는 숨길 필요도 없이 로열천문동호회 회장이다. 난 평회원이다.

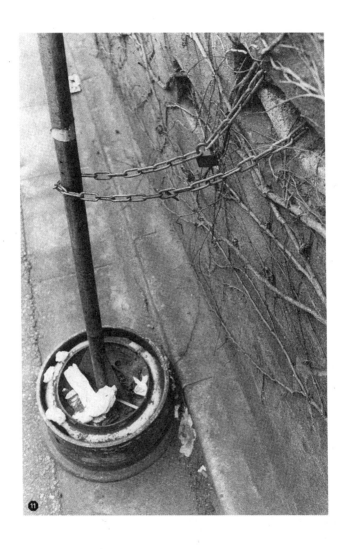

이 물건은 상당히 아슬아슬한 물건으로 보인다. 아니, 초예술 물건은 모두 아슬아슬하다. 그 구조가 조금만 빗나가도 평범한 쓰레기, 평범한 장식, 평범한 예술 등 평범하고 당연한 세계에 속하게 되는데 아주 작은 부분이 이유가 되어 어디에도 속하지 않고 아슬아슬하게 초예술로 존재하게 된다. 그보다 한층 더 아슬아슬하게 걸친 이 버스 정류장 물건에 대해 생각해 보자.

지금까지 우리가 관측해 온 토머슨 물건은 모두 부동산적 상태에 있었다. 지면에 고정된 건조물의 일부였다는 말이다. 초예술은 부동산적 물건에만 한정 짓지는 않지만, 관측 사례를 수집하다 보니 아무래도 부동산적 물건으로 제한되었다. 이는 보존의 문제라고 생각된다. 즉 초예술은 당연한 세계(생산제 사회)에는 속하지 못하는 물건이기에 아무래도 그 발생과 동시에 폐기될 운명에 처한다. 그런데 그것이 부동산적 물건이라면 손쉽게 폐기하기 어려워 어쩔 수 없이 당연한 세계의 한쪽 구석에 남게 된다. 그런 것들을 우리가 관측하는 셈이다. 따라서 초예술로서 실제 모습을 관측할 수 있는 물건은 아무래도 부동산적 물체에 한정되기 쉽다.

이 버스 정류장 건에서 물건의 아슬아슬함은 부동산적 상태의 아슬아슬함이기도 하다. 물건은 분명 부동

산적 상태에는 놓여 있다. 하지만 시멘트벽돌 벽에 쇠사슬 하나로 고정되어 있다. 게다가 그 쇠사슬이 맹꽁이자물쇠만으로 겨우 연결되어 있다. 그것이 이 물건을 쓰레기라는 상태에서 벗어나게 한다. 그런데 오히려 반대로 당연한 세계가 이 물건에 어떤 도구적 역할을 부여해 붙잡고 있는 것일지도 모른다. 이런 점에서 매우 아슬아슬하다. 때에 따라서는 쇠사슬과 자물쇠를 제거해 '사용'하겠다는 생산제에 속한 하수인의 어떤 예정이 숨어 있을 수 있다. 그런데 자물쇠가 풀리고 이 점이 해결되면 이 물건은 도대체 어디에 사용될까?

앞에서 소개한 센다가야의 조잡 타입인 목조 무용문을 떠올려 보자. 조잡한 쓰레기 직전의 나무 문이라는 초예술을 조잡한 긴 봉 하나가 겨우겨우 지탱했다. 그게 여기에서는 찰칵 잠긴 맹꽁이자물쇠 단 하나라는 점이다. 게다가 그것이 언제, 어떤 방향으로 전개될지 알 수 없다. 역시 앞으로 지속해서 이 맹꽁이자물쇠를 관측할 필요가 있다.

그건 그렇다 쳐도 이 물체는 정말 아름답다. 아니, 사진이 아름답다고 해야 할까? 회장의 카메라는 니콘 F3이다. 기자재보다도 촬영하는 시선이 아름답다고 해야 정확할 것 같다. 다음에는 지히로 회장의 한층 더 놀

라운 발견을 보고하겠다. 회장이라고는 했어도 다나카 지히로는 로열천문동호회의 회장일 뿐, 토머슨관측센터의 회장은 스즈키 다케시다. 주변에 회장이 너무 많아 곤란하다. 이외에도 많은 보고가 들어와 있다. 새로운 독자 제군들도 좌절하지 마시길. 당신이 세계 최초의 초예술을 발견하면 된다! 보고를 기다리겠다!

빌딩에 잠기는 동네

지난 이야기 마지막에 '지히로 회장의 한층 더 놀라운 발견을 보고하겠다'고 예고했다. 하지만 예정을 변경하려고 한다. 어떤 일이든지 순서가 있다고 깨달았기 때문이다. 지히로 회장 물건을 비롯해 독자의 보고도 많이 들어왔다. 그렇지만 화려한 물건으로 넘어가기 전에 꼭 짚고 넘어가야 할 초예술의 정점, 아니, 골짜기의 저점이라 할 수 있는 무시무시한 드라마가 있었다.

이제부터 할 이야기는 어쩌면 초예술이 아닐지도 모른다. 초예술로 아직 굳어지지 않아 물컹물컹하면서 축축한 것이다. 초예술이 도시의 틈새에서 태어나며 선

혈이 낭자한 출생의 현장이라고 할까? 우리 토머슨관측센터 멤버들은 초예술을 좇아 도시의 틈새를 걷다가 어느새 도시의 자궁에까지 발을 들여 아직 탯줄이 끊어지지 않은 듯한, 부유하는 초예술의 복잡한 드라마를 온몸으로 흠뻑 맞고 돌아왔다.

사진 ❶은 반신반의하며 도시의 자궁으로 들어가는 토머슨관측센터 멤버들의 모습이다. 아니, 이 사진을 공개하기에는 아직 이르다. 이야기는 훨씬 전부터 시작되었기 때문이다.

지금으로부터 2년 전인 1981년, 장마철이었다. 토머슨관측센터 멤버가 신바시역 광장에 모였다. 멤버라고는 했지만, 평범한 미학교 학생들이다. 미학교는 내가 '고현학'이라는 과목을 가르치는 학교를 말한다. 내 수업을 들은 전년도 학생들이 종강을 맞아 초예술을 눈으로 직접 확인하고 싶다고 해서 거리에 모였다. 그 가운데 나중에 토머슨 회장으로 임명되는 스즈키 다케시 군도 포함되어 있었다.

초예술의 대체적인 양상에 관해서는 교실에서 실시하는 책상 교육으로 학생들 머리에 이미 주입되어 있었다. 하지만 사진이나 그 외의 정보를 간접적으로 접하기만 했기에 초예술이라는 실체가 정말로 이 세상에 존재

빌딩 사이로 가라앉는 아자부 다니마치에 침입하다.

하는지 모두 반신반의해 하는 눈치였다. 초예술은 이론적로는 분명 흥미롭지만, 그것이 진짜로 도시 안에 존재할까 하고 도시를 바라보는 눈이 갈팡질팡하기 쉽다.

이렇게 해서 출발하게 되었다. 인원은 총 예닐곱 명 정도였다. 신바시에서 먼저 아타고산으로 가는 길을 탐색하기 위해 도시의 틈새를 두리번두리번하면서 걸었다. 그러고 보니 지지지난번 발굴 사진에서 아타고 타입을 보고했는데 그곳으로 향하는 길도 바로 여기였다. 멤버와 다 함께 두리번두리번하면서 걸어갔다. 아, 저건 어때? 저건 그냥 평범한 문이에요. 그쪽 것은? 흠, 이쪽도 평범한 차양이에요. 조금 이상한 창문이지만, 잘 보면 역시 창문으로 제대로 사용되네요. 예닐곱 명이 이런 이야기를 나누며 여기저기 흩어진 건물의 위, 아래, 그늘져 어두운 곳 등을 기웃기웃하고 어슬렁어슬렁 걸었다.

그런데 그 동네 주민들은 우리를 보고 무슨 생각을 했을까? 미학교 학생은 말수가 적은 사람이 많은 데다가 복장에 격식을 갖추는 회사원과는 달리 후줄근한 점퍼에 청바지를 입은 사람이 대부분이다. 거기에 모두 카메라를 목에 걸고 위축된 것처럼 뭘 찾는 듯 보이는데 그 시선의 끝을 따라가 보면 도대체 무엇을 찾는지 알 수 없다. 불안정한 걸음걸이만 보면 어디에 볼일이 있어

가는 사람들도 아니고, 무언가 구경하면서 걸으니 관광객처럼 보이기는 하는데 관광객이 이런 골목길에 올 리가 없다. 모두 카메라를 들어 사진 학교 학생인가 싶다가도 가지고 있는 카메라를 잘 보면 대부분 본가에 가서 가족용 카메라를 빌려온 듯한 자동카메라다. 그러니 동네 주민은 길에 물을 뿌리면서 우리를 의심스러운 눈초리로 바라볼 수밖에 없다.

이런 느낌, 이미 초예술 길거리 현장 탐사를 경험한 사람이라면 이해할 것이다. 우리는 대부분 다른 사람의 집 외부에 뭐가 없는지 유심히 살피며 훑어본다. 그러면 그 집주인은 도대체 당신들은 누구야, 나는 사람들에게 손가락질당할 만한 짓을 한 적이 없다면서 비난 가득한 시선을 던진다. 그런 시선을 받으면 우리는 두려움에 떨며 자연스럽게 시선을 떨군다. 찔리는 게 있기 때문이다.

초예술 탐색자가 살펴보는 곳은 건물의 중심에서 벗어나 평소에 사람들의 눈길이 미치지 않는 부분이다. 이는 다른 사람 집의 옆쪽이라든지 훨씬 아래쪽이나 뒤쪽으로 돌아간 부분 등에 무언가 없나 하고 살펴보러 다닌다는 말이 된다. 그런데 이게 뭔가 치한이 하는 짓 같다는 기분이 든다. 만약 우리가 살펴보는 것이 집이 아니라 여성이라고 하면 블라우스 소매에 묻은 얼룩이나

단춧구멍 끝에 달린 실, 치마 속치마의 터진 부분과 같은 곳을 오지랖 떠는 시선으로 바라보는 것과 같다. 그러니 집주인이 비난 가득한 눈초리로 대하는 것도 무리가 아니다. 이렇게 생각하다가 건물에도 속옷과 같은 속성이 있다는 사실을 발견했다. 현관 문패는 한참을 쳐다봐도 괜찮겠지만, 화장실 창문을 콘크리트로 막아놓은 부분 등은 뚫어져라 계속 쳐다보면 안 된다.

그래서 우리는 소심한 치한 같은 자세로 도시의 틈새를 걸었다. 행선지는 아타고산이었다. 아타고산에 특별히 볼 게 있지는 않지만, 일단 걷기 위해서는 적어도 어디로 향한다는 임시 목적지가 필요하다. 그것이 아타고산이었다. 이름이 아타고산이라 산이 있을 거라고 생각했는데 산은 전혀 보이지 않았다. 그저 주택이 있고 빌딩만 쭉 들어서 있을 뿐이었다. 그런데 아타고산이 보이지 않았던 이유는 나란히 늘어선 그 빌딩들 때문이었다. 보이지 않아도 산은 있었다. 어느 순간 신발 밑창에 닿는 길이 아주 살짝 오르막길로 바뀌어 있었다.

'산이다.'

이렇게 생각했다. 신발 밑창은 민감하다. 빌딩에 가려져 숨어 있던 산이 신발 밑창에 들키고 말았다. 자그마한 산이었지만, 가까이 다가갈수록 오르막길 경사가

아타고산으로 향하는 경사길에 나타난 수평형 인공 지층.

건물을 지운 공터에 있는 아주 작은 단차.

점점 급해졌다. 지금은 이래도 과거에는 빌딩은커녕 아무것도 없는 평지에 산만 홀로 봉긋하게 솟아 있었을 것이다. 그때의 경사로 사진이 있다. 사진 ❷다. 인쇄로 잘 보일까? 경사로를 양옆으로 확장한 역사가 세 종류의 문양으로 드러나 있다. 이것 자체는 흥미롭지만, 초예술이라는 면에서는 매력적이지 않다.

아타고산을 넘자 오래된 주택지로 접어들었다. 길이 불규칙적으로 구불구불하고 올라갔다 내려갔다 했다. 적막이 흘렀다. 좁은 길 때문이었다. 자동차가 거의 다니지 않았다. 아직 세상에 자동차의 정체가 드러나지 않았을 무렵에 생긴 도로였다. 건물과 담장도 매우 낡아 모서리가 둥글게 닳아 있었다. 역사가 오래되면 생활양식도 바뀌기 마련이다. 그래서 사용하지 않는 입구를 막거나 새로 만들어 여기저기에 조금씩 초예술이 나타났다. 걷다 보니 동네 표기가 시바芝가 되었다가 아자부麻布가 되었다가 롯폰기六本木가 되었다가 했다. 이곳은 그런 곳이었다. 경사로를 올라갔다가 내려갔다가 했는데 여기저기에 높은 빌딩이 몇 채나 솟아 있어 지대의 높고 낮음을 눈으로는 파악하기가 어려웠다. 하지만 역시 신발 밑창만이 감지했다. 그렇게 건물 옆길을 걷는 줄 알았는데 갑자기 길옆이 탁 트이더니 시선 아래에 오래된

민가 지붕이 시원하게 펼쳐졌다. 빌딩 사이에 잠긴 동네의 지붕이었다.

자연스럽게 이런 생각이 들었다. 댐에 점점 차오르는 물처럼, 움푹 들어간 동네가 빌딩으로 점점 채워져 간다. 그 건물의 중압에 짓눌려 민가의 지붕이 몸부림치는 듯했다. 오래된 동네들이 여기저기 새로운 동네로 바뀌면서 도시 전체가 몸부림쳤다. 그렇게 몸부림치면서 건물의 숨겨진 곳에 초예술은 탄생한다. 이처럼 서서히 옥죄어 오는 느낌을 온몸으로 실감하면서 우리는 도시의 자궁으로 향하는 절벽에까지 접어들었던 것이다. 그렇다. 처음에는 절벽 위에서였다. 절벽에서 내려다보았다. 사진 ❸을 보자. 몸부림치는 도시의 틈새를 걷다가 나온 절벽 위에서 이 풍경을 보았다. 우리는 섬뜩한 기분을 느꼈다. 문득 한기 같은 것이 볼을 거칠게 스치고 지나갔다. 다시 서둘러 풍경을 바라보았다. 그런데 아무것도 없었다. 오래된 민가가 빽빽하게 들어섰고 공터가 있고 나무가 자라고 있었다. 지극히 평범한 풍경이었다.

그런데 어떤 불안감이 몰려왔다. 오래된 건물이 영화 세트장 같았다. 분명 오래되기는 했는데 그런 건물을 위에서 지면에 툭 올려놓기만 한 무대장치 같은 느낌이 들었다. 땅을 파서 건물을 세운 것 같지 않았다. 무언가

불안정하게 떠 있는 느낌이었다. 공터가 이상하다는 생각이 들었다. 분명 공터가 이상했다. 무언가 토머슨이 느껴졌다. 공터에 어쩔 수 없이 생긴 약간의 단차. 집이 있었던 게 분명했다. 지면 위에 세워졌던 집을 떼어낸 것이다. 폐허. 그렇다. 폐허였다. 무언가 섬뜩했던 이유는 그 분위기 탓이었다. 하지만 아직 폐허라고 단정할 수는 없었다. 사진 ❹를 보자. 사진 앞쪽에 찍힌 집 창문에 수건이 걸려 있다. 사람이 살았다. 그건 당연하다. 집에 사람이 사는 건 당연하니까.

우리는 묘한 기분에 사로잡혔다. 바로 조금 전의 기분을 떠올렸다. 이 건물은 위에서부터 지면에 올려놓기만 한 무대장치처럼 보였다. 자세히 보니 반대였다. 이 주변은 퇴거일이 다가오는 게 분명했다. 주인이 나간 순서대로 건물을 지우개로 지운 듯한 공터가 점점 확장 중이라는 느낌을 받았다. 그런데 무대장치 같다는 느낌은 정확했다. 이곳에 남은 오래된 건물은 지금이라도 바로 삭제될 듯한 예감에 벌벌 떨었다. 얼마 전까지는 튼튼하게 땅에 박혀 있었는데 지금은 지면에서 떨어져 나갈 듯하다. 지면 아래에 단단히 고정해 건물을 지었는데 결국 슬쩍 올려놓기만 한 것처럼 불안정한 상태였다.

과거에는 아마 평온하고 따뜻한 동네였을 것이다.

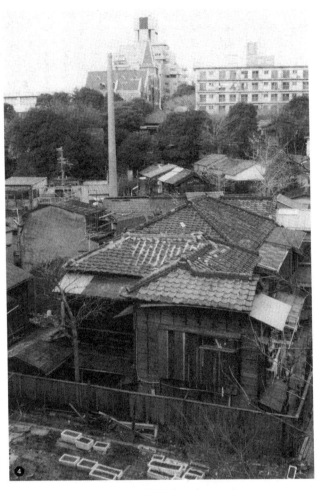

레이난자카교회의 앞쪽에 서 있는 굴뚝 하나.

할머니가 햇볕을 쬐면서 뜨개질하고 아이들은 건물 사이에서 숨바꼭질했을 것이다. 그 모든 일상이 백지화되었다. 퇴거일이 점점 다가온다. 분명 이 분지 곳곳이 곧 빌딩으로 가득 찰 것이다.

사진 ❹를 다시 한번 보자. 멀리 언덕 위에 동화에나 나올 법한 건물이 보인다. 가수 야마구치 모모에山口百惠가 결혼식을 올린 레이난자카교회靈南坂教会였다. 이 동네는 그런 곳에 있었다. 그 앞에 굴뚝이 하나 서 있었다. 공장이라도 있었던 것일까?

우리는 드디어 다시 걷기 시작했다. 지금까지 절벽 위에 우두커니 서서 멍하게 동네 모습을 내려다보았다. 아래로 내려가 굴뚝 주변까지 가보기로 했다. 이쯤에서 사진 ❶을 다시 한번 살펴보자. 반신반의하면서 도시의 자궁으로 들어가는 토머슨관측센터 멤버들이다.

분지 마을은 역시 유령도시 같은 분위기를 풍겼다. 주민 대부분이 사망한 듯했다. 하지만 아직 몇 명은 살아 있는 듯, 가끔 장바구니를 든 사람이 지나갔다. 사진 ❺를 보자. 골목길이 복잡하게 얽힌 오래된 동네. 초예술이 엄청나게 많을 듯한 분위기다. 고개를 드니 멀리 하늘 위에서부터 빌딩이 위협하듯 다가오는 게 보인다. 시선을 떨구어 주변을 둘러보니 동네의 틈새 저편에

하늘에서부터 위협해 오는 빌딩.

굴뚝이 보인다. 이런 풍경을 좋아한다. 사진 ❻이다. 동네에는 역시 인기척이 없었다. 우리는 굴뚝을 향해 걸었다. 가까이 다가가자 눈앞에 공터가 펼쳐졌다. 하지만 공터는 가시철사로 둘러싸여 있었다. 바로 저편에 굴뚝이 있었다. 그 모습을 보고 우리는 다시 멈춰 섰다.

사진 ❼을 보자. 이상한 건조물이다. 굴뚝 하부를 건물이 빙 둘러쌌다. 건물이라기보다는 있는 것 없는 것 다 끌어모아 만든 가건물이었다. 가운데 작은 창이 있었다. 어떻게 보면 콘크리트 진지 같았다. 전쟁이다, 하고 생각했다. 굳은 의지가 가건물에서 묻어났다. 도대체 이건 무슨 건물일까? 주춤주춤 가까이 다가가자 가건물에 사용한 건축자재인 타일 조각이 보였다. 사진 ❽을 보자. 지면에도 타일 조각들이 떨어져 있다. 타일과 굴뚝이라. 이제야 알겠다. 목욕탕이었다. 여기에 목욕탕이 있었던 게 분명했다. 이 넓은 공터는 몸을 씻는 곳이었다. 그런데 굴뚝과 그것을 둘러싼 콘크리트 진지 같은 가건물은 무엇일까? 다시 한번 조용히 동네를 둘러보다가 간판을 하나 발견했다. 사진 ❾다. '모리빌딩 롯폰기 지구 관리 사무소森ビル六本木地区管理事務所'라고 쓰여 있었다.

역시 그랬다. 이 동네는 이미 모리빌딩이 침을 바른 곳이었다. 모리빌딩은 도라노몬虎ノ門 일대에 끊임

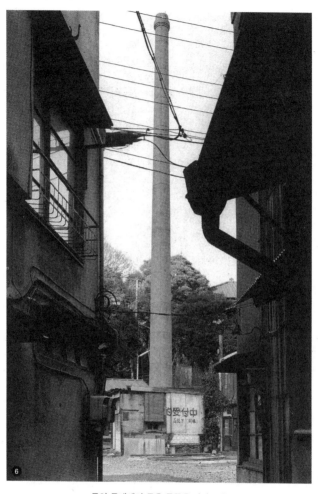

무인 동네에서 무용 굴뚝을 바라보다.

없이 빌딩을 건축하는 회사다. 사진 ❿을 보자. 이 주변도 이미 동네 바깥쪽까지 모리빌딩이 출렁출렁 밀려왔다. 모리빌딩 21이라는 의미는 1에서부터 시작해 21까지 완성되었다는 것을 말한다. 우리는 굴뚝을 둘러싼 가건물 앞에 우두커니 서서 침묵한 채 추리하기 시작했다. 분명 이 동네의 땅은 전부 모리빌딩이 매입했을 것이다. 이 목욕탕도 마찬가지다. 동네가 전부 퇴거한다니 내키지 않지만 어쩔 수 없이 계약서에 도장을 찍었다. 그렇게 목욕탕 건물은 아쉬움 속에서 와르르르 철거되기 시작했다. 그런데 건물을 철거하던 도중에 어떤 배신 행각이 일어났다. 비열한 일이 드러났을 것이다. 목욕탕 철거는 그대로 중단되었다. 저항이 시작되었다. 하지만 이미 목욕탕 건물은 철거되었고 오로지 굴뚝 하나만 남아 있었다. 그렇다, 이 굴뚝만이라도 지켜야겠다, 이 굴뚝만은 부수도록 그냥 두지 않겠다, 하고 굴뚝 주위를 빙 둘러 가건물을 만들어 그 안을 점거한 것이다.

사진 ⓫을 보자. 가건물 현관 쪽으로 가니 문은 굳게 닫혀 있었고 우편함에는 '요시노 기누吉野キヌ'라는 글자가 쓰여 있었다. 유리문 안쪽에서 인기척은 느껴지지 않았다. 하지만 유리문 저편 깊숙한 곳에 조용히 숨을 쉬는 사람의 인기척이 느껴졌다. 그 증거로 유리문 틈새에

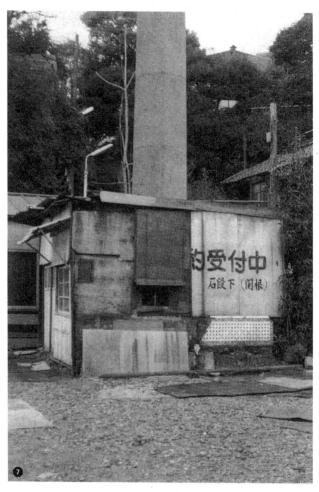

무용 굴뚝을 사수하는 콘크리트 진지?

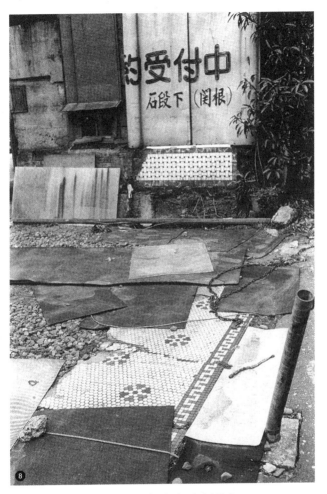

목욕탕의 유적. (사진: 이무라 아키히코)

서 전쟁의 살기와 같은 것이 뿜어져 나왔다. 이것은 그저 느낌일 뿐, 어떤 증거도 되지 않지만.

우리는 지금까지 아무 말도 하지 않고 있었음을 깨달았다. 다들 조용히 입을 다물고 있었다. 입을 다물고 연기가 나오지 않는 굴뚝 하부만을 바라봤던 것이다. 이것은 이제 치한도 아니고 뭐라고 불러야 할까?

우리는 다시 걷기 시작했다. 그리고 조용히 그 자리를 떠났다. 굴뚝을 뒤로하고 생각했다. 저 굴뚝을 둘러싼 가건물 안에는 정말로 사람이 살까? 가건물 자체는 약 8평 정도의 면적일 텐데 생각해 보면 그 가운데를 거대한 굴뚝이 차지했다. 그렇다면 기둥을 둘러싸고 둥글게 형성된 공간은 기껏해야 90센티미터 정도인 셈이다. 거기에서 밤에 잠을 잔다면 똑바로 누울 수 없다. 옆으로 누워서 몸을 구부려야 한다. 즉 굵은 굴뚝의 하부를 껴안는 듯한 자세로 잘 수밖에 없다.

조금 전에 서 있었던 절벽 위에서 뒤돌아보니 시선 아래에 굴뚝이 자리했다. 사진 ❷다. 언덕 저편에 레이난자카교회가 보이고 더 멀리 왼쪽에는 국회의사당까지 보인다. 우리는 굴뚝 주변에 감도는 살기에 압도되어 그것이 초예술인지 아닌지 판단하는 일조차 완전히 잊었다. 다시 사진 ❷를 보자. 굴뚝 하부를 감싼 가건물 왼쪽

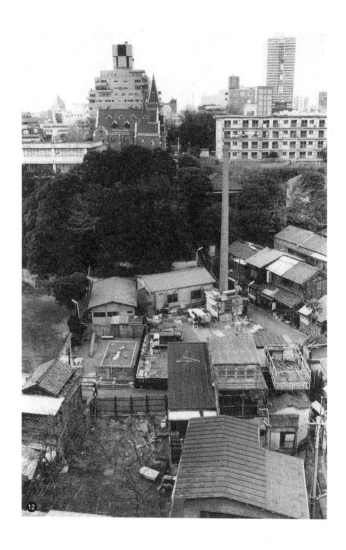

앞에 사람이 서 있는 게 작게 보인다. 자세히 살펴보니 우리였다. 굴뚝의 살기에 찍소리도 내지 못하고 우두커니 서 있었는데 그 앞에 서서 기념 촬영을 했다니? 조금 이상하다. 이 건에 대해서는 다음에.

바
보
와
종
이
한
장
차
이
의
모
험

그런데 내 눈앞에 사진 ❶이 나타났다. 너무 갑작스럽게
시작했나?

　대충 내용을 정리하면 아자부 다니마치谷町의 빌딩
사이로 잠기는 동네, 그 공터 한쪽에 서 있던 목욕탕 굴
뚝 이야기다. 주식회사 모리빌딩이 이 일대를 전부 매입
해 계약서에 도장을 찍게 하고 먼저 목욕탕 건물부터 부
수기 시작했다. 그런데 그 시점에 목욕탕 주인은 무언가
속았다는 사실을 눈치채고 갑자기 생각을 바꿔 굴뚝만
은 지켜내겠다며 굴뚝의 굵은 하부를 작은 가건물로 둘
러싸 농성에 돌입했다. 지난번에 우리가 이렇게 상상했

던 그 목욕탕 굴뚝이다. 이런 사정은 까맣게 모르고 토머슨관측센터 멤버들은 아타고산에서 시바, 롯폰기, 아자부 등지의 골목길을 탐색하다가 어느새 아자부 다니마치의 목욕탕 굴뚝 아래에까지 다다랐다. 그리고 그곳에 감도는 모리빌딩 대 목욕탕의 살기에 짓눌려 긴장에 휩싸인 채 아무 소리도 내지 못하고 입을 꾹 다물고 그곳에서 떠났다. 굴뚝 사진을 찍어야 한다는 사실조차 잊은 채 말이다. 즉 그곳에 감도는 살기에 압도되어 굴뚝이 초예술인지 아닌지 판단하는 일조차 잊었다.

그런데 내 눈앞에 사진 ❶이 나타났다. 사진 ❶을 보자. 이게 무슨 사진이라고 생각하는가?

이 사진을 가지고 온 사람은 토머슨관측센터에 친구가 있는 이무라 아키히코飯村昭彦였다. 젊은 사진가다. 그 사람이 이 사진을 조용히 들고 왔다. 들고 와서, 보여주면서, 입을 꾹 다물었다. 사진을 보니 토관인 듯했다. 배경으로 초점이 흐려진 풍경이 보였다. 아래쪽에 건물이 늘어서 있는 듯했다. 도대체 무엇일까?

"이게 뭔가요?"

이무라 군에게 물었다. 이무라 군은 웃으며 말했다.

"굴뚝인데요."

이 한마디뿐이었다.

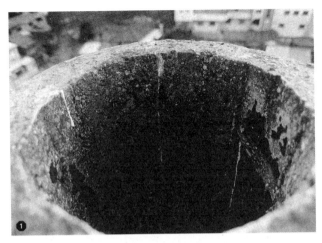

오직 새만 만질 수 있었던 구멍.

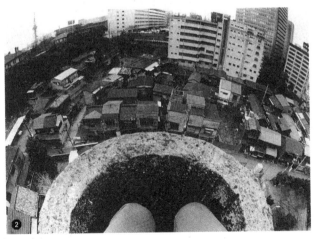

사람의 다리가 보인다.

"흠······."

설마, 하고 생각했다. 설마 굴뚝 꼭대기 구멍일 리는 없겠지. 그럴 리가 없을 텐데······.

"그런데······."

그런데 이건 굴뚝 구멍 같은데. 설마 그 아자부의 굴뚝 구멍은 아니겠지. 분명 아닐 거야. 그런데.

"이 사진도 있습니다."

이렇게 말하며 이무라 군이 다른 사진 한 장을 내밀었다. 사진 ❷다.

"으응?"

나도 모르게 소리가 나왔다. 구멍 저편에 집들이 보였다. 분명 오래된 집들이었다. 빌딩 사이로 잠기는 동네 같았다. 저편의 빌딩이 위협해 왔다. 잘 보니 모리빌딩 21이라고 쓰여 있다. 분명 아자부 다니마치였다. 사진 속 구멍 앞쪽에 인간의 다리 같은 게 보였다. 청바지를 입었다. 이 사진을 찍은 인간의 다리인 듯한데 다리가 굴뚝 위에······.

"올라갔다 왔습니다."

이무라 군은 여전히 빙그레 웃으면서 말했다.

"뭐라고요? 아자부 굴뚝에?"

"네."

"여길 어떻게 알고?"

"지난번 나가사와 신지長沢慎二 군과 같이 갔습니다."

나가사와 군은 토머슨관측센터 구성원으로 작년에 미학교를 다녔던 학생이다.

"아, 나가사와 군이랑……."

"네, 위에 올라가서 찍었습니다."

"그…… 굴뚝 위에?"

"네."

"네에!?"

"네……."

이무라 군은 역시 별일 아니라는 듯 빙그레 웃었다.

나는 어안이 벙벙했다. 신을 두려워하지 않는 행위란 이런 걸 두고 말하는 것이다. 우리는 모리빌딩 대 목욕탕의 살기에 압도되어 굴뚝 하부의 사진조차 찍지 못하고 돌아왔다. 그리고 며칠 지나 조용히 카메라를 들고 가서 마치 시체 위에 덮어놓은 천이라도 들추듯, 뒤가 켕기는 기분으로 셔터를 누르고 왔다. 그것만으로도 굴뚝을 둘러싼 콘크리트 진지 같은 집에서 지금이라도 주인인 요시노 기누 씨(바로 앞 꼭지 마지막 사진 참고. 신기하게도 콘크리트 진지의 현관 우편함을 보니 가타가나 이름의 요시노 기누吉野キヌ와 히라나가 이름의 요시노 기

누슘野きぬ라는 두 사람이 사는 것으로 되어 있었다)가 갑자기 미닫이문을 확 열고 나와 "당신들 뭐야!" 하고 비난으로 가득 찬 얼굴로 장대를 휘두르며 쫓아 나오지는 않을까 조마조마했다. 실례합니다, 죄송합니다, 미안합니다, 하는 마음으로 필요한 사진만 찍고 허둥지둥 그 자리를 떠났다.

이 굴뚝은 그 정도로 엄청난 굴뚝이다. 살기를 품은 섬뜩한 굴뚝이다. 그런데 그 굴뚝을 만진 것도 모자라 꼭대기에 무례하게 올라갔다니.

그건 그렇다 치자. 그런 사정에 관심이 없는 사람이라면 살기나 무례함도 신경 쓰지 않을 것이다. 그러니 그것은 그렇다 치자. 하지만 물리적으로 이것은 굴뚝이다. 사진 ❸을 보자. 어쨌든 바로 이 굴뚝이다. 굴뚝 위에 올라가 꼭대기의 구멍 사진을 찍다니. 사진 ❹를 보자. 똑같은 이야기를 몇 번이나 하냐고 하겠지만, 바로 이 굴뚝이다. 철제 사다리가 분명 달려 있기는 했다. 하지만 오랫동안 눈과 비를 맞아 완전히 녹슬어 있었다. 주변 집들만 보더라도 이 사다리가 얼마나 오래되었을지 짐작이 갈 것이다. 철거되는 동네에서 부수기 직전의 굴뚝에 매달린 바스러질 듯 오래된 철제 사다리다. 이미 녹이 많이 슬어 손을 대기만 해도 툭 하고 떨어질 것 같은

사다리다. 설사 녹슬지 않았다고 하더라도 이런 곳에 올라가는 일은 나라면 절대 못 한다.

"히이……."

나도 모르게 신음이 새어 나왔다. 등부터 다리까지 등줄기가 쭉 서더니 속옷이 찢어진 것처럼 서늘해졌다.

"근데 무섭지 않았나요?"

나는 이무라 군에게 물었다.

"무서웠습니다."

이무라 군은 여전히 빙그레 웃으면서 대답했다. 입으로는 무서웠다고 이야기하지만, 말과 표정이 완전히 따로 놀았다.

"올라간 것은 그렇다 치더라도 사진까지 찍었네요."

"네."

"잡을 만한 곳이 있었나요? 아, 피뢰침이 있구나."

"네. 그런데 피뢰침이 너무 얇은 데다가 완전히 녹이 슬어 있더라고요."

나는 다시 부르르르 몸을 떨었다.

"그럼 구멍에 다리를 넣고 앉아야 겨우 사진을 찍을 수 있었겠네요?"

"네. 근데 일단 서서 사진을 찍었습니다."

"네? 굴뚝 위에 섰다고요?"

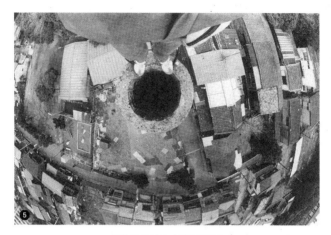

굴뚝 위에 서서 다리를 찍었다.

"네, 그게 이 사진입니다."

이무라 군은 다시 사진 한 장을 건넸다.

"아……."

사진 ❺다. 어안렌즈로 찍은 사진이다. 자세히 들여다보자. 어어어어, 어떤가? 굴뚝 위에 서서 자기 다리를 찍었다. 잘못해서 중심이라도 잃으면…….

"히야……."

나는 이미 발 디딜 곳을 잃고 공중에 떠 있는 기분이 되었다.

"이, 이건 이무라 씨의 다리인가요?"

"네. 되도록 팔을 쭉 뻗어서 찍었습니다."

"쭉 뻗어서?"

"네. 되도록 제 몸이 다 나오게 찍고 싶었거든요."

"이 사진, 카메라를 양손으로 잡고 찍은 건가요?"

"네."

"물론 아무것도 잡지 않았겠지요?"

"잡을 수가 없지요. 그럴 만한 데가 없었으니까요."

"히야……."

나는 하얗게 질렸다. 말이 안 되는 상황이었다. 그런데도 이무라 군은 여전히 말없이 빙그레 웃고만 있었다. 나는 오기가 생겼다.

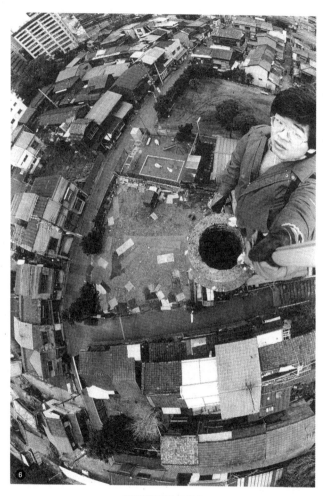

공중에서 내가 보인다.

"이왕 올라갔으니 어안렌즈를 일각대에 설치한 다음 손을 위로 번쩍 들어 올려 전신과 굴뚝이 다 나오게 찍었으면 좋았을 텐데."

나는 오기로 터무니없는 말을 했다.

"네, 저도 그게 좋을 것 같아 시도는 해봤습니다."

이무라 군은 다시 사진 한 장을 내밀었다.

"으......."

사진 ❻이다. 사진을 보자. 찬찬히 잘 살펴보자. 이무라 군이 한 치의 오차도 없이 굴뚝 꼭대기에 서 있다!

"이, 이건......."

"네, 일각대에 어안렌즈를 달아서 자동 셔터 기능으로 찍었습니다."

"으악!"

너무 황당해서 사진 속 이무라 군을 바라보았다. 이 사람은 정말 바보다. 아니 바보라고 하면 실례겠지만, 바보와 종이 한 장 차이다. 천재와 광인은 종이 한 장 차이라고 하던데 그와 마찬가지였다. 거의 바보와 종이 한 장 차이의 모험이었다. 아니, 모험은 원래 다 그런 것이다. 나는 감탄했다. 농담이라면 가능하다. 굴뚝에 올라선 자신을 직접 찍다니. 보통은 말뿐이다. 그런데 이무라 군은 말만 한 게 아니라 손수 행동으로도 보여주었다.

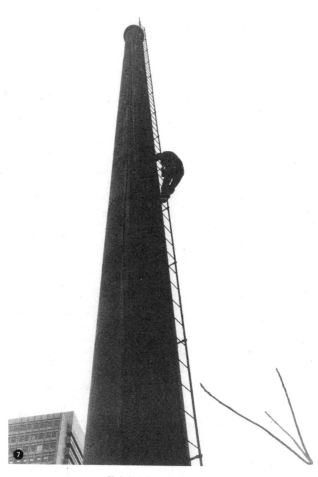

참관인 나가사와 신지의 시점.

놀라웠다. 감동했다. 바보에게 감동했다. 아니, 바보라고 하면 역시 무례하다. 하지만 이런 감동 앞에서 그런 것은 아무 소용이 없다. 다 날아가 버린다. 이것은 역시 바보와 종이 한 장 차이의 모험이라고밖에 설명할 수가 없다. 그 한 장의 종이가 거의 찢어지기 직전이었다.

사진 ❼을 보자. 동행한 나가사와 군이 찍은 사진이다. 바보와 종이 한 장 차이의 굴뚝을 올라가는 모험 중인 이무라 군이다. 나가사와 군은 이 사진을 찍은 뒤 도저히 계속 지켜볼 수 없어 집과 집 사이의 골목길로 들어가 눈을 가렸다고 한다.

여기에서 또 다른 전경 사진을 보자. 사진 ❽이다. 천천히 잘 들여다보자. 폐허가 된 동네의 외곽에 있던 빌딩 옥상에서 이무라 군이 같은 어안렌즈로 찍은 사진이다. 다니마치의 전경이 거의 다 담겨 있다. 곧 이곳을 모리빌딩의 불도저가 헤집어놓을 것이다. 중심에 바보와 종이 한 장 차이인 굴뚝이 보인다. 저 멀리 위쪽에는 모모에가 결혼식을 올린 레이난자카교회가 보인다. 저곳도 얼마 지나지 않아 모리빌딩의 불도저로 헐리게 된다. 그곳에서 더 멀리 국회의사당이 보인다. 저곳도 얼마 안 가 모리빌딩의 불도저로……, 하는 이야기는 아직 듣지 못했다.

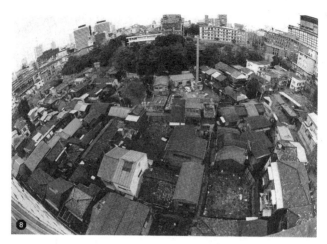

아자부 다니마치 전경. 멀리 국회의사당이 보인다.

이무라 군의 사진을 한 장 더 보자. 사진 ❾다. 이제는 사람이 사라진 아자부의 폐허 동네에 고양이만 한 마리 남아 있다. 그리고 그곳에 밤의 어둠을 뚫고 모리빌딩이 밀려온다. 빌딩에 잠기는 것이다. 이무라 군의 사진은 정말 훌륭하다. 정말 훌륭한 표현은 언제나 바보와 종이 한 장 차이의 힘으로 탄생한다.

그런데 이무라 군은 어떻게 살기로 가득해 섬뜩한 굴뚝에 올라갈 수 있었을까? 다시 말해 그때 도대체 두 사람의 요시노 기누 씨는 무엇을 했단 말인가?

결론부터 말하자면, 이미 그곳에 주민은 없었다. 굴뚝을 발견하기는 했지만, 나는 모리빌딩과의 공방전이 어떻게 되었는지 전혀 알지 못한다. 저 굴뚝은 정말로 초예술일까? 아니면 목욕탕 주인이 굽히지 않고 항전하기 위해 사수하는 상징의 역할을 완수 중인 것일까?

이곳을 처음 찾았을 때는 너무 긴장한 나머지 그대로 돌아왔고 그 후 조용히 사진을 찍으러 다시 갔다. 이후에도 서너 번 상황을 살피러 슬그머니 다녀왔다. 몇 번이나 가다 보니 긴장도 점차 누그러져 두려움 없이 굴뚝을 바라볼 수 있게 되었다. 그러면서 이 폐허 동네 외곽에 술집 몇 군데가 아직 영업하는 걸 발견했다. 그래, 술이라도 한잔 마시러 가보자, 이렇게 생각했다. 어떤 사

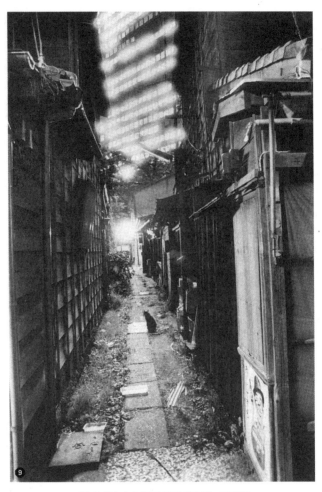

어둠 속에서 다니마치로 점점 밀려오는 모리빌딩.

정이 있는지 들어보려는 속셈이었다. 주점 롯폰기酒凩六本木라는 이름의 가게로 들어갔다. 안은 근처 빌딩에서 흘러들어 온 회사원들로 북적였다. 술과 구운 오징어를 주문하고 조심스럽게 주인에게 말을 걸었다.

"저기, 저쪽에 있는 굴뚝 말인데요……."

그러자 주인이 말했다.

"아, 저거 사진 찍으러 오신 건가요?"

나는 화들짝 놀랐다.

"조금 있으면 철거돼서 그런지 어제도 누세 사람이 와서 이 근처 사진을 찍더라고요."

주인의 이 말에 나는 고개를 갸우뚱했다. 아직 이무라 군의 사진을 보기 전의 일이다. 이 근처의 사진을 찍는 일은 그렇게까지 껄끄러운 일이 아닌 듯했다. 나는 모리빌딩과 항전하는 집들을 너무 찰칵찰칵 찍어서는 안 된다고 생각했는데.

"아, 저 굴뚝은 결국 철거되나요?"

다시 물어보았다.

"굴뚝부터 철거하기에는 너무 위험해서 먼저 이 근처 집들부터 철거하고 제일 마지막에 할 모양인가 보더라고요. 우리 가게도 3개월 후에 철거될 예정이에요."

"역시 이 가게도 없어지는군요."

"네. 이 일대 전부. 이 가게는 저기에 있는 고속도로 건너편으로 옮길 예정이에요."

"아, 그렇군요."

이야기가 너무 싱거워 오히려 내가 벌린 입을 다물지 못하자 술집 주인은 의외의 사실을 알려주었다. 모리빌딩이 이 일대의 개발계획을 제시했을 때 가장 먼저 퇴거 계약서에 도장을 찍은 사람이 목욕탕 주인이라는 것이었다. 나는 아연실색했다. 그 목욕탕 주인이야말로 굴뚝을 마치 토머슨처럼 지키면서 철저하게 항전 중이라고 믿었는데. 생각해 보면 당연하다. 지금은 어느 목욕탕이든 대부분 전망이 없다. 게다가 저렇게 넓은 땅을 허비하니 퇴거 이야기가 나오면 가장 먼저 팔아버리는 게 어떻게 보면 당연하다.

"그러면 저 굴뚝을 둘러싼 콘크리트 진지 같은 집은 뭔가요?"

들어보니 그 집은 콘크리트 진지 따위가 아니었다. 가장 먼저 퇴거 계약을 마친 목욕탕부터 철거가 시작되었는데 굴뚝부터 철거하기에는 위험하니 욕장만 먼저 부순 다음에 공터를 주차장으로 만들었다고 한다. 콘크리트 진지는 주차장 관리 사무소였다.

"에이, 그런 거였어."

그리고 보니 동네에서 벗어나 큰길에 면한 곳에 사진 ❿처럼 주차장 간판이 설치되어 있었다.

"그러면 저기 사는 요시노 기누 씨는요?"

"기누 씨?"

"저기 목욕탕 주인 말이에요."

"아, 그 집주인 죽었는데. 저기 있는 육교에서 뛰어내려서."

술집 주인은 또 의외의 사실을 알려주었다. 목욕탕은 일단 면적이 정말 넓다. 게다가 장소는 아자부 롯폰기. 재개발이 된다면 억 단위의 돈이 들어온다. 그 돈을 둘러싸고 요리조리 따지면서 밀고 당기는 사이 머리가 이상해진 목욕탕 주인이 근처 육교에서 정수리를 바닥으로 향하게 해서 뛰어내렸다고 한다.

"……"

술집에서 집으로 돌아가는 길에 나는 굴뚝을 향해 손을 모으고 기도했다. 그러면서 또 생각했다. 이 굴뚝은 토머슨인가, 토머슨이 아닌가?

마지막으로 사진 ⓫을 보자. 예술가다. 초예술을 그리는 평범한 예술가다. 그렇다. 나는 사상과 감정이 가득 담긴 다니마치의 굴뚝을 그리러 갔다. 사진은 이제 구식이다. 앞으로는 유화다. 사생이다.

초예술을 그리는 예술가.

이렇게 소리칠 생각은 없고, 사실은 전시회를 하게 되었다. 초예술 전시회. 11월 21일부터 열흘간 신주쿠 후생연금회관新宿厚生年金会館 옆에 있는 갤러리612ギャラリー612에서 토머슨관측센터의 주최로 전시가 열린다. 출품자 가운데는 미학교 고현학 교실을 졸업한 학생이 많다. 출품작은 사진은 물론 지금은 사라진 토머슨 제1호 요쓰야 계단의 모형, 그 이외 포스터, 토머슨 명소 그림엽서, 이 유화를 포함한 '명화' 등 다양하다. 강연회도 있고 버스까지 마련한 도내 토머슨 투어도 계획했다. 문의는 본지 모니터 부서로 해주길 바란다.

자, 그럼. 이번에도 굴뚝이 지면을 전면적으로 횡단해 앞에서 예고한 지히로 회장의 놀랄 만한 물건과 새로운 물건을 보고하지 못했다. 독자가 보낸 보고도 꽤 쌓였다. 다음 이야기에서는 새로운 토머슨을 보고 놀라게 될 것이다. 그리고 지난번에도 썼지만 다른 사람의 보고를 읽기만 하지 말고, **여러분도** 보고해야 한다. 기다리겠다.

토머슨의 어머니, 아베 사다

아자부 다니마치의 굴뚝 물건을 두 회에 걸쳐 연재하다 보니 토머슨 문제가 옆길로 새고 말았다. 너무 깊게 파고들었다. 그나저나 지난 회에 소개한 이무라 아키히코 군의 굴뚝 사진은 실로 엄청났다. 전국을 충격의 도가니로 몰고 갔다. 고소공포증이 있는 사람들은 그 페이지를 꽉 쥔 채 지상에서 얼굴이 파랗게 질려 있었다고 한다. 앞으로는 이무라 아키히코 군을 조심해야 한다.

본지 편집부에 이무라 군이 놀러 왔을 때 모니터 요원이 이렇게 말했다고 한다. "정말 위험한 사진이네요." 그러자 이무라 군은 "그렇죠."라고 대답하면서 능청스럽

게 이런 말을 덧붙였다고 한다.

"뭔가 위험한 일, 없나요?"

본지 모니터 요원의 이 보고에 나는 다시 할 말을 잃었다. "위험한 일이라니. 그것보다 더 위험한 일이 어디 있다고." 모니터 요원이 이야기했다. 나도 100퍼센트 공감하며 말했다.

"야쿠자 말고는 없지. 지상에 말이야, 단도를 빼 든 야쿠자가 500명 정도 득실득실 모여 있는 거야. 그 한 가운데 사다리가 있고 그 위에 서서 아래를 향해 사진을 찍는 거지."

"우하하하하, 그거 정말 웃기네요."

"아래에서는 저 새끼가 어쩌고저쩌고하면서 야쿠자가 위협하는데도 그걸 위에서 어안렌즈로 찍는 거야."

"우하하하하, 어안렌즈로."

그건 그렇고 이번에 토머슨 전시회를 열기 때문에 그 위험한 일을 이무라 군에게 또 시켰다. 아니, 야쿠자는 아니다. 야쿠자는 현실적으로 어렵다. 탁본이다. 굴뚝의 탁본을 찍어 오는 일이다. 그 정도의 엄청난 기술을 선보였으니 그걸 본 사람은 이제 뭘 해도 그를 이길 수 없다. 그리고 그 패배가 너무 분한 나머지, 그 이상의 것을 요구하게 된다. 나는 이렇게 말했다.

❶

아자부 다니마치 무용 굴뚝의 탁본.

"그럼, 이번에는 탁본이네. 사진이 아니라 직접 찍는 것 말일세. 굴뚝 꼭대기 구멍에 큰 종이를 대고 먹물을 적신 먹방망이로 탁탁 쳐서 탁본을 찍는 거지."

그런데 정말로 해 왔다. 이무라 군은 진짜 어마무시한 사람이다. 사진 ❶을 보자.

이번에는 이무라 군도 무서웠다고 했다. 어려운 작업이라 어쩔 수 없이 안전 밧줄을 달았다고 한다. 당연히 그래야지. 사진은 찰칵 셔터를 누르기만 하면 되지만, 탁본은 굴뚝 위로 있는 힘껏 커다란 종이를 걸쳐야 한다. 굴뚝 안은 비어 있어 잘못하면 종이가 푹 꺼지니 그렇게 되지 않도록 주의하면서. 그런데 종이로 구멍을 덮으면 잡을 곳이 없어진다. 그러니 철제 사다리에 양발만 올린 채 한 손에는 양동이를 들고, 한 손에는 먹물을 적신 먹방망이를 쥐고 힘 조절을 하면서 탁탁 쳐야 한다.

당신들, 아니 독자분들, 생각해 보시라. 모두 잠든 심야, 폐허에 우뚝 서 있는 굴뚝에 남자 혼자 올라가 굴뚝 구멍을 탁본으로 뜨다니. 앞으로 이무라 아키히코 군은 게리 토머슨의 숨은 아들이라고 불려도 어쩔 수 없다. 그 탁본이 족자가 되어 초예술전 〈번민하는 거리悶える街並〉에 출품될 예정이다. 11월 21일부터 30일까지 신주쿠후생연금회관 옆 갤러리612다. 전시 기간에는 어쩔

송두리째 궤멸한 아자부 다니마치.

수 없이 내가 강연 등을 해야 할 것 같다.

지난 10월 26일, 오랜만에 아자부 다니마치에 다녀왔다. 지금까지도 토머슨관측센터의 나가사와 군과 이무라 군이 이런 보고를 해왔다.

"이제 아무도 안 살아요."

"벌써 트랙터가 와서 집을 부수기 시작했어요."

"굴뚝도 곧 있으면 없어질 것 같아요."

우리는 고민하다가 어차피 철거될 굴뚝이라면 굴뚝 꼭대기 부분만이라도 콘크리트 링 상태로 받을 수 없을지 모리빌딩 측에 문의했다. 하지만 그런 절차도 파악하기 전에 결국 굴뚝이 해체되어 사라졌다는 보고를 받았다. 그래서 10월 26일 현장에 갔다. 역시 굴뚝은 없었다. 굴뚝도 굴뚝인데, 동네 전체가 흔적도 없이 사라졌다. 이전에 있던 동네 건물 전체가 말이다. 술집도, 두부 가게도, 병원도, 정육점도, 아파트도, 목욕탕도 통째로 사라졌다. 하지만 언덕 위의 레이난자카교회와 그곳까지 가는 돌계단은 남아 있었다. 여기저기에 석재나 콘크리트 조각, 철근을 말아놓은 것들이 흩어져 있어 인간이 살았던 곳이라는 생각이 들지 않을 정도였다. 사진 ❷를 보면 알 수 있다. 처참한 광경이다.

응회석 액자에 들어 있는 아베 사다 전신주.

나는 평평해진 지면에서 토머슨 선수가 사라지고 남긴 흔적인 벤치의 온기를 떠올렸다. 초예술은 모두 같은 운명에 처한다. 아니, 예술도 마찬가지 운명이다. 이 세상도 같은 운명에 놓여 있다. 그러니 토머슨이라는 것은 이 세상에 존재하는 것 중 가장 민감한 부분이다.

자, 여기까지 오래 기다리셨다. 다시 전국의 각종 토머슨을 공개하려고 한다. 전의 전의 전부터 예고한 대로 '지히로 회장이 발견한 놀랄 만한 보고'부터 살펴보겠다. 지히로 회장은 내가 소속된 로열천문동호회의 다나카 지히로 회장을 말한다. 회장은 니콘 F3를 가지고 있다. 최근에는 니콘 FM도 손에 넣었다고 한다. 사실 그 카메라는 나도 가지고 싶은 카메라라서 분하다.

먼저 사진 ❸을 보자. 정말 훌륭하다. 무엇이 훌륭하냐 하면, 그것은 이제부터 생각해야 하는데 생각이라는 것은 그저 직감 뒤에 따라오는 것이다. 여러분도 토머슨 사례를 몇 가지 살펴보는 사이에 토머슨에 대한 직감을 키웠을 거라고 생각한다. 무슨 일이든 다 그렇다. 말도 야구 선수도 골동품도 좋은 그림도 첫눈에 '이것은 아주 훌륭하다'고 직감으로 알게 되는 법이다. 초보자에게는 없지만 그것을 계속해서 접해온 전문가에게는 직감이

있다. 몸에 익었다는 말이다. 여러분 우리는 아직 지구상에서 아무도 발견하지 못한 토머슨 전문가다. 우리는 자신감으로 가득 차 있다. '지구상에서 처음'이라는 자신감이다. 사진 ❸을 보자. 정말 훌륭하다. 풍격이라는 것이 있다. 그것을 직감한다. 보고서를 살펴보자.

〈거세 전신주 혹은 아베 사다阿部定[10] 전신주〉

발견 장소: 시부야구 센다가야 니초메二丁目

발견 일자: 1983년 2월 5일

발견자: 다나카 지히로

물건 상황: 물건은 센다가야역에서 약 10분 정도 거리에 있는 센다가야터널 근처의 오르막길 중간에 있습니다. 전신주 길이는 약 1미터. 응회석으로 쌓은 돌담 위에는 민가가 나란히 지어져 있습니다. 사진 오른쪽 위에 있는 것이 그 집의 '난간' 겸 '울타리'입니다.

소생이 생각하기에 돌담은 당초 움푹 파인 곳의 꼭대기까지만 있었고 그 위는 공터여서 전신주가 길게 머리를 내밀었을 겁니다. 이후에 주택 사정으로 돌담 위에 민가가 세워지면서 전신주는 지금의 길이로 잘렸고 그때까지 있던 돌담 위에 마치 뚜껑을 덮듯이 새로운 돌을 올렸을 거라고 추측했습니다.

그런데 돌담을 쌓은 방식이나 색깔 등으로 짐작하건 대 콘크리트를 제외한 응회암 부분은 같은 시기에 만들어진 듯합니다. 그렇게 되면 전신주는 움푹 파인 곳의 길이(돌담 아홉 번째 단, 약 3미터)와 비슷한 높이로 있었다는 말이 되며 이후 이런저런 이유로 현재의 길이(약 1미터)로 잘린 게 됩니다. 그런데 왜 밑동에서부터 자르지 않았을까요?

사람의 남근이라고 치면 평균 길이가 약 15센티미터니 약 5센티미터로 줄어든 셈이 됩니다. 성기의 역할은 빼앗는다고 해도 배뇨기의 역할은 남겼다고 봐야 할까요? 어쩐지 요도처럼 보이는 전신주의 잘린 단면에 측은지심을 느끼면서 셔터를 눌렀습니다.

흠. 이 물건을 보면 깊은 생각에 잠기게 된다. 수수께끼의 미궁에 빠진다. 분명 담은 전체적으로 같은 시기에 만들어졌다. 그런데도 도중까지만 움푹 파여 있다. 그것이 최대의 수수께끼다. 나도 현장 검증을 위해 한 번 가보았다. 가로세로 파이프들은 허술하기는 했지만 상하수도 배관으로 보였다. 현장에서 '흠, 이것은 어쩌면 이러저러해서 생기지 않았을까?' 하고 생성 이유를 요리조리 추측해 보았지만, 그건 일단 접어두도록 하자.

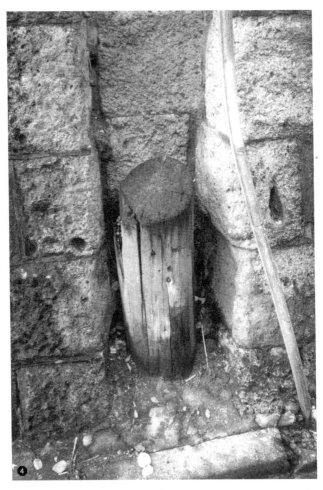

아베 사다 전신주의 절단면.

나도 사진을 찍었다. 사진 ❹다. 잘 보자. 니콘 F3는 아니지만, 올림푸스 XA로 찍은 사진이다. 35밀리미터로 어느 정도는 광각이다. 한 발 다가가 찍었다. 아베 사다가 흘러나왔다. 아니, 정말로 이날은 비가 왔고 마침 그친 상태였다. 아베 사다의 윗부분과 밑동 부분이 젖어 있었는데 그곳에 살짝 해가 비추었다. 예술은 불변하지만, 초예술은 그날의 조건에 따라 표정이 바뀐다.

그런데 이것은 타입으로 치면 아타고형에 속할까? 아니면 새롭게 아베 사다형이라는 분류를 만들어야 할까? 고민이다. 저 사진을 찍던 당시에도 고민하면서 물건을 바라보며 뒷걸음질을 쳤다. 흠, 하면서 무심코 뒤를 돌아보았다. 무언가 고민할 때는 아무 의미 없이 뒤를 돌아보기도 하는 법이니까. 그러자 그곳에 조용히 입을 다문 토머슨의 차양이 있는 게 아닌가? 정말 놀랐다.

사진 ❺를 보자. 직접 찍은 사진이다. 내가 첫 번째 발견자다. 지히로 회장이 발견한 아베 사다 전신주 바로 건너편에 있었다. 울타리에 숨어 조용히 존재했으니 지히로 회장도 전혀 알아채지 못했을 것이다. 그나저나 정말 대단하다. 도로 하나를 사이에 두고 토머슨 아베 사다 전신주를 조용히 지켜보는 토머슨 차양이라니. 이것은 인류의 무의식이 탄생시킨 센다가야 니초메 28의 조

아베 사다 전신주를 지켜보는 무용 차양. 수국의 잎이 아름답다.

용하고 아름다운 광경이었다. 컬러사진이 아니어서 안타깝다. 비를 맞아 바닥에 떨어진 여름날의 수국이 날이 개며 드리워진 햇살에 촉촉하게 빛난다. 그 뒤쪽에 토머슨 차양이 입을 다물고 가만히 숨어 있었다. 이 차양, 정말 감쪽같이 모습을 감추고 있었다.

지히로 회장의 보고가 또 하나 있다. 두 개가 동시에 들어왔다. 실은 나에게는 이쪽이 더 '놀랄 만한 보고'였다. 사진 ❻을 보자. 어떤가? 정말로 아름답다. 운치가 있다. 최고로 훌륭한 물건이다. 그런데 이게 무엇인지 알겠는가? 아니요, 잘 모르겠습니다. 자, 그럼 사진 ❼을 보면 어떤가? 아름답다. 그저 사진이 아름다운 걸까? 니콘 F3로 찍은 사진이다. 그런데 사물도 아름답다고 생각한다. 뭔가 대단한 물건이다. 직감이다. 하지만 무엇이 대단할까? 생각은 나중에 따라오기 마련이라지만, 정말 뭘까? 좀처럼 따라오지 않는다. 하지만 지금은 고민할 때가 아니다. 아직 여러분은 사진 ❽을 보지 않았으니까. 대단한 물건이 즐비하게 늘어서 있다. 한 치의 의심도 없이 여기에는 압도될 수밖에 없다. 엄청난 물건이다. 엄청나다 못해 굉장하다. 형용사만 증폭시키는 것도 너무 평범해 재미가 없지만, 아무리 인류의 무의식이라고는 해도 어떻게 이 상태가 만들어졌을까? 무슨 일이 있었던 걸까?

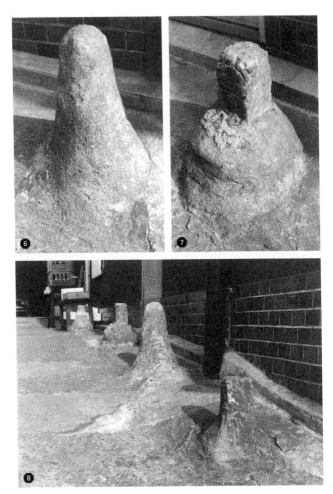

경이할 만한 아타고 타입. 요요기에 있는 돌 죽순.

일단 보고서를 살펴보자.

〈융기하는 돌기둥 군〉

발견 장소: 시부야구 요요기代々木 잇초메―丁目

발견 일자: 1983년 2월 5일

발견자: 다나카 지히로

물건 상황: 물건은 국철 요요기역 앞에 있는 초밥집과 오락실 사이에 있었습니다. 사진으로는 잘 안 보이지만, 안쪽 나무틀 아래에 있는 것까지 포함하면 전부 여섯 개의 돌기둥이 나란히 늘어서 있습니다. 토머슨관측센터 분류 기준으로 따지면 '아타고 타입'에 속한다고 여겨집니다.

이 장소는 남동쪽에 초밥집, 남서쪽에 입시 학원 등이 입주한 건물이 쭉 들어서 있어 햇빛이 들지 않아 그늘져 있습니다. 따라서 돌기둥 군에 해가 들 때는 오후 3시 5분부터 3시 25분까지, 약 20분 정도로(2월 5일 조사) 아주 짧은 시간으로 제한됩니다. 처음 발견했을 때도 물론 그늘져 있었는데 두 번 정도 예비 조사를 한 뒤 드디어 돌기둥에 해가 드는 시간에 맞춰 사진을 촬영할 수 있었습니다. 바로 이 사진입니다.

끝이 젖꼭지처럼 둥글거나 아이들이 깨문 연필 끝처럼 생긴 것도 있고 디자인이 멋진 뜸 제품인 '센넨큐せん

토머슨을 알아보지 못하고 스쳐 지나가는 사람들.

ねん≥' 같은 모양으로 된 것도 있었습니다. 형태가 모두 제각각이어서 신기합니다. 이상 두 건을 보고합니다.

보고서에는 전체가 다 나온 사진도 있었다. 사진 ❾다. 이 물건은 이상하고 기분 나쁘다. 하지만 아름답다. 기품마저 감돈다. 어쩌면 정말로 예술 작품일지도 모르겠다는 생각마저 들었다. 조각 작품 말이다. 만약 그렇다면 이것은 바로 초예술품에서 탈락해 예술품이 된다. 헛스윙을 해야 할 토머슨 방망이에 공이 탕 맞아 그대로 관객석으로 날아가 버린다. 홈런이다. 그런 의미로 말하자면 예술이라는 것은 도움이 되는 유용한 물품이다. 생활에는 도움이 되지 않아도 예술에는 도움이 된다. 하지만 초예술은 예술적으로도 도움이 되지 않는다. 세상에 전방위적으로 도움이 되지 않는 물품이다. 그러니 이 요요기의 돌기둥 군은 역시 토머슨에 속하지 않을까?

나도 검증을 위해 현장에 찾아갔다. 올림푸스 XA이다. 사진 ❿을 보자. 지히로 회장의 사진이 정말 훌륭해서 나는 오히려 대충 찍었다. 내 사진은 모두 자동으로 대충 찍는다. 하지만 대충 찍은 사진은 훌륭한 사진을 보조하는 역할을 맡게 되므로 일어난 일의 또 다른 측면을 보여준다. 노지 옆에 가만히 웅크린 토머슨을 누구

하나 알아채지 못하고, 요요기의 입시 학원에 다니는 학생들이 묵묵히 헛스윙하듯 걸으며 큰길을 지나간다.

이번에는 지히로 회장이 발견한 물건밖에 소개하지 못했다. 다음에 더 다양한 물건을 선보이도록 하겠다. 계속 굴뚝 기사가 이어져서인지 최근 독자들의 보고가 줄어들었다. 다들 느슨해졌다. 당신들은 다른 사람의 보고를 넙죽 받아먹기만 할 것인가? 그러다가 토머슨의 헛스윙 방망이에 맞아 골절상이라도 입으면 어쩌려고?

격려도 당연히 필요하다. 앞으로는 독자들이 보내온 보고가 여기에 게재되면 **현금**[11]을 지불하겠다. 지금까지 게재된 분에게도 모두 지불할 예정이니 기다려주시길. 그럼 여러분, 현금 지급도 걸려 있으니 열심히 토머슨을 보고해 주십시오!

지난 11월 21일, 세계 최초로 토머슨 전시 〈번민하는 거리〉가 성대하게 개막했다. 그리고 11월 30일에 성대하게 폐막했다. 도쿄 신주쿠에 있는 갤러리612에서 열렸다. 사람이 서른 명만 들어가도 꽉 차는 그런 작은 화랑이었지만, 세계 역사에 길이 남을 제1회 토머슨 전시였다. 어쨌든 세계 최초로 열린 전시회였다. 가장 중요한 점은 초예술이라는 개념을 아직 인류 그 누구도 생각한 적이 없었다는 것이다. 그런 걸 쓰고 읽고 하는 우리 이외에는 말이다.

　지구상에 처음으로 열린 전시회였다. 태양계에서도

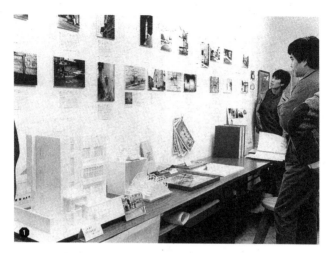

토머슨 전시장. 1983년 11월 갤러리612 (사진: 이무라 아키히코)

분명 처음이었을 것이다. 화성에는 물이 있었다고 하니 오랜 옛날에는 생물이 살았을 가능성도 있다. 그 생물의 일부에게 지성이 움터 문명이 꽃을 피웠다고 해도 과연 초예술이라는 개념이 탄생했을까? 이는 증명 불가능한 공상이다. 금성에서도 생명의 존재는 절망적이라고 한다. 목성, 토성, 천왕성, 해왕성도 어려울 것이다. 명왕성은 태양이 다른 별과 같은 크기로 보일 만큼 먼 곳에 있어 태양이 주는 혜택은 거의 받지 못한다. 그런 곳에서는 문명의 근본인 지성과 그 바탕이 되는 생명은 도저히 생겨날 수가 없을 것이다.

초예술의 근본은 문명이다. 인공으로 만들어진 세계가 존재하는 것으로 초예술이라는 개념도 탄생했다. 그런데 문명이 있으면 거기에 반드시 초예술이 존재한다고는 할 수 없다. 애초에 이 지구상에는 몇천 년, 몇만 년이라는 문명의 역사가 존재해 왔는데도 초예술이라는 개념의 기록은 전혀 찾아볼 수 없었다. 이집트 피라미드나 잉카제국 유적에 초예술이 기록되어 있었는가? 일언반구도 없었다. 그러니 태양계에서도 처음 열린 초예술 전시회인 셈이다.

그런데 은하계 우주 전체라면 과연 어떨까? 이것은 오즈마 계획Ozma project[12]의 결과가 아직 나오지 않았

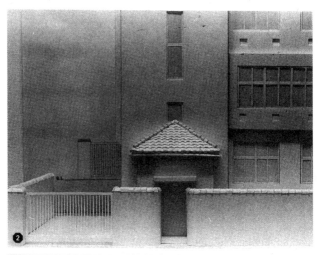

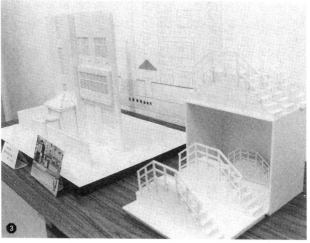

으니 모를 일이다. 우주의 먼 별에서 온 전파를 해석해 '…토…머…슨……'이라는 답이 나온다면 정말 큰일이다. 은하계 내에는 몇억 개의 혹성을 지닌 항성이 있으니 생명은 여러 차례 발생했을 것이다. 당연히 지성이나 문명도 지구보다 훨씬 더 발전한 곳이 존재할 터이다. 하지만 그곳에 초예술이라는 개념이 생겨났을까 묻는다면, 글쎄 좀처럼 어렵지 않을까?

예술은 반드시 발생한다. 문명에는 항상 따라오는 것이니까. 하지만 초예술의 개념은 상당히 꼬여 있어 문명 안에 먼저 빈핍성貧乏性, 즉 궁상맞은 성질이 생겨나 있지 않으면 파생되기 어렵다. 은하계에 빈핍성이 존재할까? 가령 지구상에 예술이 이렇게나 많이 넘쳐나는데도 초예술이라는 개념이 만들어진 것은 극동의 섬나라 일본뿐이다. 여기에 문제의 초점이 있다. 세계 지도를 잘 살펴보자. 이집트, 인도, 중국 등 거대 문명을 이룩한 대륙이 있고 그 대륙 하나에서 젖꼭지처럼 튀어나온 한반도가 있으며 그 끝에 자그마한 받침 접시처럼 궁색한 일본열도가 자리한다. 그 자리에서 긴 역사와 문화를 일구며 고도의 빈핍성이 발생했고 그것이 초예술이라는 개념을 발견했다. 이렇게 생각했을 때 토머슨의 오즈마 계획을 세우고자 하는 자는 은하계에 1억 개가 넘는 별이

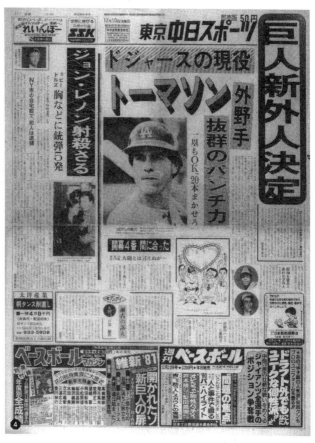

토머슨에 관한 고대어의 발음.

있는데 과연 일본이 위치하는 것과 동일한 문명 지점이 존재할지 고심할 수밖에 없다.

잠시 전시회 설명을 하고 넘어가겠다. 먼저 지금까지 발견한 토머슨 물건 보고서 파일 다섯 권이 책상 위에 놓여 있었다. 그 옆에는 우치다 히데키內田英喜 군이 제작한 산라쿠병원 무용 문 모형이 있었다. 그리고 기시 다케오미岸武臣 군이 제작한 요쓰야 쇼헤이칸 순수 계단 모형이 자리했다.

그 위쪽 벽면에는 토머슨 우수 미려 물건을 찍은 사진을 확대한 사진 수십 점을 놓았다. 아주 마음껏 감상할 수 있다. 토머슨 선수의 요미우리 자이언츠 입단을 1면 기사로 다룬 스포츠 신문도 있었는데 이미 신문지 표면이 노랗게 변색되어 있었다. 이런 게 어떻게 남아 있었을까? 이 신문은 모 군이 제공한 것이다. 실은 존 레넌 John Lennon 덕분이다. 비틀스Beatles의 존 레넌이 암살된 날과 토머슨 선수가 자이언츠에 입단한 날이 우연히 겹쳤다. 모 군은 그런 일 따위는 까맣게 모르고, 오직 존 레넌의 사건 때문에 눈물로 지새우다가 이 기사가 실린 스포츠 신문을 샀던 것이었다. 최근에서야 그 신문 1면에 토머슨의 얼굴이 나온 것을 알고 깜짝 놀란 모 군의 친구 스즈키 쓰요시鈴木力 군이 이것을 제공해 주었다.

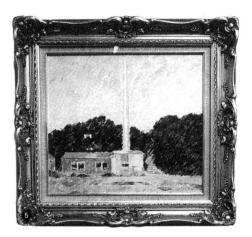

아카세가와 겐페이 〈잠기는 다니마치〉 유채, 52×44cm

아카세가와 겐페이 〈토머슨유吾尊湯〉 드로잉, 33×24cm

그리고 나는 아자부 다니마치의 무용 굴뚝을 유화로 그렸다. 제목은 〈잠기는 다니마치沈む谷町〉다. 1만 엔이 넘는 돈을 들여 비싼 금색 액자에 넣었다. 이 그림은 이유는 모르겠지만 《예술신조芸術新潮》 1월 호에 원색판으로 실렸다.

전시장에서 가장 인기 있었던 것은 역시 이무라 아키히코 군이 촬영한 굴뚝 꼭대기 어안렌즈 사진이다. 전전회에서 소개한 고소공포적 흥분 사진을 거의 실제 크기로 쭈욱 확대해 벽에 붙였다. 다른 사람들도 깜싹 놀랐는지 잡지 《브루투스Brutus》나 주간지 《주간문춘週刊文春》, 일간지 《아사히신문朝日新聞》 석간에도 소개되었다. 이무라 군이 다시 굴뚝에 등정해 찍어 온 굴뚝 정상 탁본도 있었다. 지난 회에서 소개한 바로 그것이다. 족자로 만들어 많은 사람이 감상할 수 있도록 했다.

판매 물건으로는 지금까지 발견한 토머슨 물건 가운데 훌륭한 작품을 네 점 엄선해 엽서 세트로 만들었다. 200엔이다. 다나카 지히로가 발견한 '돌 죽순 아타고 물건'은 B2 크기 종이에 세 가지 색의 실크스크린으로 찍어 미려 포스터로 완성했다. 900엔이다. '초예술 토머슨 보고 용지'를 다섯 장에 100엔으로 시중에 판매도 시작했다. 조금 비싸지만 이것은 센터 유지비로 보

면 좋겠다. 앞에서 이야기한 상품들은 전시가 끝난 후에
도 판매 가능합니다. 문의는 우편번호 114, 도쿄도 기타
구北区 다바타田端 1-10-3 요시다소吉田荘 2층 토머슨관
측센터 스즈키 다케시(전화번호 03-823-1659)에게 해
주십시오. 내가 그린 〈잠기는 다니마치〉는 전시 오픈 날
술김에 가격을 150만 엔이라고 표시했다가 다음 날 부
끄러워져서 없앴다. 하지만 사고 싶은 분, 특히 모리빌딩
관계자분 등이 계신다면 문의해 주십시오.

초예술 강연회도 열었다. 내가 이야기했다. 처음에
는 화랑 안쪽에 있는 찻집에서 할 계획이었는데 화랑 주
인 모리 히데타카森秀貴 군이 거기에 다 못 들어갈 거라
고 해서 근처에 있는 하나조노신사花園神社의 회장을 빌
렸다. 나는 큰일 났다고 생각했다. 그곳 대관비를 지불하
기 위해 입장료를 800엔이나 받기로 했으니까. 도대체
누가 800엔을 내고 아무런 도움도 되지 않는 초예술 이
야기 따위를 들으러 오겠는가? 강연장은 분명 텅텅 빌
것이다. 그럴 거면 차라리 커피값만 내면 되는 찻집에서
스무 명 정원으로 하는 편이 훨씬 나을 텐데.

그런데, 왔다.

처음에는 서른 명 정도 올 거라고 해서 강연장 앞에
만 의자를 듬성듬성 놓았다. 그런데 접어서 넣어두었던

의자를 계속 꺼내오더니 결국 회장이 거의 꽉 찼다. 약 80명이었다. 여러분 감사합니다. 오신 분들은 신과 같습니다. 강연이 끝난 뒤에는 이런 목소리가 들려왔다.

"다음은 닛폰부도칸日本武道館에서 해야겠네요."

목소리 주인은 본지의 편집장 스에이 아키라末井昭였다. 나는 고개를 갸웃거리며 생각했다. 부도칸은 정원이 대략 1만 4,000명밖에 안 되는데 과연 다 들어갈 수 있을까? 내 뇌신경은 이렇게 바로 자만에 빠진다. 닛폰부도칸에 다 들어가지 못한다면 남은 곳은 고라쿠엔구장後楽園球場밖에 없다. 5만 청중을 모아 야외 집회를 여는 것이다. 이왕 고라쿠엔구장에서 한다면 역시 본국 미국에서 게리 토머슨 전 선수를 일본에 데려와 왼쪽 타석에서 하는 진짜 순수 헛스윙을 초예술 퍼포먼스로 꼭 공개하고 싶다. 이런 소망은 나만 가진 건 아니겠지?

뭐, 농담은 그렇다 치고 다시 실제 물건 소개로 넘어가겠다. 보고자는 군마현群馬県 도미오카시富岡市 도미오카富岡 905-1에 사는 아라이 고타로新井剛太郎 씨다. 아라이 씨, 늦어서 죄송합니다. 먼저 사진과 함께 보고서를 읽어보겠습니다.

군마현청 뒷담의 토머슨.

바로 소생도 토머슨을 찾으러 가기 위해 잡지 《위켄드 슈퍼ウイークエンドスーパー》 1981년 6월 호를 꺼내 복습한 뒤 카메라를 들고 밖으로 나갔습니다. 그런데 의외로 가까운 곳에 토머슨으로 보이는 것을 발견했으므로 일단 보고하겠습니다.

먼저 사진 ❼입니다. 이른바 무용 문입니다. 상당히 낡았습니다만, 잘 보면 오른쪽 문기둥이 보수되어 있습니다. 사진 ❽도 마찬가지로 무용 문입니다. 담장에 바짝 붙어서 가건물이 세워져 있는데 문기둥 위의 우산 부분(이런 걸 뭐라고 부르는지 명칭을 모르겠네요. 죄송합니다)에 딱 맞춰서 함석판이 깔끔하게 잘려져 있습니다.

여기에서 다시 한번 사진 ❼을 봐주십시오. 우산 부분이 조금 틀어져 있습니다. 그 말은 즉 이 부분은 그냥 올려놓았거나 시멘트를 발라 붙여놓아 비교적 간단하게 떼어낼 수 있다는 이야기입니다. 그런데도 일부러 함석판을 튀어나온 곳에 잘 맞춰 정확한 치수로 잘라 빈틈없이 가건물을 조립했습니다. 그래서 구멍이 뚫린 곳으로 빗물이 침투해 무참하게도 주변이 완전히 빨갛게 녹이 슬어버렸습니다.

사진 ❾는 '뒷문'인지 뭔지를 콘크리트로 깔끔하게 막은 것입니다. 언뜻 보기에는 별거 아닌 물건인데 어딘지

여기에도,

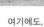

여기에도,

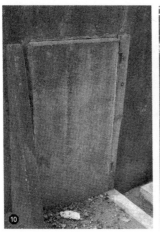

여기에도,

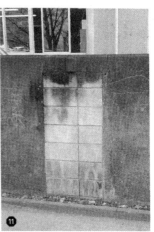

여기에도,

신경이 쓰여 무단으로 안에 들어가(사실 이곳은 소생의 근무처이므로 거리낌 없이 안에 들어가도 되지만, 일이 아닌 다른 볼일로 들어가면 역시 뭔가 양심의 가책을 느껴서 '무단으로'라고 말했습니다....... 도대체 무슨 소리를 하는지!) 조사했습니다. 사진 ❿을 보면 막은 부분이 5센티미터 정도 튀어나와 있습니다. 분명 벽돌 같은 걸로 구멍을 막았겠지요. 우연히 가진 재료가 담보다 두꺼워서 '어차피 뒤는 보이지 않으니까 괜찮겠지.' 하고 그대로 작업해 뒷면이 튀어나왔을 겁니다. 하지만 그렇다면 사진 ⓫과 ⓬처럼 당당하게 벽돌을 드러낸 채 손질하지 않아야 한다고 봅니다. 그런데 정말 꼼꼼하게 콘크리트를 발라놓았습니다(실제로 이 담 안은 건물끼리의 거리가 사람이 겨우 지나갈 정도로 좁아 평소에는 사람이 들어갈 일이 없습니다). 이것은 역시 일반적이지 않습니다.

이런 물건이 대충 5미터 간격으로 총 일곱 개가 서 있습니다. 장관입니다. 사진 ⓭입니다. 그런데 두 개만 더 있었으면 아홉 개, 즉 하나의 팀이 만들어지는데 실로 안타깝습니다. 사상 최강의 토머슨 군단, 토머슨 올 스타즈에 두 개가 부족하네요.

물건의 소재지는 군마현 마에바시前橋市 오테마치大手町 군마현청群馬県庁 뒤입니다. (촬영 일시 11월 28일 15시)

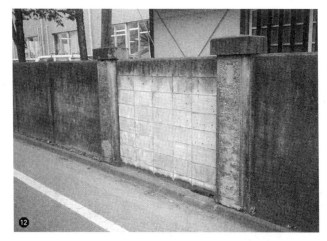

그리고 여기에도.

쭉 늘어선 토머슨 대 회랑의 위용.

이들 물건이 토머슨이라고 인정된다면 이 도로를 토머슨 길이라고 이름 붙이고 싶습니다. 각각의 물건을 토머슨 이라고 하기는 부족해 보이지만, 일단 질보다는 양으로 승부를 겨루겠습니다(침대에 누운 채 보고서를 써서 글씨 가 엉망입니다. 죄송합니다!).

이런 내용이었다. 정말로 훌륭하다. 옆으로 쭉 늘어 선 모습이 토머슨의 에마키絵巻[13] 같다.

아라이 씨의 보고서는 이 연재를 시작한 초기에 들 어와 있었다. 물건의 풍격이나 보고서의 정리 방식을 보 고 언제 제대로 소개해야겠다고 생각했는데 지금까지 의 흐름상 아무래도 맞지 않아 넣지 못했다. 아라이 씨, 너무 늦어서 미안합니다. 부족하기는커녕 정말 훌륭합 니다. 물건 하나하나가 토머슨으로 제대로 완성된 데다 가 전체가 하나의 연작, 시리즈로 되어 있다. 같은 기술 로 양만 부풀려서 제작한 게 아니라 하나하나 새롭게 다 른 기술을 피력해서 보여준다는 점에서 연륜 있는 대가 의 여유조차 느껴진다. 게다가 이렇게 다채로운 기술을 선보이는데도 전혀 이기죽거리는 듯한 느낌이 들지 않 는다. 전체 사진 ❸을 보면 그 표정은 고즈넉하고 조용 한 분위기에 스스로 물건적인 재능을 발산하지 않으면

서 담담한 얼굴로 담 안에 몸을 숨긴 채 세상을 시끄럽게 하기 싫어 조심하는 그런 은근함마저 느껴진다.

이 보고서는 관찰 방식이 좋다. 물건인 토머슨의 구조를 차분하고 확실하게 실증적으로 확인한다. 뇌에 쓸모없는 군살이 없다. 정말 산뜻하고 시원시원하다. 이런 학문에서는 때로 그 사고가 실증적 위치에서 벗어나 멋대로 혼자 앞서가기 시작한다. 논리만 앞세우게 되는 것이다. 관념의 자주성, 로지컬 오토노미logical autonomy는 왼쪽에서도 오른쪽에서도 반드시 볼 수 있는 현상이지만, 이것은 한심한 육체 관리가 만들어낸 뇌신경의 군살 현상이다. 그런 군살이 붙으면 뇌신경은 대부분 활성화되지 못하고 망가진다. 평소에 뇌가 육체와 제대로 보폭을 맞추면 그런 군살은 뇌에 붙지 않는다. 이를 부연하자면 즉 평상시에도 물건과 자주 교제하면 뇌는 상쾌해진다. 육체가 바로 물건이니까. 그런데 뇌의 군살이라니, 이거 뇌의 토머슨 같은데…….

이러면 안 된다. 또 이런 생각에 매달리면 뇌에 군살이 덕지덕지 붙어 토머슨 같은 삼진도 할 수 없게 된다. 미안합니다. 뭔가 설교하는 것처럼 되었네요. 반성하겠습니다. 반성은 바로바로 해야 한다. 그나저나 보고서 내용에 따르면 아라이 고타로 씨는 군마현청에 근무하는

분이다. 여러분, 혹시 기억하는가? 사이타마의 훌륭한 미려 물건 '우라와의 문손잡이'를 발견한 사람도 시약소에 근무하는 분이었다. 획기적인 발견자인 두 분이 모두 공무원이라니, 도대체 공공 기관과 토머슨 사이에는 어떤 깊은 관련이 있는 걸까? 그건 아직 알 수 없다.

우라와시약소에 다니는 하기와라 히로시 씨로부터 실은 다른 보고가 들어와 있었다. 역시 공무원은 대단하다. 사진 ⑭다. 먼저 보고서를 읽어보자.

이 물건은 제 상사인 기요미야 도시카즈淸宮敏一 씨가 발견하고 알려주었습니다. 소재지는 요노시与野市 가미미네上峰 2-1-6에 있는 음식점 '게곤けごん'의 남쪽 벽면에 위치합니다. 지상 약 1미터 지점에 수도꼭지가 조용히 얼굴을 내밀었습니다. 벽면과 같은 색으로 칠해져 있어 잘 보이지 않습니다.

눈에 띄지 않게 하고 싶다고 진심으로 생각했다면 수도 기술자에게 연락해 수도꼭지를 제거해 달라고 하거나 그게 어렵다면 우편함을 그 위에 거는 등 다른 방법을 생각해 볼 수도 있었을 겁니다. 그런데 이런 합리적인 사고야말로 초예술을 멸종 위기로까지 몰고 가는 걸지도 모르겠네요. 반성합니다.

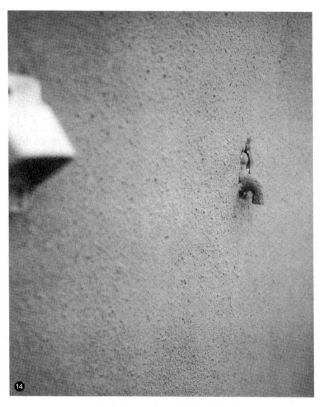

수수함의 극치. 손잡이의 뒤를 잇는 우라와 물건.

역시 사람마다 개성이 있기 마련이다. 반만 노출된 이 수도꼭지도 지난번의 벽면 손잡이와 구조나 모습이 매우 닮았다. 게다가 발견자가 상사라는 점이 아주 좋다. 우라와시약소는 토머슨 에너지로 충만한 듯하다.

　이번에는 물건을 두 종류밖에 소개하지 못했다. 하지만 내용은 모두 꽉 차 있었다. 게다가 양쪽 모두 공무원이었다. 여기에는 분명 무언가 있다. 전국의 공공 기관에 근무하시는 분들의 건투를 빕니다.

　그런데 여러분, 일반 시민 여러분. 최근 보고가 전혀 들어오지 않는데 도대체 어쩔 셈인가? 정치 윤리는 제쳐두더라도 자신이 사는 곳의 토머슨을 찾지 않으면 초예술이고 나발이고 없다. 독자를 잘라버리는 일 같은 건 마음만 먹으면 언제든 할 수 있다. 내가 이 연재를 그만두면 독자 전원이 잘리는 셈이니까. 그렇지 않은가? 그 점을 잘 생각해 보시고 나는 현금 지불에 대해 다시 안내하겠다. 여러분, 물건 하나를 열심히 관찰하고 보고해 현금을 받으십시오. 절대 나쁜 일에는 쓰지 않습니다.

다카다의 바바 트라이앵글

자, 그럼. 느긋하게, 소박하게, 성실하게, 조용히, 부드럽게, 여느 때처럼 이야기를 이어가 보자.

물건 보고에 들어가겠다. 사진 ❶이다. ❷가 전경이다. 잘 살펴보자. 독자 중에는 벌써 이곳을 아는 사람도 있을 것이다. 혹은 평소에 자주 보면서 이제야 알아챈 사람도 있을지 모른다. 이곳은 전철 도자이선東西線 다카다노바바역高田馬場駅에 있는 국철과 세이부신주쿠선西武新宿線을 잇는 연락 계단이다. 구석에 구조상 생긴 무용의 부분이 있다. 그대로 두어도 아무 문제가 없는데 무용이라면서 철책을 설치해 두었다는 내용이었다.

보고자는 도쿄도 다나시시田無市 기타하라마치北原町 1-9-3에 사는 다카오카 도시야高岡敏也 씨다. 이곳은 작년 여름에 보고가 들어왔지만, 지면 상황으로 늦었다. 다카오카 씨, 미안합니다. 이제부터 함께 살펴보자. 이곳은 토머슨 구조로는 새로운 타입의 물건이다. 고찰할 가치가 있다. 그 증거로 이 보고자도 다양한 고찰을 했다. 보고서를 보자. 먼저 평면도가 있다. ❸이다. 이것을 보면서 함께 고찰해 보자.

〈고찰〉

어쩌면 열정적인 토머슨 관측원에 의해 이미 보고되었을지도 모르겠습니다. 이 물건은 상당히 많은 문제를 안은 듯해 최종 판단은 아카세가와 선생님에게 맡기기로 하고 일단 보고하겠습니다. 본격적인 고찰에 들어가기에 앞서, 아래 논의를 명확하게 하기 위해 지금 여기에서 다시 한번 토머슨의 정의를 확인하겠습니다.

'부동산에 부착되어 아름답게 보존되는 무용의 장물.'

이것이 토머슨의 정의입니다. 여기에서 가장 논점이 되는 것은 '아름답게 보존되는'이라는 부분입니다. 이른바 비토머슨체의 경우는 무용이라고 판단되었을 때 ①철거한다 ②철거할 필요가 없어 방치한다는 둘 중 하

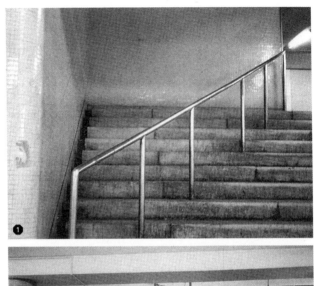

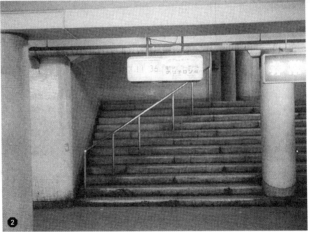

지금도 안정적인 존재감을 보여주는 다카다의 바바 트라이앵글.

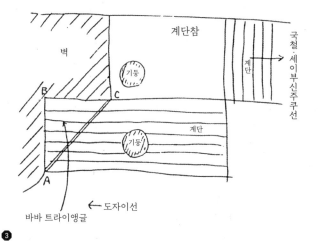

벽

계단참

국철·세이부신주쿠선

기둥

계단

B

C

기둥

계단

A

← 도자이선

바바 트라이앵글

3

나로 취급됩니다. 이때 일반적으로 ① 철거한다는 방법을 취하는 경우는 표면에서 돌출되어 있어 눈에 거슬리는 경우입니다. 여기에서는 이것을 포지티브 무용물이라고 하겠습니다. 그리고 ② 철거할 필요도 없기 때문에 방치한다는 방법을 취하는 경우는 표면이 (움푹 파여) 존재하므로 그 부분을 채우기 위해서는 새롭게 거기에 무언가를 만들어야 합니다. 여기에서는 이것을 네거티브 무용물이라고 하겠습니다. 그리고 토머슨이 성립하는 조건은, ……

보고서는 이런 식으로 고찰이 끝도 없이 이어졌다. 그 내용을 요약하자면 토머슨 구조를 오목과 볼록의 상태로 분류해 수학적으로 정리 분석했다. 즉 비토머슨체(이 표현 마음에 든다. 인간이라면 정상인이 되려나)가 토머슨체(그럼 이것은 비정상인이 되려나)로 이행할 때는 플러스 공사, 마이너스 공사 그리고 제로 작용(이것은 그대로 보존)이라는 세 가지가 조합된다. 예를 들어 차양 타입의 경우, 차양은 제로 작용인 상태에서 그 아래에 있는 오목형의 창문에 플러스 공사(시멘트 바르기)가 시행되어야 토머슨이 발생한다. 이런 논리를 적용하면 마이너스 공사와 제로 작용에 의한 토머슨의 전형은 원폭 타입이 될 것이다.

근데 여러분, 여기까지 읽기 힘들지 않았는가? 이제 토머슨도 드디어 과학이 된 것 같다. 초예술이라기보다 과학 이론이다. 처음 접하는 사람은 무슨 소리인지 전혀 모를 것이다. 모르겠다는 분은 다시 한번 지금까지의 이야기를 잘 해석해 기초를 공부하시기 바란다. 앞으로 토머슨을 이해하지 못하면 웃음거리가 될 테니까.

여기에서 다카오카 씨는 더 세세한 단계에까지 파고들어 분석하므로 무지한 일반 독자를 위해 지면을 할애하겠다. 다카다노바바의 물건에 대한 보고이다.

...... 본 물건 다카다의 바바 트라이앵글[14]의 경우는 완벽한 네거티브 무용물로 분류할 수 있습니다. 이것을 파괴하기 위해서는 삼각지대를 모두 콘크리트로 덮어버려야 하기 때문이지요. (그런데) 여기는 콘크리트가 아니라 철제 파이프로 만든 울타리로 막았습니다. 그런데 잘 생각해 보십시오. (이 무용물 파괴의) 역할을 담당하는 철제 파이프 울타리가 정말로 유용하다고 할 수 있을까요? 이게 없어도 삼각지대 안에 잘못해서 들어가 나오지 못하는 사람은 없을 겁니다. 만약 이 지대에 부랑자가 들어가는 것을 방지하기 위한 이유라면 이런 울타리는 아무 도움도 되지 않습니다. 그렇다면 이 울타리는 무엇을 위해 존재할까요? 무용한 삼각지대를 이대로 방치해 두는 걸 도저히 용납할 수 없다는 과도한 '무용물 추방욕'이라고 할 수 있습니다. 무용물 추방욕은 실제로는 삼각지대를 모두 콘크리트로 덮어버리고 싶었겠지요. 하지만 또 다른 욕구인 '경비 절약욕'이 허용하지 않았습니다. 그러니 만약 무용물 추방욕이 경비 절약욕을 이기면 이 삼각지대는 콘크리트로 덮이고, 반대로 경비 절약욕이 이기면 그대로 방치되겠지요. 어느 쪽이든 토머슨이 성립할 여지는 없습니다. 그런데 현실에서는 무용물 추방욕과 경비 절약욕이 애매하게 협상했고, 그 결과 이 철재 파이프

울타리가 생긴 것입니다. 그렇게 이 울타리의 성립 과정에 어중간한 타협이 내포되면서 매우 곤란한 상황이 되었습니다. 본래 반대 입장에 설 일이 없는 무용물 추방욕과 경비 절약욕이 실은 내부에서 완전히 상반되는 성질을 내포했다고 스스로 보여준 꼴이 되니까요. 즉 무용한 것을 추방하기 위해 다시 무용한 것을 만들어내야 하는 처지에 빠지게 된 셈입니다. 그러니 이건 뱀이 자기 꼬리를 문 것[15]과 같으며 바바 트라이앵글은 토머슨으로 성립한다는 사실을 알 수 있습니다.

글을 조금 줄였는데도 상당히 길다. 그나저나 무용물 추방욕이라니 엄청난 욕구다. 무용물 추방욕에 사로잡혀 타락하는 사람이 나온다면 그 또한 엄청난 일이다. 이런 고찰은 매우 흥미롭다. 앞으로 노력하면 초예술 토머슨의 정량화가 가능할지도 모르겠다.

이 뱀 타입의 토머슨으로 말하자면 나는 철책이 없어도 삼각지대는 토머슨이라고 생각한다. 이것은 잘 보이지 않는 안개 속의 토머슨이라고 할까? 이른바 구조 토머슨이다. 나는 여기에 본래 계단의 폭만큼 통로가 이어져 있었다고 생각한다. 한가운데 있는 기둥이 열을 맞춰 늘어서 있는 것을 보면 알 수 있다. 참고로 이 물건 사

진을 미학교 학생에게 보여주자 벽 C와 기둥 사이를 가리키며 이렇게 말했다.

"여기 알아요. 출퇴근 시간처럼 붐빌 때는 이 기둥 부분이 좁아 곤란하다니까요."

역시 그렇다. 이곳에는 본래 계단의 폭과 동일한 폭의 통로가 있었다. 그게 어떤 사정으로 도면상의 B와 C를 연결한 벽이 생긴 것이다. 그렇다면 사람의 흐름은 자연스럽게 CA의 바깥쪽 계단을 왕복하게 되며 ABC의 삼각지대는 이른바 반만 보이는 듯한 토머슨, 반투명 토머슨으로 모습을 드러내게 된 셈이다. 그렇다면 이 철책은 잘 안 보이는 토머슨을 선명하게 잘 보이도록 한 액자라고도 할 수 있다. 하지만 다카오카 씨의 고찰대로 이것은 자신의 꼬리를 문 뱀 타입의 토머슨이며 토머슨 액자 또한 토머슨이 되었다. 언뜻 보았을 때 가지런하고 소박하지만, 이것은 새로운 토머슨 타입이다.

뱀 타입이 나왔으니 비슷한 고찰 타입을 보고하겠다. 사진 ❹다. 발견자는 미학교 학생 쓰쓰미 유코堤裕子 씨다. 유코 씨는 훌륭한 물건을 꾸준히 발견해 왔다. 그런데 학기 중에 결혼하더니 배가 불러오기 시작해 학교에 나오지 못하게 되었다. 유코 씨, 아쉽지만 건강하게 잘 지

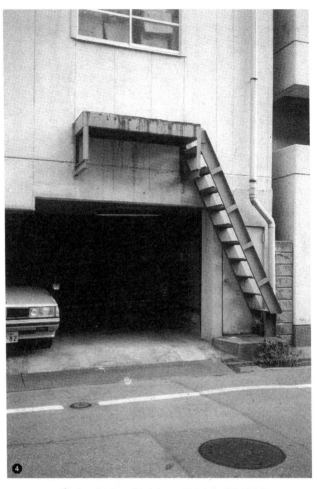

토머슨의 토머슨은 토머슨이다. 료고쿠의 순수 계단, 무용 문.

내세요. 그럼 사진 ❹를 보자. 이 사진은 나중에 이 물건을 감상하러 가서 직접 찍은 사진이다. 장소는 료고쿠역兩国駅에서 2분 정도 떨어진 곳이었다. 2층짜리 건물 바깥쪽에 완전히 노출된 철제 계단이다. 어떤가? 훌륭한 물건이지 않은가? 하지만 조금 이상하다. 아니, 토머슨이라는 것은 대체로 이상하기 마련인데 그렇더라도 뭔가 이상하다.

정석대로 이야기하자면 위의 창문 부분은 본래 문이었고 거기에 계단참과 계단이 있었을 것이다. 그런데 문이 막히고 창문이 생겨 아래에 계단 부분만 덜렁 남았다. 토머슨 탄생. 여기까지는 뭐 괜찮다. 그런데 계단 아래에도 문이 있다. 이것은 뭘까? 잘 살펴보자. 이 문은 출입이 불가능하다. 이 계단이 생긴 시점에 이미 토머슨이 되어 있었다. 그렇다면 이 문은 지금은 사라진 위에 있었던 문보다도 먼저 있었다는 말이 된다. 이 문을 토머슨으로 만들면서까지 조성한 위쪽의 문이 다시 사라졌기 때문에 아래쪽 문은 이중 토머슨이 되었다. 게다가 이 사진에서는 잘 보이지 않지만, 1층을 차고로 만들어서인지 아예 벽을 없애 입구에서 한 발만 들어서면 그대로 문 뒤쪽이 보인다. 그러니 이 문은 바로 앞에 있는 계단이 없었다고 하더라도 문의 기능을 잃은 셈이나 다름

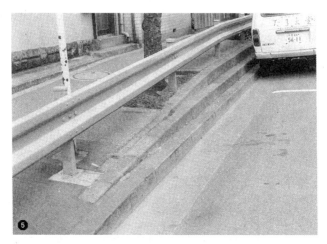

삼단 인도의 지평선. 삼단이 이단, 일단으로 점점 사라진다.

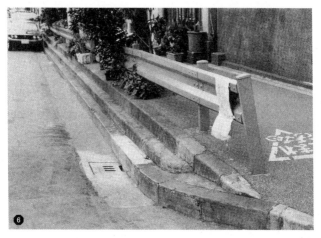

신토미초에서 발굴된 공룡의 뼈, 라는 느낌이 들지 않는가.

없다. 그게 그대로 보존되어 삼중 토머슨이 되었다.

자이언츠에 있던 토머슨 원시인은 삼진이 된다고 하더라도 일단 헛스윙을 세 번 한 다음 삼진이 되었는데 이 문은 타석에 서기만 했는데도 바로 삼진이 되었다. 정말 대단하다.

삼중 타입이 나왔으니 또 다른 삼중 물건을 보고하겠다. 사진 ❺와 ❻이다. 도로다. 도로는 도로인데 인도 가장자리가 삼단으로 되어 있고 그것이 뒤틀린 듯한 모양으로 도로에 융화되어 있다. 무언가 거대한 공룡의 등뼈 일부를 보는 듯하다. 이유는 모르겠지만 엄청나다. 보고서를 읽기 전부터 무언가 미지의 구조체가 나타날 듯한 예감이 들었다.

보고자는 로열천문동호회 회장 다나카 지히로 씨다. 이 사람은 '융기하는 돌기둥 군'과 '아베 사다 전신주' 등으로 친숙한 인물인데 언제나 물건에 에로스와 풍격이 공존한다. 카메라는 니콘 F3인 데다가 내가 가지고 싶은 EM까지 샀다. 아니, 뭐 그건 괜찮지만. 보고서를 읽어보자.

〈삼단 인도〉

발견 장소: 주오구中央区 신토미초新富町 잇초메

발견 일자: 1983년 7월 9일

발견자: 다나카 지히로

물건 상황: 수도고속도로首都高速道路 1호선과 신오하시도리新大橋通り 사이의 장소에 존재한다. 동서로 뻗어 나가는 도로의 한쪽 인도만 약 50미터에 걸쳐 사진처럼 삼중 구조로 되어 있었다. 왜 삼단으로 할 필요가 있었는지는 모르겠지만 지반 침하, 융기 등의 이유로 계속해서 인도를 덧쌓았다고도 생각할 수 있다. 그런데 도로 측의 단을 왜 남겨야 했을까? 첫 번째 단 끝에 맞춰서 완벽하게 쌓았다면 이런 단들은 생기지 않았을 것이다. 만약 도로에 차를 주차해 놓고 짐을 운반하거나 사람이 타고 내리는 데 편리하도록 단들을 남겼다면 인도에 설치해 놓은 비정한 가드레일의 존재가 이해되지 않는다. 그래도 인도 양끝(사진 ❺와 ❻)에서 부드럽게 슬로프를 만든 방식은 정말 아름답다. 지금까지 없었던 타입인 만큼 본 물건이 토머슨인지 관측센터의 판단을 기다리겠다.

이곳은 나도 꼭 현장에 가서 보고 싶었지만, 아직 가지 못했다. 보고서에도 있듯이 정말로 불가사의한 물건

이다. 밥 전체에 김이 깔려 있던 오래전의 도시락이 떠오른다. 그 도시락은 밥 위에 김이 한 장만 깔려 있어도 고급인데 밥 중간에도 김을 한 장 더 깐 이단 도시락이었다. 나에게는 이런 이단 도시락이 인생에 한 번 있을까 말까 한 일이었다. 그런데 어쩌면 부잣집 가정에서는 삼단 도시락도 있었을지 모르겠다. 그것이 인도가 되어 여기에 나타났다. 그런데 이 삼단 인도는 도시락과 마찬가지로 옆쪽으로 보이는 단이 그대로 안쪽까지 이어져 있을까? 즉 인도 가운데를 파서 보면 인도 포장 아래에 두 단도 파묻혀 있을까? 그렇다면 맨홀은 도시락밥 위에 올린 우메보시梅干し에 해당할 것이다.

너무 신기해 농담이 나오고 말았다. 그런데 왜 이렇게 되었을까? 불가사의함을 품고 그대로 능청스럽게 인도가 되어 있다는 점이 놀랍다. 삼단 구조를 인도의 양 끝에서 한 단으로 정리한 방식이 모두 다르다는 점도 뭐라 말로 할 수 없을 만큼 신기하다.

이건 새로운 타입의 토머슨이라고 생각한다. 내가 초기에 발견한 물건 중 빌딩 측면에 살짝 공통되는 구조의 물건이 있었다. 이것도 좀처럼 사례를 찾아볼 수 없어서 생성 원인을 도저히 판단할 수 없었다. 사진 ❼이다. 밋밋한데 이상했다. 흠, 나도 가끔은 보고서를 써볼까.

발견 장소: 스기나미구杉並区 오메카이도青梅街道

발견 일자: 1973년

발견자: 아카세가와 겐페이

물건 상황: 오기쿠보에서 출발해 오메카이도라는 큰길을 따라가다가 시멘도四面道 사거리를 지나 더 가다 보면 왼쪽에 가미오기나가타니맨션上荻永谷マンション이 있다. 그 건물을 정면에서 보았을 때 오른쪽 측면에 물건이 있었다. 물건이라고 했지만 건물의 일부분이며 의미를 알 수 없는 경사면이다. 분명 직선적 구성인데 도면적으로는 이상할 정도로 복잡하다. 그 경사진 건물 부분이 미묘한 곡면을 이루기 때문이다. 귀에 자주 들려오는 일조권을 고려해 만든 경사면이라고 하기에는 그 경사 각도가 너무 작아 아무 소용이 없다. 공사 실수라고 생각하지만, 이런 실수를 만들어내는 것 자체가 정말 어려운 일이다.

보고자는 이렇게 말한다. 보고서에 적힌 내용대로, 이런 것은 일부러 만들고 싶다고 만들어지는 것이 아니다. 이 물건을 보고 나는 '조잡한 체스판 무늬ズサンな市松模様'를 떠올렸다. 10년도 더 된 일이다. 친구 시노하라 우시오篠原有司男라는 전위예술가가 오브제를 만들었다. 〈사고하는 마르셀 뒤샹思考するマルセル・デュシャン〉이라

는 인형 같은 것이다. 손에 자기 사진을 들고 의자에 앉아 있는 종이 인형 뒤샹의 머리가 모터로 고속 회전한다. 이건 그렇다 치는데 시노하라 우시오, 일명 규짱은 헤타우마ヘたウマ[16]의 원조 격인 사람으로 하는 짓이 맹렬하고 성급하며 거칠다. 나쁘게 말하면 날림인데 그게 오히려 매력으로 승화되는 사람이다. 그런 규짱이 〈사고하는 마르셀 뒤샹〉 인형에 페인트로 양복을 그렸는데 그 무늬를 체스판 무늬로 했다. 흑과 백이 서로 교차해 이어지는 바로 그것이다. 인형은 입체인 만큼 무늬를 옆구리에서부터 그리기 시작해 빙 둘러 처음 시작된 옆구리로 돌아오면 무늬가 완성된다. 그런데 헤타우마의 원조 규짱이 하는 일이니 어려했을까? 작업이 날림인 데다 조잡했다. 오른쪽에서 왼쪽으로 돌아오는 체스판 무늬가 마지막 부분에서 제대로 연결되지 않고 여기저기에서 어긋나 억지로 이어놓아야 했다.

이야기가 조금 길어졌는데 이 맨션의 측벽을 보고 규짱의 작품이 떠올랐다. 즉 이는 있을 수 없는 일이긴 한데 가령 중력을 무시하고 빌딩 공사를 한다고 치자. 공기가 촉박할 때는 아래에서부터 만들어 올라가는 것과 동시에 위에서도 만들어 내려오는 것이다. 그렇게 둘을 합체하면 공기를 반으로 줄여 완성할 수 있다. 그런

데 이 작업은 공사 관계자가 꼼꼼하지 못하면 이음새 부분에서 연결이 잘되지 않는다. 조금 틀어졌잖아. 뭐야, 왜 이렇게 된 거야, 당신이 넘어와서 그렇잖아, 아니야 당신이 튀어나왔잖아, 하면서 위아래에서 말다툼하다가 어쩔 방법이 없으니까 대충 연결하자면서 시멘트를 덕지덕지 사선으로 발라 완성하는 것이다.

　　이런 일은 물론 물리적으로 불가능하다. 하지만 이렇게 가정한다면 앞에 나온 삼단 인도를 양 끝에서 한 단으로 정리한 방식과 어느 정도 비슷해진다. 그런데 이는 그 물건의 감촉에 대한 이야기일 뿐 아무런 해결책도 되지 않는다. 참 난처하다. 다시 한번 잘 보자. 이 빌딩의 정면과 측면이 만나는 모서리 부분은 일직선이다. 그 말은 측면은 평범한 평면인데, 그것이 배면과 만나면서 어중간한 삼각형의 경사를 아주 살짝 만들어냈다는 말이 된다. 즉 이 측면 전체는 사실 미묘한 곡면이다. 그렇지 않겠는가? 이걸 도면대로 만들었다고 하면 엄청난 일이다. 상당한 품이 든다. 평범하게 평평하게 만드는 편이 훨씬 더 간단하다.

　　이 무렵의 나는 오메카이도를 쭉 가다 보면 나오는 젠푸쿠지공원善福寺公園 근처에 살았다. 항상 이 길을 버스로 왕복하면서 '이상하다, 이상한데.' 하고 생각했다.

특별 부록: 빗물받이에서 넘친 물 자국이 검게 남은 미려 원폭 물건. '세계에 평화가 깃들기를'이라는 바람을 담아. 료고쿠의 개인 주차장 내벽. 발견자: 쓰쓰미 유코

그런데 토머슨과는 전혀 연결 짓지 못하고 언제나 버스에서 내리면 바로 잊었다. 그러다가 어느 날 문득 '어? 잠깐?' 하며 멈칫했고 토머슨과 연결 지어 버스 창문에서 사진을 찍었다.

여러분, 이것은 도대체 왜 이렇게 되었을까요?

버섯 모양 원폭 타입

최근에는 초예술도 꽤 널리 퍼져서 가끔 강연에서 토머슨에 대해 조금만 이야기해도 의외로 아는 사람이 많아 놀란다. 그래서 전에는 초예술의 설명이 필요할 때 지난 호를 참고해 달라는 말을 덧붙이며 일일이 신경을 썼는데 이제는 그럴 필요가 없어졌다. 그래도 가끔 초예술 이야기를 꺼내면 무슨 말인지 도통 모르겠다는 눈치를 보이는 사람을 발견한다. 그러면 '아, 그러시군요.' 하는 생각이 들면서 그 사람의 호기심 수준이 탄로 났다고 느끼는 것은 분명 나 혼자만은 아닐 터이다.

　이번에는 먼저 연하장 이야기부터 해보자. 사진 ❶

이다. 이런 연하장이 도착했다. 흑백사진으로 만든 엽서에 사인펜으로 글씨가 쓰여 있었다. '오호' 하고 생각했다. 아름답지 않은가? 사진에 관한 아무런 설명이 없다는 점에서 촬영자의 자신감이 엿보인다.

새해 복 많이 받으세요. 올해도 잘 부탁드립니다.
1984년 1월 1일

연하장을 보내온 사람은 우편번호 228, 가나가와현神奈川県 사가미하라시相模原市 소난相南에 사는 기타무라 유이치北村祐一 군이다. 사실은 작년에 미학교 고현학 교실에 다닌 제자다. 니콘 F3가 있다. 그런 주제에 최고급 카메라인 니콘 L35AD까지 손에 넣어 찰칵찰칵 시범 촬영을 하곤 한다.

그건 뭐 그렇다 치고, 이 연하장 사진을 보고 '오호' 한 데는 아름답다는 이유 외에도 사진에 찍힌 사물의 크기가 좀처럼 가늠되지 않아 당황해서기도 하다. 크기만이 아니다. 그 사물의 정체를 알 수가 없었다. 그런데도 직감이 작용해 이것은 분명 미려 물건일 거라는 생각이 들어 가슴이 두근거렸다.

역시 이게 없으면 안 된다. 가슴 떨림. 최근 여기저

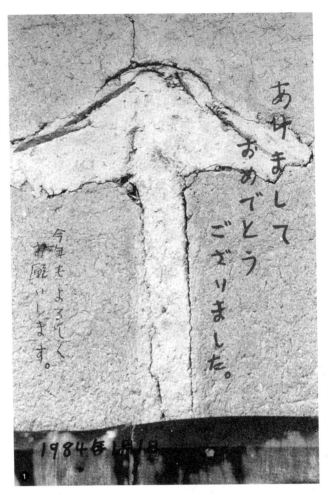

원폭 타입이 원폭의 형태를 했다.

기에서 토머슨 보고를 받으며 가슴 떨림이 결여된 물건이 많다고 생각했다. 사진 몇 장을 보면서 설명을 들으면 역시 대부분 토머슨적 조건을 어느 정도는 충족한다. 그래서 "아, 그렇군요." 하면서 별수 없이 호응하지만, 몇 번을 봐도 전혀 가슴이 두근거리지 않는다. 이건 곤란하다. 기본이 틀렸다고 생각한다. 초예술의 존재를 설명하기 위해서는 그것이 성립할 다양한 조건을 제시해야 하는 것은 맞다. 하지만 그렇다고 그 조건에 부합한다고 해서 모두 초예술로 합격이냐고 묻는다면 역시 그렇지는 않다. 그런 의미에서 사실 초예술은 부차적인 것에 지나지 않는다. 먼저 그 물체를 앞에 두었을 때 가슴이 떨려야 한다. 그리고 그것을 고찰해 가면서 어떤 도구도, 부동산도, 예술도 아니어서 결국 초예술이라고 부를 수밖에 없는 것이 되어야 제대로 된 방식이다.

어디에서부터 잘못되었는지, 가슴 떨림도 감동도 아무것도 없는데 조건에는 맞으니까 이것은 초예술이라며 좋아하는 뇌신경이라니……

불평은 접어두자. 최근에 초예술의 존재가 많은 사람에게 알려져 기쁘지만, 그것이 제도화되면 정말 재미없을 거라는 예감이 들기 시작한 것도 사실이다. 제도화의 함정은 어떤 사고의 세계에서든 반드시 도사린다.

버섯구름이 토광 벽에 붙어 있다.

작은 지붕을 올린 담장이 있었던 듯하다.

이야기가 옆길로 새고 말았다. 기타무라 유이치 군, 미안합니다. 어쨌든 나는 기타무라 군의 연하장 사진은 결국 무언가의 원폭 타입이라고 생각했고, 그 형태가 완벽한 원폭 버섯구름이어서 매우 흡족했다. 이것은 아름다운 물건이다. 그런데 왠지 그 크기가 수도꼭지 정도일 거라고 상상했다. 상상력이라는 것은 참 요상하다.

설 연휴가 끝나 미학교로 출근했더니 기타무라 군이 있었다. "그 연하장은……." 이렇게 물어보려고 했는데 기타무라 군이 사진을 꺼내며 말했다.

"바로 이것입니다."

사진 ❷다. 앗, 하고 생각했다. 어떤 상태인지 바로 알 수 있었다. 크기는 전혀 달랐다. 꽤 컸다. 빨래집게가 빨래 봉에 아무렇게나 걸려 만들어낸 원이 아름다웠다.

"아하……."

나는 의외의 크기에 말문이 막혔다. 그러자 기타무라 군이 다른 사진을 하나 건네며 말했다.

"결국 이런 모습이에요."

사진 ❸이다. 전혀 예상하지 못한 광경이었다. 뾰족한 존재를 둘러싼 시골스러운 주거 환경. 둘의 대비가 훌륭하다. 보고서를 읽으면 결론을 알 수 있다.

원폭 혹은 버섯 타입의 이것은 1983년 8월 6일 나가노현長野県 우에다시上田市에 사는 시미즈 요시오淸水好夫 씨 집에 있었습니다. 더운 여름날, 친구 집에 놀러 가서 발견했습니다. 시미즈 씨 가족들이 극히 평범하다고 생각했던 그것은 빨래 뒤에 몰래 숨어 있었습니다. 양해를 구하고 빨래와 빨래 건조대를 치운 다음 니콘 F3에 마이크로 니코르 55mm F2.8을 장착해 찍었습니다.

쭉 이어진 흙 담장을 툭 잘라냈더니 이런 형태가 벽에 남았다고 합니다. 멋들어지게 만들어진 원폭 타입 버섯이 지금도 우에다시에 활짝 펴 있습니다. 지금 문득 든 생각인데 원폭 타입 뒤쪽은 어떻게 되어 있을까요? 흠, 그건 다음을 위한 또 다른 즐거움으로 남겨두겠습니다.

참고로 이 집의 할아버지는 하이칼라셨던 듯합니다. 전체 모습이 찍힌 사진에서 오른쪽 담장 지붕 위에 양철로 만든 비둘기가 작게 있는데 보이시나요? 대각선으로 찍은 전체 사진에서 보면 오른쪽에 알아보기 쉽게 찍혀 있습니다. 그럼 다음에 뒤쪽을 확인한 뒤 보고하겠습니다. 건강하게 지내십시오.

1984년 1월 23일 기타무라 유이치

이것은 조용하고 얌전하게, 하지만 자신의 존재를

강하게 주장하는 최소한의 아름다운 물건이다. 그런데 기타무라 군, 국어 공부는 좀 하는 게 어떻겠는가? 오자가 너무 많았네. 원고에서는 고쳤지만 墻(담장 담)이라는 글자가 屛(병풍 병)으로 되어 있거나 笑(필 소)라는 글자가 𥰆라는 글자로 되어 있었다네. 𥰆라는 글자는 일본에 있지도 않아요. 이건 글자의 토머슨인가요?

여담이었다. 나도 모르게 직업병이 나오고 말았다.

과거에 이곳에는 기와지붕을 올린 멋있는 구식 담장이 있었을 것이다. 그런데 그 그림자의 두께로 짐작하건대 어쩌면 흙 담장이 아니라 널판장이었을지도 모른다. 흙 담장치고는 너무 폭이 좁다.

그런데, 새삼 초예술이라고는 했지만, 이 토광 벽면에 직각으로 담이 붙어 있었을 거라고 예상되는 그 잔영에서 왜 아름다움을 느끼는 것일까? 초예술의 매력은 불가사의하다. 그런데, 새삼 재차 말하는 '그런데'지만, 이 경우 원폭 타입의 모양이 완벽한 원폭 버섯구름을 이룬다는 점에서 그 무엇보다 통쾌했다. 왜 그럴까? 게다가 그것이 나가노현 시골의 토광 벽에 매일 24시간 퍼있다니. 최소한의 소박한 퍼포먼스다.

여기에서 원폭 타입 버섯 형태의 실제 생성 과정을 아주 진지하게 상상해 보면 정말 엄청나다는 사실을 알

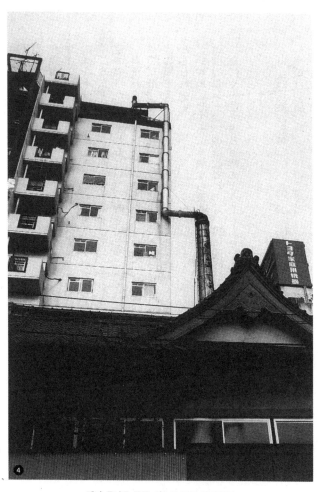

잭과 콩나무 굴뚝. 하늘로 뻗어 올라간다.

수 있다. 지구상 어딘가에 먼저 첫 번째 원자폭탄이 폭발한다. 그리고 뭉게뭉게 원자구름이 발생해 그것이 버섯형이 된다. 그때 마침 그 옆에서 또 다른 원폭이 번쩍인다. 그러자 처음에 폭발해 나타난 버섯구름 형태가 그대로 그 주변의 지면이나 산에 선명하게 낙인되어 찍힌다. 즉 세계 전면 핵전쟁의 여명에 이런 버섯형 원폭 타입이 분명하게 찍힌 물건이 여기저기에 남아 이후의 긴 세월을 맞이한 것이다. 그것이 어떤 이유나 의도도 없이 평온한 시골적 주거 환경에 둘러싸여 조용히, 하지만 분명하게 나타났다. 존경할 만하다. 나중에 알아챘는데 원폭 버섯구름의 형태를 한 원폭 타입 옆에 '화기엄금'이라고 쓰여 있는 이 기괴함은 어떻게 해석해야 할까?

다음은 사진 ❹다. 목욕탕이다. 뒤쪽에 고층 빌딩이 바짝 서 있다. 최근 도시에서 자주 볼 수 있는 풍경이다. 목욕탕은 태고의 지구상에 번성했던 공룡처럼 지금 멸종 위기에 직면해 있는 건조물이다. 따라서 지금 시기야말로 토머슨 발생률이 높다고 할 수 있는데 의외로 들어오는 보고가 적다. 아자부 다니마치 굴뚝이 정말 유명하지만, 그 이후로 발견이 뚝 끊겼다. 목욕탕 건조물이 하나의 양식으로 너무 분명하게 확립되어 있기 때문일까? 없어질 때는 한 번에 통째로 없어질지도 모른다. 토머슨

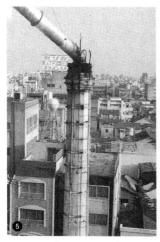

파이프 관 연결 부분.

연기는 빌딩과 평행하게 위로 이동한다.

꾹 참은 끝에 펼쳐지는 도쿄의 풍경.

이 삼진을 할 틈조차 없이. 공 하나도 기다리는 일 없이 우천 콜드 게임called game[17].

목욕탕이라고 하면 먼저 굴뚝이다. 이 사진의 굴뚝에 주목하자. 조금 이상하다. 불온한 기운이 감돈다. 굴뚝 끝이 신기하다. 잘 보면 이렇게 되어 있다. 사진 ❺를 보자. 하늘로 쭉 뻗어 올라간 굴뚝 끝에 파이프가 연결되어 있다. 그것을 뒤쪽에 있는 건물 위에서 보면 이렇다. 사진 ❻이다. 연결된 파이프가 하늘로 더 높이 뻗어 올라 목욕탕 뒤쪽에 있는 건물 측벽을 기어 올라간다. 잭과 콩나무다. 그 끝은 어떻게 되어 있느냐 하면 이렇게 되어 있다. 사진 ❼을 보자. 굴뚝에 연결되어 뻗어나가던 파이프가 결국 빌딩 꼭대기 위로 솟아 나왔다.

〈강제 배기 굴뚝〉

발견 장소: 도시마구 스가모巣鴨 잇쵸메 21-2

발견 일자: 1984년 2월 11일

발견자: 다나카 지히로

물건 상황: 본 물건은 하쿠산도리白山通リ라는 큰길에서 하나 들어간 골목길에 있었다. 구사쓰유草津湯라는 목욕탕 굴뚝 끝에 배기용 파이프가 연결되어 대각선 위 방향으로 이어져 인접한 스가모제2SY맨션巣鴨第二SYマンション

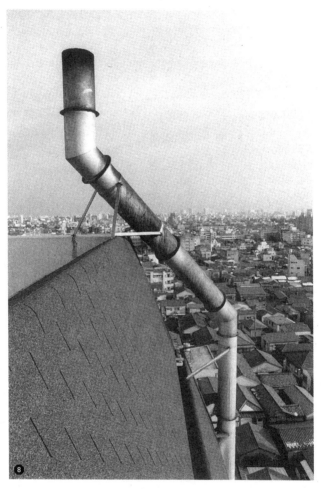

목욕탕의 한숨이 들린다.

의 남동쪽 모서리를 따라 옥상까지 쭉 뻗어 올라가 거기에서 드디어 하늘로 배기를 배출하는 구조로 되어 있다.

기존의 굴뚝 상태 그대로였다면 맨션 상층부에 있는 집에 연기가 끊임없이 들어갔을 것이다. 따라서 공해를 반대하는 주민의 압박으로 설치되었거나 혹은 맨션 자체가 목욕탕 주인의 소유여서 민원이 제기될 것을 예상하고 맨션을 지으면서 함께 설치했을지도 모른다.

어느 쪽이든 원래는 스가모 하늘을 향해 검고 검은 연기를 시원하게 뿜어댔을 굴뚝 입장에서는 실로 굴욕적인 체위(?)가 되고 말아서 비애와 측은지심을 느꼈다.

여전히 다나카 지히로의 보고서는 명확하다. 원래 굴뚝 위치에서 시원하게 뿜어내면 되는 걸 '안 돼!'라고 해서 꾹 참고 검은 연기를 외부로까지 끌고 가는 시간, 그 시간의 길이가 공간의 길이로 표현되면서 빌딩 위에까지 이어져 있다. 이건 굴뚝 입장에서는 견디기 너무 힘들 것이다. 너무 참으면 굴뚝에도 독이 된다. 내벽에 그을음이 쌓여 장애가 생기지 않을까?

나는 사진 ❼이 특히 마음에 들었다. 바깥에 도쿄도민의 생활이 펼쳐져 있다. 그건 확실히 그렇다. 상공에 튀어나온 매연통 끝에서 '휴.' 하고 내뱉는 안도감과 약

간의 체념과 쓸쓸함. 이렇게 나와 보면 세상은 누구나 다 똑같다는, 아니 무슨 소리인지 모르겠지만, 뭐 그런 것이다. 그게 이 풍경 사진에 스며들어 있다. 옥상 한쪽에 1984년의 이상 기온으로 내린 눈이 조금 남아 있어 풍경에 고추냉이 같은 맵싸함을 더한다.

또 하나, 서비스로 이런 각도로 찍은 사진도 있다. 사진 ❽이다. 지히로 씨는 사진 ❻과 ❽을 빌딩 옥상에서 몸을 쭈욱 빼 촬영하며 이무라 아키히코 씨의 위대함을 새삼 느꼈다고 한다. 아자부 다니마치의 굴뚝 꼭대기에 올라가 자신까지 앵글 구도에 넣어 사진을 찍은, 바보와 종이 한 장 차이의 모험을 한 사진가 말이다. 지히로 씨는 빌딩 옥상에서 몸을 내밀기만 했는데도 식은땀이 주룩 흘렀다고 한다.

자, 그럼. 이것은 무엇인가? 역시 토머슨은 아니다. 삼진이 아니라 일단 방망이에 공이 닿았다. 이 굴뚝은 중간에 꺾이기는 했지만 길게 뻗어 올라가 세상에 도움이 된다. 기능한다. 세상에 참여해 그 능력을 인정받는다. 그런 점에서 역시 초예술에서 벗어나 있다. 하지만 이 바보스러울 정도로 충직하면서 집념이 담긴 모습은 거리의 초예술보다 나으면 나았지 모자라지는 않는다. 이런 물건은 흔히 볼 수 없다.

어
른
의

계
단

사진 ❶을 보자. 대단하지 않은가? 지知의 차이가 줄지
어 있다. 잘 보면 내 이름도 있다. 다들 문학 분야 등을
강의하는데 나만 문학과는 전혀 관계없는 토머슨을 다
룬다. 가장 차이가 있다. 이 강좌는 일주일에 한 번 4주
동안 강의했는데 마지막 주는 버스 투어를 진행했다. 관
광버스를 빌려 도쿄의 토머슨 명소를 순례했다. 분명 거
짓말이라고 생각할 것이다.

　사진 ❷를 보면 진짜라는 것을 알 수 있다. 최신식
관광버스다. 버스 앞쪽 창문에 정확하게 '토머슨 투어
님'이라고 붙어 있다. 잘 안 보이니 또 의심할지도 모르

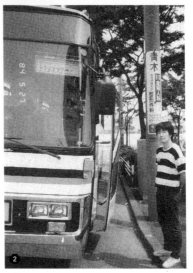

겠다. 그럼 사진 ❸을 보자. 내가 버스 가이드다. 버스 안에는 노래방 기계도 있었지만, 품위가 떨어지는 노래 같은 건 부르지 않고 마이크를 한 손에 들고 진지하게 토머슨 안내를 했다. 아직도 의심의 눈길을 보내는가?

사진 ❹를 보자. 앞에서 소개한 '삼단 인도'다. 그걸 뚫어지게 바라보는 투어 참가자들의 다리도 나란히 보인다. '이게 그것이군······.' '흠, 토머슨이라고 한다면 토머슨이지만······.' '근데 특별한 게 없는데?' 이런 생각을 하는지 어떤지는 다리 위쪽이 찍히지 않아 정확하게는 모르겠다. 혹시 아직도 의심하는가?

사진 ❺도 살펴보자. 이 사진을 보면 분명하게 알 수 있을 것이다. 앞에서도 소개한 '아베 사다 전신주'다. 총쉰 명의 사람이 버스에서 내려 조용히 아베 사다의 절단면을 바라본다. 정말로 외설스러운 광경이다. 경찰은 어디에서 뭘 하는지. '아베 사다 전신주'는 사람들이 뚫어지게 쳐다보는 것에 익숙한지 제법 관광지의 물건처럼 젠체하고 있다.

이렇게 된 것이다. 이 투어는 아침 아홉 시에 오차노미즈 산라쿠병원 앞에 집합해 무용 문 참배를 끝낸 뒤 무라타 진타로村田仁太郎 차양, 인면人面 껌, 가와시마 도시오川島敏雄 무용 문을 차례차례 참관했다. 그리고 버스

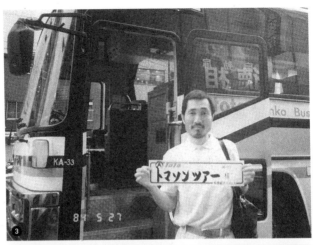

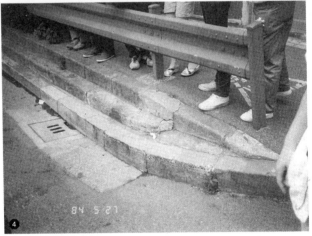

토머슨 명소 순례. 삼단 인도를 주시하는 사람들.

를 타고 가 도쿄도 에도가와구江戸川区 야나기바시柳橋
의 원폭 타입, 료고쿠의 무용 문 계단 등을 둘러보았다.
투어 도중 이 료고쿠 계단에 변화가 생긴 것을 발견했
다. 지면에 닿은 철제 다리 한쪽이 뒤틀려 있었고 측면
에 낙서가 되어 있었다. 사진 ❻이다.

어른의 계단おとなのかいだん.[18]

충격이었다. 여기에서 무슨 일이 일어났을지 모두
함께 이야기를 나누었다. 분필로 쓴 글자는 아이들의 낙
서로 보였다. 그 느낌이 귀여웠다. 지난번에 게재한 전체
사진을 보면 알 수 있듯이 이 토머슨 계단은 무용인데도
올라갈 수 있다. 올라갈 수는 있지만 난간이 없다. 그래
서 이 근방에 사는 아이 타로가 올라가려고 하다가 혼이
난다. "타로, 안 돼!" "올라가서 놀 거야." "안 돼! 위험하
다고." "안 위험해." "안 돼! 어린이는 안 돼! 이건 어른의
계단이야!" 혼이 난 타로는 분한 마음에 '어른의 계단'이
라고 낙서를 한 것 아닐까?

다시 버스는 신토미초 삼단 인도, 쓰키시마月島의
움직이는 방파제를 살펴본 뒤, 하마초공원浜町公園에서
각자 지참한 도시락을 먹고 아자부 다니마치의 순수 굴
뚝 터를 보러 갔다. 그 굴뚝 터는 이미 굴뚝도 집도 레이
난자카교회도 사라져 평지가 되어 있었다. 게다가 그 분

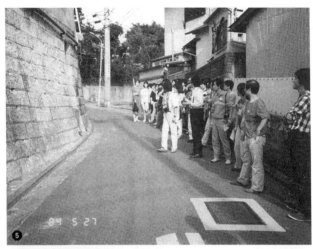

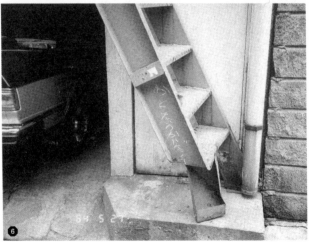

지 일대가 모리빌딩 손에 의해 끝도 없이 파헤쳐져 거대 지하 구멍이 생기고 철골이 세워져 크레인 차 몇십 대가 움직였다. 그걸 보고 나는 "댐 공사다."라는 말을 불쑥 내뱉었다. 그 말을 뱉고 나서야 퍼뜩 깨달았다. 처음 이 분지 동네를 보았을 때 사람이 모두 퇴거한 집들이 댐 사이로 잠기는 마을의 모습과 중첩되었다. 그런 인상을 받았기 때문에 '빌딩으로 잠기는 마을'이라고 이름 붙였다. 그래서인지 그 마을의 공사 모습이 댐 공사로밖에 보이지 않았다(사진 ❼). 유추는 무섭다. 눈앞에 있는 것의 구조를 파악해 그대로 미래까지 예언한 셈이었다.

시부야의 고소 문, 개집 흔적, 센다가야의 아베 사다 전신주, 요요기의 돌 죽순石筍 아타고도 둘러보았다. 마지막에 찾아간 돌 죽순 아타고는 돌 죽순 여섯 개 중에 도로에서 세 번째 것이 밑동에서부터 절단되어 사라졌고 그 자리는 콘크리트가 새로 발렸다(사진 ❽). 돌 죽순이 전부 다 철거되었다면 토머슨 물건이 지닌 운명이라고 이해할 수 있다. 하지만 왜 하나만 없어진 걸까? 그것은 지금의 과학으로는 설명할 수 없다.

이후 간다에 있는 서점 도쿄도東京堂로 돌아와 뒤풀이를 했다. 피로와 공복 탓인지 회비 2,000엔에 맞춰 주문한 요리를 순식간에 먹어치웠다. 뭐야, 벌써 다 먹은

거야? 나 아직 아무것도 안 먹었는데. 2,000엔이나 냈
는데 이러면 사기 아니야? 여기저기에서 항의의 정신이
소용돌이쳐 지금이라도 혁명을 일으킬 태세였다.

　토머슨 투어는 그렇다 쳐도 지난 세 번의 강의에서
수강생들은 슬라이드를 사용해 수많은 토머슨 보고를
했다. 정말 흥미로운 것도 있었고 별거 아닌 것도 있었
다. 보고서가 아직 제출되지 않았는데 중요 물건은 여기
에서 소개하고 싶으니 제출을 부탁합니다. 게으름은 그
만 피우고 건투를 빕니다.

투어 중 점심시간에 하마초공원에서 도시락을 먹는데
참가자인 요시노 시노부吉野忍 군이 한 장의 토머슨 사
진을 보여주었다. 사진 ❾다. 아타고 타입이다.

　나는 먼저 사진의 아름다움에 감명을 받았다. 도로
한쪽에 언덕 이름이 선명하게 들어간 기둥이 똑바로 서
있었는데 그 모습이 훌륭했다. 그 뒤를 잇듯이 크기가
각양각색인 아타고 물건이 돌기되어 있었다. 어찌나 조
용하게 나란히 서 있는지, 전혀 특별할 게 없어 보였다.
하지만 이것은 실로 엄청난 물건이었다. 이 이야기를 요
시노 시노부 군에게 했더니 이런 대답이 돌아왔다.

　"이미 보고서를 우편으로 보냈습니다."

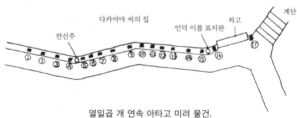

다카야마 씨의 집

전신주　　　　　　　언덕 이름 표지판　차고　　계단

열일곱 개 연속 아타고 미려 물건.

나중에 앨범 두 권이 배송되어 왔다. 물건은 총 스물일곱 개로 사진이 101장, 엄청난 분량이었다. 물음표 표시가 된 것도 있었지만 사진은 모두 미려했다. 그중 '열일곱 개의 아타고 군'을 이번에 먼저 소개하겠다.

〈열일곱 개의 아타고 군〉

발견 장소: 도쿄도 기타구 나카주조中十条 1-14-15 다카야마高山 씨 집 옆 시바사카언덕芝坂

발견 일자: 1984년 4월 28일

발견자: 요시노 시노부, 오미야시大宮市 닛신초日進町 3-85-4

물건 상황: 다카야마 씨 집 옹벽 아래에 기둥 형태의 돌기가 줄지어 서 있습니다. 전신주 아래쪽에 네 개, 전신주와 언덕 명판 사이에 열한 개, 명판과 차고 사이에 하나, 차고를 지나 내려간 곳에 하나, 총 열일곱 개가 나란히 서 있습니다. 단면과 높이가 모두 비슷하고 재질은 일곱 번째를 제외하고 화강암(?)으로 되어 있습니다. 용도로 생각해 볼 수 있는 것은 주차 방지용 기둥인데 그것만으로는 설명이 부족합니다. 특히 17번 돌기는 주차 방지용 기둥이라고 전혀 납득할 수 없습니다.

사진을 전부 싣지 못하는 것이 안타깝다. 먼저 사진 ❿은 전경이다. 가장 앞쪽에 한 개와 명판 뒤쪽에 있는 두 개가 찍히지 않았는데 전부를 한 장에 담기에는 각도상 어려워 보인다.

사진 ⓫과 ⓬는 가까이 다가가 찍은 사진이다. 이 물건이 대단한 이유는 대충 만들었다는 느낌이 전혀 들지 않는다는 점이다. 아주 당당하게 당연한 법칙을 따랐다는 듯이 박혀 있다. 게다가 기계적, 기능적으로 만들지 않아 돌기물突起物의 모습이 획일적이지 않고 제각각이며 다양하다. 그래서 오히려 어떤 필연적인 구조를 토대로 만든 듯한 인상마저 준다. 사진 ⓫의 앞쪽에서 세 번째가 발견자가 일곱 번째라고 세었던, 화강암이 아닌 특수 재질의 돌기다.

사진 ⓭은 발견자가 토머슨의 키 포인트라고 했던 열일곱 번째 돌기다. 이것 하나만 차고 입구를 지나 세워져 있다. 하지만 발견자가 작성한 지도를 보면, 그것역시 별개의 것이 아니라 일련의 아타고 군 안에 포함되어 존재한다고 알 수 있다.

사진 ⓮에서 앞쪽에 있는 돌기 또한 특수한 구조를 했다. 발견자는 이것을 하나로 세지만, 사진 ⓯에서 알수 있듯이 구성면에서 보면 두 개의 물체가 하나로 되어

있다. 게다가 컬러사진으로 본 결과, 벽에 붙은 장방형 물체는 철로 보인다. 철 기둥을 콘크리트로 덮었는데 일부를 제외하고 벗겨져 있다. 뭔가 엄청난 상태의 물체다. 쇠나 구리 등을 작품에 사용한 독일의 현대미술가 요제프 보이스Joseph Beuys도 새파랗게 질려버릴 것이다. 특히 사진 ⓮를 보고 있자면 예술을 넘어서고 초예술을 한층 더 넘어선 경지의 예술이라는 생각마저 들게 한다.

그럼 이것은 예술인가? 아니면 역시 초예술인가? 아니면 역시 초예술도 아니고 아무것도 아닌 주차 방지용 물체인가?

그런데 그런 것을 생각하기보다 이번에는 하나씩 접사한 사진을 보길 바란다. 사진 ⓰이다. 정말로 아름답고 단정하다. 사각형 돌 아래에는 방석과 같은 받침이 시멘트로 잘 만들어져 있다.

사진 ⓱은 조금 크다. 벽으로 뻗친 등나무 잎의 선이 아름다운 이유도 초예술적 의미에 앞서 초예술적 존재로 있는 돌기물 탓일 것이다. 말이 너무 억지인가?

사진 ⓲은 가로로 길다. 훌륭하다. 뭐가 훌륭하냐고 묻는다면 딱히 할 말은 없지만, 원리가 형태가 되어 그곳에 조용히 제시되어 있다. 이는 가로로 긴 돌기적 부동산물에서 미터원기meter原器[19]가 떠오르기 때문일까?

사진 ⑲에는 시멘트 방석이 없다. 지면 콘크리트에 푹 박혀 왼쪽으로 살짝 기울어져 있다. 이 기울어짐은 과연 주차 방지용의...... 아니, 이제 그런 건 생각하지 말자. 돌기물이 이곳에 아름답게 존재하므로 이게 주차 방지용이든 원숭이용 의자든 이제는 아무 상관이 없다.

요시노 군의 보고 앨범에는 돌기 하나하나를 가까이에서 찍은 사진이 전부 들어 있었다. 솔직한 심정으로는 모두 다 지면에 늘어놓고 싶었다. 언젠가 이 사진들은 미려 포스터로 잘 만들고 싶다. 그런데 과연 팔릴까?

독자 중에는 이것이 토머슨인지 주차 방지용 물건인지 아니면 아예 다른 기능을 하는 것인지 명확하게 판단해 달라는 사람도 있을지 모른다. 하지만 나는 이 물건을 보면서 그런 논리는 다 무용지물이라는 생각이 들었다. 만약 주차 방지용이라고 해도 그것은 가정에서 비롯된 것일 뿐, 어쨌든 이것은 아름답다. 이걸로 충분하지 않은가? 형태가 아름답다는 이유만은 아니다. 배치가 아름답다는 이유만도 아니다. 물론 그런 여러 이유도 있지만, 세상의 다양한 의미나 가치의 네트워크를 향한 이 물체의 반사反射 각도가 아름다울 뿐이다. 그 결과로 이것은 토머슨이라고 결론지을 수 있지 않을까?

그러므로 지금까지 토머슨으로 생각해 왔던 물건

의 구조는 그 물건의 아름다움을 확인하기 위한 절차에 지나지 않는다고 본다. 그런 부분을 잘 고려한 여러분의 보고를 기다리겠다.

6
분
의

1

전
신
주

사진 ❶은 얼마 전 있었던 토머슨 투어 때 찍은 인물 사진이다. 이 사진, 참 좋다. 아이들이 정말 귀여웠다. 바라보기만 해도 자연스럽게 미소가 지어졌다. 카메라에 시선을 두고 왼쪽에 살짝 떨어져 서 있는 소심남인 나도 자연스럽게 미소를 짓고 있다. 이 사진은 출판사 신초샤新潮社에서 근무하는 스즈키 리키鈴木力 씨가 투어에 참가해 찍어주었다. 실로 좋다. 뭐가 좋으냐고 하면 사진 오른쪽에 있는 인기남 때문이다. 이유는 모르겠지만 여자아이들에게 인기가 좋았다.

　이 젊은 남자는 과연 누구인가? 여러분 놀라지 마시

기를. 토머슨 발상의 모토가 된 세 가지 물건 가운데 오차노미즈 산라쿠병원의 무용 문이 있다. 아마 기억할 것이다. 그 무용 문에 실제로 콘크리트를 바른 분의 아들이다. 거짓말이 아니다. 정말이다. 분위기를 띄우겠다고 적당히 이야기를 지어내서 말하는 게 아니다.

올해 2월, 나는 교바시도서관京橋図書館에서 문학 강연을 했다. 강연이 끝난 뒤 책에 사인을 부탁하는 사람이 몇 있어 사인을 했는데 마지막에 책 없이 서 있던 사람이 있었다. 그 사람이 "저기, 사실은……." 하며 말을 걸어왔다. 이야기를 들어보니 《사진시대》의 토머슨 독자였다. 그리고 이어진 이야기에 나는 소스라치게 놀랐다.

"산라쿠병원 무용 문에 콘크리트를 바른 사람이 제 아버지입니다."

설마 그 무용 문과 관련 있는 사람을 만나게 될 줄이야. 생각도 하지 못한 일이었다. 들어보니 그의 아버지는 의사는 아니고, 당시 산라쿠병원의 사무 업무를 맡았다. 그런데 본지에 게재된 사진을 보고 "거기가 전기실로 바뀌면서 문이 필요 없어져 내가 시멘트를 발랐지."라며 자세히 증언했다고 하니, 틀림없다. 무용 문 안쪽은 전기와 관련된 묘한 기계가 설치되어 있다고 이미 토머슨관측센터에서 염탐을 끝낸 상태였기 때문이다.

토머슨 투어에서의 문화 교류.

그런 분의 자녀가 나라 시게타카奈良重孝 군이다. 나라 군이 얼마 전 간다의 서점 도쿄도에서 열린 토머슨 강좌를 수강하러 왔기에 모두에게 이 사람이 어떤 사람인지 소개했다. 그러자 수줍게 내 소개에 덧붙였다.

　"사실은 태어난 곳도 산라쿠병원입니다."

　이렇게 새로운 사실을 발표하니, 세상은 완전히 토머슨이다.

　그런 나라 군도 이번 토머슨 투어에 참가해 하마초 공원에서 점심 도시락을 먹었는데 그곳에 근처에 사는 아이들이 놀러 왔다. 그 아이들이 어느새 나라 군을 잘 따르는가 싶더니 한쪽에서 캬아 캬아 하는 소리가 들려왔다. 나는 처음에 이 동네 사람들인가 했다. 그런데 잘 보니 투어 멤버인 나라 군이 있었다.

　"아는 애들인가?"

　나라 군에게 물었다.

　"아니요, 몰라요. 왠지 모르게 저를 잘 따르네요."

　수줍게 대답했다.

　자, 이제 점심시간은 끝났으니 모두 버스로 돌아갑시다, 하고 발걸음을 옮기는데 아이들이 나라 군 주변에서 떠나지 않았다. 주오구의 하마초공원은 참 별난 곳이다. 어떻게 할 수 없어 그럼 같이 사진을 찍어줄 테니까

토머슨의 생성 이유를 설명하는 지역 주민.

토머슨 문화재를 복원하는 필자.

집에 돌아가라고 달래서 스즈키 리키 씨가 이 사진을 찍었다. 근데 정말 좋은 사진을 찍어주었다.

버스에 타서 물어보니 나라 군은 이유는 모르겠지만 다른 곳에서도 여자아이들에게 인기가 있다고 한다. 토머슨 관계자의 아들인 것과 여자아이들에게 인기가 있다는 이 두 가지 사실 사이에 뭔가 인과관계가 있는 걸까? 이런 건 별 쓰잘머리 없는 생각이겠지만. 스즈키 리키 씨는 아이들 인원수대로 사진도 인화해 보내주었다. 그러니 지금쯤은 교환 편지가 시작되었을 것이다.

여기에서 사진을 한 장 더 보자. 사진 ❷는 신토미초에서 찍었다. 초예술의 생성 원인에 대해 지역 주민의 설명을 듣는 모습이다. 이곳 물건은 다나카 지히로 씨가 발견한 '삼단 인도'다. 이미 독자에게는 상식이겠지만, 사진 ❸이 바로 그것이다. 아까 등장한 소심남이 여기에서는 적극적으로 토머슨 문화재의 복원에 나섰다. 버스를 타고 이곳에 도착해 보니 중요한 부분이 살짝 떨어져 나가 있었다. 이런 일은 절대 일어나서는 안 된다. 도대체 일본의 문화가 어떻게 되려고 이러는지.

그건 그렇고 다시 사진 ❷를 보자. 신토미초의 후카자와 시치로深沢七郎[20]라고 불릴 법한 다다미 가게를 하는 지역 주민이 "저건 그러니까 말이지요." 하면서 중요

기타자와에 있는 6분의 1 전신주.

증언을 한다. 바로 옆에서 하얀 등산 모자를 쓰고 집중해서 듣는 사람이 우라와의 문손잡이를 발견한 하기와라 히로시 씨, 사진에서 가장 오른쪽에 있는 사람은 젊은 지성이자 비평가인 요모타 이누히코四方田犬彦 씨다. 지역 주민의 이야기를 들으며 카메라를 응시한다. 사진은 아까와 마찬가지로 스즈키 리키 씨가 맡았다. 요모타 씨와는 동급생이다. 그래서인지 피사체의 시선이 편안하다. 참고로 요모타 씨와 스즈키 씨한테서도 토머슨 보고가 들어왔다. 하지만 번번이 뭔가 하나가 부족해 게재가 성사되지 않았다. 정말 안타깝다. 건투를 빕니다.

그럼 토머슨 이야기를 할 차례다. 이상한 게 들어왔다. 사진 ❹를 보자. 구조만 봐서는 아베 사다 타입인데 뭔가 밑동이 엉뚱하고 대단해 보인다. 발견자는 가와사키시川崎市 아사오구麻生区 히가시유리오카東百合ヶ丘에 사는 스물한 살의 대학생 다키우라 히데오瀧浦秀雄 씨다. 일단 보고서를 읽어보자.

〈기타자와 1/6 전신주〉
1984년 6월 14일, 토머슨을 발견했습니다. 장소는 시모키타자와역下北沢駅에서 도보로 2분 거리로 교통이 편리

옆에는 신세대 전신주가 자리했다.

토머슨을 보존하겠다는 의지.

한 곳입니다. 토머슨을 위해 붙여놓은 듯한 번지 표지판 까지 있었습니다. 옛날에는 오른쪽 전신주를 사용했는데 오래되어서 왼쪽에 새로운 전신주를 세웠다고 생각합니다. 그런데 무슨 이유에서인지 오른쪽 전신주가 6분의 1만 남아 있습니다. 게다가 하부에는 튼튼하게 보강까지 되어 있고, 상부에는 벚나무 가지를 자른 뒤 물이 들어가는 것을 방지하기 위해 설치하는 양철 뚜껑까지 덮여 있습니다. 어쩌면 전신주를 정확하게 6분의 1로 잘라 나무를 살리려고 했던 건 아닐까요? 어느 날 양철 뚜껑을 뚫고 눈부시게 아름다운 전신주의 새싹이 돋아나 6분의 1이 6분의 2가 되고 6분의 5가 되어 마지막에는 2와 6분의 1 정도가 되지 않을까요? 이 6분의 1 전신주에는 왠지 뿌리가 있을 것 같습니다.

사진 ❺가 전체 모습입니다. 사진 ❹는 가까이 다가가 찍은 사진인데 그림자가 뭔가 음란하네요. 사진 ❻은 더 가까이 다가가서 양철 뚜껑 부분을 찍은 사진입니다. 사진 ❼은 하부 보강 부분입니다. 아자부 굴뚝 사진을 찍은 이무라 씨를 모방해 사진 ❽을 찍어보았는데 그의 발끝에도 미치지 못했습니다. 전혀 무섭지 않았습니다. 뛰어내릴 수 있는 높이입니다.

촬영법에도 이무라 타입이 등장하다.

웃을 수밖에 없었다. 이무라 아키히코 군, 드디어 촬영 방법에까지 이무라 타입이 등장했네. 이건 뭐, 정말 최고다. 전신주 위의 운동화를 신은 양발이 귀엽다고 할까, 엉뚱하다고 할까. 바보와 종이 한 장 차이의 모험, 아니 이 경우는 모험도 아니다. 바보와 종이 한 장 차이의, 뭐랄까, 바보와 종이 한 장 차이의 인간……

비웃는 게 아니다. 정말 최고다. 하지만 이 정도까지 했으면 역시 어안렌즈 사진도 있었으면 좋았겠다. 전신주 위에 서서 일각대에 카메라를 설치하고 어안렌즈를 장착해 한 손으로 들고 전신이 다 나오도록 사진을 찍는 것이다. 그다음은 역시 가장 꼭대기에서 양철 뚜껑의 탁본을 찍는 것이다. 인간이라는 종족은 어디까지 바보 같은 짓을 할 수 있을까? 아니, 이건 최고다.

바보스러운 것은 바보스러운 것이고, 이 물건은 그 존재가 구차하지 않고 명확하다. 그 부분이 훌륭하다. 먼저 기괴한 점이 밑동의 보강 부분이다. 마치 철 가면 같다. 전신주를 묶어두었다. 철판 결박. 그 모습이 너무 강렬하다 보니 오히려 존재 이유의 애매모호함이 좋든 싫든 두드러진다. 그런데 이는 왼쪽의 새 콘크리트 전신주를 놓기 이전에 한 작업으로 보이며, 쓰러지기 직전의 중고 목조 전신주를 지탱하기 위해 실용적으로 설치했

원폭 타입의 디지털 표시.

다고 볼 수 있다.

문제는 귀두부龜頭部 양철이다. 말이 너무 거칠었다. 예의를 차려 말하면 꼭대기에 씌운 고무. 아니, 또 틀렸다. 꼭대기에 씌운 고무가 아니라 양철 부분. 여기가 중요하다. 전신주를 이 길이에 맞춰 절단했다는 점에서 이미 토머슨의 맹아다. 그런데 뚝 자르기만 한 것이 아니라 자른 곳에 양철까지 잘 씌워놓았다. 여기에서 물체를 부식시키지 않고 영구적으로 보존하겠다는 마음가짐이 드러난다. 도대체 이런 물건을 보존할 이유가 어디에 있을까? 그 이유를 어디에서도 찾아볼 수 없다는 점에서, 토머슨의 방망이는 스트라이크 볼에서 멀리 떨어져 확실하게 허공을 가로지른다. 토머슨 박물관에 또 하나 진귀한 물건이 추가되었다.

지난번에 소개한 요시노 시노부 씨의 보고를 이어서 소개하겠다. 사진 ❾다. 이른바 원폭 타입이지만, 나도 모르게 '헉' 소리가 나올 정도의 아름다움을 지녔다. 이것은 예술의 아름다움과도 공통되는데 물론 그것만은 아니다. 토머슨의 반짝임이 있다. 이 물건을 보고 깜짝 놀란 이유는 초예술적 구조 중에서도 유독 특출하다고 느꼈기 때문이다. 보고서를 읽어보자.

〈물건 18〉

발견 장소: 기타구 나카주조 2-13 이노우에전공주식회사
井上電工株式会社

발견 일자: 1984년 5월 19일

발견자: 요시노 시노부

물건 상황: 현재 주차장이 된 곳에 오래전 건물이 있었고 그 흔적이 벽면에 남은 것으로 보입니다. 이른바 '히로시마 타입'이라고 할 수 있습니다. 하지만 이 물건은 매우 극진히 보호받습니다. 보호라기보다 아주 신경 써서 만들었다는 느낌이 듭니다. 일반적으로 건물을 떼어낸 흔적은 그 상태 그대로 남아 있기 마련입니다. 그런데 이 물건은 흔적 부분만 꼼꼼하게 콘크리트로 발라놓았습니다. 게다가 벽과 모서리 부분의 움푹 파인 부분도 뭔가 이해하기 어렵습니다. 이렇게까지 의식해서 만들면 토머슨으로서의 가치는 어떻게 될까요?

흠, 글쎄 어떻게 될까? 분명 '의식해서' 작업한 느낌이 있다. 하지만 그건 초예술 구조까지 의식해 만들었다고는 볼 수 없다. 어디까지나 개축하다가 이런 구조가 생기게 되어 보기 흉하지 않도록 '의식해서' 만든 공작이라고 생각한다. 이는 공작자의 일하는 방식과 성격이 드

러난 것일 뿐, 그렇다고 이 물건의 초예술적 구조를 침식하지는 않는다.

　무엇보다 눈에 띄는 곳은 원폭 지붕의 경사가 앞쪽으로 이어지다가 적벽돌 부분까지 침입해 들쑥날쑥하게 표현된 부분이다. 부드러운 아날로그 세계의 사선이 디지털 표시의 세계로 그대로 뚫고 들어가 결과적으로 컴퓨터 그래픽 같은 삐죽삐죽한 사선을 형성했다. 실로 유쾌하다. 우리도 이런 신선함은 처음이다. 그 위의 반으로 잘린 작은 창문의 위치나 다른 부분만 보더라도 역시 이것은 복잡굴곡한 토머슨의 아름다움을 지녔다. 분명 적벽돌 벽면이 완성되었을 때는 아직 앞쪽에 삼각 지붕의 건물이 자리했을 것이다. 이후에 건물이 없어지면서 적벽돌 부분의 일부도 함께 현재의 토머슨으로 생성되었다고 여겨진다.

　또 하나 요시노 시노부 씨가 발견한 원폭 타입을 살펴보자. 사진 ❿으로 보고서가 있다.

발견 장소: 기타구 오지王子 2-9-2
발견 일자: 1984년 4월 28일
물건 상황: 움푹 파인 역逆 카스텔라 타입이랄까, 벽면에 토머슨 비슷한 것이 있고 그 상부에 대각선의 차양형 물

역 카스텔라 타입의 예.

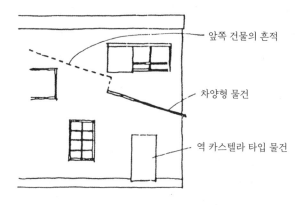

앞쪽 건물의 흔적

차양형 물건

역 카스텔라 타입 물건

건이 있습니다. 분명 이 집은 예전에 앞쪽까지 건물이 이어져 있었다고 판단됩니다. 그걸 어떤 사정으로 절단했겠지요. 경사진 차양 물건은 앞쪽 건물의 지붕 잔해, 역카스텔라 타입의 물건은 아마 통로였을 겁니다. 그리고 앞쪽 건물의 흔적이 벽면에 희미하게 남아 있습니다.

이 보고서는 방안지에 작은 글자로 자세하게 쓰여 있었고 도면과 지도도 제대로 들어 있어 흠잡을 곳이 하나도 없었다. 여기에서 역 카스텔라라는 개념이 새롭게 등장했다.

이제야말로 정말 흥미로운 토머슨 보고가 많이 들어온다. 얼마 전까지 좀처럼 보고가 들어오지 않아 연재를 그만두겠다고 독자를 협박까지 했다. 사리 분별력이 있는 독자는 그런 협박을 이겨내고 끈기 있게 탐색을 계속했던 것이다. 역시 뭐든지 제대로 열매를 맺는 데는 반년은 걸리는 법이다. 협박해서 죄송합니다.

그런데 아직 한 건도 보고하지 않은 독자가 훨씬 많다는 사실을 기억하기를!

신형 양철 헬멧 발견!

얼마 전 카메라 셔터를 누르자 '찰칵' 소리를 내더니 이런 사진이 찍혔다. 사진 ❶번인데 일단 살펴보자. 막까지 친 전위 연극처럼 보이는데 어쩌면 진짜 그런 걸지도 모른다. 하지만 사실 안에서는 건물을 와르르 철거 중이다. 오메카이도다. 오래된 습관으로 내가 '오메가이도'라고 했더니 함께 있던 사람이 웃었다. 정확하게는 '오메카이도'라던데 정말일까?

오메카이도에는 옛날에 노면 전철인 도덴都電이 달렸기 때문에 그걸 타고 오기쿠보荻窪까지 가곤 했다. 도중에 '산시시켄조마에サンシシケンジョウマエ'라는 정류

야영하는 토머슨 제작소.

토머슨 제작 현장 사진.

장이 있었는데 한자로 쓰면 '蚕糸試験場前(잠사시험장21
앞)'이었다. 솔직히 말하면 지금 사전을 찾아보았다.

　이건 전혀 다른 이야기인데, 사전이라고 하니 지난
번에 고등학교 국어 시험 문제 용지가 왔는데 내가 오쓰
지 가쓰히코尾辻克彦라는 필명으로 쓴 소설「내부항쟁內
部抗争」일부가 문제로 나와 있었다. 어디 나도 한번 해
볼까 하고 답을 가리고 풀어보았는데 몇 문제를 틀리고
말았다. 역시 지금도 시험이라면 긴장한다. 답이 하나밖
에 허락되지 않으면 당황하게 된다. 아무리 자기가 직접
쓴 소설에서 문제로 나왔더라도 당황하면 뭐가 뭔지 알
수 없다. 시험 문제는 아날로그다. 몇 가지 선택지를 놓
고 하나에만 동그라미를 치라고 하다니, 봉건 시대의 사
고방식이다. 이 사람이라고 생각해 일단 결혼하면 절대
로 이혼해서는 안 된다고 하는 것 같다. 이것도 너무 오
래된 시스템이다. 최근에는 아날로그가 유행이니까 앞
으로도 시험은 인기가 있을지도 모른다. 이제 마약 같은
건 그만 두고 시험이나 보자고 할 정도로.

　도덴이 없어진 지금은 버스 노선에 '산시시켄조마
에'가 있다. 그런데도 여전히 산시시켄조가 뭐 하는 곳인
지는 막연하기만 했다. 그러던 참에 '산시시켄조'가 철거
된다고 해서 가보았다. 산시시켄조는 한창 철거가 진행

토머슨의 방망이가 헛스윙하는 순간의 사진, 이라고 할 수 있는 장면.

중이었다. 안에 들여보내 달라고 부탁해 셔터를 눌렀는데 또 '찰칵' 소리가 나더니 이런 사진이 찍혔다. 사진 ❷번이다. 굴뚝이다. 굴뚝 위라고 하면 역시 이무라 아키히코 군이지만, 이 사진은 내가 굴뚝 위에 서 있다가 옆으로 붕 하고 날면서 찍었다. 어안렌즈가 아니라 아쉬울 따름이다. 근데 그렇게는 분명 안 보이겠지. 안 보일 것이다. 어쨌든 굴뚝을 위에서부터 해체 중이었다. 꽤 튼튼해 보이는 굴뚝이었다. 양심적인 굴뚝이라고도 할 수 있다. "우리 굴뚝은 플라스틱 굴뚝과는 차원이 달라요. 이무라 군 같은 사람이 한두 사람 올라간다고 해도 끄떡도 하지 않지요." 이렇게 말할 것 같다.

이왕 찍은 김에 굴뚝 밑동도 찍었다. 사진 ❸이다. 튼튼하게 만들어져 있다. 니콘 카메라 같다. 굴뚝에도 니콘이나 미놀타가 있다면 흥미롭겠다. 페트리Petri 카메라여도 좋을 것 같고. 사진 한 장을 더 보자. 사진 ❹다. 이런 식으로 와르르 철거한다. 생각해 보면 제2차 세계대전 당시에는 이런 모습이 여기저기에 널려 있었다. 거칠고 흉악한 시대였다. 이것은 이제 토머슨이 아니다. 삼진은커녕 엄청난 데드볼이다. 데드볼은 꽤 아프니까 허투루 볼 게 아니지만, 결국은 1루에 나가게 되니 역시 토머슨의 정도正道라고 할 수 없다.

이번 토머슨에 관해 이야기하기 전에 투입마投込み魔에 대해 생각해 보려고 한다. 요즘은 조용하지만, 옛날에는 종종 투입마라는 것이 암암리에 활약했다. 이들은 남의 집 우편함에 무단으로 현금을 투입했다. 생각해 보면 감히 누구나 할 수 있는 일이 아니다. 범죄의 토머슨을 생각한다면 투입마는 주전 타자인 4번 타자일 것이다. 현금을 무단으로 투입하다니, 아무리 생각해도 박력 있고 아름답다. 물론 미담이 아니다. 아무런 도움이 되지 않는다. 이런 점이 토머슨의 아름다움과 중첩되지만.

이 경우 투입하는 것이 현금이기 때문에 아름답게 빛난다고 할 수 있다. 하지만 물건은 그렇지 않다. 아무리 고가의 물건이라도 가령 타이어 휠이나 니콘 F3T를 투입하면 찌그러지고 만다. 물론 그런 게 우리 집에 투입되면 '흔쾌히'는 받지 않을 것이다. 이 말은 흔쾌하지 않다는 것이지 받지 않겠다는 의미는 아니다.

역시 가치의 정점에 있으면서 그 가치에 사람의 손이 닿지 않는 현금 그 자체를 아무것도 없는 곳에 던져 넣기 때문에 번쩍하고 빛나는 것일 터이다. 현금을 투입하는 거니 범죄의 토머슨이지만, 토머슨 그 자체를 투입하는 경우, 즉 우편함에 현금이 아닌 진짜 토머슨을 던져 넣는 경우 무슨 일이 벌어질까? 상상하는 걸 좋아하

시는 분들은 한번 생각해 보시길.

다시 말하면 우리 집 우편함에 토머슨이 투입되었다. 우표가 붙어 있지 않았다. 봉투를 열어보니 토머슨 보고서였다. 사진 ❺다. 보고자는 기타무라 유이치 군이었다. 앞에서 원폭 타입의 버섯구름을 보고한 사람이다. 기타무라 군은 우리 집에서 두 정거장 떨어진 곳에 살고 차도 있다. 보고서는 다음과 같다.

발견 장소: 시부야구 도겐자카道玄坂 2-29-6 우산신발의집 돈다야본점傘はきもの富田屋本店

발견 일자: 1984년 6월 18일

발견자: ① 오리토 히로시折戸洋 ② 기타무라 유이치(보고자)

물건 상황: 도겐자카 언덕을 올라가자 백화점 미도리야綠屋 바로 옆에 그것이 있었습니다. 우산신발의집 돈다야본점 오른쪽 벽면에 여섯 단짜리 시멘트벽돌 기둥이 여러 개 나란히 서 있는데 오리토 히로시 군이 발견했습니다. 깔끔하게 쌓아놓은 시멘트벽돌이 안쪽까지 몇 미터 간격으로 여러 개 서 있었습니다. 그 오른쪽 옆 벽면 전체에도 뭔가 시멘트를 바른 듯한 사각형 형태가 생겨 있었습니다. 이 여섯 단 시멘트벽돌 기둥은 상당히 아름답다고 생각했습니다.

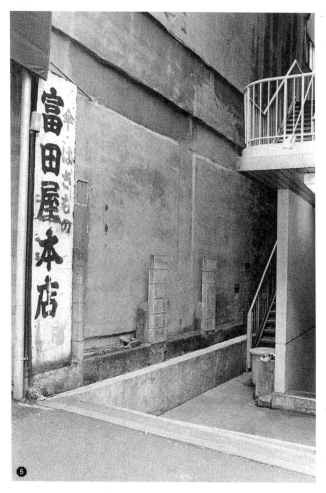

빌딩 그늘에 있는 카스텔라 아타고.

사진을 보면 사람이 지나다니지 않는 건물과 건물 사이에 있어 마치 버려진 묘비 같다. 무언가를 보강하려고 만든 것 아닐까 싶었는데 그러기에는 시멘트벽돌 기둥에서 위쪽 세 단이 이해가 가지 않는다. 구조로는 아타고로 보인다. 카스텔라이기도 하다. 아타고 뒤의 카스텔라 부분 위쪽이 모두 비스듬하게 잘려져 있다. 거기에서 역사라고 할까 과거의 어떤 사정 같은 게 느껴진다. 마치 우체국 마크 'ㅜ'처럼 벽면의 커다랗게 울퉁불퉁한 부분도 궁금증을 불러일으킨다. 나라奈良의 유적 사카후네이시酒船石[22] 바위처럼 여기에서 술을 빚었다거나 하는 일은 상식적으로 생각할 수 없다. 지도를 보니 내가 『도쿄 믹서 계획-하이레드센터 직접 행동의 기록東京ミキサー計画―ハイレッド・センター直接行動の記録』이라는 책을 쓰기 위해 틀어박혔던 주라쿠聚楽라는 여관이 이 뒤에 있었다. 아마 이 앞쪽 길은 몇 번이나 지나다녔을 것 같은데 어쩌면 더 앞쪽 길이었을 수도 있다. 잘 아는 장소이므로 언젠가는 가보려고 한다.

이외에도 보고 물건이 세 건 더 있었지만, 또 다른 기회로 양보하겠다. 이번에는 식물계 토머슨을 전문으로 다룬 새로운 타입의 물건을 소개하려고 한다. 보고자는 이마바리시今治市 나카데라中寺에 사는 오치 기미유

식물 토머슨 제1호, 함석 모자의 수수께끼.

키越智公行 씨다. 먼저 사진 ❻, ❼, ❽, ❾, ❿과 함께 보고서를 보자.

〈근처의 경치 I〉

소개하겠습니다. 장소는 시내 한가운데를 흐르는(?) 소자강蒼社川 강둑의 옛 소나무 가로수입니다. 3월 어느 날, 사진에 나온 함석 모자를 쓴 거목을 발견했습니다. 그리고 이것이 항간에 유행하는 발굴 토머슨인지 뭔지가 분명하다고 생각해 강둑길을 여기저기 쑤시고 다니며 이 사진들을 찍었습니다.

토머슨 구경꾼, 아니, 벌레 놈들에게 상처 입고 그대로 말라버린 것들뿐이지만, 그 가운데서 함석 헬멧 물건이 가장 아름답다고 생각합니다. 어떤가요? 그 아름다움에 홀려서 고찰 따위는 할 수 없었습니다. 어딘가에 도움이 되는 물건일까요? 그저 평범하게 길가에 서 있기만 해서 아무 도움도 안 될 것 같지만요.

1984년 4월 18일 오치 기미유키

수목을 활용한 집은 종종 보는데 그런 경우는 살아 있는 나무를 차마 벌목할 수 없어서 활용했다는 집이 대부분이다. 그런데 여기 수목은 모두 잘려 아베 사다가

소자강을 따라 형성된 민가에 식물 토머슨이 흩어져 있다.

세상은 모두 장아찌다.

되어 있고 잎도 가지도 없다. 이미 수목으로서의 삶은 끝나 거의 재목에 가깝다. 하지만 뿌리가 있으니 새삼 기초공사가 되어 있는 재목이라고 해도 좋을까? 그러니 '차마 벌목할 수 없어서'라는 느낌은 별로 들지 않는다. 오히려 건물 지주로서 활용된다는 생각도 든다. 즉 토머슨의 헛스윙이 아니라 방망이에 공이 맞은 듯하다. 하지만 어떤 나무를 보더라도 그런 관계는 생각할 수 없다. 그 나무가 없다고 집이 쓰러질 것 같지는 않기 때문이다. 어쩔 수 없이 거기에 있다는 느낌이다. 그러면 이제 토머슨으로서의 구조가 점점 떠오르기 시작한다.

그런데 이 나무들의 경우를 보자면 건물보다 나무가 더 역사가 오래되어 보인다. 보통 토머슨은 예를 들어 문이 있고 그것이 역사 속에서 문이 아닌 다른 것으로 변형되고 보존되어 토머슨이 된다. 하지만 이 경우는 이른바 수목 토머슨이라고 부를 만한 것이 먼저 생겼고 그것을 보존하는 형태로 건물이 변형되거나 신축된 흔적이 있다. 즉 일반적인 토머슨과는 다른, 시간의 역행을 추측할 수 있다. 그런데 모체인 건물보다 먼저 토머슨이 발생하는 일이 가능할까?

보고에 따르면 이렇게 많은 물건이 강둑을 따라 쭉 늘어서 있다고 한다. 정말로 풍요로운 광경이다. 도대체

이 지역에 무슨 일이 벌어졌던 것일까? 신기하기만 하다. 이 지대에는 수목이 노령화되어 아베 사다 형의 토머슨이 되면 새로운 인공 건물을 끌어들이는 풍토의 힘이라도 작용하는 걸까? 그렇게 생각하면 사진 ❻은 아직 건물 현상이 나타나지 않아 앞으로 뿌리를 가진 재목에 맞춰 신축 가옥이 발생할 수도 있다고 예상할 수 있다.

그나저나 사진이 어느 것 할 것 없이 다 아름답다. 토머슨미美에서도 특이한 예라고 하겠다. 이러면 보고자를 맨 처음 촉발한 사진 ❻의 물건이 더 돋보이게 된다. '토머슨 헬멧'은 왜 씌웠을까? 무용 수목의 잔해라면 함석 모자는 필요 없다. 앞서 나온 아베 사다 전신주의 함석 모자와는 미묘하게 다르다. 생각해 볼 여지가 있다. 보고서 말미에 쓴 "그 아름다움에 홀려서 고찰 따위는 할 수 없었습니다."라는 말에 감동했다.

그건 그렇고 사진 ❿의 돌쌓기 편집증은 조금 기이하다. 지붕 위는 물론 선반 위에도, 쓰레기통 위에도, 수목 토머슨의 절단면에까지 마치 장아찌를 만들 때 올려놓는 돌 같은 게 몇 개나 올라가 있다. 세상에 존재하는 것은 전부 장아찌라고 생각하는 걸까?

오치 기미유키 씨의 두 번째 보고서가 있다. 사진 ⓫, ⓬와 함께 보고서를 살펴보자.

〈근처의 경치 II〉

합판 부착 현관입니다. 〈근처의 경치 I〉과 같은 길에 있습니다. 길에 놓인 뒤집어진 절구와 각진 돌은 차가 침범하는 것을 막기 위한 전선前線이라고 여겨집니다. 문 옆에 있는 오래된 뿌리 모임(?) 소나무 콤비도 자동차를 막기 위한 것이라면 현관의 합판은 도대체 뭘까요? 자동차가 돌진해도 합판으로는 막기 어렵지 않을까요?

이래저래 생각해 보았는데 이것은 직접 승용차로 들어오는 사람을 위해 일부러 이렇게 만든 것 같습니다. 합판이 없으면 손으로 문을 열려고 하겠지, 그래서 합판을 붙였다, 그러면 이 집에 들어오려는 사람은 직접 차로 들어오라는 말이겠지 생각했습니다. 그런데 아직 들어가는 모습은 한 번도 본 적이 없습니다. 왜 차로 집 안에 들어갈 필요가 있을까(?) 같은 상식적인 의문으로는 이 합판을 돌파할 수 없습니다(합판 부착 현관이라는 상품일지도 모르겠네요).

이것은 토머슨인가요? 그리고 아름다운가요?

1984년 4월 19일 오치 기미유키

P.S. 상식적인 사람을 위해 '뒤쪽으로 오십시오.'라는 안내도 붙어 있었습니다.

이것도 같은 강둑길에 있다. 정말 엄청난 길이다. 군마현청의 토머슨 대 회랑이 떠오른다. 풍토라고 할까, 이제는 이 지역의 제도로 자리 잡은 것 아닐까?

이 합판에 관해서는 잘 모르겠지만, 보고자의 생각도 도대체 무슨 말인지 이해할 수 없다. 글은 사람이 이해할 수 있도록 썼으면 좋겠다. 어쨌든 수목 토머슨이다. 이것은 지면에서 자라고 있거나 혹은 다른 곳에서 파낸 뿌리를 일부러 옮겨 온 것으로 보인다. 오른쪽 뿌리의 절단면에는 함석 헬멧은 없고 일부를 시멘트로 발라놓았다. 어떤 심정인지는 알겠는데 왜 일부일까?

여기에서 끝이 아니라 아직 남아 있다. 오치 기미유키 씨의 보고서 제3편이다. 사진 ⓭, ⓮, ⓯, ⓰이다. 보고서를 보자.

〈근처의 경치 Ⅲ〉

현역 대형 선수 헛스윙 강둑에 있는 이 집, 큰길에서 보면 훌륭한 정원 나무가 있는 집입니다. 그런데 뒤쪽에서 올려다보면 이 대형 나무가 집의 기둥처럼 보입니다. 집 안에 들어가 찍은 게 이 사진으로 팽나무라고 합니다. 지붕까지 뚫어 둘러쌌으니 현역으로 뛰는 한 집안의 기둥이구나 싶었는데 그런 건 아니고 그저 집 한가운데 떡하

니 자리 잡았습니다. 2층에 있는 이 방은 보통 창문이 닫혀 있는데 바람이라도 부는 날에는 상태를 확인하기 위해 열어본다고 하네요. 함석 지붕과 나무 사이엔 역시 어느 정도 틈이 있어 바람이 불어도 서로 흔들리지 않도록 처리를 해놓았다고 합니다. 역시 대형 선수입니다. 태풍이 오면 크게 스윙.

흔들리는 토머슨, 집 자체가 흔들리는 셈입니다. 근데 이게 토머슨인가요? 스미스는 아닌가요?

1984년 4월 20일 오치 기미유키

이 물건은 이른바 수목을 둘러싼 집이며 그 점에서는 평범한 '차마 벌목할 수 없어서'라는 타입이라고 여겨진다. 그래서 역시 토머슨이 아니라 스미스이며(하지만 스미스도 올해는 토머슨이 되어가니 워런 리빙스턴 크로마티Warren Livingston Cromartie일까) 이른바 장식으로서의 수목일 것이다. 하지만 이것도 같은 강둑길에 있으니 처음에 소개한 수목 토머슨과 같은 선상에서 생각하면 그 생성 원인을 고찰하는 데 도움이 된다. 혹은 이 상태에서 아베 사다 현상이 일어나 토머슨에 가까워지는 것도 생각해 볼 수 있지만, 과연 어떨지? 생각해 볼 여지가 있다.

또 다른 사진 ⓱이 있는데 다른 각도에서 찍은 전경이다. 이 사진에서는 재목이 여기저기 굴러다닌다. 이곳은 아무래도 아베 사다 공장인 듯하다. 공장은 생산적인 공간이지만, 어쩌면 그 공장에 토머슨의 자본이 유입되거나 해서⋯⋯. 뭐, 이런저런 생각을 할 수 있겠지만, 이 토머슨 지대의 배경에 있는 사진 ⓱의 산들이 아름답다. 세상 어딘가에 토머슨이 존재한다. 이 산들은 토머슨까지도 품은 세상의 총체로서의 아름다움을 지녔다. 분명 신은 어딘가에 존재한다. 이것과는 관계없지만.

파
리
의

반
창
고

이번에는 해외에서 들어온 보고다. 전부터 꾸준히 보고
가 이어졌지만, 항상 아슬아슬하게 게재가 성사되지 못
했던 도쿄대학교東京大学 출신의 요모타 이누히코 씨가
드디어 더는 참지 못하고 폭발해 유럽의 토머슨을 관측
하러 가겠다는 폭동을 일으켰다. 지금까지도 유럽에 토
머슨이 있는 것 같다는 소문은 들려왔지만, 실제로 촬영
된 예는 없었다. "그거야 유럽 사람들도 인간이니까 토
머슨 정도는 있겠지." 일반적으로 이렇게 생각하겠지만,
아직 그곳에 과학의 시선이 도입된 적은 없었다. 스코틀
랜드 네스호Loch Ness의 괴물이나 히말라야의 거대 설

인 예티yeti, 런던의 미우라 씨 등도 소문으로만 존재하는 수수께끼 물건인데 유럽의 토머슨도 마찬가지이다. 그런 유럽의 수수께끼에 일본인으로서는 처음으로 요모타 씨가 발을 들이게 되었다.

사진 ❶이 바로 그것이다. 역시 차원이 다르다고 할까, 유럽이다. 무언가 역사의 무게가 느껴진다. 현장 직수입의 냄새가 난다. 일본과는 기질부터 다르다. 본질의 차이, 식문화의 차이, 아니 문화의 차이라고 할까? 그보다 우선 보고서를 읽어보자.

발견 장소: 프랑스 파리5구 파리7학교 부근 카르디날르 무안거리Rue du Cardinal Lemoine

발견 일자: 1984년 8월 3일

발견자: 요모타 이누히코

발견 상황: 노트르담대성당Cathédrale NotreDame de Paris에서 여기저기 기웃거리며 걷다가 사진 속 건물을 발견했습니다. 거대한 셀로판테이프나 반창고를 건물 위에 붙였는데 시간이 흘러 색깔이 바래고 흔적으로 남은 듯한 느낌입니다. 반창고를 붙인 부분은 전부터 구멍이 나 있었고 거기에 돌을 꽉꽉 채웠다고도 생각할 수 있습니다. 잘 이해되지 않는 점은 건물 벽 이곳저곳에 비슷한

유럽의 화가 장 뒤뷔페가 떠오른다.

흔적이 있다는 사실입니다. 예술의 도시에도 초예술이 있음을 알게 된 기쁜 하루였습니다.

사진 ❷가 건물 전체 모습이다. 인쇄로 잘 보일지 걱정이지만, 몇 군데 걸쳐 이 반창고 부분이 보인다. 이것을 반창고 타입이라고 해도 좋을까? 지금까지 관점에서 말하면 벽면 위의 2차원 물건이라는 점에서 원폭 타입에 포함된다고 생각한다. 하지만 그 생성 원인이 불분명하다. 돌을 쐐기처럼 박았다면 도대체 무슨 일이 일어났던 것일까? 사진 ❶을 처음 보았을 때 나는 프랑스 화가 장 뒤뷔페Jean Dubuffet의 그림이 떠올랐다. 내가 좋아하는 앵포르멜Art informel[23] 화가인데 기질이 정말 비슷하다. 역시 프랑스답다.

이런 이야기를 한다고 해결되지는 않겠지만, 풍토야말로 작가라는 사실이 초예술의 경우 예술보다 더 확실하게 드러난다. 전에 요모타 씨에게 런던에서 발행된 『월스WALLS』라는 책을 빌렸다(사실 아직 빌린 상태로, 다음에 돌려드리겠습니다). 그 책은 이른바 런던의 오래된 벽만 찍은 사진집으로, 그 안에 원폭 타입의 물건 사진이 몇 장 섞여 있었다. 물론 토머슨을 아직 모르는 사람들이 찍었기 때문에 우연일 테지만 '앗!' 하고 깜짝 놀

건물 벽에 쭉 붙어 있는 돌 반창고.

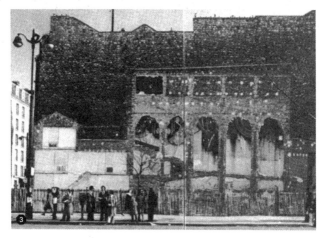

유럽에 있는 정말 화려한 원폭 타입의 일례.

랄 정도의 물건들이었다. 가령 사진 ❸이다. 이런 건 깔끔한 편에 속한다. 실제로는 그 양상이 훨씬 더 화려해 깜짝 놀라게 된다. 그리고 너무 놀란 나머지 과연 토머슨의 범주에 속할지 판단하는 일 따위는 내던져 버릴 듯한 물건들이 여기저기 많다.

역시 토머슨이라는 사고는 상당히 일본적인 것일지 모른다. 이렇게 생각하다 보니, 요모타 씨가 보고한 반창고 타입은 지금까지 우리가 고찰한 토머슨 사고의 레이저빔이 유럽의 벽에 정확하게 반사해 생긴 것은 아닐까? 요모타 씨의 보고를 이어서 살펴보자.

발견 장소: 프랑스 파리5구 판테온 옆으로 뻗은 클로비스거리Rue Clovis
발견 일자: 1984년 8월 4일
이 물건은 전형적인 역 카스텔라 타입으로 생성 이유도 분명합니다. 창문을 막은 것입니다. 크기를 짐작할 수 있도록 왼쪽에 표준 체형의 일본인 남녀, 연극 평론가 우메모토 요이치梅本洋一 부부를 세웠습니다. 사진 ❹입니다. 평범한 막힌 창문이지만, 좌우와 동일한 석재를 사용해 연속된 듯한 느낌을 줍니다. 화려한 도시 파리에서 토머슨을 발견하는 일은 일부 민족파 토머스니언의 화를 부

석벽의 역 카스텔라.

를지도 모르겠습니다만.

토머슨으로 세계는 하나! 소생은 이 신념을 가지고 10월에는 서울에 갈 예정입니다.

로마 제정 시대부터 석조 건물이 많은 파리는 도시 및 건축 콘셉트가 도쿄와 다릅니다. 가령 사진 ❺처럼 갑자기 도시를 습격하는 아메바형 세포 분열 타입의 토머슨과 만날 때도 있습니다. 어제 비슷한 장소에서 발견했습니다. 하지만 정면에 있는 안내판을 보고 이것이 고대 로마의 요새(?) 일부임을 알게 되었습니다. 뭐야, 유적이잖아. 유적은 공공의 세계사입니다. 토머슨은 그보다 더 극미極微한 개인의, 우후후......의 시간의 소산이라고 믿으므로, 소생은 이것이 토머슨은 아니라고 판단했습니다.

앞에서 나온 역 카스텔라 타입 막힌 창문은 일본에서도 볼 수 있다. 모두 같은 인간이기 때문에 같은 뇌신경과 동거한다. 단지 재료가 돌이라는 점이 역시 서양 프랑스. 토머슨이라고 해서 대충 해놓지 않았다. 이렇게 말하면 논리에 어긋나지만.

로마 제정 시대의 아메바는 아름답다. 에이, 현대에는 토머슨 같은 다양한 사고방식이 있잖아요, 하는 듯한 의연함이 바로 관록이라는 것이다.

도시를 침략하는 아메바, 실은 고대 로마의 유적이다.

요모타 씨의 보고가 하나 더 있다. 사진 **❻**이다.

발견 장소: 프랑스 파리5구 블랑제거리Rue des Boulan-
gers(정확하지 않다)

발견 일자: 1984년 8월 6일

이 사람은 왜 5구만 돌아다니는 거냐고 할 것 같은데 사
실은 영화관으로 가는 길들입니다. 이 물건은 덧댄 지붕
이라 너무 뻔해 미스터리가 없으므로 토머슨으로서는 매
력이 없을 것 같습니다. 참고만 해주십시오.

덧댄 지붕이라. 형상만 보아서는 원폭 타입인데 생
성 원인을 생각하면 위에 덧대 생겼을 수도 있겠다. 그
렇다면 이것은 원폭에 버금가는 아亞원폭이라 할 수 있
으며 흔히 볼 수 없는 경우이다. 이 물건은 생각해 볼 여
지가 있겠다. 그리고 지금 런던의 사진집 『월스』를 떠올
리다가 또 생각난 게 있다. 가령 화가 모리스 위트릴로
Maurice Utrillo[24]가 그린 수많은 파리 풍경화 가운데 원
폭 타입을 찾아보는 등 서지학적 방법도 가능할 듯하다.
이런 특기가 있는 분들이 계신다면 잘 부탁드리겠다.
　이왕 하는 김에 국외 편을 하나 더 소개하겠다. 사진
❼, **❽**, **❾**다. 뭐야, 이건 국산이잖아. 이렇게 생각할지도

유럽 아원폭 타입으로 보이는 일례.

모르겠지만, 그렇지 않다. 이것은 중국 대륙의 토머슨이다. 전혀 다른 나라. 공산주의도 토머슨을 탄생시킨다. 초예술에 국경은 존재하지 않는다.

보고자는 작년 미학교 제자 우에하라 젠지上原善二다. 선생은 아직 외국을 한 번도 가본 적이 없는데 학생이 먼저 척척 가다니. 일본 문화가 도대체 어떻게 돌아가고 있는지. 보고서를 읽어보자.

발견 장소: 중국 베이징, 상하이
발견 일자: 1984년 8월 10~12일
발견자: 우에하라 젠지

저는 국내에서 하던 초예술 탐사에서 막다른 길에 몰려 바다를 건너 중국으로 향했습니다. 이하 국내에서 발견되는 물건과 대조하면서 중국 초예술의 현상에 대해 보고하도록 하겠습니다.

〈차양 타입〉

안타깝게도 이 물건은 발견할 수 없었습니다. 차양 자체를 많이 볼 수 없기 때문입니다. 도시부에서 흔히 볼 수 있는 유안쯔院子(전통적인 중정식 집합주택)는 진흙이나 벽돌로 만들어져 있습니다. 그런데 유안쯔에는 애초에

중국에서 날아온 토머슨 보고.

차양을 달지 않는다고 합니다. 저녁에 해가 들어오는 게 신경 쓰이는 집에서는 나중에 나무판 등으로 차양을 만든다고 합니다. 막힌 창문은 흔히 볼 수 있었는데 나중에 단 차양은 창문을 막을 때 떼어내는 걸까요?

〈고소 문〉

이 물건도 발견할 수 없었습니다. 저는 일본에 '고소 문'이 많은 이유가 소방법에 의한 규제의 영향이라고 생각합니다. 중국에는 이것에 해당하는 법 규제가 없는 듯합니다. 참고로 중국에서는 '비상구'를 '태평문太平門'이라고 부른다고 합니다.

〈원폭 타입〉

이번에 유일하게 발견할 수 있었던 것이 '원폭 타입'입니다. 사진은 총 세 건밖에 찍지 못했지만, 버스로 이동하면서 많이 볼 수 있었습니다. 중국제 원폭의 성립 과정에 대해서는 일본의 경우와 크게 다르지 않은 듯합니다.

◉ 이번에는 자세하게 탐사하지 못했지만, 거리는 초예술의 기운으로 가득했습니다. 기회가 있다면 다시 천천히 탐사하고 싶습니다.

중국 도시부의 원폭 타입.

중국 농촌부의 원폭 타입.

차양에 관한 의문은 흥미로웠다. 본래 나는 빗물받이가 조금 수상하다고 생각했다. 일본, 특히 근대 건축에 설치되는 빗물받이가 왜 부끄럽고 떳떳하지 못한지 소설 안에서도 탐구했다(『아버지가 사라졌다父が消えた』에 수록된「자택의 꿈틀거림自宅の蠢き」). 그리고 빗물받이와 비슷한 유전자를 가진 것이 차양이라고 생각했다. 빗물받이도 차양도 외국에서는 별로 본 적이 없는 듯하다. 처마 밑이나 처마 끝과 같은 말에서 나오는 '처마'도 외국에는 적은 것 아닐까? 이는 우량이 많은 일본의 풍토에서 기인했다고 생각한다. 그런데 그에 대응하는 일본인의 신경 구조에도 큰 원인이 있다고 본다. 처마 끝에서 떨어지는 물방울을 그대로 두고 보지 못하는, 즉 지구상에서 빈핍성 인간이 가장 많은 일등 지역이 일본이라는 점과 비슷한 이유에서이다. 거기에서부터 '초예술'이라는 사고가 비롯되었다.

따라서 태생적으로 다른 나라 사람들은 그런 사고를 할 수 없는 기질을 지녔기에 오히려 토머슨이 역동적으로 출현할 수 있다는 역설도 존재한다고 생각한다. 사진 ❼의 토머슨도 역시 어딘지 의연한 모습이 대륙적이다. 그 아래를 지나다니는 중국 인민은 토머슨의 '토' 자도 신경 쓰지 않는다. 실제로 물어보지는 않았지만, 그

요코하마시립도서관의 폭격 타입.

모습만으로도 알 수 있다. 사진 ❾도 좋다. 사진 앞쪽의 슬쩍 초점이 나간 나무줄기와 잎이 얄밉다. 거의 일본처럼 보여도 역시 이것은 중국에서 찍은 사진이다.

이번에는 외국의 토머슨 감각에 압도되었는데 과연 이대로 괜찮은가? 일본도 중국이나 유럽에 지지 않을 만큼 거친 토머슨이 있다는 것을 보여줘야 하지 않겠는가? 사진 ❿을 보자. 이것은 뭔가 엄청나다. 폭격이다. 종전 직후는 아니다. 이탈리아 사실주의 영화 같다. 보고자는 미학교 학생 아키야마 가쓰히코 군이다. 전에 이층집의 인감이라고 이름을 붙여 당당하게 원폭 타입을 보고한 사람이다. 보고서를 보자.

물건 표시: 요코하마시 나카구中区 미야가와초宮川町 산초메三丁目 요코하마시립도서관横浜市立図書館 앞
상황: 어느 날 갑자기 벽을 부수자 나타났다. 그 공사를 목격했지만, 사진은 찍지 못해 아쉬웠다. 문기둥이 과거에 이곳은 출입구였다고 말해주며 이후 계단 부분을 막으면서 안쪽 문기둥 부분도 막았다고 생각된다. 블랙홀은 어디로 이어지는지 알 수 없다. 하지만 배수구로는 불완전해 물이 한 번 나오기 시작하면 그대로 계속 나오기만 한다. 오래된 도서관이지만 도로 전면에 있는 예술과

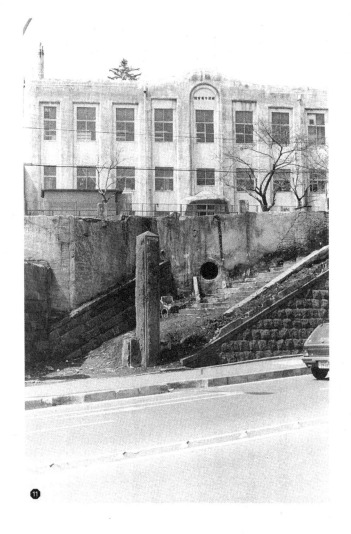

균형이 잘 잡혀 있어 좋다. 물건의 해석과 사진 견해에 대해 겐페이 선생님의 답을 기다립니다.

이런 내용이었는데 참 대담하다. 토머슨의 에너지가 남아돈다. 남아돌다 못해 넘쳐나 일본인에게서는 볼 수 없는 외인外人 파워의 야구라고 해도 좋을까? 어쨌든 무용 문도 있고 원폭도 있고 카스텔라도 있고 순수 계단도 있고 아타고도 있다. 전체적으로 쩨쩨하지 않다고 해야 할까, 대범하다고 해야 할까? 이런 부분이 역시 외인적이다. 이게 표현이라면 요즘 시대와 잘 들어맞는다. 솜씨가 뉴 페인팅new painting[25]이다. 콘크리트 같은 게 마구 흘러나온 모습을 여기저기에서 보여준다.

가장 신기한 것은 정면에 있는 담과 계단이다. 사진 ⑪로 상황을 파악할 수 있는데 사진 ⑩을 보면 계단이 순수적이면서 삼각형 형태로 막혀 있다는 것을 더 정확히 확인할 수 있다. 이전에 소개한 다카다노바바역의 '바바 트라이앵글'을 떠올리게 한다. 그런데 이렇게 복합적으로 너무 많으면 호화로워서 오히려 토머슨의 질이 떨어진다는 점이 묘하다.

보고서에도 적혀 있듯이 배경에 있는 도서관, 특히 옥상 중앙의 고전적 곡선이 아름답다. 정말 오래된 건물

아름다운 일본의 토머슨, 국립무사시노요양소.

이다. 그것이 지금이라도 토머슨이 되기를 기다리는 듯해 이곳은 토머슨 에너지의 노천 채굴 지대처럼 느껴진다.

이번에는 외국 내지 외국 냄새가 나는 토머슨이 이어졌으므로 마지막으로 하나 더 전형적인 아름다움을 지닌 일본의 토머슨을 소개하겠다. 보고자는 우치다 히데키 군으로, 이 사람도 작년 제자다. 모두 우수하다. 그나저나 다들 제대로 된 사회인이 되었을까?

사진 ❷와 ❸이다. 역광으로 나뭇잎에 비치는 햇살이 참 아름답다. 보고서를 보자.

(전략) 동봉한 사진은 이번 달 7일 토요일, 오리토 군과 함께 구마久間 씨 팀에 들어가 하기야마萩山에 위치한 국립무사시노요양소国立武蔵野療養所에서 야구를 했을 때 발견한 물건입니다. 그날은 안타깝게도 카메라를 가지고 가지 않아 그다음 주 토요일에 다시 야구하러 가서 촬영했습니다. 상세한 내용은 오리토 군과 돌아가며 보고서에 써넣도록 하겠습니다. 사진이 먼저 인화되어 나와 일단 소식을 전합니다.

1984년 7월 22일 우치다 히데키

역시 일식은 맛있다, 가 아니라, 역시 일본의 토머슨

토머슨은 우리 것이라고 절절하게 느낀다.

에는 깊은 멋이 있다. 절절한 아름다움이 있다. 세월이 절절하게 느껴진다. 이건 우리만의 특징이다. 그 어떤 말도 필요 없이 가만히 보고만 있어도 좋다.

화
려
한
파
울
대
특
집

지난번에는 프랑스, 중국 등 외국의 토머슨을 소개했다. 토머슨도 외토머카ハ トマ 시대로 접어들어 드디어 국제적으로 되었다. 이번에는 외국에 져서는 안 된다. 힘으로는 지더라도 역시 일본의 전통 토머슨을 여기에서 확실하게 짚고 넘어갈 필요가 있다. 먼저 교토의 토머슨부터 소개하겠다. 일본의 전통이라고 하면 교토니까.

이전에도 '아베 사다 전신주'나 요요기의 '돌 죽순형 아타고 물건' 등 수많은 명작을 발견한 다나카 지히로 씨가 교토에서 보고서를 보내왔다. 지금까지는 도쿄 근처를 탐색했는데 아무에게도 말하지 않고 조용히 교토의

토머슨을 만나고 왔다고 한다. 사진 ❶과 ❷를 보자. 교토의 토머슨이다. 풍경에 'UNCHI'가 있다. 역시 일본의 고도古都답다. 보고서를 읽어보자.

발견 장소: 교토시京都市 사쿄구左京区 요시다나카오지초吉田中大路町

발견 일자: 1984년 5월 3일

발견자: 다나카 지히로

물건 상황: 본 물건은 요시다히가시도리吉田東通에 면한 모리나카 고지森中康次 씨 집의 남쪽 측면에 있었다. 현재 땅고르기 중인 이 공터에 무엇이 있었는지는 전혀 모르겠지만, 이웃과 험악한 관계에 있었을 것 같다는 느낌은 든다. 이렇게 이웃 관계가 여실히 드러났는데도 함석판을 박공지붕에 맞춰 잘라 세공하면서까지 건축물의 외관을 아름답게 유지하려고 하다니, 역시 교토답다.

그런 것이다. 보고서에는 지도도 함께 들어 있었다. 지도 ①이다. 같은 지역 사람들은 찾아가 느긋하게 감상해 주시기를. 규슈나 홋카이도에서도 감상하러 간다면 국철에 도움이 될 것이다.

그나저나 이 물건은 새롭다. 지금까지 나온 타입 중

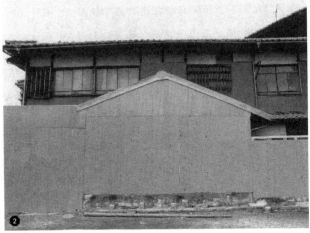

교토에서 들어온 보고. 원폭 타입의 변종.

지도 ①

에 어디에 해당할까? 차양은 아니고 카스텔라도 아니다. 무용 문하고도 다르다. 원폭 타입에 해당한다고 봐야 할까? 역시 이것은 원폭 타입의 변형으로 보인다. 전에 후추시의 도서관에서 근무하는 사쿠라다 도시히코 씨의 보고에 있었던 '공중 판화' 물건이 연상된다.

실상은 어떨까? 보기에는 분명 원폭 타입, 그림자 형태의 물건이다. 하지만 잘 추리해 보면 그림자가 아닌 듯하다. 옆집과의 경계에 만든 담장이 어떤 이유에서인가 일부가 위로 높아져 지붕의 형태가 되었다.

보통 원폭 타입은 과거에 그곳에 존재하던 것이 제거된 뒤 그 흔적이 무용의 그림자 형태 물건으로 남는다는 성질의 것이다. 하지만 이 경우는 새로운 담이 생겼고 그것이 증식하면서 그림자 형태 물건으로 성장한 성질의

양철이 절단된 부분에서 엿보이는 교토.

돌 정원을 기지로 삼은 자동차.

것으로 보인다. 따라서 이것은 담이며 사실은 토머슨이 아닐지도 모른다. 단순히 이상한 담일 수 있다(이 경우 '이상한'이라는 것은 장식의 의미에 해당한다). 담으로 기능한다면 세상의 일반적인 물건과 같은 선상에 존재하기 때문에 이차원異次元 존재의 토머슨이 아니게 된다.

여러분, 여기서 잘 생각해 보자. 이 물건을 판단하기 위해서는 더 깊게 파고드는 관측이 필요하다. 보고자가 이야기한 대로 함석판을 지붕 형태로 만들어버린 첨단 기술이 대단하다. 그 바로 아래에 있는 낮은 돌담에 맞춰 양철판을 정확하게 잘라낸 것도 범상치 않다.

이 부분과 비슷한 구조의 물건이 다나카 지히로 씨의 다른 교토 보고서에도 있었다. 사진 ❸과 ❹다. 엄청난 물건이다. 토머슨인지 아닌지 그 여부를 떠나서, 여기에서 엿보이는 심리에 감탄하게 된다. 보고서를 읽어보자.

발견 장소: 교토시 사쿄구 난젠지시모가와라南禅寺下河原 1

발견 일자: 1984년 5월 4일

발견자: 다나카 지히로

물건 상황: '콘크리트 돌 정원'. 본 물건은 일반적으로 에이칸도永観堂라고 불리는 젠린지절禅林寺 근처의 미토미 노부오三富暢夫 씨 집 주차장에 있었다. 안채와의 경계에

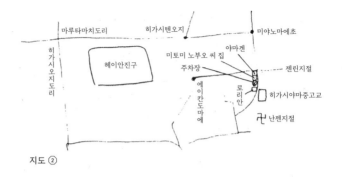

지도 ②

는 나뭇결이 인쇄된 금속 펜스로 구분되어 있었다. 사진에서 확인할 수 있듯이 정말 교토답다고 할까, 이런 동네 주차장에도 콘크리트를 넓은 바다에 빗댄 훌륭한 돌 정원이 있었다. 금속 펜스를 돌의 굴곡에 맞춰 잘라낸 세심함이 좋다.

이 보고서에도 지도가 첨부되어 있었다. 지도 ②다. 직접 감상하고 싶은 분은 가보셔도 좋겠다.

한 가지 당부할 말은 토머슨을 감상할 때는 토머슨 물건의 환경을 해치지 않도록 주의했으면 좋겠다. 가장 좋은 방법은 그저 스치듯이 지나가면서 물건을 넌지시 보는 것이다. 그 집에 사는 주민에게 "이거 뭔가요?" 하고 경솔하게 묻는 일만큼은 피하자. 그 물건이 어딘가

이상하다는 느낌을 주인에게 안겨주면 귀중한 토머슨 물건이 철거될 우려가 있기 때문이다. 혹은 반대로 주인이 그것을 필요 이상으로 의식해 사람들이 더 잘 알아볼 수 있도록 저속한 가공을 한 나머지 결국 단순한 장식 물건으로 전락할 우려도 있다.

이제 이 물건을 살펴보자. 이것도 앞에서 나온 원폭타입적 함석 담장과 마찬가지로 추리에 추리를 거듭한 끝에 토머슨은 아니라는 결론이 나올 거로 예상된다. 즉 이 물건도 도움이 되는 물건이다. 주차장 담장으로, 세상의 유용성 사례에 포함되기 때문이다. 하지만 토머슨이다, 아니다를 떠나서 물건으로서는 정말 대단하다. 구조타입으로 보자면 역사상 두 번째 토머슨 물건이었던 '에고타 무용 창구'의 작은 구멍을 막은 합판의 절단면 커브와 통한다. 유용한 존재이지만, 역시 무용한 토머슨의 파울 팁foul tip[26] 같은 것이 섞여 있지는 않을까?

다음은 교토 지역 주민들의 보고를 소개하겠다.

발견 장소: 교토시 우쿄구右京区 니시쿄고쿠西京極
발견 일자: 1984년 4월
발견자: 교토시에 사는 26세의 회사원 야마시타 게이스케山下恵介

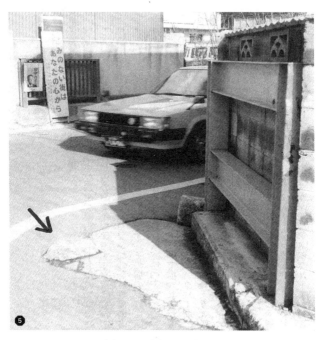

시멘트 블록 담장을 블록하는 물건.

물건 상황: 사진 ❺. 상당히 튼튼해 보이는 노란색 철책이 폭 2미터 정도의 시멘트벽돌 담장을 굳건하게 지킵니다. 본래 가옥 등을 외부의 충격에서 보호해야 할 시멘트벽돌 담장을 철책이 보호했습니다. 이것은 담이 토머슨인지 철책이 토머슨인지 잘 모르겠습니다. 하지만 신경이 쓰이는 물건입니다. 담 아래쪽 언저리에 자연스럽게 쪼그린 돌(사진 ❺의 화살표)도 언뜻 보기에 정말 평범한 '길섶의 돌'처럼 자리했지만, 잘 들여다보면 이것도 묘한 분위기를 풍깁니다. 사진 ❻이 가까이 다가가 찍은 모습입니다. 오른쪽 아랫부분은 땅속에 묻혀 있는 데다가 3분의 1은 콘크리트, 3분의 2는 아스팔트로 단단히 고정되어 있어 삽으로 파낼 수 없도록 처리되어 있습니다. 모양이 평범하다는 점이 흠이지만, 아타고 타입 토머슨의 요건은 어느 정도 갖추지 않았을까요?

이 물건에서 10미터 정도 동쪽으로 떨어진 길 위에 역시 아타고 타입의 토머슨이라고 여겨지는 물건이 있었습니다. 사진 ❼을 보십시오. 아스팔트에서 참외 배꼽처럼, 혹은 피프에레키반ピップエレキバン(자석 파스) 뒷면에 붙어 있는 자석처럼 생긴 돌이 얼굴을 내밀었습니다. 기둥을 세우기 위한 받침돌로 여겨지는데 그걸 전부 파묻지 않고 상부를 둥글게 노출한 채 왜 아스팔트에 고정했

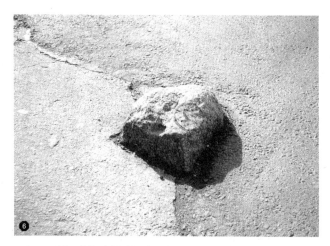

시멘트 블록 담장을 블록하는 철골 물건을 지켜보는 길섶의 돌.

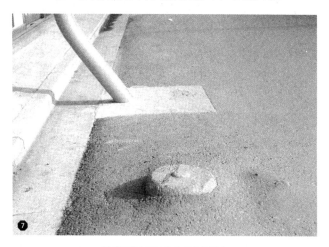

아타고에도 교토적 곡선이 보인다.

을까요? 모양만 봐서는 앞에 나온 '길섶의 돌'보다도 묘한 매력이 있는 물건입니다.

보고서는 이런 내용이 계속 이어졌고 이 길에 토머슨 의혹 물건이 세 개나 더 있었다고 한다. 도쿄에서 간 사람이 아주 교토적인 것을 발견한 것에 비해 교토 사람은 그렇게까지 교토적이지 않은 물건을 발견했다는 점이 뭔가 흥미롭다. 그건 그렇다 치더라도 이 피프에레키반의 자석 돌로 형성된 부드러운 곡선에서 역시 교토다운 UNCHI가 느껴진다. 새삼스레 토머슨이라고 할 정도의 것은 아닐지 모르지만, 홀로 툭 튀어나와 있는 느낌이 묘하게 아름답다. 앞서 나온 철책 물건은 철책의 강경한 태도가 흥미롭다. 힘이 약한 시멘트벽돌 담장에 무례한 자동차가 여러 차례 들이댈 때마다 보호자 자격으로 속을 태우다가 행동에 나섰을 것이다.

이런 방식으로 길모퉁이 지점에 생기는 자동차 충돌 방지물에는 종종 흥미로운 것들이 있다. 참고를 위해 몇 가지 소개하겠다. 앞에서 나온 경이적인 물건 '열일곱 개의 아타고 군'을 발견한 요시노 시노부 씨의 보고 중에 토머슨 이외에도 참고할 수 있는 물건이 몇 가지 있었다. 그 가운데 자동차 충돌 방지물로 사진 ❽이 있었다.

가우디와 현대예술의 조합.

토머슨이 될 뻔한 시멘트 민달팽이.

간단한 보고서와 함께 보자.

발견 장소: 기타구 나카주조 1-28-19 다카기高木 씨 집

발견 일자: 1984년 4월 28일

발견자: 요시노 시노부

물건 상황: 이것도 확실하게 토머슨은 아닙니다. 자동차 바퀴 충돌 방지를 위한 기둥입니다. 그런데 상당히 아름다운 형태를 했습니다. 충돌에 버틸 수 있도록 단단하게 만든 결과 나온 형태로 보입니다. 혹은 충격과 보수가 반복되다 보니 나온 결과일까요?

이런 거 아주 좋다. 스페인 건축가 안토니오 가우디 Antonio Gaudí와 현대미술의 조합이다. 외고집의 아름다움이다. 그 존위의 요건에서 보자면 토머슨은 아니다. 하지만 꼭 이런 형태로 만들어야 했는지 따지다 보면 그 언저리 어딘가에 토머슨이 감도는 듯하다.

또 하나 대단한 것이 있다. 나보다 먼저 교토의 토머슨을 만나러 갔던 다나카 지히로 씨가 교토에 가기 전에 자신이 사는 도쿄에서 촬영한 것이다. 사진 ❾를 보자. 이것은 엄청나다. 완전히 가우디다. 사진 ❿도 보자. 이런 배치로 되어 있다. 사진 왼쪽의, 시멘트벽돌 담장을

시멘트 민달팽이의 집, 전경.

시멘트 민달팽이 유충.

쪽 따라가면 나오는 문 양옆에 약간 튀어나온 물건이 보인다. 사진 ❶과 ❷이다. 이것을 뭐라고 해야 할까? 일단 보고서를 읽어보자.

발견 장소: 도시마구 히가시이케부쿠로東池袋 2-37-6

발견 일자: 1984년 4월 14일

발견자: 다나카 지히로

물건 상황: 이 집은 과거에 얼마나 많은 자동차가 긁고 지나갔기에 이렇게 해놓은 걸까? 시멘트벽돌 담장을 따라 정말 꼼꼼하게 자동차 충돌 방지물을 시공해 두었다. 그중에서도 번지 표지판이 설치된 곳은 본래 노랗게 칠해진 철 기둥만 세워져 있었을 것 같은데 나중에 철 기둥만으로는 해결되지 않아 그 위에 콘크리트를 덧발라 현재와 같은 튼튼한 형태로 만들었을 것이다. 어딘지 거만하면서 늠름한 그 모습을 보자니 시멘트벽돌 담장 하복부에서 쑤욱 자라난 생물처럼도 보인다.

이 자동차 충돌 방지물에는 실제로 몇 군데 상처가 나 있어 시멘트벽돌 담장을 지킨다는 목적은 달성한 듯 보였다. 하지만 굵기라고 할까, 두께만큼 바깥쪽으로 튀어나와 있어 오히려 차가 긁히기 쉬운 듯해 형태가 목적을 초월한 느낌도 든다.

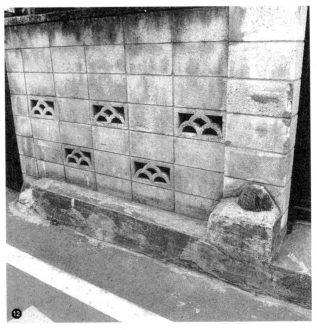

시멘트 민달팽이의 알.

지도 ③

한편 문기둥 좌우에 있는 것을 보면 돌 등을 적당히 배치해 정원의 일부처럼 보이도록 한 여유가 묻어난다. 이와 같은 여유는 앞에서 소개한 자동차 충돌 방지물의 오른쪽 부분에서도 느껴졌다. 아무 생각 없이 자동차 충돌 방지물을 만들었는데 만든 장소가 하필이면 집 출입구였다는 사실을 나중에야 깨닫고 "이것은 자동차 충돌 방지물이 아니에요. 정원의 일부예요. 하하하." 하고 변명을 늘어놓는 듯하다.

지도가 있다. 지도 ③이다. 이건 뭐 요새라고 할 수 있겠다. 대단하다. 역시 대단한 점은 시멘트에 돌을 올렸다는 점이다. 시멘트는 물에 풀어놓으면 부드럽기 때문에 역시 무게 있는 돌덩어리를 올려놓아야 안심할 수 있는 법이다. 이러면 토머슨 따위 신경 쓸 때가 아니다. 박력 제일주의로 무조건 패배하게 된다. 토머슨인지 뭔지 그런 규칙은 난 모르겠고 무조건 강한 것이 이기지. 이종 격투기든 뭐든 일단 덤벼보라고. 이런 말을 쏟아내는 것 같다. 그런데 역시 다나카 지히로 씨가 발견한 요요기의 돌 죽순형 아타고 물건과 비슷하다는 게 신기하다. 토머슨은 끊임없이 발견만 하는 일인데 발견에도 재능이 있고 개성이 있다는 사실을 알 수 있다.

잘 생각해 보니 이번에 토머슨은 하나도 없었다. 모두 물건으로는 흥미롭지만, 토머슨 언저리에 있는 것들이었다. 토머슨의 방망이를 탕, 탕 하고 파울 팁으로 아슬아슬하게 스쳐 가는 물건군이다. 이렇게 파울 몇 개로 끈질기게 견디다 보면 절호의 찬스가 될 만한 공을 멋들어지게 헛스윙하는 경이로운 삼진이 기다릴 것이다.

조
용
히

숨

쉬
는

시
체

먼저 사진 ❶이다. 아름답다. 사진이 참 아름답다. 그림자가 좋다. 언젠가는 나도 이런 사진을 찍고 싶다고 생각했는데 누가 먼저 찍었다. 하기와라 히로시 씨다. 앞에서 나온 '우라와의 문손잡이'를 발견한 사람이다. 그 문손잡이는 정말 충격적이었다. 시멘트 벽면 한가운데 문손잡이만 하나 툭 튀어나와 있었다. 그것뿐이었다. 그런데 그게 정말 대단했다. 이번에도 보고서가 들어왔다.

발견 장소: 우라와시 조반常磐 2-17-3
발견 일자: 1983년 11월

동그란 구멍을 통해 콘크리트로 막힌 문이 호흡한다.

완벽하게 같은 재료.

발견자: 하기와라 히로시

물건 상황: 과자점 '몬프티モンプティ' 서쪽 벽면. 시멘트로 막은 문이 둥근 구멍으로 호흡한다.

이것뿐이었다. 역시 이 사람의 개성이라고 할까, 톡 누르는 문손잡이의 버튼처럼 보고서도 한마디만 톡 던졌다. 그런데 그 톡 던진 한마디가 흠잡을 데가 없다.

차양 오른쪽 아래의 둥글고 작은 구멍에 이 사진의 초점이 맞춰져 있다. 거기에 토머슨이 숨어 가만히 세상을 엿보는 듯하다. '앗! 왔다 왔다, 드디어 토머슨을 발견했구나, 사진을 찍으려고 하네.' 이런 이야기를 차양에게 속삭이는 듯하다. 거기에 차양은 둥근 구멍을 차양으로서 차양하면서 '응? 그렇구나, 사진이구나, 빛을 신경 써서 구도를 생각하는구나, 해가 기울기를 기다리네.' 또 이렇게 속삭이는 듯하다. 둘의 속삭임은 아직 누구에게도 들킨 적이 없을 것이다. 그런데 하기와라 씨만 이곳을 지나가다 얼떨결에 듣고 카메라를 들이밀었다.

또 하나, 같은 보고서에 있던 내용이다. 사진 ❷다.

발견 장소: 우라와시 기타우라와北浦和 2-5-2

발견 일자: 1984년 7월

발견자: 하기와라 히로시

물건 상황: 철저하게 동일한 재료를 사용. 다만 마감은 상당히 조잡.

이것뿐이었다. 역시 문손잡이의 버튼 같은 종류다. 자그맣게 홀로 하나 있다. 그게 전부다. 하지만 이것은 진귀한 물건이다. 이른바 차양 타입인데 골함석판으로 상당히 조잡하게 만들어졌다. 그러나 거기에 사용한 모든 재료가 함석이라는 점이 조잡함을 단번에 날려버린다. 조잡을 넘어 아름답게 만들어준다. 역시 토머슨의 진수다. 옆에 조용히 자라는 키 작은 나무도 좋다. 토머슨에 곁들인 파슬리 같다. 자전거를 탄 두 아이도 좋다. 이것은 파슬리는 아니고 뭐라고 해야 할까, 감자샐러드라기보다는 당근이다. 부드럽게 데친 당근.

토머슨 사진의 특징은 토머슨 주위에 있는 모든 것이 깊고 품위 있게 돋보인다는 점이다. 메인 스테이크인 토머슨이 무의미하기에 주변의 파슬리나 당근이 돋보이고 그 파슬리나 당근이 반대로 다시 토머슨의 무의미함을 돋보이게 한다. 무의미함이 돋보이므로 의미상으로 질리지 않는다. 질리지 않는 사진.

이와 비슷한 목조 차양 타입도 있었다. 오래된 일본

가옥의 판자 측벽에 생긴 무용 차양으로 창문 비슷한 것이 주변과 동일한 판자로 덮여 의기양양하게 토머슨이 되어 있었다. 사진 ❸이 바로 그것이다. 앞에서 소개하려고 했는데 기회가 없었다. 발견자는 앞에서 공중 판화라고 할까, 공중 원폭 타입을 보고한 사쿠라다 도시히코 군이다. 보고서가 있다.

발견 장소: 가나자와시

발견 일자: 1982년 9월

발견자: 사쿠라다 도시히코

물건 상황: 역시 호쿠리쿠北陸[27]의 작은 교토라고 불릴 만합니다. 이번 물건도 목공예의 정수만 모아 놓은 국보급 초예술입니다. 이 집은 주류판매점으로 보입니다. 청주淸酒인 '군칸君鑑'이나 '겐로쿠兼六' 같은 지역 술 간판이 보이고 기린 맥주 케이스도 산처럼 쌓여 있습니다. 집의 크기로 판단하건대 옛날에는 술도가였을 것으로 추측됩니다.

이런 내용이었는데 당당한 모습이 멋있다. 무엇보다 전통공예다. 이 토머슨의 공작자는 절대로 일을 허투루 하지 않는다는 장인 정신을 가지고 한 치의 실수도 없이 정확하게 완성해 놓았다. 그리고 의연한 모습으로

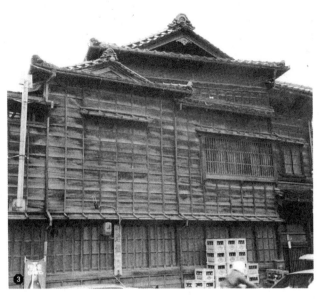

고도의 토머슨.

이렇게 말하는 듯하다. '우리는 목수라서 예술 같은 건 몰라요, 초예술?……, 그렇군요, 예술보다 훌륭하군요, 그거 정말 대단하네요.' 예술도 초예술도 죄다 늘어놓고 넘나드는 듯한 장인의 기세에는 할 말을 잃게 된다. 지극히 훌륭하다. 아름다운 물건이며 확실히 국보급이다. 최소한 중요 문화재라도 좋으니 지정해 나라에서 이 무의미의 보존에 힘써주었으면 한다.

하기와라 씨의 보고를 하나 더 살펴보자.

발견 장소: 도쿄도 다이토구台東区 아사쿠사浅草 잇초메

발견 일자: 1983년 11월

발견자: 하기와라 히로시

물건 상황: 사진 ❹의 정면 오른쪽 위에서 내려와 앞으로 90도 돌아 접지되어 있는 계단. 알 수 없는 이유로 더 이상 필요가 없어져 계단 위 공간부를 콘크리트로 채웠다고 여겨진다. 기둥 형태로 된 충진부의 측면이 사진 ❺다. 울퉁불퉁한 발판의 흔적이 아름답다. 난간의 지주였던 철제 파이프 일부도 확인할 수 있다(사진 ❹의 오른쪽에 있는 간판 위). 접지부 부근은 몇 단인가 철거되었고 남은 단도 통행에 방해가 될 만한 모퉁이 부분을 깎아내 가공했다. 사진 ❻이다. 신기한 형상을 했는데 유일하게 노출

아사쿠사지하도에 있는 계단의 질식 사체.

센소지 방향

가미나리몬 방향

나카미세

간논도리

맥도널드

미야타레코드

나카무라야

MATSUYA ASAKUSA

● 지하철 긴자선 아사쿠사역에서
'아사쿠사지하도'를 거쳐 간논도리로
나오는 도중. 지상에서는 '미야코만노
나카무라야'와 '미야타레코드
신나카점'의 사잇길로 내려오면 된다.

지도 ①

된 과거의 계단 위에 구두 자국이 꽤 남은 게 보인다.

봉인된 과거

고형의 시간

고정된 시간……

보고서에는 지도가 첨부되어 있었다. 지도 ①이다.
이 지도로 미루어 짐작하건대 공공 지하도로 보인다. 지
하철 긴자선銀座線 아사쿠사역浅草駅에서 '아사쿠사지하
도浅草地下街'를 거쳐 간논도리観音通リ로 나오는 중간에
자리 잡았다. 지상에서는 만주 가게 '미야코만노나카무

라야都まんの中村屋' '미야타레코드 신나카점富田レコード
新仲店' 사이로 내려가면 된다.

나도 한번 현장을 관찰해 보고 싶다. 상당히 소름 끼
치는 물건이다. 콘크리트 안에 봉인된 공간을 생각하면
숨이 턱 막힌다. 폐소공포증이 심한 사람은 가지 않는
게 좋을 듯하다. 이런 생각이 들 정도의 물건이지만, 사
진 ❺의 형태 등을 보자면 마치 스위스 건축가 르코르뷔
지에Le Corbusier의 롱샹성당Notre-Dame du Haut, Ron-
champ이라도 보는 듯 아름답다. 혹은 라이카 카메라의
본체가 연상되기도 한다. 무언가 그런 면밀한 정신이 만
들어낸 물건의 곡선이 느껴진다. 게다가 이것은 그저 우
연의 결과라기보다 지하 동굴 안의 무덤이다. 인간의 무
덤도 고양이의 무덤도 아닌 공간의 무덤, 과거에 존재한
계단 공간의 무덤이다. 피라미드 안에도 이런 종류의 토
머슨이 존재하지 않을까? 분명 발견자는 등골이 오싹해
그대로 미라가 되어버릴 것이다.

토머슨이라는 건 거의 섬뜩하다. 대부분 세상의 콘
크리트로 뒤덮여 있으므로 토머슨을 발견하는 일은 사
체를 발굴하는 일과 같다. 가끔 등골이 오싹해지는 이유
는 거기에 영적인 것이 존재하기 때문이다. 건물의 영혼
이랄까, 공간의 영혼이다. 공간도 살아 있어 인간에 의해

생존한다. 인간이 숨을 불어넣은 공간이라고 해도 좋겠
다. 그러니 살아 있던 공간이 죽는 일도 일어날 수 있으
며, 공간의 영혼도 그 장소에서 발생되기를 기다린다. 그
리고 이를 감지하는 것은 인간이며 그것을 두려워할 가
능성이 크다. 그 두려움은 한 번에 밀려오지 않고 자잘
하게 분산되어 때로는 가련한 모습으로 나타난다.

향수의 냄새도 원재료는 대변과 비슷하다고 한다.[28]
아주 얇게 펴서 정말 극소량만 떼어내 사용하면 은은하
고 고상한 향기가 된다고 한다. 그러니 토머슨의 원재료
에 꽉 차 있는 것은 죽음이라는 것이다. 자이언츠에 있
던 토머슨 본인도 헛스윙을 세 번 연속해 삼진이 되면
그것은 한 번 죽은 셈이다. 우리가 토머슨에 흥미를 느
끼는 이유도 이 죽음에 대한 흥미일 것이다. 죽음의 공
포가 분산되어 옅어지면서 공포가 흥미로 바뀌어 간다.

사진 ❼을 보자. 아주 노골적이다. 이 물건도 작년
미학교 제자가 발견했다.

발견 장소: 세타가야구世田谷区 고토쿠지豪徳寺 2-31
발견 일자: 1984년 10월 10일
발견자: 우에하라 젠지, 기타무라 유이치(보고자)
물건 상황: 고토쿠지절 옆의 좁은 길을 걷다가 발견한 이

토머슨 직전에 잘린 비정 계단.

비상계단은 어딘지 비정합니다. 지금이라도 2층 문에서 사람이 나와 계단을 여덟 단 정도 내려온 다음 어떤 행동을 취할지 볼 수 있을 것 같았는데 그런 일은 일어나지 않아 안심했습니다. 이 계단은 아마 내려오기 전용 계단이겠지요. 만약 올라갈 때도 사용한다면 비정 계단이라고 할 수 있습니다.

이 비정 계단에는 두 손 두 발 다 들었다. 정말 무섭다. 하지만 이 공포는 앞에서 쓴 무덤의 공포, 사체의 공포와는 다르다. 우선 이 물건은 토머슨일 가능성이 작다. 공작자가 제대로 의도를 가지고 만들어 현재도 그 기능을 짊어진 채 여기에 존재한다는 풍정이 있기 때문이다. 단 그 기능이라는 것이 상식의 끄트머리를 조금 잘라냈다. 그리고 그 끝에 상식의 발판이 조금 없다. 그러니 그런 부분의 상식에서 조금 뛰어내려야 한다. 그런 공포다. 따라서 이것은 죽음의 공포와 다를지 모른다.

그런데 공포의 근본이 애초에 죽음에서 출발했다면 이는 순환해 원래 자리로 돌아갈 것이다. 그렇다, 어떤 부분적인 죽음의 공포라고도 할 수 있겠다. 부분적인 사체의 공포. 가령 한쪽 다리가 없는 사람의 잃어버린 다리는 한발 앞서 저세상으로 갔다고 할 수 있다. 그렇

고베에서 온 보고. 마주 보는 토머슨 1.

마주 보는 토머슨 2.

다면 그 한쪽 다리의 영혼이 희미하지만 발생할 것이다.
이 비상계단에서 그런 점이 보일까?

지난번에 교토의 토머슨을 소개했다. 이번에는 마지막
으로 고베의 토머슨을 보여주겠다. 이러다가 나중에 지
역 특산 토머슨이라는 것을 해도 좋을 것 같다.

　이 보고도 상당히 오래전에 도착해 있었다. 후루카
와 미치야古川路也 씨와 '그의 제자'인 후지와라 도시유
키藤原利行 씨다.

　토머슨 따위는 존재하지 않는다고 생각했습니다. 하지만
　주변에 꽤 많아 살짝 낙담했습니다. 《사진시대》에 실린
　것과 비슷한 물건밖에 발견하지 못해 그 점은 아쉬웠습니
　다. 또한 희망을 거는 부분이기도 합니다. 동봉한 사진 속
　물건은 특별하지는 않고 비슷한 물건이 의외로 많았습니
　다. 그다지 새롭지 않은 듯해 적당히 골라 보고합니다.

　이런 내용이었다. 꽤 많아 낙담했다는 부분에서 여
유가 느껴진다. 풍요라고 해도 좋을까? 분명 고베라는
도시가 얼마나 오래되었고 또 새로워졌는지 생각하면
그곳은 토머슨의 풍요로운 생산지일지 모른다. 언젠가

토머슨과 마주 보며 촬영.

차분히 놀러 가고 싶지만, 이번에는 우선 그 가운데 '마주 보는 토머슨'을 소개하겠다. 사진 ❽, ❾, ❿이다.

발견 장소: 고베시神戸市 나다구灘区 다카하초高羽町
발견 일자: 1983년 10월
발견자: 후루카와 미치야, 후지와라 도시유키
물건 상황: 사진 세 장이 한 세트입니다. 순수 계단입니다. 도로 좌우에 있다는 점이 특징입니다.

물건 상황이라기보다는 사진에 대한 간단한 설명이다. 이것은 순수 계단과 무용 문이다. 복합화된 두 가지가 서로 마주 보고 존재한다. 마주 보는 타입으로는 전에 다나카 지히로 씨가 발견한 아베 사다 전신주를 내가 나중에 확인하러 갔다가 그 맞은편 수국 울타리에 숨어 있던 차양 타입을 발견한 것이 있다. 고베의 경우 주변 입지 조건에서 판단하건대 하나가 나타나면 또 다른 하나가 나타나는 그런 일이 발생할지도 모르겠다.

사진 ❿을 보면 발견자 중 한 사람이 토머슨을 촬영 중이다. 어쩌면 그 사람이 앉아 있는 돌계단도 토머슨일까? 토머슨이라는 사체는 어디에서 숨을 쉴지 알 수 없으므로 경계를 늦춰서는 안 된다.

아베 사다의 잇자국이 있는 동네

최근에는 토머슨이라는 말이 어디에서든 잘 통한다. 얼마 전에도 NHK 텔레비전에서 미나미 신보와 미술 평론가 도노 요시아키東野芳明의 대담이 있었다. 그때 미나미 신보가 "사실 토머슨은…," 하고 이야기했는데 도노 요시아키나 NHK의 스태프에게 부연 설명 없이 그대로 통했다. 어찌 되었든 요즘 세상은 대단하다. 벌써 이런 상황에까지 이르렀다. 대담에서는 산라쿠병원의 무용 문과 그 외의 다른 물건들에 대해 사진가 이무라 아키히코와 스즈키 다케시 회장 등이 천천히 차분하게 설명했다.

그리고 이번에는 내가 NHK 텔레비전 '방문 인터뷰

訪問インタビュー'라는 프로그램에서 토머슨에 관해 이야기했다. 이것도 NHK에서 먼저 의뢰가 들어온 일이었다. 민영방송에서는 아직 토머슨에 대해 전혀 모르는데 역시 NHK의 견식은 다르다. 이렇게 토마슨도 사람들에게 널리 알려져 드디어 하나의 분야로 자리 잡게 되었다. 최근에는 뭐든지 빨리 일반화된다.

일반적이라든지 이상하다는 특징은 부차적이며 사실 어느 쪽이든 상관없다. 하지만 세상에는 토머슨이라고 하면 "그건 일반적이지 않고 조금 이상하니까 재미있지." 하고 성급한 논리를 펼치며 안심하려는 사람이 어딜 가나 존재한다. 그러니 역시 경계할 필요가 있다. 논리의 함정이 어디에 숨어 있는지 알 수 없기 때문이다.

얼마 전에 커다란 봉투가 우편으로 도착했다. 열어보았더니 안에서 실제 크기의 전신주가 나와 깜짝 놀랐다. 그렇다고 진짜 전신주는 아니다. 전신주를 실제 크기로 인화한 사진이다. 보낸 사람은 가와사키시에 사는 다키우라 히데오 씨였다.

기억하는 사람도 있을 것이다. '6분의 1 전신주'다. 새 콘크리트 전신주 바로 옆에 있던 오래된 목조 전신주가 아베 사다 상태로 잘렸는데 밑동을 튼튼하게 철판으

6분의 1 전신주 실제 크기 사진 일곱 장 가운데 한 장으로 왼쪽 모서리 부분(약 ⅛).

로 감아 보강하고 꼭대기에는 부패 방지용 양철을 씌워 두었던 그 물건이다. 그리고 그 절단면에 직접 올라가 이무라처럼 발까지 다 나오도록 6분의 1 전신주 위에서 사진을 찍은 사람이 스물한 살의 학생 다키우라 히데오 씨였다. 그 사람이 보고가 아직 성이 차지 않다면서 '6분의 1 전신주'를 실제 크기 사진으로 선명하게 인화해 보내왔다. 정말 못 말린다. 사진 ❶이다.

이것은 실제 크기로 보아야 얼마나 어처구니없을 정도로 박력이 있는지 알 수 있는데 일단 상상하면서 해 보자. 전체가 커다란 일곱 장의 사진으로 나뉘어 있고 그 한 장 한 장이 254×203밀리미터 크기였다. 거기에 전신주가 실제 폭으로 아주 딱 맞게 들어가 있으며, 화질이 상당히 좋다. 박력 그 자체다. 압도된다. 무엇에 압도되는지는 모르겠지만, 어쨌든 대단하다. 게다가 일곱 장으로 분리된 사진을 연결했을 때의 완성 견본 사진까지 들어 있어 완벽하다. 사진 ❷다. 진짜 전신주와 똑같이 기울어져 있다는 점도 훌륭하다. 그런데 보내온 사진 중에 정체를 알 수 없는 작고 어중간한 사진 한 장이 함께 들어 있었다. 처음에는 이해하지 못했는데 완성 견본 사진을 보고 깨달았다. 전신주 밑동을 감싼 철판은 철제 벨트로 칭칭 감겨 있는데 그 벨트의 매듭이 돌출된 곳이

6분의 1 전신주 복원도.

었다. 그 부분이 254×203밀리미터 인화지에 다 들어가지 않아 작은 인화지 한 장에 따로 인화해 추가해 놓은 것이었다. 황송할 따름이다. 이상한 감촉이다. 뭘까, 이건. 엄청 대단한 것은 사실인데 그것이 뭔지 모르겠다. 정말 감사합니다. 다음에 또 토머슨 전시회를 합시다.

　이런 것들이 툭툭 튀어나오니까 이 연재는 그만둘 수 없다. 토머슨이라고 해서 일단 그 맥락을 더듬어가다 보면 그 끝에서 또 묘한 것이 나타난다. 아주 먼 옛날 원시 지구의 바다에서 유기물이 생겨난 것과 같은 일이 지금 이곳에서도 벌어진다. 토머슨 물건 하나하나는 소멸해 가지만, 거기에 지금은 아직 보이지 않는 어떤 투명한 유기체와 같은 사고가 발생한다.

사후 보고가 하나 더 있다. 앞에서 이마바리시의 소자강 강둑에 군생하는 식물계 토머슨을 소개한 적이 있다. 기억하는가? 오래된 수목이 2-3미터 지점에서 절단되어 아베 사다 상태로 존재했는데, 그 나무를 담이나 벽의 일부로 삼아 집이 지어져 있었다. 그런 집이 한 채가 아니라 강둑에 여러 채나 있었다. 토머슨으로 해석하기 어려운 의혹 물건이었는데 그런 의혹을 끌어안고 느긋하게 대자연의 품에 안겨 있어 감동했다. 그 물건을 발견

한 오치 기미유키 씨가 다시 그 계열에 속하는 재목 물건이라고 할까, 전신주 물건을 보고해 왔다.

먼저 사진 ❸이다. 대자연이다. 이마바리시다. 이마바리라고 하면, 어, 그러니까, 시코쿠 에히메현愛媛県에 있다. 지금 지도를 보았다. 대자연 속, 논에서 벗어난 공터 같은 곳에 재목이 쌓여 있다. 가까이 다가가서 본 것이 사진 ❹다. 재목이지만 콜타르coal-tar 같은 게 검게 발려 있고, 옆에 지역 이름이 적힌 양철판이 붙어 있다. 이것은 확실히 전신주. 전신주가 이 일대에 쌓여 있다. 반대쪽에서 본 모습이 사진 ❺다. 횡단면을 본 모습이 사진 ❻이다. 절단면을 보면 잘린 지 얼마 안 된 듯한 것도 있지만, 대부분은 오래된 전신주의 단면으로 보인다. 한쪽에는 사진 ❼과 같은 게 있었다. 거기에는 전기공이 올라가기 위한 굵은 철사가 여러 개 박혀 있었다. 이것만 봐도 오래된 전신주가 분명하다. 아베 사다 형태로 남은 재목일까? 양철이 그 위에 가만히 올라가 있어 오히려 더 측은해 보인다. 이 전신주들은 벌써 몇십 년이나 서 있었을 텐데 상처투성이가 되어 결국 땅바닥에 누워 있다. 그렇다면 이곳은 전신주의 묘지일까?

사진 ❽을 보자. 이마바리의 평범한 거리 풍경인데 잘 보면 도로 왼쪽에 현대예술이 드러누워 있다. 아니,

잘못 말했다. 전신주 같은 통나무가 드러누워 있다. 반대쪽에서 본 모습이 사진 ❾다. 역시 이것은 거의 현대예술이다. 그렇게 보였지만 역시 전신주다. 이 짧은 것이 무엇인지 확실히 모르겠지만, 오래된 전신주가 아베 사다 물건이 되어 지금 막 도로에 누운 것 같다. 그런데 그 잘린 밑동은 어디에 있는 것일까? 길에 아베 사다 현상을 불러일으킨 부분의 아베 사다의 잇자국 말이다. 잇자국이라고 하니 너무 인간공학이 되어버리지만.

사진 ❿과 ⓫이다. 이것은 참 좋다. 물론 목조 전신주의 절단면이다. 도로의 단에 맞춰 절단한 방식이 정말 마음에 든다. 이 절단이 이것을 토마슨으로 만들었다. 그런데 이럴 때 늘 드는 생각은 ⓫처럼 가까이 찍은 사진도 좋지만, 물건을 포함해 전체 풍경을 찍은 ❿ 같은 사진이 더할 나위 없이 좋다는 것이다. 저 멀리 산들이 보이고 가까이에는 스즈키병원내과가 있고, 차가 멈춰 있고, 오토바이를 탄 남자가 지나가는 동네 도로 한쪽에 전신주의 절단면 토머슨이 몰래 숨어서 존재한다.

사진 ⓬와 ⓭을 보자. 이것도 참 멋있다. 아까 것도 그랬지만, 본래 역할은 바로 옆의 콘크리트 전신주가 맡았다. 그런데 그 절단면이 길에 그대로 남아 콘크리트 밑동과 함께 여전히 햇볕을 쬔다. 옛날에 현대미술가 세

이마바리시. 대자연이 펼쳐져 있다.

재목이 쌓여 있다.

즉 대자연 안에 재목이 쌓여 있다.

재목의 단면.

오래된 전신주임이 분명하다.

시가지의 도로 옆에 현대예술이 있다.

그런 생각이 든 이유는 전신주처럼 생긴 통나무 두 개 때문.

콘크리트 전신주의 밑동 근처에 아베 사다의 잇자국이 있다.

키네 노부오関根伸夫의 〈위상-대지位相-大地〉[29]라는 현대 예술 작품이 있었는데 여기에서는 특별히 예술이라고 하지 않아도 비슷한 형태의 것이 조용히 탄생해 있다.

사진 ⑭와 ⑮를 보자. 이것은 고독이다. 그런 이유만 으로도 세상에 함부로 취급당하는 듯하다. 이 경우, 절 단면의 오른쪽과 왼쪽이 다른 이유는 단순히 좌우 양쪽 에서 톱날이 거칠게 들어와서 생긴 차이일 것이다. 왠지 차가운 바람에 몸을 떠는 먼지투성이 길고양이 같다.

사진 ⑯과 ⑰을 보자. 이것은 조금 끔찍하다. 전신주 밑동의 단면이 도로와 동일한 재질의 콜타르로 칠해져 있다. 이제 이것은 관심을 가지고 자세히 보지 않으면 전신주 밑동이라고 알아볼 수 없다. 세상에 버려진 돌이 라고 할까, 버려진 전신주다.

사진 ⑱과 ⑲다. 이것도 대단하다. 주름이 가득하다. 마치 고절苦節 90년[30] 정도 살아온, 주름이 자글자글한 검호劍豪의 노인처럼 박력이 있다. 전국戦国 시대의 병 법가이자 최고의 검호로 불린 쓰카하라 보쿠덴塚原卜伝 이다. 통행인이 우습게 보고 밟으려고 하면 순식간에 냄 비 뚜껑이 날아와 발을 잽싸게 피하게 되지 않을까? 그 런 농담을 풍기면서 도로 저편에서는 '숍 가이드'나 '기모 노 교실' 등이 찰나의 시간에 영업한다. 마른 잎이 떨어

진 이런 모습은 인간의 솜씨로는 나올 수 없는 풍경이다.

사진 ⓴과 ㉑이다. 이렇게 되었다니. 여기는 동네에서 조금 외진 곳인 듯하다. 이것은 검호의 노인이라기보다 그냥 할머니다. 연륜이 깊게 파이다 못해 이까지 전부 빠졌는지 절단면이 움푹 파였다. 그리고 그 가까이에 빗물받이를 끌어다 놓았다. 목이 마를지도 모른다고 생각한 인간의 소행이다. 그런데 잘 보니 저쪽에 있는 현역 전신주도 목재다. 저것도 언젠가는 아베 사다가 될 운명에 처할 것인가? 인간이라는 존재는 일단 한 번 저지르기 시작하면 끝을 모른다.

사진 ㉒, ㉓이다. 이것은 실로 단정하다. 톱이 한 번에 쓱 들어가 콘크리트로 색이 달라지는 부분에 맞춰 깔끔하게 잘라 놓았다. 순간 이것은 '교토의 아베 사다'가 아닌가 착각했다. 유서 깊은 절단면을 관리 보존하는 사람들이 몇 대에 걸쳐 대대손손 손질해 온 듯한 그런 느낌조차 감돈다.

사진 ㉔, ㉕다. 이것도 훌륭하다. 톱자국이 지그재그로 났는데 오히려 와비사비의 경지에 이르렀다. 사무적으로 반듯하게 자르지 않았지만, 그렇다고 난폭하게 다루지도 않고 톱 가는 대로 자연스럽게 잘랐다고 알려주는 듯하다. 톱날이 흔들리기는 했어도 멀리에서 보면 수

평으로 잘 잘라놓아 평평한 도로에 몸을 숨겼다.

사진 ㉖과 ㉗도 있다. 이것도 모모야마桃山 시대의 다인 센노 리큐千利休인가 뭔가 하는 사람을 떠올리게 한다. 리큐가 어떤 인물인지는 잊었지만, 이와 비슷한 거무스름하고 뒤틀린 밥그릇과 관련이 있었던 것 같긴 하다. 눅눅하지 않고 서글서글한 이 모래가 마음에 든다. 게다가 단면 자체가 상당히 오래되어 보인다. 모서리가 닳아 둥글둥글해져 있고 떨어져 나간 부분까지도 둥글둥글해져 있다. 이건 거의 국보급 아닌가?

사진 ㉘, ㉙를 보자. 우와. 이건 이제 인도India다. 정신이 하나도 없다. 이것도 우주의 일부라는 사실만은 명확하지만. 어느새 전신주라는 과거는 가루가 되어 전부 날아가고 풀만 몇 가닥 자란다. 아베 사다 역시 먼 과거의 일이 되었다. 토머슨? 그런 것 모르겠는데. 아, 자이언츠에 그런 선수가 있었어? 아, 야구가 아니라 예술이라고? 뭐, 초예술? 그건 그렇고 오늘은 날이 흐리네. 그런 기분이 이마바리시의 동네 길 위를 살그머니 기어서 움직인다. 인간 그 누구에게도 발견되는 일 없이. 단 한 사람, 카메라를 든 오치 기미유키 씨를 제외하고 말이다.

이런 식으로 살펴보긴 했는데, 혹시 모르니 보고서를 읽어보자.

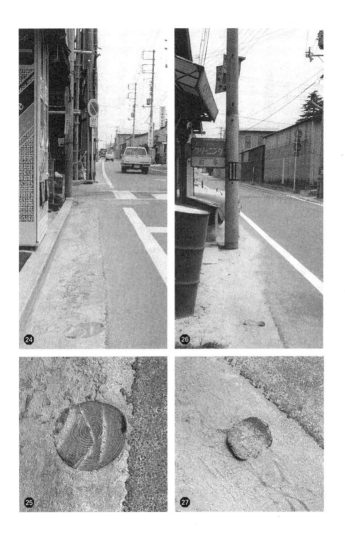

아카세가와 선생님, 오늘은 거리에 있는 그루터기를 소개하겠습니다(이마바리시에는 새로운 지도가 필요). 양철헬멧을 쓴 토머슨보다 일찍 발견한 물건들인데 시내 여기저기에서 발견해 보고가 늦었습니다. 물건은 전체적으로 솜씨가 너무 좋아 토머슨인지 아닌지 의문이 들어 보고하기 아쉬운 물건들뿐입니다. 스에이 아키라 씨가 다이너마이트로 애인과 동반 자살한 어머니에 대해 쓴 글에도 나와 있듯이, 자랑이 인내를 이긴 듯합니다.

사진은 1984년 봄에서 가을에 걸쳐 촬영했습니다(전신주의 세계에도 콘크리트 근대화의 물결이). 사진 속 쌓여 있는 물건은 거리에서 벌목해 가져온 것으로 이후 용도는 불분명합니다. 장소는 옆 동네 오치군越智郡 다마가와초玉川町 호카이지法界寺입니다. 그중에서 물건의 구경口徑 부분이 반창고 표면처럼 살짝 빛나고 있어 잘 보니 납으로 된 판이었습니다. 판에 표시된 숫자는 물건의 크기와 제조연월인 것 같다고 시코쿠전기공사㈜에 다니는 지인이 알려주었는데 자료가 남아 있지 않아 실제로 설치한 회사 사람도 잘 모른다고 합니다. 파낸 날, 파낸 시기 같은 것도 표시되어 있으면 흥미롭겠네요.

9월 호에 6분의 1 전신주가 게재되었는데요. 매립된 길이도 전체 길이의 6분의 1이라고 합니다. 최근에는 전

신주를 파내는 기계도 좋은 게 나와 손맛을 남기기 어렵지만, 사진과 같은 물건은 앞으로도 소중하게 보존되었으면 좋겠습니다.

길 하나에 네 개가 있는 곳도 있었는데 한쪽을 베어 먹은 보름달 물건(사진 ㉒, ㉓), 자동판매기 앞에 있던 물건(사진 ⑳, ㉑), 세탁소 앞에 있던 물건(사진 ㉖, ㉗), 풀과 동거하던 물건(사진 ㉘, ㉙)으로, 이 길은 다리를 건너면 전에 소개한 양철 헬멧이 있는 길로 갈 수 있습니다.

동봉한 판은 강둑길에서 낮잠을 자던 물건에 붙어 있었습니다. 맞습니다, 여기는 아베 사다 공장의 자재 창고였습니다.

1984년 11월 11일

오치 씨가 보내온 보고서에는 앞에서 소개한 많은 미려 사진과 함께 납으로 된 진짜 판이 두 장 들어 있었다. 그건 내가 연필 카메라인 프로타주frottage로 찍어 소개하겠다. 사진 ㉚이다.

그나저나 앞에서 나온 수목 아베 사다 토머슨도 그렇고 이 전신주 아베 사다 토머슨도 그렇고 이마바리시는 실로 엄청난 곳이다. 페루의 나스카Nazca 지상화 유적도 훌륭하지만, 이마바리시의 전신주 유적도 지역적

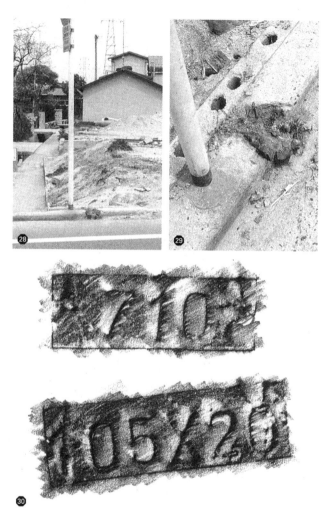

쌓아놓은 오래된 전신주에 있던 표지판.

인 토머슨미美라는 점에서 필적할 만하다. 이 지역에 무의식의 우주인이 존재하는 것 아닐까? 물론 작업은 공무원이나 건설 작업자 혹은 호적에 올라간 누군가가 했겠지만, 토머슨을 창조해내는 일이 인류의 무의식 작업이듯이 부정형의 무의식 우주인도 있다고 생각한다.

토
머
슨,

대
자
연
으
로
 가
라
앉
다

여러분, 사진 ❶을 보자. 자세히 잘 보자. 이것은 거짓말이 아니다. 토머슨 선수다. 동경하던 토머슨 선수다. 대단하지 않은가? 아직도 의심하는군. 어디서 사진을 잘라 붙여 몽타주한 거겠지, 사진 몽타주의 선구자인 그래픽 디자이너 기무라 쓰네히사木村恒久의 작업처럼 보이는데, 이러면서 의심할지도 모르겠다.

그렇지 않다. 이것은 진짜다. 납 인형도 아니다. 살아 있는 토머슨 선수가 살아 있는 배우 이토 쓰카사伊藤つかさ를 업은 사진이다. 이런 일이 역사에서 일어났다. 역사라는 것은 종종 놀라운 일을 벌인다. 인쇄로는 위에

있는 글자가 잘 보이지 않을 수도 있겠다. 글을 정리해 소개하면 다음과 같다. "쓰카사는 자이언츠의 열성 팬. 그중에서도 열렬하게 좋아하는 선수가 토머슨 선수. 텔레비전으로 시합을 볼 때도 눈은 토머슨 선수만 쫓아다닙니다." 쓰카사는 정말 선견지명이 있다. 분명 무언가 알아보고 그러지 않았을까?

이 역사적인 사진을 발견해 보고한 사람은 앞에서 등장한 다키우라 히데오 군이다. 이 엄청난 사진이 실려 있는 잡지는 《근대영화近代映画》라고 한다. 이 무렵에 나온 잡지를 뒤지면 이런 엄청난 사진을 더 발견할 수 있을 것 같다. 그런데 이렇게 쓰면 독자라는 존재는 영향을 받기 쉬우니 다음부터 이런 종류의 발견만 계속해서 보내오려나? 그건 개인의 자유다. 근데 이런 건 무릇 노인의 취미라고 할까, 토머슨 서지학에서도 엉뚱함으로 치면 최고가 되겠다. 너무 심심해서 죽겠다는 사람에게는 아주 안성맞춤이다.

자, 진지하게 생각해 보자. 토머슨은 인공 공간에 발생하는 뒤틀림과 같은 것이며 도시에 있는 부동산의 활단층을 따라 나타난다. 따라서 토머슨은 도시 안에서만 발견된다. 그런데 이마바리시 등의 보고를 보자면 전원 풍

쓰카사는 자이언츠의 열성 팬. 그중에서도 열렬하게 좋아하는 선수는 토머슨 선수.

경에서도 토머슨을 엿볼 수 있었다. 도시 구조가 가루가 되어 전원에까지 퍼졌다는 사실을 알 수 있다. 그런 예를 조금 더 살펴보자.

대자연이나 전원이라는 것에 종종 진절머리가 난다. 왜 그럴까? 생각한다고 갑자기 답이 나오지는 않겠지만, 어쨌든 정체불명의 어떤 것에 진절머리가 나기 때문에 'SIGOL'의 젊은이는 견디지 못하고 도쿄로 상경한다. 왜냐하면 도쿄에는 토머슨이 있으니까. 정말로 그런지는 아직 논리가 미완성이다. 하지만 토머슨은 도쿄만의 특산물이 아니다. SIGOL에도 토머슨은 있다.

상당히 오래전에 보고받았는데 언젠가 기회가 있으면 소개하려고 했던 물건이 있다. 보고자는 나가사키시長崎市 쇼와마치昭和町에 사는 아사노 히로아키朝野浩明 씨다. 이 물건, 토머슨이라고 단정할 수 있을까? 일단 사진 ❷를 보자. 이것은 전원에 있는 다리다. 하얀 것은 새 가드레일이니까 간단하게 토머슨이라고는 단정 짓기 어렵다. 그런데 오토바이를 가져다 놓으면 이렇게 된다. 사진 ❸이다. 오토바이가 제대로 주차되어 있어 이상하다. 물론 오토바이도 주차하려면 할 수 있지만, 마치 저속 촬영[31]한 것처럼 사진이 한번에 바뀌어 드러나는 착실함이 뭐라 말할 수 없이 이상하다.

SIGOL의 미니 다리.

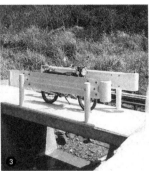

오토바이를 두면 이렇게 된다.

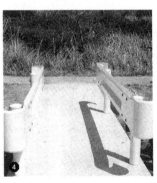

SIGOL의 미니 다리 정면.

오토바이를 두면 이렇게 된다.

여담이었다. 조금 더 이 물건의 구조를 살펴보자. 정면에서 보면 이렇다. 사진 ❹다. 상당히 가까이 다가가서 찍었다. 이 다리는 잘 보면 아주 아담하다. 거기에 다시 오토바이를 갖다 놓으면 이렇게 된다고 한다. 사진 ❺다. 또 같은 곳에 오토바이가 제대로 잘 주차되어 있는 착실함이란……

아니, 여담은 그만하자. 근데 이거, 토머슨의 헛스윙을 확대해서 바라보고 있는 듯하면서 어딘가 이상하다. 도대체 뭘까? 이게 미니 다리라는 것만은 분명하다. 오토바이를 놓으면 아슬아슬하게 1차선이 된다. 차로 말하면 반차선. 하지만 토머슨이라고 부르기에는 아직 좀 멀다. 일단 보고서를 읽어보자.

(전략) 갑작스럽지만, 토머슨 같은 물건을 발견해 보고합니다. 저는 나가사키현長崎県 고토섬五島 출신입니다. 고토섬이라고 하면 작은 외딴섬이라고 여기기 쉬운데 그런 고토섬에서도 더 시골로 들어간 곳에서 나고 자랐습니다 (외딴섬이지만, 고토섬의 전체 인구는 10만 명이라고 합니다). 대학 봄방학이 시작되어 본가로 돌아와 아르바이트로 우편배달을 하면서 더 시골로 들어갔을 때 이것을 발견해 저도 모르게 '토머슨이다!' 하고 소리를 질렀습니다.

가드레일을 설치하는 목적은 사고가 발생했을 때 자동차를 그 자리에 멈추도록 하는 일이라고 생각했습니다. 혹시 몰라 사전을 찾아보니 '도로 옆에 설치된 사고방지 철책'이라고 나와 있습니다. 그럼 이 물건의 가드레일은 어떤 역할을 맡았을까요?

시냇물에 걸쳐진 길이 2미터, 폭은 1미터도 안 되는 다리에 가드레일이 아름답게 설치되어 있습니다. 물론 자동차는 지나갈 수 없습니다. 이 다리로 접어들기 바로 직전의 길은 논두렁으로, 오토바이를 여기까지 끌고 오는 데만 해도 꽤 고생했습니다. 게다가 이 길 끝은 막다른 길이어서 일부러 이곳을 오토바이로 달려야 할 이유도 없고 오토바이를 타고 지나가기에는 가드레일과 가드레일 사이의 폭이 너무 좁습니다.

그렇다면 이것은 보행자용 난간일까요? 이 길은 3, 4초면 지나갈 수 있는데 예각이 많아 날카로운 이런 난간이 필요할까요? 다리 상태를 보면 개인이 만든 건조물이 아니라 관청에서 만들었다고 알 수 있습니다.

그런데 그보다 이 물건, 애처로우면서 귀엽습니다. 이것은 당연히 토머슨이라고 인정받을 것이라고 믿어 의심치 않습니다. 이만 총총.

촬영: 1984년 3월 25일 13시, 나가사키현 미나미마쓰우라군南松浦郡 가미고토초上五島町 이노세도고飯ノ瀬戸郷에서 아사노 히로아키

이런 곳에 오토바이를 가지고 가기 정말 힘들었을 것 같은데. 그건 인정한다. 하지만 논리적으로만 따져도 충분한데 일부러 진짜 오토바이를 가져가서 사진을 찍다니. 그런 아이 같은 과학적 실증 정신이 마음에 든다. 힘든 퍼포먼스였을 거라는 게 눈에 훤히 보인다.

그런데 최근에는 뭔가 토머슨인지 아닌지 추론하는 일이 이상하게 지긋지긋하다.

어쨌든 사진 ❷는 물론 ❸도 그렇다. 정말로 고품격의 SIGOL이다. 보고 있으면 아무 소리도 안 들린다. 그거야 사진이니까 당연하겠지만, 빛과 그림자의 움직임도 전혀 없다. 다리 위에서 물건을 떨어뜨려도 절대 없어지지 않을 듯한 무인의 분위기가 주변에 꽉 차 있다. SIGOL은 대단하다.

여기에 또 한 장, 사진 ❻이 있다. 전체 모습이다. 이런 상태였다. 하얀 도로 아래 꺾어지는 부분에 물건이 있다고 한다. 오른쪽은 자세히는 모르겠지만 잡목으로 둘러싸인 산이고, 왼쪽에는 살짝 바다가 보인다. 이런 곳

SIGOL의 미니 다리가 있는 HUMIJIN 관계.

에서 아사노 군은 퍼포먼스를 한 셈이다. 본 사람은 아무도 없었다.

지금 지도를 확인해 보니 고토섬은 엄청난 곳이다. 신칸센으로는 갈 수 없다. 일반 전철로도 갈 수 없다. 외딴섬의 토머슨은 분명 고생이 많겠지. 아니, 토머슨이니까 특별히 고생할 일도 없겠다. 하지만 토머슨은 모세관 현상과 정말 비슷해서 세상의 그 어떤 'HUMIJIN' 곳에도 서서히 스며든다.

이 물건이 토머슨이라고 결정하지는 않았지만, 맞다, 지금 그걸 생각해야 하는 상황이었다. 흠, 귀찮은데. 뭔가 지긋지긋하다. 토머슨 따위 관습은 아무래도 좋다는 이런 생각이 TOKYO에 있으면서 SIGOL에 있는 것 같은 느낌이다. 일본열도가 뒤틀린 걸까? SIGOL에서 지긋지긋해한다면 그렇다 치지만, 도쿄가 지긋지긋한 젊은이는 도대체 어디로 가야 할까?

그런데 이런 대자연의 전원 토머슨은 아직 많다. 이것도 꽤 오래전에 들어온 보고인데 좀처럼 소개할 기회를 찾지 못해 벤치를 데우고 있었다. 이번에 토머슨에도 지긋지긋해진 TOKYO가 SIGOL로 순간 이동했으므로 드디어 여기에서 자연스럽게 소개하게 되었다. 먼저 편지부터 살펴보자.

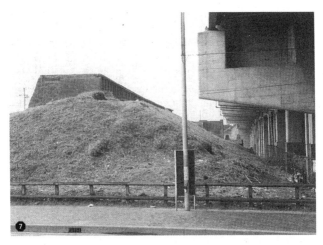

아쓰기역 옆에 있는 지형 타입의 토머슨.

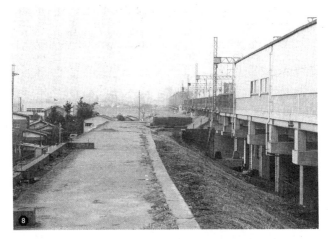

하얀 선 안쪽에서 기다려주십시오.

보고서를 보내드립니다. 고현학考現学이 현대를 고고학考古学적으로 생각하는 것이라면, 제가 하는 일은 고중고학考中古学일지 모릅니다. 철도 마니아 중에는 극히 일부지만 폐선된 철도 흔적을 찾아다니는 특이한 사람이 있습니다. 역사적으로 봐도 겨우 50년 내외이므로 고고학에는 미치지 못하지만, 그곳에는 분명 역사 속에 파묻혀 모두가 잊은 유적이 조용히 살아 숨 쉽니다. 이런 연유로 정확하게는 모르겠지만, 무언가 초예술 운동과 공통되는 부분이 있을 듯한 곳을 보냅니다.

홀로 우두커니 서 있는 다리 기둥의 모습에서 말로 표현하기 어려운 무언가가 느껴집니다.

요코하마시 오사와 야스히로大沢泰裕

이처럼 오사와 군은 도시에 살지만, 현장 경험을 위해 SIGOL을 탐방 중이라고 한다. 이 경우는 먼저 자신이 전문으로 삼는 분야가 있고 그 분야의 일부가 토머슨과 겹치는 듯하다는 고찰이다. 먼저 사진 ❼, ❽, ❾다. ❼은 좋다. 물건으로서의 품격이 있다. 보고서를 읽어보자.

발견 장소: 가나가와현 에비나시海老名市 오다큐小田急 아쓰기역厚木駅 옆

발견 일자: 1984년 1월 31일

발견자: 오사와 야스히로

물건 상황: 신주쿠에서 오다큐선 급행을 타고 에비나까지 와서 일반 전철로 갈아탄 뒤 첫 번째로 정차하는 아쓰기역은 고가高架에 위치한 역으로 사가미강相模川과 가깝다. 하행 홈에 내려 제일 앞쪽에서 승강장 옆을 바라보면 거기에 물건이 있다. 흙더미로 된 축대 위에 있는 콘크리트 구조물은 분명 승강장이지만, 철도 노선은 없다. 아마도 현재의 역이 생겼을 때 어떤 이유로 남겨진 옛 승강장으로 보인다. 지금은 무용의 물체가 되었다. 사진 ❼에서 확인할 수 있듯 오래전부터 입체로 교차하던 고가 선로 위의 역이었다고 알 수 있다. 승강장 위에 올라가 찍은 사진 ❽에서 알 수 있듯이 승강장에 하얀 선의 타일이 곳곳에 남아 있다. 사진 ❾에서는 현재 역과의 위치 관계를 엿볼 수 있다. 가운데 보이는 것은 오래된 다리의 갓기둥橋臺으로 사진 ❽에서는 흙을 제거한 뒷면이 보인다.

그 끝에 있는 사가미강 강변에도 옛 교각의 잔해가 있으리라고 여겼지만, 찾을 수 없었다.

지요다선千代田線으로 한 번에 갈 수 있으므로 기회가 있을 때 가보시기를 바랍니다.

이런 내용이었다. 하얀 선의 타일이라는 부분이 좋았다. 사람은 모두 이 하얀 선의 안쪽에서 무언가를 기다렸을 것이다. 그런데 이것은 토머슨이라기보다는 잉카 제국이지 않은가? 이건 그래도 아직 괜찮다. 도시 안에 있으면서 어쨌든 기능적 생산제 네트워크가 던지는 공을 토머슨적으로 헛스윙한다고 할까, 이제는 방망이를 휘두르지도 않고 그냥 못 본 척하는 것 같기도 해서 토머슨이 아예 은퇴한 듯한 그런 토목 건축물이다. 그것도 아직 도시 안에 있으니 고찰의 여지도 있다.

다음은 사진 ❿이다. 도시에서 꽤 떨어진 SIGOL에 있는 강의 교각이다. 일단 보고서를 읽어보자.

발견 장소: 미에현三重県 쓰시津市 이치시군－志郡 이즈모손出雲村

발견 일자: 1977년 무렵

발견자: 오사와 야스히로

물건 상황: 긴테쓰近鉄가 쓰시에 노선을 만들기 전에 지금 노선보다 훨씬 동쪽 지역을 이세덴테쓰伊勢電鉄가 달렸습니다. 이후 1929년 대공황으로 이세덴테쓰가 도산해 긴테쓰의 전신에 흡수되었습니다. 그리고 1961년까지 긴테쓰이세선近鉄伊勢線으로 에도바시江戸橋와 마쓰자카松坂

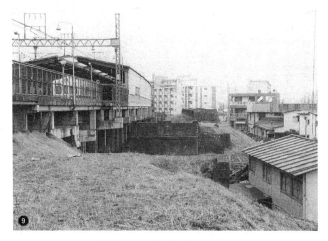

현재의 역과의 위치 관계를 알 수 있다.

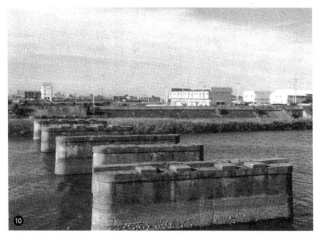

하늘을 지탱하는 다리말뚝.

구간을 운전했지만 승객이 적다는 이유로 폐지되었습니다. 그 흔적을 더듬어, ⋯⋯

 이런 식으로 여러 내용이 이어졌는데 나머지는 생략하겠다. 분명 여차여차한 사정이 있었을 것이다. 이런 식으로 보고서는 대자연에 있는 SIGOL의 진흙탕에 질 퍽질퍽 들어간다. 사진 ❿의 물건에 토머슨은 어떻게 대응할까? 근데 이것은 토머슨이라기보다는 그저 무용의 긴⋯⋯. 일단 다음 것도 살펴보자. 대부분 생략하고 다섯 번째 보고서다.

 물건 상황: 완전히 농로로 변한 선로 부지에 가면 농로는 점점 가까워지는 현도県道와 합류합니다. 아무도 지나다니지 않게 된 폐선 흔적에는 잡초가 무성하게 자라 지나갈 수 없습니다. 어쩔 수 없이 현도에서 오른쪽을 바라보면서 걸어가다가 다리 상류 쪽에서 사진 ⓫의 물건을 발견했습니다. 이 물건을 본 순간 다리 횡목을 올린 모습이 바로 상상되었습니다. 그대로 나아가면 현도는 오른쪽으로 꺾여 폐선 흔적을 가로지릅니다. 선로가 그대로 강을 건너고 있었습니다. ⋯⋯

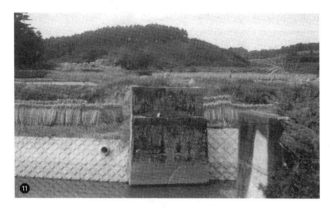

농촌 지대에도 있다.

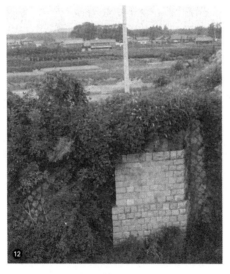

잡초를 지탱하는 교대.

이거, 리듬이 약해졌다. 철도 마니아 보고자는 환상의 선로를 좇다가 그 흔적이 대지의 요철과의 알력 부분에 토머슨 현상으로 남아 있는 것을 발견했다. 근본이 철도이기 때문에 물건은 스윙이 크고 호쾌하다. 그런데 그 주변의 대자연이 훨씬 더 호쾌해 토머슨의 호쾌한 헛스윙 삼진까지도 대자연 안으로 휩쓸려 들어가 생산제 네트워크가 어쩌고저쩌고하는 그런 건……, 나도 모르게 말에 짜증이 섞였다. 조금 더 살펴보자. 사진 ⓬다.

히사이스居에서 서쪽으로 가다가 헤이안平安 시대 여성 작가인 세이 쇼나곤清少納言의 연고지 사카키바라온천榊原温泉으로 갈라지는 곳에서 반대로 노선 흔적을 따라 남쪽으로 가면 나오는 것이 이 갓기둥입니다. 이전에는 노출 콘크리트로 되어 있었는데 나중에 표면에 돌을 붙인 것으로 보입니다. 그렇지 않다면 1944년에 폐지된 것 치고는 너무 깔끔합니다. 한동안 도로로 사용되었겠지요. 지금은 오른쪽 위쪽이 도로입니다. 아주 잘 만들어져 있습니다.

이어서 사진 ⓭이다.

논두렁 같은 노선 흔적을 따라 걸으면, 밭 옆에 콘크리

밭 안에 있는 승강장.

분명 콘크리트가 숨어 있기는 하다.

트로 된 도랑(?)이 있습니다. 이런 농로에서 차가 튀어나올 일은 없습니다. 옛날에는 승강장이었으니까요. 뒤쪽은 깎아서 밭으로 만들었지만, 콘크리트를 없애는 일도 성가시고 어디에 방해가 되지는 않으니까 방치했겠지요. 다른 곳에는 그 위에 널빤지로 친 울타리를 이어 붙여 민가의 담으로 만든 것도 있었습니다.

이건 마음에 든다. 밭의 승강장. 하얀 선의 안쪽은 어디에 있었을까? 이건 괜찮다. 하지만 점점 더 잉카제국 같다. 신석기시대 조몬토기이다. 이렇게 된 이상 토머슨이고 뭐고……

하나 더 보자. 사진 ⓮다. 풀숲 안에 어렴풋이 콘크리트 물건이 보인다. 이곳은 미에현 아게군安芸郡 아노마을安濃村로 1944년에 폐선된 아노철도安濃鉄道의 교각이라고 하는데 이제는 거의 알아볼 수 없다.

또 다른 사진 ⓯를 보자. 전원을 흐르는 시냇물 옆을 잘 보면 풀에 묻힌 콘크리트가 있다. 이것도 같은 폐선의 흔적이라고 한다. 가까이 가면 이렇게 되어 있다. 사진 ⓰이다. 이렇게 되어 있다고는 했지만, 특별한 게 없다. 보고서에도 단 한 줄만 들어가 있었다.

여기에도 분명 있다.

이제는 뭐가 뭔지 도통 알 수 없다.

다양한 교각 흔적입니다. 이렇게 되면 토머슨인지 뭔지 알 수 없습니다.

나도 잘 모르겠다. 모든 것이 다 땅에 묻히고, 풀에 묻히고, 전원에 묻히고, 대자연에 묻혀 아무것도 보이지 않는다. 과거에 여기 토머슨이 있었고 멋진 헛스윙을 했다. 그런 전설만 남고 물건은 가루가 되어 자연 속으로 흩어져 간다. 원래 그렇다. 토머슨이라고 하긴 했지만, 도시 안에서 찰나의 뒤틀림을 본 것일 뿐이다. 뒤틀린 빛은 다음 찰나에 도시 여기저기에 가라앉는다. 도시는 그 안쪽에 쌓이는 뒤틀린 토머슨을 끌어안는다. 언젠가는 그 모든 것이 대자연 안으로 질퍽질퍽 빠져들어 간다. 도시라는 물건은 대자연에 인류가 발생시킨 일시적 현상이며, 언젠가는 붕괴해 다시 대자연 속에 묻힌다.

어떤 일이든지 다 그렇지만, 초예술 토머슨도 많이 접하
다 보니 맛집을 순례하는 미식가와 같은 '구루메グルメ'
상태가 발생했다. 즉 처음 이 논리를 발견하고 도시를
관측하기 시작한 초기에는 새로운 물건을 계속해서 맞
닥뜨릴 때마다 새로운 토머스 구조를 발견해 마음이 설
렜다. 그런데 각종 물건이 초예술 토머슨 논리의 위상을
채워가면서 설레는 기분도 조금씩 잦아들었다. 아주 멋
진 차양 타입을 발견해도,

"아, 차양이네."

하고 바로 분류해 정리한 뒤 별 감흥 없이 사진으로

남기기 때문에 카메라 셔터음에도 생기가 없다.

하지만 이 구루메 현상은 어떤 일이든 그 길을 끝까지 가보려는 사람에게는 반드시 찾아오는 벽이다. 선행했던 사람이 구루메 상태가 되어 흥분을 잃어가는 한편, 새롭게 토머슨을 접하는 사람은 독자적으로 다시 이 현상을 마구잡이로 먹어 치우면서 또 다른 새로운 발견의 계보로 연결할지도 모른다.

어차피 구루메 상태가 되는 일을 피하기 어렵다면, 토머슨이란 논리가 아니라고 깨닫는 일이야말로 구루메 상태의 수확이라 할 수 있다. 가령 어떤 하나의 무용 차양이 구조 면에서는 평범한 차양 타입으로 분류되더라도, 시선을 저절로 빼앗길 정도로 훌륭한 차양인 경우도 있다. 즉 아무리 보아도 질리지 않는 물건도 있다. 이는 기초적인 토머슨 구조를 넘어서 더 미세한 토머슨 구조가 그 물건에 아로새겨져 있기 때문이다. 이를 세심하게 발견해 갈 수 있다면 초예술 토머슨의 수수께끼를 한층 더 깊게 파고들 수 있을 것이다.

그건 그렇다 치고《사진시대》라는 매체 덕분에 일본 각지에서 발견되어 보고된 물건들을 함께 살펴보고 깊게 이해할 수 있었다. 스에이 아키라 편집장과 모리타 도미오森田富生 편집부원에게 제1의 감사의 말을 전한

다. 그리고 우편료도 아까워하지 않고 과감하게 보고를 보내온 각지의 토머스니언, 스즈키 다케시, 이무라 아키히코, 다나카 지히로, 하기와라 히로시, 아키야마 가쓰히코, 나가사와 신지, 사쿠라다 도시히코, 요시노 시노부, 기타무라 유이치, 다키우라 히데오, 오치 기미유키 등, 쓰기 시작하면 한도 끝도 없기 때문에 본문을 참조하기를 바라며 이상 모든 분에게 제2의 감사를 보낸다. 그리고 이렇게 품격 있는 책으로 정리해 준 뱌쿠야쇼보 후쿠다 히로토福田博人 씨, 장정을 맡아준 히라노 고가平野甲賀 씨에게 제3의 감사를 보낸다. 더불어 제4의 감사는 지금 이렇게 토머슨의 방망이와 공 사이를 빠져나가면서 이 글을 읽어준 여러분에게 바친다.

이제 글이 완성되었다. 이 책을 통해 앞으로 초예술 토머슨이 어떻게 될지는 나도 모른다. 지금 알 수 있는 것은 흘러가다 보면 뭐든 되리라는 것이다. 이 세상이 흘러가는 대로 가다가 닿은 곳에서 토머슨은 탄생했다가 사라진다. 그것을 끊임없이 찾아 미의 가치를 만들어내는 초예술의 구도는 실로 신성하다고 생각한다. 이처럼 손끝 하나 대지 않고 의식만으로 미를 창조해 나가는 관계는 이 세상의 기적을 예감하게 한다. 하지만 뭐, 여러분의 이런저런 세상살이와는 별개로, 토머슨은 뭐

니 뭐니 해도 흘러가는 대로 될 수밖에 없으니 그 점 역
시 토머슨이다.

1985년 2월 22일
마치다 투바이포암자에서[32]
아카세가와 겐페이

2

도
시
의

종
기

이번에는 이 연재가 뱌쿠야쇼보에서 『초예술 토머슨』이
라는 단행본으로 출간된 이후에 들어온 보고다. 사진 ❶
이다. 보고자는 도치기현栃木県 마시코마치益子町에 사
는 노자와 아키코野沢昭子 씨다. 처음 이것을 보았을 때
이건 토머슨이라기보다 조형물이지 않을까 생각했다.
누군가가 현대예술을 만들었구나 싶었다. 편지가 들어
있어 일단 읽기는 했는데 함께 살펴보자.

　갑자기 연락드려 죄송합니다. 저는 지방에 사는 사람으
로 얼마 전 텔레비전과 잡지에서 '토머슨'에 대한 내용을

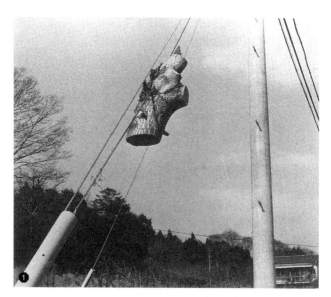

공중 아타고 물건.

보고 관심을 가지게 되었습니다. 근처에 '토머슨'이라고 불러야 할지 모르겠지만, 재미있는 물체를 발견했습니다. 도로 공사를 하면서 전부터 자라던 나무를 벌목한 뒤 이런 게 생겼습니다. 도로가 생기기 전부터 나무는 전신주의 전기선과 자연스럽게 엉켜 있었습니다. 하지만 공사하려면 성가시니까 전선과 엉킨 부분만 그대로 남기고 나머지는 다 자른 듯합니다. 현시점에서는 이상하게 하나의 '물체'로 이유도 없이 존재합니다. 이런 '물체'도 토머슨이 될 수 있을까 싶어 사진을 동봉했으므로 꼭 확인해 주셨으면 합니다.

대충 편지 내용은 이랬는데 쓰신 분의 감성이 느껴져 참 좋았다. 편지가 어찌나 우아하던지. 이 잡지에서 이런 사회인은 처음인 것 같다. 역시 토머슨 코너다. 텔레비전이라면 지난번 방송된 NHK '방문 인터뷰'에서 접했을 것 같다. 잡지는 어떤 잡지일까? 이런 감성으로 이 잡지를 애독한다면 엄청난 일인데 뭐 그럴 일은 없겠지? NHK 급이라면 이와나미쇼텐岩波書店의 종합잡지 《헤르메스ヘるめす》 아닐까. 얼마 전 창간호에 토머슨 가치론에 관해 썼다.

그런데 이 물건, 편지글을 읽으면 보통 물건이 아닌

상하 양면 아타고

어이

G. Akag

듯해 다시 보게 된다. 이것은 역시 상당히 토머슨에 가깝다고 생각한다. 게다가 뉴 타입의 토머슨이다. 그러고 보니 최근에 뉴 사이언스new science[33]라든지 뉴 아카데미즘new academism[34] 같은 게 유행하는데 뉴 토머슨은 아직 그 정도까지는 아닌가?

여담이었다. 이 물건은 식물 소재라는 점에서 이마바리시의 토머소닉 식물군이 떠오르긴 하는데 좀 다르다. 공중에 있다는 게 대단하다. 공중 아타고라고도 생각할 수 있다. 하지만 왜 벌목했을까? 꽤 깊은 시골이니까 나무 정도는 그대로 놔두어도 괜찮았을 것 같은데.

그런데 처참한 물건이다. 양손과 양발, 몸통과 머리가 다 잘려 나가고 심장만 그대로 노출되어 줄에 매달려 있는 듯한 모습이 공포의 토머슨이다. 아직 토머슨이라고 확정을 내리지는 않았지만, 정직한 톱에 의해 정확하게 잘려 생긴 절단면은 토머슨 구조를 충분히 증명하고도 남는다고 생각한다.

그렇다, 이것은 내가 발견한 상하 양면 아타고(가제)와 공통점이 있다. 사진이 아직 없어 그림으로만 설명해야 하는데 그것은 마치 다시 町田市 히가시타마가와학원 東玉川学園 공터에서 공 던지기를 하다가 발견했다. 뚝 떨어진 절벽 아래쪽이 파여 있었고 그 파인 흙 천장에 통나무 봉이 30센티미터 정도 아래로 튀어나와 있었다. 저게 뭐지? 처음에는 뭔지 알 수 없었는데 나중에야 전신주 밑동이 노출된 것이라고 깨달았다. 혹시 토머슨 아닐까 싶어 위쪽이 어떻게 되어 있는지 궁금해 올라가서 살펴보기 꽤 어려운 지형을 무리해서 기어 올라가 들여다보니 절벽 위는 잡목림이라고 할까, 관목이나 잡초가 무성하게 자란 땅에 오래된 전신주가 아베 사다가 되어 30센티미터 정도 튀어나와 있었다.

그 모습에 감탄했다. 이런 물건은 처음이었다. 상하 양면 아베 사다라고 할까, 양면 아타고라고 할까? 정확

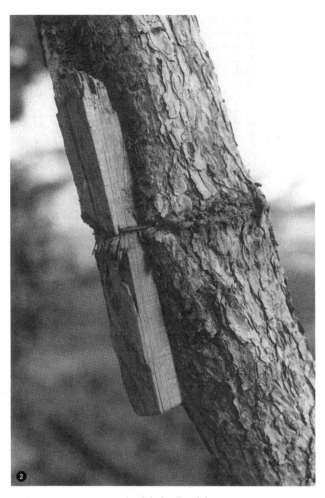

보는 내가 다 고통스럽다.

하게는 지상 아베 사다, 지하 아타고라고 해야 하겠지?

농담 같겠지만, 정말이다. 단 절벽이기 때문에 촬영 위치를 확보하기 어려워 상하 모습을 사진 한 장에 다 담기가 어려웠다. 모험 사진가 이무라 아키히코 군에게 넌지시 이야기해 보았는데 모험도 어려운 지형이었다. 하지만 상하 따로따로라도 촬영에 도전해 보려고 한다.

앞서 나온 공중 아타고를 보니 이 물건이 떠올랐다. 공중에 매달린 구조라는 점이 공통 요소다. 하나는 와이어로, 하나는 흙으로 공중에 매달려 있는 셈이다. 참 흥미로운 물건이다. 그나저나 NHK를 보고 토머슨에 대해 알게 되었다는 마시코마치에 사는 보고자 분은 역시 이 잡지를 볼 일이 웬만해서는 없겠지?

이어서 조금 특이한 것을 하나 더 소개하겠다. 식물 토머슨이다. 사진 ❷다.

발견 장소: 고가네이시小金井市 누쿠이키타마치貴井北町 2-1

발견 일자: 1985년 3월 25일

발견자: 모치즈키 아쓰시望月厚司

물건 상황: 소나무에 묶인 각재 조각과 현재 상태를 보고

추측하건대 꽤 오랫동안 이 상태로 있었던 듯 보인다. 각재를 묶은 철사가 나무의 성장으로 나무껍질을 파고들었다. 동시에 각재도. 강한 생명력이 느껴진다.

그리고 이 물건을 보고 있으면 소름이 끼친다. 소나무가 성장할수록 철사는 계속 파고들 것이고 결국 자기 몸까지 절단하게 될 거라는 상상마저 들었다. 그 생명력이 강하면 강할수록 진행 속도도 빨라지겠지 하는 두려움. 나에게는 소나무가 겨우 철사 하나로 서서히 죽어가는 것처럼 보였다. 실로 등골이 오싹해지는 물건이다.

보는 내가 다 고통스럽다. 이건 불치병이다. 암이라는 것도 어쩌면 이런 것 아닐까? 체력이 왕성한 젊을 때 암은 빨리 진행되는데 나이가 들면 그 진행도 느려진다고 한다. 분명 이 철사 같은 관계에 있는 것이다. 암 자체는 어떤 위해도 입히지 않는다. 하지만 인간의 성장이 위해가 되어 되돌아온다. 인간이 일단 암보다도 가늘어지면 암이 인간에게서 빠져나간다고 이 모델은 말한다. (※토머슨은 나중에 노상관찰학路上観察学으로 발전하며 '무시무시 식물 타입'이 주목받는다. 결론부터 말하자면, 동물의 감정만으로 식물을 보는 것은 잘못된 생각이며, 식물은 이런 이물질에 패배하기는커녕 몸 안으로 삼켜 그 이

후 당당하게 성장한다는 걸 알게 되었다.)

　다음은 일반적인 사례를 하나 소개하겠다. 원폭 타입이지만, 그 흔적도 덩굴 잎도 선명하다. 사진 ❸이다. 보고서가 있다.

발견 장소: 시나가와구品川区 기타시나가와北品川 4-7-25 하라미술관原美術館[35]

발견 일자: 1985년 5월 25일(보고일)

발견자: 분노 히로시文野浩

물건 상황: 하라미술관에 갈 때마다 이 원폭 타입을 보고 장렬하다고 느낍니다. 앞면은 깔끔하지만, 뒷면은 사진처럼 뜯겨나간 듯한 외관을 했습니다. 이런 불균형에서 시대의 흐름이 느껴집니다.

　하라미술관의 원폭 타입이라는 점이 뭐라 말할 수 없이 좋다. 시나가와에 이런 미술관이 있는 줄은 몰랐다. 어떤 미술관인지도 궁금해 이 물건은 현장에서 천천히 감상해 보고 싶다.

　토머슨에 관련된 보고가 많이 쌓였다. 그런데 '순수 터널'이라는 새로운 타입의 보고가 들어와 순서를 무시하

고 소개하려고 한다. 사진 ❹다. 사진이 아름답고 물건이 상당히 노골적으로 드러나 있다는 점이 이상하다. 먼저 보고서를 읽어보자. 보고자는 요코하마 주민이다.

발견 장소: 도쿠시마현德島県 무기선牟岐線 가이후역海部駅

발견 일자: 1980년 10월 31일

발견자: 고마미 아키라駒見朗

물건 상황: 꽤 오래된 사진입니다만, 시코쿠를 여행했을 때 열차가 무기선 종점에 도착하기 직전, 주변에 산이나 언덕이라고는 없는 곳에서 짧은 터널을 발견했습니다. 전철 철로가 주변 집보다 높은 지대에 깔려 있었습니다. 그래서 택지 개발로 산을 없앤 흔적도 보이지 않는데 왜 이런 곳에 터널이 있는지 의문이 들어 무심코 사진 한 장을 찍었습니다. 그리고 바로 얼마 전, 친구가 이 잡지를 보여주어서 예전에 찍은 사진이 생각나 찾아보았습니다. 이 노선은 이제 오래되어 지금은 어떻게 되었는지 모릅니다. 그런데 터널 위에 난간이나 안테나를 설치하려고 만들었을 리는 없고 풀을 잘 자라도록 만들었을 거라고는 더더욱 볼 수 없습니다. 의미가 불분명합니다. 이것이 바로 '순수 터널'이지 않을까요?

산이나 언덕이 없는 순수 터널.

참 흥미롭다. 그야말로 구멍가게 터널당堂이다. 꼭대기에서 아저씨가 유리구슬이라도 판다면 이탈리아 화가 조르조 데 키리코의 입체 회화가 된다. 시코쿠 도쿠시마는 대단한 곳이다. 보고자의 말대로 물건의 생성 원인은 전혀 알 수 없다. 어쩌면 국철 내부에 적자赤字파가 있어 이곳에 토머슨 이론을 투입해 몰래 활약하는 건 아닐까? 아니면 다른 차원으로 가는 구멍 연구일까? 어쨌든 풍경 사진으로도 아름답지만, 그보다 먼저 풍경이 걸작이다. 철도 토머슨을 추구하는 오사와 야스히로 군의 의견도 듣고 싶다.

그러고 보니 전에 오사와 군도 비슷한 물건으로 '승객이 기다리지 않는 역'이라는 것을 보고한 적이 있었다. 토머슨도는 약했지만, 일단 사진 ❺를 보자.

발견 장소: 게이힌급행京浜急行 요코하마-도베戸部 구간

발견 일자: 1980년 무렵

발견자: 오사와 야스히로

물건 상황: 게이힌급행 히라누마역平沼駅. 이 역에는 열차가 서지 않는다. 급행만 아니라 일반열차도 서지 않는다. 실은 전쟁 중에 요코하마역과 너무 가까워 도움이 안 된다고 해서 열차를 그대로 통과시키게 되었고 그 후 공습

통과당하기만 하는 승강장.

으로 다 타고 뼈대만 남았다. 그런데 40년이 지난 지금도 지붕 골조를 페인트로 칠하고 보수하면서 보존한다. 들어보니 원폭 돔과 같은 이유라고 한다.

통과하기만 하는 승강장이라는 존재가 흥미롭긴 하지만, 거의 고철 더미로 보인다. 역시 도쿠시마의 순수 터널은 대단하다.

사진 ❻을 보자. 나는 이걸 보고 이유 불문하고 일단 감동했다. 당당하게 존재하는 모습이 어딘지 대단했다. 보고서를 읽어보자.

발견 장소: 마쓰도시松戸市
발견 일자: 1985년 5월 17일
발견자: 고이케 도모히데小池知英
물건 상황: 이 물건은 절벽에 만들어진 계단이 도중에 활 모양을 그리며 좌우로 갈라진다. 가장 앞쪽에 찍힌 어두운 부분은 도로이다. 지나다니는 사람은 적지만, 차가 다니기는 한다. 이 계단을 올라가면 위에 집이 드문드문 있다.

왜 이렇게 설계되었을까? 위에서 아이들이 뜀박질해 내려오더라도 이렇게 만들어두면 바로 도로로 뛰어들지

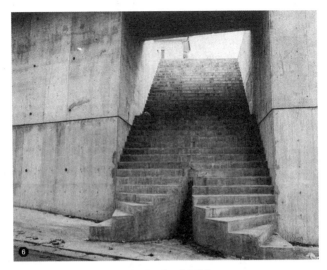

이유 막론하고 감동한다.

못하니 자동차에 치일 걱정이 없다고 생각해서일까? 아니면 아주 친절하게 오른쪽으로 가는 사람과 왼쪽으로 가는 사람 모두를 배려해 이렇게 만들었을까? 흠. 이걸 설계한 사람과 만나보고 싶다.

펜탁스PENTAX GM 28mm(더 광각으로 찍고 싶었는데), 1985년 5월 23일 촬영.

사진 ❼이 그 계단을 위에서 바라본 모습이고 ❽은 그곳의 지도다. 어쨌든 감동이다. 구조로 보면 토머슨에는 해당하지 않는다. 하지만 그 모습이 어찌나 당당한지 그런 논리 규정을 뛰어넘어 오히려 바보 같을 정도로 장엄하다. 계단의 구조가 아무리 터무니없어도 그 공작을 대하는 태도에 한 점의 망설임도 느껴지지 않아 경의의 무릎을 꿇게 된다. 정말 대단하다. 뭐라고 할까, 엄청나게 뛰어난 시골뜨기 우주인이라고 할까, 지구 밖의 사람이 제작한 것 같다.

또 다른 계단 물건. 사진 ❾를 보자. 이것도 훌륭하다. 완성도가 높다. 정교하게 만든 DSLR 카메라 본체 같아 소유하고 싶다. 사진 ❿을 살펴보자. 볼 때마다 정밀한 공작에 감동한다. 하지만 무턱대고 감동부터 하기보다 먼저 보고서를 보자.

바보스러울 정도로 장엄하다.

논

여기

도키와다이라

쓰다누마

신케이세이선

마쓰도 야바시라

발견 장소: 요코스카시横須賀市 마보리초馬堀町 4-3

발견 일자: 1985년 6월 16일

발견자: 스즈키 데쓰로鈴木哲朗, 스즈키 사이시鈴木才子

물건 상황: 마보리카이간역馬堀海岸駅에서 간논자키観音崎 방면으로 걸어가면 가장 먼저 이 '무용 계단'과 만나게 됩니다. 너무 완벽해 심장이 철렁 내려앉았습니다. 먼저 보시는 대로 무목적 형상입니다. 어디로 올라가라고 하는 말일까요? 그리고 어디에서부터 내려오라는 말일까요? 이 계단은 커피집 벽면에 붙어 있습니다. 그 형태가 만들어진 과정을 생각해 보겠습니다. 먼저 떠오른 것은 전신주가 있던 곳에도 계단이 있어 건너편으로 갈 수 있었다는 것. 하지만 전신주 뒤에는 배수 파이프가 있습니다. 그것을 넘더라도 다음은 빨간색 통행금지 고깔이 있습니다. 설정이 너무 완벽하네요. 게다가 잘 보니 계단과 전신주와 배수 파이프를 손자의 대까지 남기기 위해 콘크리트로 주변을 튼튼하게 만들었습니다.

참고로 이 집의 커피 맛은 극히 평범합니다.

지도 ⓫이다. 보고자가 심장이 철렁 내려앉을 정도였다고 느낀 완벽함은 역시 콘크리트 받침대에서 비롯된 것으로 보인다. 그림으로 말하면 액자와 같다. 이 두

완벽한 무용 계단.

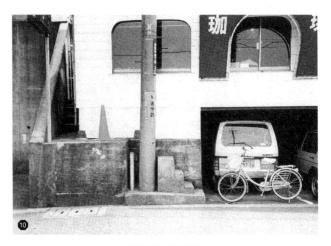

빈틈없는 레이아웃.

꺼운 받침대에 각 물건이 빈틈없이 배치되어 있다. 이
같은 심리는 초예술이라기보다 거의 예술에 가깝다. 하
지만 이는 '…에 가깝다'는 추측일 뿐, 결과적으로 이러한
배치가 되었을 것이다. 이 삼단 계단은 분명 왼쪽 가장
안쪽에 있는 계단과 함께 기능했을 것이다. 전신주 오른
쪽에 있는 삼단 계단이 토머슨이 된 지금, 건물 왼쪽의
안쪽 계단도 토머슨에 감염되지 않았을까? 토머슨 종양,
아니 종양까지는 아니다. 종기다. 도시의 종기.

제
5
세
대

토
머
슨

토머슨 보고를 소개하다 보면 이런저런 우여곡절이 많다. 다시 앞으로 돌아가 예전에 들어온 물건을 소개하겠다. 봉투에 찍힌 우편물 소인 순서대로 확인하다 보니 이번에 소개할 물건은 작년 7월에 보고되었다. 보고자는 토머슨관측센터 스즈키 다케시 회장이다. 죄송합니다. 그동안 너무 오랫동안 서랍에 넣어두어 토머슨도 시멘트가 우수수 떨어져 나갔을지도 모르겠다. 사진 ❶이다. 장소는 혼고本郷다.

발견 장소: 분쿄구 혼고 1-32-7

발견 일자: 1984년 12월 28일

발견자: 스즈키 다케시

물건 상황: 원래 이 부지에 있던 집의 뒷문으로 올라가는 돌계단이었거나 집과 집 사이에 있는 골목길로 올라가기 위한 계단이었을까요? 계단을 토머슨화한 직사각형 물체도 기묘합니다.

정말로 단순한 데다가 군더더기도 전혀 없는 전형적인 토머슨이다. 공이 방망이의 중심에 확실하게 맞았다고 할까. 아니, 토머슨은 삼진이니까 정반대다. 그러니까 실용적인 공과 헛스윙용 허구의 볼이 동시에 날아와 허구의 볼 중심을 방망이 중심으로 확실하게 때렸다고 할까? 아, 이런 설명에 집착하는 거 그만두자.

한눈에 봐도 토머슨이다. 잘 만들어진 모형 같은 느낌마저 든다. 그런데 이 훌륭한 콘크리트 직사각형은 무엇일까? 분명 계단보다 나중에 생겼다. 콘크리트로 된 거대한 비녀장을 탕탕 박아놓은 것처럼 보인다. 옆 부지의 지하실이 튀어나왔을 리는 없고. 오른쪽 위의 가드레일도 이상하다. 저 좁은 곳을 사람이 지나다니는 걸까? 설마 그 길을 지나 한쪽 구석에서 계단까지 수직으로 뛰어내리지는 않겠지?

계단을 토머슨화하는 직사각형 콘크리트.

오른쪽 위 가드레일에 주목.

실은 나도 이곳을 나중에 직접 가서 확인했다. 작년에 《아사히신문》 석간에서 토머슨 투어 지면을 꾸린다기에 이참에 실물로 보지 못한 도쿄에 있는 토머슨을 찾아 돌아다녔다. 그때 내가 찰칵하고 찍은 것이 사진 ❷다. 위에 뭔가 조립식 초소 같은 것이 새롭게 생겨 있었는데 부동산에서 이 근방을 휘젓고 다니면서 뭘 계획한다고 한다. 오른쪽 위 가드레일을 보자. 양 기둥만 남기고 전부 싹둑 잘라내 토머슨을 줄멍줄멍 만들어낸다. 그리고 마침 경사면에 목재가 옆으로 누워 현대예술을 보여준다. 위쪽에서 자라다 못해 벽을 다 뒤덮을 듯한 기세로 잔뜩 뻗어 나가는 덩굴도 그렇고. 그러고 보니 요제프 보이스가 사망했다. 명복을 빕니다. 그건 그렇고 현대예술을 하는 사람은 실제로는 죽을 때 정말로 "단 한 번이라도 좋으니 밥을 다 뒤덮을 정도로 소스를 잔뜩 뿌려 먹고 싶었다."고 말할 것 같은데 이런 생각이 드는 것은 나쁜일까.

이건 다른 이야기지만, 스즈키 다케시 회장에게 선물을 받았다. 감사합니다. 사진 ❸이다. 뭐로 보이는가? 이것은 무려 산라쿠병원 무용 문 위의 지붕 기와이다. 아쉽게도 이미 철거되었다. 사망일은 1985년 12월이다. 오래전부터 없어지는 건 시간문제라고 생각했는데 결국

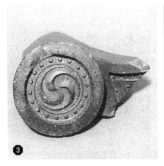

산라쿠병원 무용 문의 지붕 기와.
(채집: 스즈키 다케시)

산라쿠병원 무용 문의 도벽 조각.
(채집: 이치키 쓰토무)

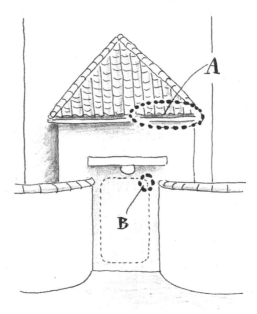

그렇게 되었다. 선물 상자 안에는 무용 문의 그림엽서가 함께 들어 있었고 뒤에 스즈키 군의 메모가 적혀 있었다.

1985년 12월 16일 일요일[36] 채집
산라쿠병원 무용 문 위 지붕 기와 파편
공사로 파손되어 담장 안쪽에 떨어져 방치되어 있던 것을 취득(뒷면 참조)

사진 뒷면에 그림이 그려져 있었는데 인쇄로는 잘 보이지 않을 듯해 내가 다시 그렸다. 그림에서 A 부분이다. 스즈키 군은 또 다른 파편을 가지고 있다고 한다. 빨리 어딘가에서 토머슨 전시를 또 열고 싶다. 세이부미술관西武美術館에서는 아직 아무 연락도 없다. 도쿄도미술관東京都美術館에서도.

그건 그렇고 또 다른 사진 ❹를 보자. 이것도 산라쿠병원 무용 문의 파편이다. 다른 사람에게 받은 선물이다. 누구인지 짐작이 가는가? 다들 이미 잘 아는군. 그렇다. 건물 파편 컬렉터 이치키 쓰토무一木努 씨다. 감사합니다. 얼마 전 교바시이낙스갤러리京橋INAXギャラリー에서 〈건축의 유품建築の忘れがたみ〉이라는 전시를 열었는데 극히 평범한 파편이 반짝반짝 빛나는 멋진 기적을

확인할 수 있는 전시회였다. 그런 이치키 씨가 무용 문이 임종하는 자리에 함께해 유골을 주워 보내왔다. 5×2.5센티미터 크기에 무게가 7.5그램인 작은 콘크리트 파편이었다. 무용 문의 어느 부분이라고 예상하는가?

토머슨 기사의 장기 애독자라면 알겠지만, 토머슨 버스 투어 사진에 찍힌 나라 시게타카 군이 있다. 동네 여자아이들에게 둘러싸여 사진을 찍은 인물 말이다. 그의 아버지가 이전에 산라쿠병원에서 근무했는데 그 문에 시멘트를 직접 발라 무용 문을 만든 바로 그 장본인이라고 한다. 그 작업이 어찌나 꼼꼼한지 직사각형 네 모서리를 둥그스름하게 굴려 발라놓았다. 그런데 오랜 시간 풍화되면서 오른쪽 위 모서리 부분의 시멘트가 살짝 들떠 있었다. 이치키 씨는 명복을 빌면서 그 부분을 툭 떼서 보낸 것이었다. 그림의 B 부분이다. 토머슨이 생성되던 그 결정적인 순간의 건물 일부였다.

파편을 스즈키 군에게 보여주었더니 "흠, 역시 대단하네요." 하고 감탄했다. 이 물건의 첫 번째 발견자 미나미 신보 님 그리고 나라 군의 아버님, 보고 계시는가요? 토머슨으로는 수명이 긴 편이었는데 그렇다고 천수를 다했다고는 할 수 없겠네요. 어쩔 수 없는 일이지요.

이렇게 해서 토머슨 사상의 탄생에 기여해 기념해

야 마땅했던 초기의 세 물건 가운데 마지막까지 남았던 세 번째 무용 문이 이 세상에서 사라졌다. 그렇다고 여러분, 슬퍼할 필요는 없다. 이외에도 많은 토머슨이 있지 않은가? 제5세대, 제6세대의 젊은 토머슨도 계속해서 생겨나고 있다.

처음에 소개한 스즈키 다케시 군의 보고에는 또 하나, 지인에게 부탁받았다는 물건 사진 ❺와 ❻이 동봉되어 있었다. 지인은 공예 회사의 사진 제작실에서 근무하는 직원이라고 하면서, '역시 직업상 자타가 공인할 만한 멋진 사진입니다만, 보고서를 빼놓아 상세한 내용은 알 수 없습니다.'라며 스즈키 군이 쓴 보고서가 있었다. 아래 내용이다.

발견 장소: 사이타마현埼玉県 하스다시蓮田市 쓰바키야마椿山 4-16

발견 일자: 1985년 4월 29일

발견자: 다카바야시 사토시高林聡

물건 상황: 순수 계단으로 분류되어야 할 물건으로 보이는데 무엇보다 그것이 어딘가에서 갑자기 툭 튀어나와 존재하는 듯합니다. 언뜻 미사일 발사대처럼도 보입니다. 당초에는 세로 사진에 찍힌 다리나 육교에 올라가기

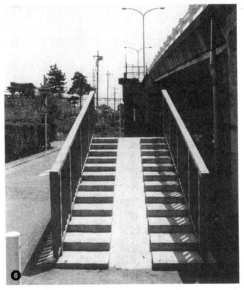

캐터필트처럼 생긴 신상 토머슨.

위해 사진 안쪽의 튀어나온 곳까지 연장할 계획이었다고 합니다. 예전에는 다리 아래에 자재가 쌓여 있었다고 하네요. 스즈키 씀.

그렇다, 이것은 항공기를 이륙할 때 사용하는 캐터펄트catapult다. 위에 보행자가 서면 자동으로 버튼이 눌려 다리 위까지 슝 날아간다. 그렇다면 출퇴근 시간에는 장관이 벌어질 것이다. 수많은 보행자가 설 때마다 슝슝슝슝슝슝 연사될 테니까. 그런데 이렇게까지 명확하게 순수 계단이 남아 있으면 토머스니언은 고민하게 된다. 너무 새것인데, 일부러 발주해 만든 토머슨 기념비 같다, 어쨌든 과하게 훌륭하다, 과해서 오히려 좀…….

다음으로 넘어가자. 사진 ❼이다. 이것도 엄청나다. 박력이 있다. 보고자인 고이케 도모히데 군은 전에 '활짝 펼쳐진 아코디언 계단'을 보고한 인물이다. 그 물건도 위엄이 있고 당당했다. 이 사람은 당당 타입을 찾는 게 특기인가 보다. 사실 아코디언 계단 물건과 함께 들어온 보고였는데 상황이 여의찮아 따로따로 소개하게 되었다. 미안합니다. 보고서는 다음과 같았다.

발견 장소: 지바현 나가레야마시流山市

중독적 토머슨!

발견 일자: 1985년 7월 18일

발견자: 고이케 도모히데

물건 상황: 나가레야마시 에도강江戸川 강둑을 따라 이어지는 좁은 아스팔트 길에 콘크리트로 만든 사각형 돌기물 두 개가 대칭으로 서 있었다. 자동차가 이곳을 통과할 때는 속도를 늦추고 돌기물에 차가 긁히지 않도록 슬금슬금 빠져나간다. 참고로 이 길은 일방통행이다. 빨간 반사판 같은 것이 삽입되어 있어 아마 밤에는 자동차 라이트 빛으로 다소 반짝일 것이다. 이 두 돌기물의 간격은 깜빡하고 재지 못했는데 만약 대형 트럭이라도 오면 난처해진다. 절대로 지나갈 수 없기 때문이다. 그러고 보니 이 콘크리트 상자들은 마치 자동차의 폭을 무언으로 규제하는 검문소처럼도 보인다.

사진이 참 좋다. 돌기물 사이로 아슬아슬하게 지나간 수많은 자동차의 타이어 자국이 길 위에 선명하게 남아 있어 생동감이 느껴진다. 그런데 역시 자동차가 자주 긁으면서 지나갔는지 여기저기 부서져 있다. 지금까지 자동차가 몇 대나 눈물을 흘렸을까? 그럴 때마다 자동차 수리 공장이 돈을 벌었겠지. 앗, 설마 이 돌기물을 자동차 수리 공장이 설치한 건 아니겠지? 바로 옆에 쭈

그리고 앉아 자동차가 지나가는 모습을 지켜보고 싶다. 그런데 의외로 그게 자동차에게는 인기가 있을지 모른다. 저기 저 길의 도로가 좁아져서 지나갈 때마다 닿을 듯 말 듯 스릴 만점이야. 그게 또 중독성이 있어서 자꾸 왕복하게 된다니까. 이러면서 말이다. 이런 중독성, 아주 위험하다.

고이케 군은 이외에 다리말뚝 물건도 보고했다. 다리는 사라지고 다리말뚝 다섯 개만 강을 가로질러 침목처럼 늘어서 있었다. 그런데 사진을 보니 다리말뚝의 잔해, 그뿐이었으므로 생략하겠다.

그런데 여기 또 다른 다리말뚝 물건이 있다. 이 물건은 특이하다. 사진 ❽이다. 보고서와 지도를 보자.

발견 장소: 지바현 모바라시茂原市 하야노早野

발견 일자: 1985년 8월 1일

발견자: 사쿠라이 히로시櫻井宏

물건 상황: 물건은 이치노미야강一宮川으로 합류하는 하천 분기점 수중에서 강둑에 걸쳐 줄지어 선 콘크리트 말뚝 스물세 개다. 부근에 크고 작은 네 개의 다리가 있는 걸로 보아 이것도 오래된 다리말뚝의 흔적으로 추측했다. 하지만 그러기에는 기둥이 향한 방향이 이상하다. 현

장은 강의 합류부에 해당하며 양쪽 강의 유량을 조절하는 역할도 하지 않았을까 생각했는데 기둥 하나가 육지에 설치되어 있는 걸 보니 아무래도 아닌 듯하다.

이 물건의 정체는 앞으로 조사를 거듭해 그 결과를 다시 보고하려고 한다. 어쨌든 물건은 스톤헨지처럼 아름다운 모습으로 물에 서 있다.

묘하게 우스꽝스럽다. 뭔가 이상하다. 만약 다리말뚝이라면 그 열에 맞춰 설치한 다리는 강줄기를 따라 하염없이 내려가게 된다. 그러면 다리를 만드는 의미가 없다. 아니면 가로지르는 다리의 중간 지점에 설치한 다리말뚝이었다고도 볼 수 있는데 그렇다면 얇은 기둥을 이렇게 몇 개씩 세우기보다 굵은 기둥 두세 개면 충분했을 터다. 어쨌든 마음에 든 건 기둥 꼭대기에 풀이 자랐다는 점이다. 이것이 바로 공중 쓰보니와空中ツボ庭다!

아직 여기에서 다룬 적은 없지만, 노상관찰학의 한 부류로 쓰보니와가 있다. 본래 한자로는 坪庭(평정)이라고 쓰며 집 안에 만드는 작은 정원을 의미한다. 하지만 노상관찰학에서는 길 한가운데 직경 십몇 센티미터 크기로 생긴 것을 원형 쓰보니와라고 칭한다. 일반적으로 도로 공사가 제대로 되었는지 관청에서 검사할 때 도로

호화찬란 공중 쓰보니와.

한가운데 구멍을 뚫어 확인한다. 그걸 코어 구멍 뚫기라고 부른다. 그 확인이 끝나면 다시 메워서 원래대로 돌려놓는데 그곳이 살짝 패여 흙이 쌓일 때가 있다. 그 흙에 풀이 자라고 꽃이 피면 최상의 쓰보니와가 된다. 쓰보니와 위를 굵은 타이어가 슝슝 지나간다. 타이어 아래의 극소 정원이다. 도쿄대학교 조교수 후지모리 데루노부藤森照信 씨가 교토대학교 구내의 도로 한가운데서 발견한 것이 제1호라고 알려져 있다. 그 변형이 '공중 쓰보니와'다. 공중 쓰보니와 제1호는 교토 시내 길거리에서 발견했는데 노상에서 폐품이 된 오래된 우물 펌프 상부에 흙이 쌓여 쓰보니와를 형성한 물건이었다. 그런데 여기는 무려 수상 공중 쓰보니와이다. 그것도 십몇 개나 호화찬란하게. 건축탐정단 후지모리 씨, 보고 있나요? 이것은 공중 쓰보니와의 데모입니다.

이렇게 사치스러운 풍경은 본 적이 없다. 다른 각도로 찍은 사진 ❾를 서비스로 보여주겠다. 안쪽에 제대로 된 다리가 있는데도 '우린 너희랑 달라.'라면서 똘똘 뭉쳐 있는 듯한 모습이 한신 타이거즈阪神タイガース 같다.

사쿠라이 군이 보내온 또 다른 보고 물건이 있다. 사진 ❿과 ⓫이다. 평범한 우체통인데 뭐가 이상하다는 것일까? 다음은 보고서 내용이다.

❾

1

지바 방향

모바라시청

스카이라크

이치노미야강

은행

R128호

2

?다리

아치오다리

모바라다리

발견 장소: 지바현 이스미군夷隅郡 오타키마치大多喜町 호리키리堀切

발견 일자: 1985년 6월 25일

발견자: 사쿠라이 히로시

물건 상황: 물건은 구형 우체통이다. 이런 형태의 우체통은 이 지역에서 흔하게 볼 수 있으며 실제로 사용되는 것도 많다. 하지만 이 우체통은 사진을 보면 알 수 있듯이 서 있기는 한데 전혀 사용되지 않는다. 근처에 이것을 대신할 만한 것도 없어 이 지역의 우편 사정이 수수께끼다.

더 이상한 점은 물건의 색깔이다. 머리는 파란색, 몸체는 노란색, 받침대는 빨간색으로 구분되어 칠해져 있다. 언제 어떤 순서로 색을 칠했는지 알아볼 방법은 없다.

결정적인 것은 이 물건의 개구부를 콘크리트로 발라 막아 놓았다는 사실이다. 혹시나 사용할까 염려되어 그렇게 했겠지만, 너무 용의주도해 오히려 어둠의 기운이 느껴진다. 이 지역에 사는 고등학생에게 물어보니 이 우체통은 이 상태로 10년 이상 있었다고 한다. 코스모스에 둘러싸여서.

흑백사진이라 색을 전혀 알아보지 못했다. 컬러사진으로 보면 정말 기이할 것 같다. 들판에 핀 꽃이 코스모

이 우체통, 코스모스에 둘러싸여 행복해 보인다.

스라기에 사진을 잘 보니 코스모스가 맞았다. 잘 찍은 사진이다. 딱히 논리를 따질 필요도 없어 보인다. 뒤에는 갈대까지 자란다. 이 우체통, 어둠의 기운이 감돌기는 하지만, 어딘지 행복해 보인다. 날씨도 좋고, 토머스니언이 사진도 찍어주고, 옛날에 입구가 시멘트로 막히기는 했어도 오히려 그게 전화위복이 되었네. 이러면서 말이다. 이 우체통은 이미 시간을 건너뛰었다. 초월했다. 지바현은 엄청난 지역이다.

그런데 아무리 생각해도 토머슨인지 뭔지는 전혀 모르겠다. 실제로 우체통 모자를 벗겨 보면 안에는 똑바로 서서 죽은 지 10년이 지난 미라 상태의……. 이런 괴담은 그만두자. 어쨌든 유구의 시간이 느껴진다. 어쩌면 타임머신일지도 모른다. 우체통이라는 점이 수상하다.

역시 물건이 좋으면 사진도 좋은 법이다. 아니, 이번에 보내주신 분들 다 실력이 좋은 것 같다. 그런데 역시 훌륭한 사진은 훌륭한 물건에서 비롯된다. 여러분, 보고해 주셔서 감사합니다. 그리고 게재가 늦어 죄송합니다.

콘
크
리
트
제
망
령

먼저 학문상의 보고를 하겠다. 사진 ❶이다. 간다 진보
초 가쿠시회관学士会館의 정면 현관 돌계단 위에 줄지어
선 사람들. 모두 낮 시간용 예복인 모닝코트morning coat
를 입었다. 앞줄 왼쪽부터 소개하면 건물 조각을 수집하
는 이치키 쓰토무, 전단지 고현학의 미나미 신보, 한 사
람 건너뛰고 토머슨 관측의 아카세가와 겐페이, 뭐라고
요? 왜 자신은 건너뛰냐고요? 이렇게 따지는 사람은 출
판사 지쿠마쇼보에 다니는 마쓰다 데쓰오, 그리고 한 사
람 건너뛰고 건축탐정단 후지모리 데루노부, 목욕탕 입
욕가이자 만화가 스기우라 히나코杉浦日向子, 박물학을

연구하는 아라마타 히로시荒俣宏가 있다. 뒷줄은 복잡하게 서 있어 순서 상관없이 언급하면 맨홀 지식인이자 일러스트레이터인 하야시 조지林丈二, 토머슨관측센터의 스즈키 다케시, 다나카 지히로, 교복을 관찰하는 일러스트레이터 모리 노부유키森伸之, 오지기비토オジギビト[37]를 연구하는 만화가 도리 미키とり・みき, 공터를 연구하는 요모타 이누히코, 월간지《예술신조》편집부의 다치바나 다쿠立花卓 등이 있다.

그럼 여기에서 무엇을 하고 있느냐 하면, 건축 탐정을 하면서 도쿄대학교 생산기술연구소에서 조교수를 하는 후지모리 데루노부 씨가 선언서를 읽는 순간이다. 노상관찰학 선언이다. 그 후 이 돌계단 위에서 전원이 할복했느냐? 그런 짓은 하지 않는다.

앞줄 중앙에 있는 아카세가와 겐페이, 이 사람은 나인데 문학잡지《순문학純文学》을 옆에 낀 채 캐논 T90을 목에 걸고 후리모리 씨의 손에 있는 선언문을 곁눈질로 보고 있다. 왜 가운데 있느냐 하면, 원로 취급을 받기 때문이다. 즉 나이가 가장 많다. 이것은 시간의 순서이니까 어쩔 수 없다. 그런데 최근 나는 어디를 가든 나이가 가장 많다. 어떻게 된 일일까? 나보다도 나이가 더 많은 사람은 모두 가마쿠라鎌倉나 효고현 롯코산六甲山의 아

도쿄 간다 가쿠시회관 정면 현관에서. (사진: 이무라 아키히코)

시야芦屋 같은 한적한 곳에서 이미 유유자적하게 생활한다던데 사실일까?

그건 그렇고 이 사진은 어안렌즈로 찍었다. 이 어안렌즈, 본 적이 있지 않은가? 사물을 잘 분별하는 능력을 갖추었다면 이것이 니콘 15mm F3.5S이며 아자부 다니마치 굴뚝 위에 설치했던 카메라와 같다고 한눈에 알아볼 것이다. 그렇다. 이 사진은 이무라 아키히코가 찍었다. 이무라 군도 모닝코트를 입고 왔다. 그가 입은 모닝코트로 말하자면 아자부 다니마치에서 주운 것이다. 이무라 군은 굴뚝 사진을 찍은 후에도 아자부 다니마치를 밥 먹듯이 찾아가 그곳이 유령도시가 되어 철거되는 모든 과정을 카메라에 담았다. 즉 이무라 군은 굴뚝 위만 파헤치지 않고 무인이 된 아파트와 여염집의 벽장 안까지 파헤쳤고, 그 과정에서 오래된 모닝코트 한 벌을 주웠다. 그것을 잘 세탁해 가쿠시회관에서 열리는 노상관찰학회 발회식에 참석했다. 유서가 깊다는 점으로만 판단한다면 이무라의 모닝코트가 일등이다.

참고로 이야기하자면 아자부 다니마치가 복합 시설 아크힐스アーク ヒルズ로 제2의 인생을 시작한 요즘, 이무라 아키히코의 아자부 다니마치 보도 사진집이 창간되기를 기다리고 있으니 뱌쿠야쇼보나 특히 모리빌딩출판

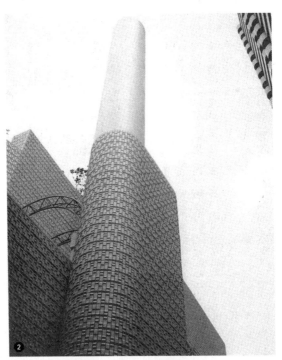

부 등 어딘가에서 꼭 손을 내밀어 주기를 바란다.

그런 다니마치에는 뒷이야기가 있는데 사진 ❷를 보자. 굴뚝이다. 새롭게 단장한 아크힐스에 있었다. 정말 깜짝 놀랐다. 소름이 끼쳤다.

사정은 이렇다. 나는 아카세가와 겐페이로 사는 한편, 오쓰지 가쓰히코尾辻克彦라는 필명으로 토머슨 이삭줍기 같은 것을 《예술신조》에 연재했다. 그 첫 번째 연재가 아자부 다니마치의 굴뚝 이야기였다. 2년에 걸친 연재를 마치면서 그 글을 묶어 이번에 『도쿄노상탐험기東京路上探險記』라는 책으로 출간하며 후기를 쓰기 위해 다시 한번 아자부 다니마치에 갔다. 이미 알겠지만, 과거의 다니마치는 모리빌딩의 난폭한 수법으로 아크힐스로 변신해 과거의 모습은 그 어디에서도 찾아볼 수 없다.

그런데 말이다.

굴뚝이 있었다. 무려 같은 위치에.

상세한 내용은 월간 종합잡지《중앙공론中央公論》8월 호에 「아크힐스의 굴뚝アークヒルズのエントツ」이라는 제목으로 썼으니 함께 읽으며 연구하고 싶다. 기존의 굴뚝이 사라진 자리에 신축 굴뚝이 출현하는 일은 이제는 우연이라기보다 완전히 초자연적 역학의 문제다. 모리빌딩의 자본에 의해 유령도시가 된 아자부 다니마치의

유령이 목욕탕 덴도쿠유天德湯의 굴뚝 하나에 쌓이고 쌓여 그것을 토머슨이 보란 듯이 헛스윙 삼진을 하면서 굴뚝이 새로운 설계도로 순간 이동해 아크힐스에 꽂혔다. 이른바 헛스윙하는 순간의 공 위에 이무라 군이 탔던 셈으로, 이 역시 훗날 사람들의 입에 오르내릴 것이다. 역시 토머슨은 대단하다. 홈런을 치는 랜디 배스Randy Bass는 평범하기 그지없다.

사진 ❸은 공중에서 찍은 것이다. 보다시피 주변 빌딩이 모두 30몇 층으로 고층이어서 굴뚝이 성냥개비처럼 보인다. 하지만 그 굵기와 길이는 전의 굴뚝과 거의 비슷하다. 전의 굴뚝은 윗부분이 얇아지는 일반적인 형태였지만, 이번 제2세대는 원통으로 꼭대기까지 같은 굵기로 이어진다. 그리고 아랫부분은 밀크커피색 벽돌로 감싸여 있다. 측벽에 철제 사다리는 달려 있지 않다. 위로는 올라갈 수 없을 것이다. 어쩌면 안쪽에 철제 사다리가 있을지도 모르지만, 설사 올라가더라도 주위가 이래서는 어안렌즈도 위력을 발휘할 수 없다.

이렇게 해서 새로운 굴뚝은 토머슨으로서의 가치 면에서도 토머슨이 되어버렸다. 흠, 뭐라고 할까, 한 바퀴 뒤처진 토머슨이 아크힐스 앞을 달린다고 할까? 혹은 이것은 포스트 토머슨이라고 해도 좋겠다. 분명 설계

상의 사건 속에는 포스트모던도 섞여 있을 것이다.

최근에 내가 발견한 것 가운데 하나를 소개하겠다. 사진
❹다. 원폭 타입이다. 극히 평범한 원폭 타입으로 이 정
도 물건으로는 그 누구도 놀라지 않는다. 하지만 사진 ❺
를 보자. 이것도 원폭 타입이다. 앞에 나온 것과 마찬가
지로 골함석으로 뒤덮여 있다. 이것도 뭐 평범한 원폭
타입이기 때문에 학회에서 아무도 놀라지 않았다. 하지
만 또 다른 사진 ❻을 보자. 가운데 4층짜리 작은 빌딩이
있다. 사실 이 양측에 아까 소개한 사진 ❹와 ❺의 원폭
물건이 붙어 있었다. 즉 원폭 타입의 샌드위치다. 미국과
소련, 동서 양 진영의 원폭이 양쪽에서 펑 하고 터졌다.
그런데도 지구상에 굳건하게 서 있는 약소 중립국의 물
건이라고 할까?

　　실제로 그림자를 살펴보자. 이 사진은 점심을 먹고
바로 찍은 사진이다. 그림자 방향으로 알 수 있듯이 이
약소빌딩의 정면은 정확하게 북쪽을 향한다. 이 말은 원
폭 타입의 토머슨이 빌딩의 동쪽과 서쪽에 찍혀 있다는
말이 된다. 이 물건은 분쿄구 센다기千駄木 3-28 시노바
즈도리不忍通り에 면해 있다.

독자에게서 들어온 보고도 몇 가지 소개하겠다. 먼저 사진 ❼, ❽, ❾, ❿이다. 뭔가 묘한 기운이 감돈다. 발견자는 후지모리 데루노부 씨의 강연을 들으러 와서 후지모리 씨에게 이 사진을 들이밀었다고 한다. 그때 일을 후지모리 씨에게 대충 들었다. 어쨌든 보고서를 읽어보자.

발견 장소: 스기나미구杉並区 이즈미和泉 1-7

발견 일자: 1985년 6월경

발견자: 도쿠야마 마사키德山雅記

물건 상황: 콘크리트 뚜껑으로 덮은 폭 75센티미터의 도랑이다. 경사진 길이 약 40미터나 이어지는 데도 윗면을 수평으로 유지하려다 보니 도랑이 도로보다 점점 솟아올라 끝에서는 49센티미터나 높아져 있었다. 그리고 그곳에 삼단 계단이 설치되어 있었다.

형성 원인은 아직 알 수 없다. 무엇보다 흥미로웠던 점은 그 길을 사람들이 자주 지나다닌다는 사실이다. 구석의 계단은 언뜻 의미가 불분명한데도 자주 이용되었으며 중간쯤에 있는 골목으로 들어가려는 사람이나 공원에 가려는 사람이 일부러 계단으로 올라가 도랑 위를 지나 각각의 입구로 사라졌다. 도로에서 바로 들어가려고 하면 도랑이 너무 높아 올라가기 힘들어 그런 것 같다. 하

아주 조금씩 단차가 시작된다.

점점 단차가 커지고....,

단차가 더 벌어지더니…,

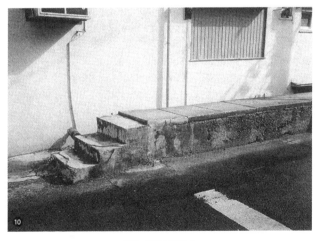

결국 계단이 되었다.

지도 ①

옆에서 본 모습

지도 ②

지만 그런 목적이 아니어도 그저 단순히 그 위를 끝까지 쭉 걸어가는 사람이 많다. 역시 아이들이 많았는데 어른도 자주 걸었다. 이에 관해서는 통계를 내보려고 한다.

솟아오르기 시작한 지점 근처에는 대부분 자동차가 주차되어 있었는데 꼭 한쪽 다리를 든 모습을 했다.

새로운 타입의 물건이다. 지도도 있다. 지도 ①이다. 지도 ②의 '개념도'도 첨부되어 있어 보고서로서 아주 완벽하다. 보고자는 차분한 성격의 사람이다.

상태만 보면 앞서 나온 삼단 인도와 비슷한데 물론 물건은 다르다. 도대체 무슨 타입이라고 해야 할까? 단차가 탄로 난 단차길이라고 할까? 그런 점에서는 단차가 시작되는 부분의 사진 ❼ 등을 보면 그 미묘한 단차에 나도 모르게 헛웃음이 나오게 된다. 반대쪽 계단부의 사진 ❿은 사진 작품으로서 물론 명쾌하다. 하지만 ❾와 ❽을 지나 그 차이가 경미해지는 사진 ❼을 보면 그 상태로 일상 속 무한소無限小의 단차로 파고들어 가는 듯해 저절로 사람을 감동시킨다.

사진 ⓫도 있다. 물건 위를 아주머니가 지나간다. 좋다. 아주 훌륭한 사진이다. 아주머니에게 힘내라고 말하고 싶어진다. 뭘 힘내라고 해야 할지는 모르겠지만.

아주머니 힘내세요.

예의를 모르는 자동차.

사진 ⓬도 있다. 바로 앞의 사진에서 나온 아주머니가 여전히 힘내서 열심히 걷는다. 그런데 자동차가 앞길을 막았다. 보고에도 언급된 한쪽 다리를 올린 수캉아지 소변 스타일의 자동차다. 참 예의가 없다.

그런데 사진 ⓫이 아주 마음에 들었다. 단차길을 걷는 아주머니. 잘 모르는 사람이 보면 사진 노출이 너무 과하고 특별한 게 찍히지도 않아 뭘 표현하고 싶은지 전혀 모르겠다며 지적할 만한 사진이다. 하지만 그건 평범한 작품 사진의 세계에나 해당한다. 이 사진은 그런 기준에서 벗어나 사람을 감동하게 하는 무언가를 지녔다.

그사이에 같은 도쿠야마 군에게서 보고가 들어왔다. 사진 ⓭, ⓮, ⓯, ⓰을 보자.

발견 장소: 스기나미구 이즈미 1-7

발견 일자: 1985년 6월경

발견자: 도쿠야마 마사키

물건 상황: 지난번에 전체 길이 44미터의 계단을 포함한 만리장성이 아닌 장성 물건을 보내드렸는데 그 위를 걷는 사람들의 모습을 연속 사진으로 찍었으니 추가로 보고합니다.

약 30분 사이에 열 명 가까운 사람이 이 길을 걷는 것

을 보았습니다. 그중에서 이 대머리 아저씨가 아무런 망설임도 없이 의연하게 걷는 모습을 보면서 저의 상식이 무너졌습니다. 어른이라면 이런 쓸모없는 행동은 하지 않을 거로 생각했기 때문입니다. 계단 앞에 서보니 어딘가로 빨려 들어가듯이 올라가고 싶어졌습니다. 이 물건은 인간의 행동마저 토머슨화하는 힘을 지닌 듯합니다.

이번에는 아저씨다. 힘내요, 아저씨. 그런데 이 아저씨는 힘내라고 응원하지 않아도 괜찮을 것 같다. 갑자기 나타난 계단에 도전하는 자세는 물론, 직선 코스로 접어든 후의 보행 자세를 보면 단차에는 아랑곳하지 않고 한 발 한 발 확실히 내디디며 걷는다. 길고 긴 인생에서 많은 단차를 극복해 왔을 것이다. 이 정도 단차는 아무것도 아니지요. 이러면서 한 발 한 발 착실하게 걸어 사진 ⓰에서처럼 다시 일상의 세계로 스며들어 간다.

사진 ⓱과 ⓲도 있었다. 이번에는 아이들이다. 역시 아이들은 몸짓이 가볍다. "그러니까 말이야, 유코의 아빠는 공무원이지?" 제법 그럴싸한 이런 이야기를 하면서 단차를 밟으며 걸어간다. 반대쪽에서는 아주머니도 걸어온다. 어디에서 어떻게 서로 길을 양보할까? 단차길에도 활기가 넘친다.

아이들이 가벼운 몸짓으로 걸어간다.

단차길에도 활기가 넘친다.

도쿠야마 군은 처음 보낸 보고가 단번에 성공해 흥이 났는지 쉬지 않고 보내왔다. 사진 ⑲, ⑳, ㉑이다.

발견 장소: 나카노구中野区 혼초本町 47-9

발견 일자: 1985년 10월경

발견자: 도쿠야마 마사키

물건 상황: 마루노우치선丸の内線 신나카노역新中野駅을 나오면 바로, 정말로 나오면 바로인 곳에 그것이 당당하게 있었습니다. 오메카이도에 면해 있어 눈에 잘 띄는 장소라 어쩌면 이미 보고되었는지도 모르겠네요.

매우 아름다운 물건입니다. 특히 뒤쪽으로 돌아가서 보고 감동했습니다. 시간의 흐름이 느껴집니다. 물건 자체는 쇼와昭和 시대 초기에 지어졌다고 하던데 이런 둥근 창문을 설치하기에 합당한 곳이었겠지요. 그런데 왜 없앴을까요? 이유는 전혀 알 수 없습니다. 구민 게시판이 바로 앞에 있습니다만, 창문을 없앨 이유는 되지 않는다고 생각합니다. 당시에는 역시 유리가 끼워져 있었겠지요? 튼튼한 철제 프레임은 이제 특별히 지켜야 할 것도 없는 듯합니다.

이런 내용이었다. 아름답다. 너무 훌륭해서 토머슨

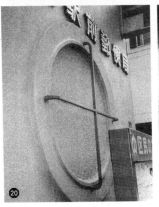

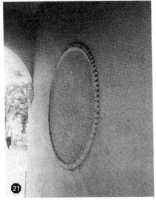

아름다운 둥근 창 토머슨.　　　　　뒷면도 아름다운 토머슨.

을 넘어 최고급 물건이 된 듯한 느낌마저 든다. 산전수전 다 겪지 않았을까? 이것도 양측이 모두 토머슨이어서 앞에서 나온 양면 원폭 타입과 비슷하다.

또 다른 보고다. 사진 ㉒, ㉓으로 고소 문이다.

발견 장소: 세타가야구 미야사카宮坂 2-16-10
발견 일자: 1985년 5월경
발견자: 도쿠야마 마사키
물건 상황: 그림과 같은 고소 문이 있었습니다. 특별하게 언급할 부분은 먼저 문 위에 달린 조명입니다. 아무리 봐도 이것은 현관에 달아야 할 조명입니다. 짐 반출용이나 비상용도 아닙니다. 누가 봐도 손님용이라는 분위기를 풍깁니다. 게다가 결정적인 것은 문 안쪽에서 찾아온 손님을 확인할 수 있는 작은 렌즈가 붙어 있다는 점입니다.

이 타입도 전에 아파트 부착 물건에 있었다. 그 물건은 계단을 철거했거나 혹은 철거 예정일 거라는 이유로 생긴 '증상'이라고 생각했는데 이번 물건은 그런 어설픈 것이 아니라 완성품이다. 아주 당연하다는 듯이 만들어놨다. "문이 2층에 있는 게 뭐 어때?" 마치 아방가르드 화가 오카모토 다로岡本太郎 화백이 양팔을 펼친 채 이

문이 2층에 있는 게 뭐 어때?

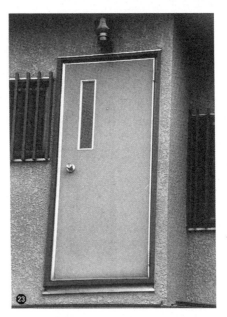

문 위의 램프형 조명과 밖을 볼 수 있는 구멍에 주목.

렇게 이야기할 듯하다.[38] 아니면 공포의 2세대 주택일 가능성도 있다. 2세대 주택이지만, 현관은 하나면 된다면서 시어머니와 며느리가 사이좋게 이야기했는데 시간이 흐르면서 어리석은 두 사람의 의견이 끊임없이 충돌하기 시작했다. 그러던 어느 날 시어머니가 "됐어! 우리는 이제 이 현관으로는 안 다닐 거야." 하고 선언한다. 그 뒤로 저녁에 게이트볼을 하고 돌아온 노인이 담에서 지붕으로 기어 올라가 숨을 헐떡거리면서 문을 열고 들어간다. 그리고 그 모습은 이미 이 동네의 명물이 되어 있었다. 뭐, 이런 일은 생기지 않겠지만, 현관등이 매일 밤 점등하는지 꾸준히 관측을 지속할 필요가 있겠다.

그나저나 이 사람의 발견물은 언제나 명쾌하고 당당하다는 특징을 지닌다. 거침이 없다. 역시 발견에도 개성이 있다. 아니면 재능일까?

이걸로 끝이겠지 했는데 또 왔다. 이번 물건은 정말로 불가사의한 뉴 타입이다. 사진 ㉔, ㉕, ㉖이다. 일단 보고서를 읽어보자.

발견 장소: 시부야구 하타가야幡ヶ谷 1-24-24
발견 일자: 1986년 5월 5일
발견자: 도쿠야마 마사키.

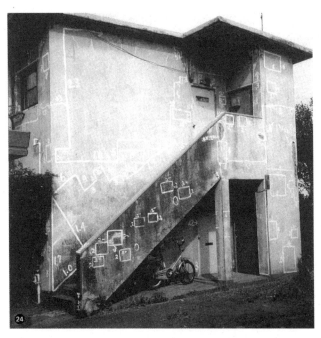

다른 행성의 생물체가 맡은 아파트 철거 공사.

물건 상황: 일단 사진을 보십시오. 네 면에 하얀 페인트로 무언가 가득 쓰여 있습니다. 분명 옥상도 그러겠지요. 이건 거의 현대예술 아닌가요? 의미를 추측해 보면 개축이나 철거를 위한 계획도라고 생각해 볼 수 있습니다. 그렇다고 해도 이렇게 꽉 차게 다 써놓을 필요가 있을까요? 어디에서도 이런 건 본 적이 없어 도저히 이해할 수가 없습니다. 이들 도형이나 숫자 하나하나에 전부 의미가 있을까 생각하다가 정신이 아찔해졌습니다. 이 아파트의 모든 호실에 사람이 산다는 것도 놀라운 일입니다.

덧. 이 물건은 6월이 되자 주위에 가설이 설치되었습니다. 조금씩 철거하는 모양인데 도형의 의미는 아직도 파악하지 못했습니다.

나도 깜짝 놀랐다. 사진을 보고 한동안 아무 말도 할 수 없었다. 도대체 무슨 일이 있었던 것일까? 마치 고대 유적이라도 발굴한 듯하다. 이곳은 목조 콘크리트 2층 아파트이므로 이런 벽면을 발굴해도 조몬토기가 나올 리는 없다. 게다가 단순히 웃기고 싶어 장난친 것이 아니라 진짜라고 느껴진다는 점에서 엄청나게 기분 나쁜 어떤 기운이 뿜어져 나오는 듯하다. 어쩌면 다른 행성의 생물체가 차린 건축 회사가 이 아파트의 철거를 맡은 건

도형균 아파트의 수수께끼.

아닐까? 어찌 되었든 현대 과학으로는 설명하기 어렵다. 옥상도 확인해 보고 싶고 집안도 의심스럽다. 벽장 안의 벽은 물론 화장실 변기의 안쪽에도 도형이 그려져 있지 는 않을까? 이 건물은 어쩌면 도형균과 숫자균에 감염 되어 있을 가능성도 있다. 그런 질병이 있는지 없는지도 현대 과학으로는 설명할 수 없다.

이번에는 도쿠야마 마사키 군의 4연타 특집이었 다. 모두 확실하게 방망이에 맞았고 타구에 속도가 있었 다. 고소 문은 히트, 양면이 막힌 둥근 창문은 2루타, 좁 은 단차길은 3루타, 도형균 아파트는 홈런. 이상 합계 사 이클링 히트cycling hit[39]다. 축하드립니다. 다음 5타석 연 속 홈런은 누가 칠 것인가? 이러면서 독자에게 부담을 안기면 좋지 않지만, 세상에는 역시 기이한 것들이 많이 숨어 있다. 다른 보고는 다음 달에 소개하겠다.

목
숨
걸
고
서
있
는
시
체

노상관찰학이 시작되었지만, 보고는 아무래도 토머슨이 많다. 토머슨은 골격이 해명되어 있기 때문이다. 노상관찰학의 일반 물건은 아직 골격을 규정할 수 없다. 척추동물 같은 것도 있고 연체동물 같은 것도 있다. 분말 형태도 있고 빛이나 그림자처럼 손으로 잡을 수 없는 것도 있다. 그러니 물건의 가치를 정하기 어렵다. 이제부터 풀어가야 할 숙제다.

어쨌든 사진 ❶의 보고가 들어왔다. 처음 보는 광경이다. 섬뜩한 기운이 감돈다. 굴뚝남이 아니라 전신주남이다. 전신주 위에서 컵 소주를 마시고 고성방가를 하다

가 잠들었다. 떨어지면 그대로 찌그러진다. 이렇게 생각
하다가 보니까 머리도 다리도 없다. 본 적 없는 생물체
다. 에일리언인가? 술주정뱅이 에일리언.

발견 장소: 히라쓰카시平塚市 구로베오카黑部丘

발견 일자: 1986년 5월 16일

발견자: 무라카미 신지村上慎二

물건 상황: 묘한 물건은 발견해도 그때그때 바로 촬영할
수 있다는 보장이 없어서 꽤 시간이 흐른 뒤에야 촬영하
게 되는 일이 비일비재하다. 이것도 작년 여름, 전철을
타고 가다 발견했다. 히라쓰카역에서 20분 정도 걸어야
하는 곳으로 좀처럼 찾아갈 짬을 내지 못했다.

사진은 저녁에 촬영했다. 물건은 전혀 사용하지 않게
된 목제 전신주에 걸린 변압기로 보인다. 통학하는 전철
안에서 언제나 스치듯 보았는데 그 찰나에 본 광경에 꽤
강한 인상을 받았다. 20분이나 걸어서 갔는데 역시 '이
것'은 대단하면서도 실로 별 볼 일 없었다. 겨우 이런 걸
찍으려고 카메라를 들고 오다와라에서 왔다니. 엄청난
감동과 함께 짜증도 났다. 나는 토머슨 관측을 하지는 않
지만, 산책하며 거리 사진을 찍다 보면 가끔 이런 물건과
만난다. 그러면 그것이 자꾸 거슬린다.

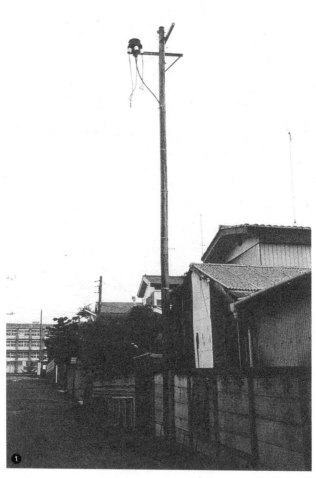

전신주남인가, 에일리언인가.

나는 이 물건에 '문어 전신주'라는 이름을 붙였다.

　쓸쓸한 분위기가 좋다. 과거에는 엄청난 전류가 흘렀을 것이다. 축 늘어진 변압기에도 술주정뱅이의 애수가 느껴진다. 하지만 애초에 전선을 없애버린 전신주라는 점이 어쩐지 싸하다. 피를 다 뽑아버린 사람의 몸 같은 차가움이 감돈다. 피를 다 뽑아버리면, 아니 전류가 더 이상 흐르지 않게 되면 전신주는 서 있을 수 없다. 이 물건을 보자니 지금은 고인이 된 암흑무도暗黑舞踏[40]의 히지카타 다쓰미土方巽가 내뱉었던 '목숨 걸고 서 있는 시체'라는 말이 떠올랐다. 노상에서 발견한 초예술 토머슨은 주로 개념미술conceptual art에서 나온 발상이다. 그런데 이 물건은 노상의 암흑무도의 계시를 받은 듯하다. 춤을 추는 물건. 한 사람의 개인이자 작가의 의도를 뛰어넘어 세상의 무의식이 춤을 춘다.
　무라카미가 또 다른 물건을 보고해 왔다. 사진 ❷의 물건이 사진 ❸의 상태로 존재한다.

발견 장소: 오다와라시小田原市 사카에초栄町 1-2
발견 일자: 1986년 5월 16일
발견자: 무라카미 신지

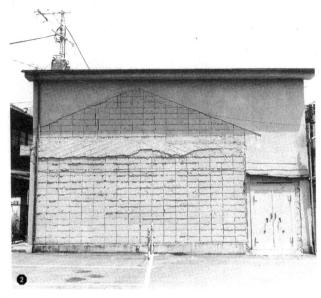

오다와라의 원폭 타입.

물건 상황: 물건은 오다와라역 동쪽 출구의 마루이백화점 뒤 주차장에 있었다. 작년 연말에 발견했지만, 날짜가 불확실해 촬영일로 넣었다.

벽면은 평범한 시멘트벽으로 바탕에 시멘트벽돌을 사용한 듯하다. 주차장을 조성하면서 전에 있던 건물은 철거하고 일부만 창고로 쓰는 것으로 보인다. 그런데 이전에 여기에 무슨 건물이 있었는지 생각이 나지 않는다. 지금부터 7년 전, 즉 내가 고등학생이었을 때 오다와라 시내를 어정버정하던 무렵의 기억을 더듬어봐도 도무지 떠오르지 않는다. 주차장 전에는 판잣집 같은 게 있었던 것도 같다. 주차장으로 바뀐 뒤 한동안은 이 물건의 사라진 부분도 존재했던 것 같은데 작년 하반기에 철거되어 현재와 같은 상태가 되었다고 한다.

문제는 이 사진의 우측 부분이다. 마치 금고처럼 튼튼한 철문이 달려 있다. 사람의 통행이 잦은 곳이므로 이미 등록되어 있을지도 모르겠다.

실은 이 길에서 또 다른 보고가 들어와 있었다. 편지는 무라카미 씨의 보고보다 한 달 뒤에 왔지만, 발견은 2년 전이었다. 같은 물건이지만, 일단 사진 ❹와 보고서를 함께 살펴보자.

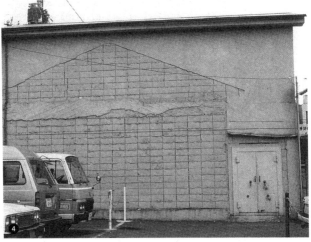

발견 장소: 오다와라시 사카에초 잇초메

발견 일자: 1984년 8월 25일

발견자: 시바타 아야노芝田文乃

물건 상황: 그날 나는 '영상 실습 1'의 여름방학 과제를 위해 '나의 시골'이라는 주제로 슬라이드를 촬영하려고 오다와라 시내를 돌아다니고 있었다. 오다와라역까지 가는 길은 나에게 아주 익숙한 길이다. 그런데 그곳에서 이 물건을 발견했다. 지금까지 완전히 관심 밖에 있었다는 사실이 신기할 따름이다.

인접한 집이 철거된 뒤 주차장이 되어 있었다. 벽에 남은 흔적은 전형적인 원폭 타입으로 보인다. 양쪽으로 열리는 여닫이문 주변에도 벽돌 흔적이 있는 걸 보면 원래 있던 집과 이 건물은 연결되어 있었을 것이다.

콘크리트 벽돌은 벽과 비슷한 분홍색으로 칠해져 있었다. 잘 보니 배선이 가로 일직선으로 설치되어 있다. 벽돌과 벽돌 틈새로 시멘트가 흘러나온 모습이 마치 주름 장식처럼 보여 분홍색과도 잘 어울리고 예쁘다.

드디어 토머슨 헌터도 코멧 헌터comet hunter[41]처럼 하나의 표적을 여러 방향에서 관측하게 되었다. 이 물건을 보고한 시바타 아야노 군은《후미노히로시잡보文野

浩雑報》라는 개인 잡지를 만드는 여성으로, 전에도 토머슨 보고를 보내온 적이 있었다.

발견은 시바타 군이 먼저 했지만, 사진은 카메라에 익숙한 무라카미 군의 사진이 셔터를 누른 타이밍도 좋고 흑백이어서 미려하다. 시바타 군의 사진은 컬러 서비스 사이즈[42]였다. 벽면 분홍색이 선명하다. 무라카미 군은 철문이 금고처럼 튼튼해 기묘하다는 점에 주목했지만, 시바타 군은 그런 건 신기하다고 생각하지 않고 그 주변이 다른 부분과 동일한 벽돌이라는 점에 주목했다. 무라카미 군은 이 흔적의 원형인 건조물에 대한 기억에 집착했지만, 시바타 군은 콘크리트 주름장식과 분홍색이 귀엽다고 말했다. 물건 하나에 관찰자가 중복되면 관찰자의 관찰이라는 새로운 주제가 탄생한다.

원폭 타입 그 자체는 흔히 볼 수 있지만, 이것은 아주 전형적인 원폭 타입이면서 절도가 있다. 깊이가 있는데도 깔끔하다. 깊이는 역시 우측의 금고식 문에서 나온다. 이런 장소에 있다니 기괴하다. 건물에 창문은 없고 안은 돈다발로 가득 차 있다. 아, 진짜로 하는 말이다. 이 장소는 과거에 전당포였다. 하지만 지금은 사채업자에게 저당 잡혀 장사를 접었다. 어느 날 갑자기 전당포가 홀연히 모습을 감춰 인접해 있던 창고 벽에 그 흔적만

남았다. 창고 안에는 저당 잡아 모아놓은 금괴가 가득. 철문을 열자 댐의 물처럼 쏟아져 나온다.

정말로 그런지는 나도 모르겠지만, 어쨌든 창문이 없는 이 건물은 아직 살아 있다. 그 증거를 두 장의 사진에서 확인할 수 있다. 1984년에 찍은 시바타 군의 사진에서는 철문 여기저기가 녹이 슬어 들떠 있다. 그런데 올해 찍은 무라카미 군의 사진에서는 그것이 깔끔하게 사라져 있다. 철문 표면을 새로 칠한 것이다.

다음은 뭐가 뭔지 모를 보고다. 사진 ❺다. 평범한 빌딩이라는 생각이 들 것이다. 정말 당당하게 서 있어 그냥 지나치기 십상이지만, 잘 보면 빌딩 아래에 신사 입구에 세우는 기둥 문 도리이鳥居가 있다.

인사드립니다. 언제나 토머슨 이야기를 즐겁게 읽고 있습니다.

'나니와에 토머슨 출현!'

저희는 항상 토머슨을 찾아다닙니다. 그런데 이번에 우지宇治 부원이 나니와의 거리 한가운데서 토머슨을 발견했으므로 보고를 드립니다. 앞으로도 게리 토머슨의 이야기를 기대하겠습니다. 많이 써주십시오.

안녕히 계십시오.

나니와의 토머슨?

토머슨이 풀 네임으로 불렸다. 보고자는 오사카 사카이시堺市에 사는 나카타 가즈오中田和男 군이다. 편지엔 이런 내용과 함께 네 사람의 성이 열거되어 있었다.

나니와의 토머스니언즈

다케우치竹内

곤도近藤

우지

나카타

그런데 '보고를 드립니다.'라고 해놓고 그 이상은 아무것도 보고되지 않은 게 아닌가? 이렇게 생각했는데 사진만으로도 물건 상황을 너무 분명하게 파악할 수 있어 저게 전부라면 전부라고도 할 수 있다.

그나저나 나니와에는 이길 재간이 없겠다. 이렇게 뻔뻔한 존재는 도쿄는 물론 그 어디에서도 볼 수 없다. 과거에 여기에 신사가 있었을까? 정말 오래된 도리이다. 다른 곳에서 가져왔다고 생각하기도 어렵다. 어쩌면 노상 방뇨 금지를 위한…….

설마 그럴 리가 없다. 도리이가 크면 클수록 노상 방뇨 금지의 메시지가 확실하게 전달될 거라는 신념을 가

진 사람이 세웠다고 하더라도 술주정뱅이에게는 너무 커서 눈에 들어오지 않을 것이다. 그래서 오히려 그 밑동은 암모니아비로 항상 젖어 있지 않을까? 도리이를 한눈에 알아보고 노상 방뇨를 포기하려면 사람이 킹콩 정도 크기는 되어야 한다.

그럼 다음 달에 또 만납시다.

중
국
토
머
슨
폭
탄
의
실
태

최근 들어 텔레비전이나 라디오에서 노상관찰학에 관한 방송이 이어진다. 덕분에 학회의 후지모리 데루노부 씨는 정신없이 바쁘다. 나도 부끄럼을 잘 타 금세 빨개지는 얼굴을 브라운관에 내비치곤 한다.

얼마 전에는 도쿄 크리에이션인지 뭔지 하는 도쿄도 주최의 포스터 전시에서 노상 물건으로 전시 포스터를 만들었다. 그 포스터가 완성도 높게 제작되어 직접 몇 점을 만들어보려고 하는데 돈이……. 포스터 전시장에서 슬라이드로 노상관찰학 보고를 진행했다. 더불어 이번에 생긴 세타가야구립미술관世田谷区立美術館에서

10월 한 달 동안 매주 금요일마다 후지모리 씨와 내가 교대로 노상관찰학 강좌를 열기로 했다. 아마 이번 호 잡지가 나올 무렵에는 끝나 있겠지만.

10월과 11월, 쓰쿠바대학교筑波大学와 리쓰메이칸대학교立命館大学에서도 노상관찰학 슬라이드 강연이 예정되어 있다. 또한 가을에는 학회에서 다이토구 노상관찰을 진행한 다음 스미다구 긴시초錦糸町의 화랑에서 보고전을 열 예정이다. 한 스니커 회사에서는 학회 구성원들이 자기들 제품을 신고 노상관찰을 하면 어떻겠냐는 제안도 해왔다. 드디어 올림픽급의 아마추어 규정 문제로 이런저런 소리를 들을지도 모르겠다.

우리는 그저 노상관찰학이 재미있고 그 재미의 정체에 대한 호기심으로 노상의 더 깊은 곳까지 파헤치는데 세상도 바보는 아니라서 어렴풋하게 냄새를 맡고 따라온다. 처음에는 농담 같은 것이 대중매체에 실려서 어안이 벙벙하기도 하고 놀랍기도 했지만, 최근에는 그것이 농담을 넘어서기 시작했다. 인류의 새로운 가치관이 노상에 꼬리를 내놓으면서 그 본체가 도대체 무엇일까라는 흥미에 대해 진지하게 생각하지 않을 수 없게 되었다. 그런데 그 호기심을 좇으려면 농담을 에너지로 삼아야 앞으로 나아갈 수 있는데 그 운전이 상당히 어렵다.

즉 내 자신의 운전 말이다.

이번에 나온 《헤르메스》 8호에 「탈예술의 과학脫芸術の科学」이라는 아주 진지한 논문을 썼다. 예술의 형해화와 노상관찰학에 포함되는 예술에 대해 진지하게 썼는데 결정적인 부분에서 시간이 부족했다. 언젠가 단행본을 내게 되면 확실하게 쓸 예정이다.

이번 달은 중국의 토머슨을 소개한다. 그렇다고 만리장성을 능가할 만한 것은 아니다. 다만 언젠가 우주 왕복선을 타고 저 높은 하늘에서 이 물건을 관찰하고 싶다. 우주 왕복선 승차권은 민간 학자에게도 배분된다던데 노상관찰학회도 신청해야 한다는 걸 이제야 깨달았다.

대륙의 토머슨을 탐색한 이는 다니구치 에이큐谷口英久 군이다. 보고가 들어온 지는 꽤 되었는데 좀처럼 게재할 기회가 없었다. 이것은 한 구역의 오른쪽에도 왼쪽에도 토머슨이 있다는 토머슨 공장이다. 먼저 사진 ❶, ❷와 함께 보고서를 살펴보자.

발견 장소: 중국 간쑤성甘肅省 주취안酒泉양모공장 안 1

발견 일자: 1985년 9월 26일

발견자: 다니구치 에이큐

물건 상황: 베이징에서 끝도 없이 이어지는 만리장성, 그 최종 지점이 이곳 주취안이다. 먼 옛날, 저 아득한 곳에서부터 이어진 실크로드. 서방 300km에는 둔황敦煌, 위먼관玉門関, 자위관嘉峪関, 주취안이 이어지면서 많은 유적이 사막 안에 흩어져 있다. 그런 주취안을 어슬렁어슬렁 산책하며 주취안공원을 목표로 걷다가, '주취안'과 '공公'이라는 글자만 보고 주취안양모삼창공사酒泉羊毛杉廠公司를 공원으로 착각해 양모 공장 부지에 들어가고 말았다. 이곳은 토머슨 공장이라고 불러도 좋을 만큼 눈이 가는 곳마다 토머슨 물건이 있었다.

계단은 두 번째 단만 망가져 있었을 뿐, 나머지 부분은 멀쩡했으며 입구는 건물과 같은 벽돌로 완전히 막혀 있었는데 멋들어진 차양이 달려 있었다. 계단 왼쪽 아래에 있는 창문도 역시 벽돌로 막혀 있었다. 충분히 풍격이 느껴지는 광경이었다. 사진 ❷는 그 부분을 확대한 것이다. 좌우 대칭이 아름답다.

역시 대륙답다. 토머슨도 당당하다. 세련된 철제 순수 계단을 올라가면 빈틈없이 막혀 있는 입구가 나온다. 무용 차양도 산뜻하다. 모든 인민이 확실하게 이해할 수 있는 토머슨이라는 점이 역시 중국이다. 위쪽 창문을 보

우루무치 베이징
카스 주취안
둔황 상하이
란쳐우 일본
구이린
홍콩

지도 Ⓐ

주취안호텔

주취안문

주취안역

시장

박물관

양모공장

주취안공원

니 폐허인 듯해 현역에서 은퇴한 물건 같다는 점이 조금 아쉽다. 하지만 현역일 때 이미 토머슨화되었다는 건 보면 알 수 있다. 아래에는 기와 혹은 포석용 자재 같은 게 쌓여 있어 아직 이게 끝이 아니라는 의지조차 느껴진다.

다니구치 군의 보고서에는 지도 Ⓐ가 첨부되어 있었다. 보고서에 세계지도가 첨부된 것은 이번이 처음이다. 이 지도를 참고로 현장에 관찰하러 가서 추가 보고를 하는 사람이 등장한다면 그것도 엄청난 일이 되겠다.

다음 물건을 살펴보자. 사진 ❸이다.

발견 장소: 주취안양모공장 안 2
발견 일자: 1985년 9월 26일
발견자: 다니구치 에이큐
물건 상황: 1번 물건이 남측에 위치했다면 이 물건은 같은 건물의 동쪽에 자리했다. 정확하게 대칭이며 마찬가지로 벽돌로 막아놓았다.

여기에도 지도 Ⓑ가 첨부되어 있었다. 아, 이렇게 되어 있었구나. 그런데 이것도 정말로 당당하고 아름답다. 마치 조르조 데 키리코의 그림을 보는 듯하다. 중국 인민은 키리코가 누구인지 알까? 벽면과 동일한 벽돌로

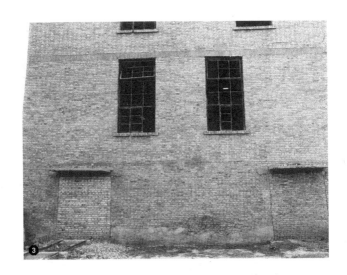

지도 ⓑ

빈틈없이 막아놓았다. 중국 인민은 의외로 꼼꼼할지도 모른다. 아니면 이곳에는 같은 벽돌만 있는 걸까? '의외로'라고 하면 실례가 될 수도 있겠다. 그런데 역시 섬세하고 대담하다.

다음 보고는 사진 ❹다.

발견 장소: 주취안양모공장 안 3

발견 일자: 1985년 9월 26일

발견자: 다니구치 에이큐

물건 상황: 이번에는 콘크리트로 발라 만든 원통형 탱크 뒤에 세 개가 조용히 나란하게 있었다. 역시 창문을 벽돌로 막아놓았다. 이 창문은 생전에 유리가 끼워져 있었을까? 아니면 애초에 아무것도 없는 공간이었을까? 상상이 잘 안 된다. 건물 안을 들여다보니 전체의 반 정도는 저수탱크로 사용해 물소리가 낮고 깊게 들려왔다.

사진 속 지프차에 중국인 남성이 타고 있었다. 내가 이 주변을 배회하는 내내, 자동차 안에서 태연한 척하면서 날카로운 시선으로 뚫어지게 쳐다보았다.

그랬군. 어쩌면 자동소총을 들었을지도 모른다. 혹은 수류탄이었을지도. 이 토머슨은 중국 국가 기밀로 삼

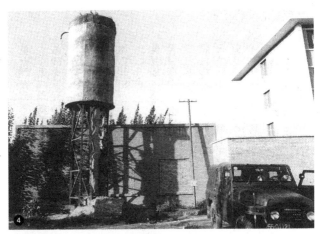

지도 ⓒ

공원

입구

주취안문

③　②①

④

새로운 벽

엄한 경비를 받는 듯하다. 실은 중국이 토머슨 물건에서 미지의 에너지가 방사된다는 사실을 이미 발견해 그 에너지로 토머슨 폭탄을 만들었을 수도 있다. 한 발 떨어뜨리면 중심에서 5킬로미터 사방이 전부 토머슨화된다. 그걸 몇만분의 1의 소형탄으로 만들어 이 공장에서 실험적으로 폭발시켰을지도 모른다. 그 결과 이곳에 수많은 토머슨이 발생했다. 그 비밀을 훔치러 온 일본인을 지프차 안에 있는 남자가 감시 중이었다. 분명 일본 토머스니언의 동향도 일찌감치 탐지했을 것이다. 중국에 조용히 노상관찰학회가 결성되어 있을 가능성도 충분히 있다.

다음 보고는 사진 ❺다.

발견 장소: 주취안양모공장 안 4

발견 일자: 1985년 9월 26일

발견자: 다니구치 에이큐

물건 상황: 키가 큰 나무와 풀로 둘러싸인 높이 1.5미터의 문기둥이다. 새로운 벽과 문이 5미터 정도 떨어진 곳에 만들어졌기에 이곳에 남은 듯하다. 두 번째 단부터 옆으로 조금 틀어져 척추 골절이 된 것처럼 보이는데 의외로 튼튼하다. 주변 나무의 성장을 지켜보면서 살아가고 있을까?

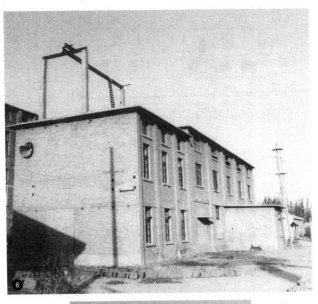

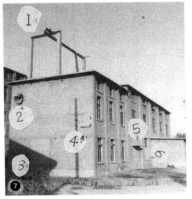

지도 ⓓ

살짝 감정이입이 된 보고서였다. 정말 묘하게 틀어져 있다. 조금만 더 틀어지면 툭 하고 떨어질 것이다. 그럼 그 안에 숨겨놓았던 중요한 무언가가 발견될지도 모른다. 지도 ⓒ가 있다.

다음으로 사진 ❻은 보고용 사진, 사진 ❼은 설명이다. 지도 ⓓ도 함께 살펴보자.

발견 장소: 주취안양모공장 안 5

발견 일자: 1985년 9월 26일

발견자: 다니구치 에이큐

물건 상황: 토머슨이 어찌나 많은지 깜짝 놀랐다. 도대체 이 양모공장은 무얼 하는 곳일까? 토머슨을 하나 발견했더니 줄줄이 사탕처럼 여기저기에서 나와 이리저리 왔다

갔다 하다가 드디어 그 본질을 찾아냈다. 먼저 ①은 옥상에 콘크리트 다리와 그 위에 노출된 철골이 있고 올라갈 수 있도록 되어 있다. 위쪽으로 계속 이어서 설치하나 싶었는데 그런 낌새가 전혀 보이지 않았다. 게다가 저기에 올라간다고 해도 폭 30센티미터 정도 철골 위에서 무엇을 할 수 있을까? ②는 양철 같은 것으로 만들어졌다. 지금은 고인이 된 프로복서 다코 하치로たこ八郎의 귀처럼 생겨서 토머슨이라기보다 현대예술이다. 뭐가 뭔지 도대체 모르겠다. ③은 무용 문인가? 문치고는 크다. 벽돌로 깔끔하게 막혀 있다. ④는 잘 안 보이기는 하지만, 난간 비슷한 것이 설치되어 있다. 기차 화장실에 붙어 있는 손잡이와 비슷한데 이것도 잘 모르겠다. ⑤는 멋진 차양이 달린 무용 문이다. ⑥은 ⑤의 옆에 있는 창문으로, 아래쪽 절반은 벽돌로 막혀 있고 위쪽만 창문으로 남아 있다. 보아서는 안 되는 비밀이라도 있는 걸까? 커튼만으로 숨겨지지 않는 비밀 말이다. 수수께끼투성이다.

틀림없다. 이곳은 확실하게 토머슨 폭탄 실험장이다. 다니구치 군은 정말 엄청난 곳에 갔다. 살아서 돌아온 게 다행이다. 비밀경찰은 물론이고 이곳에는 방사능放射能보다도 강력한 토머슨능能으로 둘러싸여 있는 게

분명하다. 다니구치 군은 토머슨능을 뒤집어쓴 채 귀국한 셈이다. 정밀 검사가 필요하다.

설사 그렇지 않더라도 이 사진을 보고 오래된 뉴스 영화가 떠올랐다. 미국이 최초로 원폭 실험을 했을 때 사막에 샘플로 지었던 건물과 비슷한 감촉을 이 건물에서도 느낄 수 있다. 분명 중국도 같은 방법을 취했을 것이다. 실험용 샘플을 건설해 토머슨 폭탄이 어느 정도 위력이 있는지 실험 중이다.

그나저나 엄청난 에너지다. 특히 옥상의 물건은 뉴타입이다. 벽면 고소 난간도 강력하다. 보통 토머슨은 몇 년이라는 상당히 긴 기간에 조금씩 완성되어 가기 마련이다. 하지만 이 실험에서는 한순간에 형성되었을 것이다. 대단한 위력이다. 이것을 도쿄에 떨어뜨리면 어떻게 될까? 도쿄는 건물이 꽉꽉 들어차 있어 맹렬한 토머슨 반응이 일어날 것이다. 순식간에 순수 계단이 발생하고 빌딩에는 고소 문이 여기저기 생겨난다. 벽면 이곳저곳에 원폭 타입이 쩍쩍 찍히고 도로 중심부에 아타고 타입이 비죽비죽 솟아오른다. 문 대부분이 무용 문이 되고 무용 차양이 여기저기 생겨나며 간판은 모두 우야마 타입이 된다. 엄청난 현상이다. 토머슨관측센터의 연구원을 비롯해 토머스니언들은 눈을 번뜩이면서 카메라를

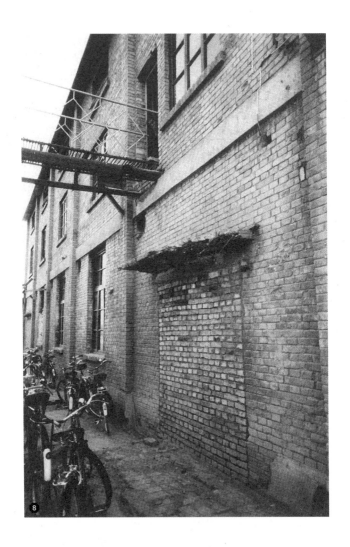

지도 Ⓔ

한 손에 들고 찰칵찰칵 사진을 찍으며 거리를 방황하고 필름 부족에 시달릴 게 뻔하다.

다음 보고는 사진 ❽과 지도 Ⓔ다.

발견 장소: 주취안양모공장 안 6

발견 일자: 1985년 9월 26일

발견자: 다니구치 에이큐

물건 상황: 5번 건물에서 차양이 달린 무용 문 ⑤의 반대쪽에 있다. 역시 벽돌로 막혔고 차양은 조금 망가졌다. 2층은 옆 건물과 통행이 가능하도록 다리가 놓여 있었다. 그 입구에서 한 여성이 '뭐지?' 하는 의구심 가득한 얼굴로 이쪽을 바라보았다. 어떻게 설명하면 이해해줄까?

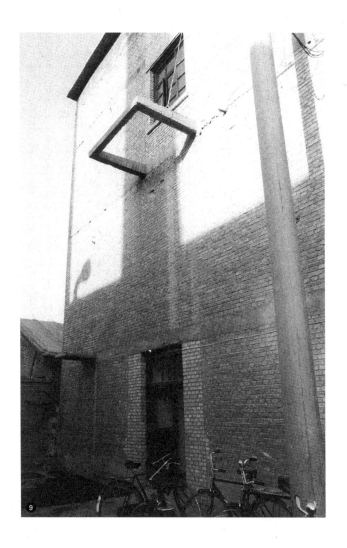

지도 Ⓕ

　아직도 남았다니. 역시 만리장성을 만든 민족답다.
토머슨 조성에도 상당히 집착한다고 할까, 끈기가 있다.
인내심이 대단하다. 끊임없이 생성해 내겠다는 토머슨
욕구가 느껴진다. 대하드라마가 아닌 대하 토머슨이다.
그런데 지금까지 중국에서 토머슨 이야기가 전혀 들려
오지 않은 데는 현지인에게 토머슨 면역이 있어서 그런
건 아닐까? 우린 면역이 없어서 토머슨을 보고 놀라워
하고 반응한다. 하지만 중국 현지인은 이미 항체가 있어
일일이 반응하지 않는 것이다. 어쩌면 토머슨균 백신이
개발되어 1년에 한 번씩 의무적으로 맞을지도 모른다.
　다음 보고는 사진 ❾와 지도 Ⓕ다.

발견 장소: 주취안양모공장 안 7

발견 일자: 1985년 9월 26일

발견자: 다니구치 에이큐

물건 상황: 6번 물건과 2층 다리로 연결된 건물의 입구다. 입구 위에 콘크리트로 만든 사각형 되 같은 것이 위에서 내려온 줄 하나에 의지해 매달려 있다. 생각할수록 수수께끼가 수수께끼를 부르는 물건이다. 왼쪽 아래에도 차양이 달려 있는데 차양만 있고 문은 없다. 이것도 수수께끼다. 어쨌든 이 공장은 여기저기에 토머슨 물건이 다수 흩어져 존재하며, 그 하나하나에 수수께끼가 따라다니는 심오한 공장이다.

정말 무엇인지 궁금하다. 양을 매달아 목을 매는 틀도 아니고 거대한 스테이플러를 박다가 만 것 같다고 하면 농담으로 치부될 것이다. 위에 판을 걸치고 울타리를 만들면 베란다가 되는데 그런 모습은 어디에서도 볼 수 없다. 처음에는 폐허라고 생각했는데 여기저기 자전거도 놓여 있고 사람도 있어 보고자를 지켜본다. 틀림없는 토머슨이다. 이 토머슨 폭탄의 위력을 보고 일본의 방위청, 아니 건설성인가, 문화청일 수도 있겠지만, 정부 고관들은 무슨 생각을 할까? 어쩌면 일본에서도 토머슨

폭탄을 조용히 연구·개발 중일지도 모른다.

이번 달은 다니구치 특집이 되었다. 일본의 물건도 여기에 질 수 없다. 토머슨 물건, 노상 물건, 그 이외의 물건도 보고를 기다리겠다. 그럼 다음 달에 만납시다.

익명 희망의 토머슨 물건

최근 개인 특집이 이어졌다. 이왕 이렇게 된 김에 이번에도 모 군 특집이다. 익명을 요청했다. 토머슨 보고에서 익명을 희망한 경우는 이번이 처음이다. 이유가 뭘까?

짐작이 가는 일은 지난번 중국에서 들어온 보고다. 공산주의 중국 내부에 토머슨 폭탄 실험 시설이 있다고 한다. 보고자 다니구치 군은 이 시설 입구에 주차되어 있던 지프차 안에서 중국인이 보내는 날카로운 시선을 계속해서 받았다. 어쩌면 비밀경찰일 거라고 보고자는 말하지 않았지만, 나는 그렇게 생각하기로 했다.

단 한 발로 반경 몇 킬로미터가 토머슨화되는 토머

슨 폭탄이 있다. 그것이 핵폭탄이라면 일대가 폐허가 되기 때문에 토머슨은 생성될 수 없다. 이게 어려운 기술이다. 주변을 폐허로 만들지 않으면서 토머슨으로 만드는 기술의 실용화에 성공했을 가능성도 있다. 그 폭탄을 만약 신주쿠 부도심에 떨어뜨린다면 향후 몇십 년은 토머슨 물건을 볼 수 없을 거라고 여긴 지역에 토머슨 물건이 불쑥불쑥 등장할 것이다. 이 폭탄을 만약 한창 시즌 경기가 열리는 한신고시엔구장阪神甲子園球場에 떨어뜨리면 40퍼센트 가까이 높은 타율을 이어가던 랜디 배스 선수도 한순간에 토머슨화되어 삼진을 산처럼 쌓아 올릴 것이다.

농담은 여기까지 하고, 아니, 농담이 아니고 정말로 토머슨 폭탄 실험 시설이 비밀경찰에 의해 보호받는다는 게 사실이라면 토머슨 보고자의 익명 희망이라는 사태가 벌어지는 일도 충분히 납득할 수 있다. 지금까지 토머슨 물건은 일반적으로 공작자가 모두 익명의 존재였고 발견자가 공작자를 대신해 그 이름을 적어 영예를 차지했다. 그런데 이번 보고는 공작자가 익명을 희망하는 것도 모자라 발견자도 익명을 희망했다.

그런 모 군이 5회에 걸쳐 보고를 해왔다. 보고를 작년부터 보내왔으니 모 군, 정말 오래 기다리셨습니다. 그

창틀 안에 문손잡이가 있다.

런데 모 군이라고 부르니 아무래도 힘이 들어가지 않는다. 군중 속에서 모 군을 발견하고 "모 군!" 하고 불러도 모 군은 과연 알아차릴까?

어쨌든 사진 ❶을 보자. 동네에서 흔하게 볼 법한 평범한 메밀국숫집 같은 곳인데 신발을 벗고 들어가야 하는 다다미방이다. 이게 뭐가 이상하지? 하고 잘 보니 창문이 있다. 창문이 뭐가 이상하지? 하고 잘 보니 손잡이가 있다. 창틀 오른쪽 하부다. 문손잡이다. 그런데 길이가 짤막하다. 보고서를 읽어보자.

발견 일자: 1984년 8월 X일

발견 장소: 야마나시현山梨県 고후시甲府市 시오베塩部 4-8

발견자: 절대 익명 희망

물건 상황: 너무 더워서 저녁은 외식하기로 하고 조금 멀어도 '우나기노산키치야 본점うなぎの三吉屋·本店'까지 갔다. 찬합에 나오는 장어덮밥을 중 크기로 주문하면서 밥에 소스를 뿌리지 말아 달라고 부탁했다. 그리고 음식을 기다리다가 발견했다. 창문 왼쪽은 벽지가 다른 것을 보니 예전에는 여기도 출입구였던 듯하다. 에어컨을 켤 정도로 덥지 않은 날에는 열어둔다고 한다.

이 절묘한 틀어짐은 무엇인가.

바깥에 있어야 할 부분이 안에 있다는 그런 느낌을 주는 창문이다. 뭐라고 할까, 이마 피부를 망막에 꿰매 붙인 듯하다. 밖에서 찍은 사진을 보면 문은 하부까지 제대로 있었다. 이게 전부였지만, 역시 이 '창문'의 손잡이에 눈길이 간다. 손잡이는 웅변이다. 이것을 창문이라고 생각하는 우리에게 무언가 한마디 하려고 한다. 우리는 그것을 무심코 바라본다. 뭐야. 별거 아니잖아. 어쨌든 이 발견자의 '절대 익명 희망'이야말로 대단하다.

두 번째 보고는 사진 ❷다. 이것도 어떻게 이렇게 되었는지 이해할 수 없었지만, 정면에서 가까이 찍은 사진 ❸을 보니 '흠, 이 절묘한 틀어짐은 뭐지?' 하는 생각이 들었다. 보고서를 읽어보자.

발견 일자: 1984년 여름

발견 장소: 시부야구 진구마에 6-18-10

발견자: 익명 희망

물건 상황: 물건은 사진 ❷의 오른쪽, '가나에도료カナエ塗料'의 창고로 보이는 건물 입구 차양 위쪽이다. 왜 그 부분만 벽면에서 틀어졌을까?

왜 그럴까? 하지만 이 보고서의 설명은 겨우 이게

벽오동나무가 울타리를 집어삼키고...,

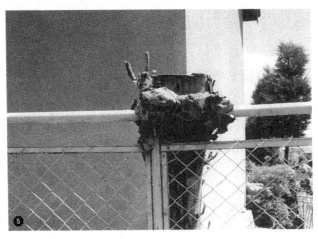

8년이라는 세월이 흘렀다.

다였다. 물건의 틀어짐도 겨우 이게 다여서 좋았다. 무심한 척 살짝만 틀어졌다. 딱딱 맞춰서 건물을 짓다 보니 차양의 발이 저려 와서 몰래 빌딩을 살짝 틀었다, 이런 것은 아니겠지? 포스트모던? 흠, 뭐 그럴 수도 있겠다.

또 다른 건으로 사진 ❹와 ❺를 보자. 노상관찰학에서 말하는 '무시무시 식물 타입'이다. 벽오동나무인가? 철책을 집어삼켰다. 흔하다고 하면 흔하지만, 이 경우는 또 다른 사진이 있었다. 보고서를 보자.

발견 일자: 1977년 6월 19일, 1985년 8월 5일

발견 장소: 고후시 다이와초大和町 고후시립기타중학교甲
府市立北中学校 옆

발견자: (공란)

물건 상황: 사진 ❹는 아주 옛날 그냥 재미있어 보여서 찍어두었는데 얼마 전 오랜만에 같은 장소를 지나가다가 사진 ❺처럼 된 것을 발견했다. '토머슨'에는 수목 물건의 보고도 게재되므로 이것도 보고하고 싶다.

즉 사진 ❹와 ❺는 같은 것이다. 정말로 같은 물건인가 의심이 든다면 철망의 모양을 자세하게 뜯어보면 알 수 있다. 가운데 세로로 질러진 철봉의 오른쪽 위 구석

그림자가 이중이다.

지붕 끝이 건물 위에 튀어나와 있다.

철망이 약간 변형되어 있는데 그 모습을 양쪽 사진에서 모두 확인할 수 있다. 아주 작은 사고였겠지만, 사고의 형태는 지문과 같아서, 구조는 같더라도 세부의 모습까지 동일한 경우는 자연계에서 볼 수 없다. 이외에도 이 철망 특유의 작은 변형을 몇 군데서 공통으로 발견할 수 있었다. 양쪽은 같은 물건이다. 단 ❹와 ❺ 사이에 약 8년이라는 세월이 흘렀다. ❹에서는 살짝 베어 물었지만 ❺에서는 한가득 덥석 베어 물었다. 그런데 안타깝게도 나무 위쪽이 다 잘려 나갔다. 분명 이 물건도 여기에서 끝일 것이다. 나무가 잘린 이유는 알 수 없다.

세 번째 보고는 사진 ❻과 ❼이다. 원폭 타입이다.

발견 일자: 1985년 8월 12일 촬영

발견 장소: 고후시 아사히朝日 2-18-2와 2-18-4

발견자: 익명 희망

물건 상황: 사진 ❻이 아사히 2-18-2로 화면 앞쪽 18-3에 있던 건물이 완전히 철거되어 원폭 타입의 벽면이 온 천하에 드러났다. 이때는 카메라를 지참하지 않기도 했고 흔하게 볼 수 있는 광경이라 찍을 생각이 없었다. 그러다가 문득 뒤를 돌아보니 18-4의 건물 벽면도 사진 ❼처럼 완벽하게 원폭 타입이었다. 그걸 본 순간, 이건 무

사진 ❻과 ❼을 이렇게 들고 보면 현장의 분위기를 알 수 있다.

조건 찍어야겠다는 생각이 들어 사나흘 후에 촬영했다. 이 두 물건을 어안렌즈로 한 화면에 담을 수 있다면 재미있을 텐데(별로 재미없으려나). 발견자의 카메라는 올림푸스 AFL/QD 피카소 38mm다.

알아보기 어렵지만, 어쨌든 원폭 구조로 판단된다. 이 공터에서 쾅, 번쩍하고 한 발이 터져 양측 벽면에 그림자가 찍혔다. 지지지난번에 내가 보고한, 폭탄 두 발이 쾅, 번쩍하고 터져 한 건물 양면에 원폭 타입이 생겼던 동서 양 진영 물건과는 반대의 경우다. 드디어 설명이 복잡해지면서 매우 학문적이 되었다.

보고서에는 도면도 함께 있었으니 참고하자. 이 물건은 사진 ❻처럼 그림자가 이중으로 되어 있어 매우 드문 타입이다. 위쪽의 그림자 형태는 일반적인 건축양식인데 역시 원폭 타입의 그림자로 보인다. 그렇다면 이 벽면에는 두 번의 쾅, 번쩍하는 일이 일어났다는 말이 된다. 아니면 무언가 다른 이유가 있을까? 사진 ❼은 옛 건물의 그림자가 건물에 찍힌 것은 맞는데 지붕 끝이 건물 위로 튀어나와 그 그림자만 마치 의도한 것처럼 건물 위에 붙어 있다. 이런 경우는 본 적이 없다. 발생 이유를 전혀 알 수 없어 토머슨도가 상당히 높은 물건이다.

네 번째 보고도 있다. 사진 ❽이다. 막힌 창과 무용 차양이다. 보고서를 살펴보자.

발견 일자: 1985년 8월 19일

발견 장소: 고후시 마루노우치丸の内 1-17-6

발견자: 익명 희망

물건 상황: 정말 아름다운 물건이다. 발견자는 이런 물건의 다른 예는 자세히 모르지만, 보통 창문을 없앨 때는 벽과 동일하게 평평하게 하거나 카스텔라로 처리하지 않는가? 본 물건처럼 테두리를 강조한 방식은 특이하다고 생각한다.

막힌 창문과 무용 차양.

확실히 아름답다. 거의 예술이다. 게다가 이 물건은 사진 ❽에서 알 수 있듯 오른쪽에도 토머슨이 있다. 세로로 긴 창문을 막았다고 추측되는 창문턱이다.

그리고 다섯 번째 보고도 있는데 사진 ❾다. 고소 문는 흔하지만, 이 경우처럼 철책으로 보호받는 고소 문는 본 적이 없다. 엄청난 물건이다. ❿은 물건이 위치한 상황 사진이다. 먼저 보고서를 보자.

발견 일자: 1985년 11월 13일

발견 장소: 고후시 주오中央 1-17-13

발견자: (공란)

물건 상황: 발견자는 토머슨을 찾기 위해 일부러 외출하지는 않지만, A 지점에서 B 지점으로 가는 데 멀리 돌아가지 않는다면 평상시와 다른 코스로 가보는 정도의 수고는 한다. 이번에 보고할 물건도 그렇게 발견했다.

이 물건은 도루코미마쓰ㅏルコ三松의 새 이름 도쿠요쿠미마쓰トクヨク三松의 정면(동쪽 방향) 벽면에 있는 2층 문이다. 차양은 물론 철제문까지 달려 있어 신기해 찍었다. 발견자는 고소 문이라고 하면 대부분의 소유자가 비상구를 대충 만들어둔 다음 문 안쪽에 줄사다리 등을 넣어둔 종이상자를 놓아둘 거로 생각했다. 그래서 어쨌든 이 물

철책으로 보호받는 고소 문.

건도 비상구라고 예상했다. 그런데 무슨 이유에서 철제 격자까지 설치해 놓았을까? 이 문이 손잡이 버튼을 눌러 잠그는 타입이라서 그럴까? 손잡이를 돌리면 잠금장치가 풀리기 때문에 비상시에는 편리하다. 하지만 평상시 술에 취한 손님이 모르고 열어서 떨어질 가능성도 있다. 게다가 이 문을 일부러 부수면서 떨어지는 사람도 있을 수 있다. 그런 일을 일일이 신경 쓰지 못하니 격자문을 설치한 걸까? 그런데 비상시에는 어떻게 할까?

나도 모르겠다. 너무 자연스럽게 제대로 잘 만들었다. 공작자의 자신감이 엿보이는데 그 자신감이 어디에서 오는지는 알 수 없어 당황스럽다. 결벽증이라고 할까, 성실한 성격이라고 할까. 이 공작에서 어떤 망설임이나 의심도 느껴지지 않아 오히려 무섭다.

전경 사진인 ❿을 보면 '도루코미마쓰'라고 쓰여 있었을 간판의 가타카나 세 글자가 사라져 우야마 타입화되어 있다. 여기에 새롭게 'ソープ(소오프, 비누)'라고 써도 글자수는 맞는데 격자문 아래 '호스티스 대 모집'이라는 간판을 보면 '도쿠요쿠미마쓰'라고 되어 있다. 아, 그렇군, 이제야 알겠다. 특별하다는 의미의 '特(도쿠)'와 목욕이라는 의미의 '浴(요쿠)'구나. 소오프라는 가벼운 말

아침 해가 비추는 도쿠요쿠미마쓰.

원폭 타입의 타불라라사.

을 거부하고 앞으로도 전통을 소중히 여기겠다는 마음이 스며들어 있다.

전통이라고 하니 떠올랐는데 과거에 매춘부는 새장의 새처럼 한곳에 갇혀 있었다. 그게 이 물건에까지 이어져 지금도 종종 이 문이 살짝 열려 누군가 지나는 사람이 줍기를 바라는 간절한 마음을 담은 편지를 툭 떨어뜨린다. 설마 그런 일은 일어나지 않겠지? 아직 잠들어 있는 소용한 이 일대에 아침의 기다란 햇살이 비추면서 쓸쓸한 분위기가 감돈다. 특별한 물건이다.

마지막 보고가 하나 더 들어와 있다. 사진 ⑪이다. 오, 이 환경, 어디서 봤는데?

발견 일자: 1985년 9월 25일

발견 장소: 고후시 아사히 2-18-4

발견자: 익명 희망

물건 상황: 이전에 보고한 마주 보는 원폭 타입 물건의 한쪽에 변화가 생겨 사진을 보냅니다. 이전 보고라고 해도 잘 모르시겠지요. 저도 발견 일자 850812라는 것만 압니다. 번거로우시겠지만, 이 정보를 단서로 지난번 보고를 찾아 이번에 동봉한 사진을 추가해 주십시오.

아무리 그래도 그렇지. 전의 사진 ❼의 물건이 완전히 바뀌어서 이렇게 되다니. 옛날에는 이런 걸 타불라라사tabula rasa[43]라고 했다. 백지화를 말한다. 이것은 바닥부터 천장까지 이음새 없이 만든 벽면 세트인 호리촌트 Horizont 같다. 여기에 예전에 있던 원폭 타입을 벽에 슬라이드로 계속 비추는 것으로 토머슨 보존을 대신할 듯한, 그런 현상을 불러일으키는 벽면이다. 이 물건의 특이 구조로 빌딩 위에 돌출되어 있던 '순수 그림자'의 존재도 사라졌다. 슬라이드로 영상을 쏠 때 그 부분은 어떻게 할까? 그냥 내 멋대로 한 망상이었다.

이상의 보고가 들어온 이후 모 군과는 연락이 끊겼다. 보고를 너무 오랫동안 서랍에 넣어두었기 때문에 보낸 걸 이미 잊었을지도 모르겠다. 과연 이 글을 보았을까? "보고 있는가? 모 군." 이렇게 외치면 전국의 모 군이 '아, 모 군이란 모 씨 성을 가진 사람을 말하는구나.' 하고 웅성대면서 사라지겠지.

자, 그럼 다음 달에 또 봅시다.

벤치의 배후 영혼

실은 내가 하는 노상관찰을 여기《사진시대》에 보고해도 되지만, 그것은 현재 진행 중이며 주요한 성과는 학회 이름으로 월간지《광고비평広告批評》《도쿄인東京人》 등에 게재했다. 거기에 다 싣지 못하는 건은 따로 여기저기에 보고한다. 그 보고를 여기서도 하면 애매해진다.

《중앙공론》에서는 노상관찰에 대해 격월로 연재하는데 이번 달은 노상관찰 물건과 저널리즘의 관계에 관해 썼다. 다른 사람들도 토머슨 물건을 보고 싶어 하겠지 해서 소재지를 쓰면 때에 따라서는 텔레비전이나 주간지에서 먼저 득달같이 달려간다. 이들 저널리즘 기업

은 굶주린 늑대와 같은 구석이 있어서 물건 주인의 미묘한 의식이나 입장 등은 고려하지 않고 사진을 찍어대고 질문을 해대기 때문에 주변에 막대한 폐를 끼친다. 그렇게 되면 물건의 존재까지도 위협을 받는다. 따라서 앞으로도 때에 따라서는 소재지를 숨길 필요가 있다는 등의 내용을 썼다.

그런데 관찰 보고는 아무래도 물건을 다른 사람에게 공개할 수밖에 없으므로 관찰하는 그 자체가 대상물에 영향을 끼쳐 변화를 불러온다는 논리에서 벗어날 수 없다. 그렇다고 아무것도 관찰하지 않고 살아가는 것 또한 살아 있는 생명체로서 방향성에 어긋나는 일이다. 따라서 그 부분은 관찰자의 도덕성에 맡기고 영향력을 최소화할 수밖에 없다.

교토 니시키고지錦小路에는 도리이 한쪽이 바로 옆에 위치한 메밀국숫집 안쪽까지 들어간 물건이 있다. 그 물건은 제1회 노상관찰을 진행한 뒤 《예술신조》에 게재했다. 덕분에 메밀국숫집은 지금 제2의 명소가 되었다고 한다. 이 경우는 손님들이 도리이가 가게까지 들어와 있는 모습을 보러 간 덕분에 가게가 번창했으므로 민폐는 아니다. 하지만 한편에서는 그 물건을 아는 지역 주민의 은밀한 낙을 빼앗았다고 개탄하는 목소리도 있다

고 한다. 그럴 만도 하다. 우리가 그 낙을 공개했기 때문에 은밀한 낙의 '은밀한'을 망가트린 셈이니까. 하지만 물건에 대한 '낙'은 우리가 공개했다고 해서 망가지지는 않았다. 따라서 이 경우의 은밀한 낙이란 은밀하다는 것에 대한 낙이며, 그 특권을 무너뜨린 것에 대한 개탄이다. 즉 물건 구조의 바탕에 깔린 정신 환경의 변화가 아니라 그와는 관계없는 미숙한 심리만이 변화하고 동요한 것이다. 그러므로 관찰의 내실과는 관련이 없다.

이는 독일 의사이자 생물학자로 일본에 서양의학을 처음 가르치고 일본의 식물과 동물 고유종을 연구한 필리프 프란츠 폰 지볼트Philipp Franz Balthasar von Siebold의 일본 관찰 보고서 시대부터 불거진 문제다. 애초에 발견이라는 건 그것이 발견된 지역의 주민에게는 상식이다. 앞에서도 언급했지만, 면에서 점을 본 것을 다시 후방의 넓은 면을 향해 보고하는 게 발견이므로 점에 해당하는 주민은 언제나 발견이라는 사건의 외부에 놓인다. 이 원리를 바탕으로 세상에서의 발견을 둘러싼 면과 점의 관계는 상호의 위치를 흔들면서 위치의 전환을 일으키기도 한다.

또 다른 하나, 노상관찰학은 도시의 관광적 재편의 첨병으로서 석연치 않은 부분이 있다는 견해도 존재하

는 듯하다. 그게 어떤 논리에서 비롯되었는지는 모르겠지만, 노상관찰학의 인기를 석연치 않아 한다고 해석할 수 있다. 새로운 세대가 좋아하는 걸 모두 석연치 않아 하는 심리는 보수 방위적 인격에서 흔히 드러난다. 과거의 미확인 비행 물체UFO나 숟가락 구부리기 마술을 둘러싼 이야기를 모두 수상하다고 생각한 뇌신경과 같은 움직임이다. 그렇게 따지면 오시마大島 미하라산三原山의 분화[44]도 실은 석연치 않다. 용암류가 중심지인 모토마치元町를 향해 흘러가다가 바로 직전에서 멈추었다는 점에서 야비한 계산이 느껴진다. 이런 수준까지 생각하는 경지에 이르면 그건 또 그것대로 높이 살 만한 일이라고 생각한다.

　분명 노상관찰학이 세간에 인정을 받은 방식에는 괄목할 만한 점이 있다. 학문적으로 본다면 세간의 인정을 받고 도움이 되는 물건을 배제했다는 면에서 흥미롭지만, 인정을 받고 안 받고는 이 관찰학의 힘에 아무런 영향을 미치지 않는다. 그런데 결과적으로 세간에서 인정을 받았으니 거기에 새로운 문제가 숨어 있다는 사실만은 분명하다. 이는 세상의 경제 원리와 교차하는 형태의 새로운 가치관의 문제로, 사람들은 그 가치관을 지근거리에서 느끼며 모험심을 끌어들인다. 이는 당연히 문

자적 논리가 아직 불분명한데도 석연치 않다고 여긴다면 지적 미숙의 비애다.

그럼 물건을 소개해 보자. 지근거리에 있는 미학교 관련자들의 보고가 뒷전으로 밀려 있었으므로 이번에는 그런 물건들을 소개하겠다.

사진 ❶은 모치즈키 아쓰시 군이 보고한 물건이다. 모치즈키 군은 작년 제자로 당시부터 꾸준히 보고를 해왔는데 소개할 기회가 없었다. 전철 유라쿠초선有楽町線 고지마치역麹町駅 승장강 벤치다. 보고서에 따르면, 아니 보고서가 없다. 가까운 사람일수록 보고서가 소홀해지기 쉽다. 사진을 보여주면서 바로 구두로 설명해 버리기 때문이다. 하지만 발견은 1985년 5월 무렵이다. 사진에 찍힌 대로 의자 열 개가 벤치 형태로 나란히 놓여 있다. 그리고 각 의자 뒤에는 어스름하게 배후 유령이 하나씩 있다. 등골이 오싹해지는 타입이다.

이론적으로는 인간 원폭 타입이다. 그렇다, 정말 원폭 타입이다. 타일 벽에 사람의 그림자가 찍혀 있다. 철분이나 탄산가스나 일산화탄소나 아미노산이나, 아니 실제로는 어떤 성분인지 모른다. 하지만 무언가 그런 미립분자로 코팅된 전철 내벽이 필름이 되어 그것에 인체가 감광한 것처럼 윤곽이 남아 있다. 머리 부분만 선명

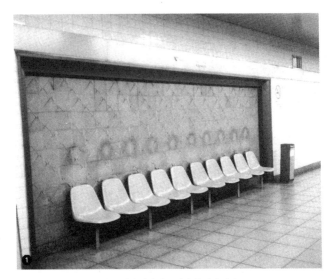

타일 벽에 사람의 그림자가 찍혀 있다.

하게 남은 이유는 머리카락 유분 때문일 것이다. 안 그래도 머리카락은 기름기가 많은데 인간은 머리카락에 기름 성분을 바르고 싶어 한다.

나는 로큰롤과 컨트리 음악이 혼합된 미국 음악 로커빌리rockabilly 발흥의 시대를 지나며 살아온 사람으로, 그 무렵에는 전철 창문 유리가 기름투성이였다. 바로 포마드 때문이었다. 리젠트 스타일regent style이 대유행하던 시절이었다. 머리카락에 버터처럼 포마드를 잔뜩 바른 다음 머리를 양철 투구처럼 빗으로 빗어 고정한다. 국민 전체까지는 아니어도 젊은 남자들이 리젠트 스타일 머리를 꽤 많이 했다. 그 머리를 하고 전철에 올라타 의자에 앉으면 후두부가 유리창에 닿고 유리에는 포마드가 묻는다. 당시는 일본 전국의 국철, 사철, 시영 전철, 버스 할 것 없이 의자 뒤 창문 유리의 후두부가 닿는 위치에 끈적끈적한 유분 지대가 형성되었다. 그리고 그것이 전 차량의 양측을 관통하듯이 종단했다.

이것과 같은 원리다. 머리가 닿는 부분의 타일은 머리카락이 직접 닿는 가운데만 연마되어 하얗게 변하고, 유분이나 먼지, 그 외의 미립자는 주변으로 밀려 동그란 형태를 만든다. 잘 보면 어깨 부분도 많이 닿았을 것이라고 짐작할 수 있다. 긴 시간을 들인 공동 작업이 그

고귀한 일본풍 토머슨.

곳에서 이루어졌다. 무의식적으로 말이다. 공작자가 누구냐고 묻는다면 아마도 몇천 명, 몇만 명 이상이 되지 않을까? 그 전체가 마치 커다란 액자에 끼워져 있는 것처럼 정리되어 있다. 이건 거의 베네치아 비엔날레의 수상작 급이라고 할 수 있다. 훌륭한 물건이다. 나도 꼭 보고 싶었는데 지금은 완전히 사라졌다고 한다. 언제나 그렇다. 길거리적 토머슨 물건은 늘 도시 한쪽에 슬그머니 나타났다 사라진다. 그 순간을 목격하는 사람도 있지만, 누구에게도 발견되지 못하고 사라질 때도 있다.

모치즈키 아쓰시 군의 또 다른 보고 물건이 있다. 사진 ❷다. 아주 좋다. 양식을 먹은 후 마시는 전통차, 작은 접시에 놓인 화과자 긴쓰바야키きんつば焼き[45]다. 다이토구, 우에노온시공원上野恩賜公園 안. 찻집 같은 곳의 뒤쪽으로 보인다. 1985년 5월 무렵에 발견했다. 사진에서처럼 입구가 막혀 무용 계단이 생긴 곳 주변을 대나무 울타리로 세심하게 둘러놓았다. 토머슨 구조의 결정판이라고 할까? 토머슨 물건이 거의 중요 문화재 취급을 받는다. 어쩌면 유서 깊은 귀중한 토머슨일지도 모른다. 이런 일본다운 감각이 더할 나위 없이 좋다.

다음으로는 토머슨관측센터의 회장 스즈키 다케시 군이 발견한 물건이다. 얼마 전 신문 부고란에 동성동명

③

공포의 순수 층계참.

이 실려 있어 놀란 가슴을 쓸어내렸다. 사진 ❸이다. 아직 신축 물건인데 사진에서처럼 발코니가 이유 불문하고 토머슨이다. 게다가 쭉 늘어서 있다. 이럴 때는 신축이라는 점이 오히려 소름 끼치게 한다. 보고서를 보자.

발견 장소: 시부야구 요요기 2-27-16

발견 일자: 1986년 2월 3일

발견자: 스즈키 다케시

물건 상황: 하이시티요요기ハイシティ代々木 맨션 벽면의 무용 발코니입니다. 이것도 직장에서 집에 돌아가는 길에 발견했습니다. 9층짜리 건물인데 꼭대기 층에서 5층까지는 사다리가 설치되어 있는데 1층에서 4층까지의 발코니는 사용 용도를 알 수 없습니다. 발코니 바닥에서는 널판 뚜껑 같은 것도 관찰됩니다(지그재그 상태). → 그림 참조(전경 사진 생략).

사진에 찍힌 곳 위쪽에도 발코니가 이어진다고 한다. 그렇군, 철제 사다리가 지그재그로 설치되어 있군. 그렇다면 이것은 발코니라기보다는 비상 사다리용 층계참이라고 해석할 수 있다. 9층에서 일직선으로 철제 사다리가 뻗어 있으면 손잡이를 잡기만 해도 소름이 끼치

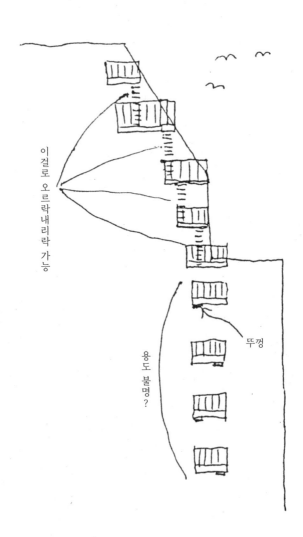

이걸로 오르락내리락 가능

뚜껑

용도 불명?

겠지만, 그림처럼 지그재그로 한 층씩 쉬어가면서 내려
가면 공포감도 줄어들 것이다. 그런데 아래 네 곳은 사
다리가 없어 완전히 토머슨화되어 있다. 순수 층계참이
다. 아아, 이무라 군, 정말 무섭네. 자연스럽게 이름이 툭
튀어나왔다. 공포의 층계참에 똑바로 서서 어안렌즈에
찍힌 이무라 아키히코의 모습이 눈에 어른거린다. 앞으
로는 절대로 그런 무서운 짓은 하지 말기를.

　또 하나 스즈키 다케시 군의 보고다. 사진 ❹다. 별
거 없어 보이는 간판인데 일단 보고서를 읽어보자.

물건 상황: 분쿄구 가스가春日 덴즈인절伝通院 앞에 있는
'실용부동산實用不動産'의 간판입니다. 이것 자체는 특별하
지 않지만, '실용'부동산이라는 노골적인 회사명을 보니
이제야 초예술 토머슨의 무용성을 지적받았다는 느낌이
듭니다. 앞으로도 토머슨은 사업으로 적당하지 않다는
사실이 명확해졌습니다.

　흠. 이 간판은 동어반복 타입이 될 수 있겠다. 부동
산업자는 당연히 실용을 목적으로 한다. 그렇지만 이 업
자가 '무용부동산=토머슨'의 존재를 알고 차별화하기
위해 '실용부동산'이라고 이름 붙였다면 동어반복 타입

동어반복 타입.

전력을 다해 여닫아야 하는 나무 문.

에서 벗어나게 될 것이다.

　다음은 히로세 쓰토무 군의 물건으로 사진 ❺다. 나무 문이다. 상당히 오래된 허술한 나무 문으로 특별한 건 없어 보인다. 그런데 잘 보니 손잡이가 있다. 그 위치가 문제다. 경첩 쪽에 붙어 있다. 이게 도대체 무슨 의미가 있는가? 손잡이를 잡고 이 나무 문을 열 수는 있다. 하지만 엄청난 힘이 필요하다. 닫을 때도 마찬가지다. 전혀 복잡하지 않은 평범한 나무 문을 여닫기 위해 온 힘을 다해야 한다니 악몽에나 나올 물건이다. 작년에 나고야시名古屋市 모리야마구守山区에서 발견했다고 한다.

　사진 ❻과 ❼은 오야마 군이 보고한 물건이다. 이것도 작년에 발견했는데 장소는 무서워서 말할 수 없다. 공터를 평범한 주차장으로 활용할 뿐인데 문제는 후진 방지석이다. 오래된 돌이네, 하고 감상하다가 표면에 무언가 조각되어 있는 것을 발견했다. 읽을 수 있는 글자였다. 가문家紋처럼도 보인다. 설마 아니겠지, 했는데 묘비석이었다. 가장 오래된 묘비석에는 '덴포 15년 용의 해天保一五辰年'라고 쓰여 있었다. 서기로는 1844년이다. 밤낮으로 매일 후진하는 자동차에 밟히니 교통사고가 난다고 해도 내 알 바 아니다. 사정을 알아보니 주차장은 옆에 있는 모 절에서 관리한다고 한다. 아연실색했다.

밤낮으로 자동차에 깔리는 묘비석.

식물인 척하는 곤드레만드레 타입.

사진 ❽은 다키우라 히데오 군이 보고한 물건이다. 이것도 묘비석이라고 생각했는데 좀 달랐다. 앞면에 '봉납奉納 / 금 이백오십 엔金貳百五拾圓'이라는 글자가 보인다. 거기에 나무가 찰싹 달라붙어 꽉 물고 밀어서 넘어뜨리려고 한다. 전형적인 '무시무시 식물 타입'이다. 무시무시한 것도 무시무시한 것이지만, 이 정도면 식물인 척하는 곤드레만드레 타입이다. 10년 정도 지나면 완전히 뽑힐 것이다. 보고서가 없어서 발견 장소가 어디인지 전화로 물어보려고 했는데 여기까지 쓰고 보니 벌써 새벽 세 시였다. 전화는 무리다. 오늘은 여기에서 인사드리고 저는 이제 잠을 자러 가겠습니다.

사
랑
의

도
깨
비
기
와

벌써 1987년이다. 아니, 1987년이 된 지 꽤 되었다. 토머
슨도 정말 오래 해왔다는 생각이 들었다. 노상관찰학도.
노상관찰학은 시작한 지 1년 정도 되었지만, 정말 시간
이 빨리 흘렀다. 타임머신으로 누군가가 빨리 감기 버튼
을 누른 것 아닐까? 그런 의심마저 든다.

　　예상하기는 했지만, 노상관찰학의 물건에도 일정
한 패턴이 거의 다 나와 노상관찰학 정리장이 정돈되었
다. 앞으로는 채집한 물건이 정리장 어딘가에 차곡차곡
들어갈 것이다. 이제는 안구에 칼을 대 시야가 넓어지는
듯한 첫 체험의 아찔한 흥분은 느낄 수 없다. 사정이 이

러니 이 정리장에 들어가지 못할 미지의 물건을 발견하는 일도 정말로 어려워졌다. 우리가 해온 일이지만, 이렇게 될 수밖에 없었다. 그런데도 두려워하지 않고 해왔다. 이렇게 정리장이 채워질 것이라는 사실을 미리 알았다고 해서 아무것도 관찰하지 않고 가만히 있을 수 있었을까? 설사 가만히 있었다고 해도 그것은 단지 시간을 일시 정지한 것에 불과하다. 일시 정지한 시간이 끝나면 그 공백 때문에 오히려 패배감만 맛볼 뿐이다. 어차피 뭘 하든 결과는 마찬가지였다.

바로 이것이 자연의 섭리다. 우리는 자연이 부여해준 호기심에 몸을 맡기고 물건을 발견해왔다. 자연이란 그런 것이다. 호기심 표출을 꺼리며 아무것도 접하지 않는 게 무슨 소용이 있는가? 우리는 어차피 자연 앞에 반드시 무릎을 꿇을 텐데. 그렇게 될 바에는 자연을 꾀어내 함께 시시덕거리는 게 더 재미있다. 유쾌하다.

토머슨만 하더라도 아무것도 없는 것에서부터 발굴했다. 정리장이 완성되었다 하더라도 그건 알 바 아니다. 우리는 이제 겨우 일부분만 보았을 뿐이다. 다시 어딘가에서 터무니없이 엄청난 것을 발견하게 될지도 모른다. 우리는 아직 첫 체험을 동경한다. 그 아찔함을 사랑한다. 그런데 그걸 계산해서 노리면 빗나간다. 미리 준비해 근

육이 단단하게 뭉쳐 있는 곳에 빛은 비추지 않는다. 너무 지루해 호기심이 외톨이가 되고 근육이 모두 제 할 일을 하러 떠난 사이에 농담 반 진담 반으로 빛이 비추어 넘친다.

큰일이다. 벌써 마감 시간이다. 누군가 또 빨리 감기 버튼을 눌렀다.

도쿄대학교에 드디어 노상관찰학 세미나가 생겼다. 수업 이수 단위도 취득할 수 있다고 한다. 결국 이렇게 될 운명이었다. 후지모리 데루노부 조교수의 첫날 수업에 예순 명이나 모였다고 하니, 이렇게 될 운명이었다고는 하지만 깜짝 놀랐다. 설사 그럴 줄 알았다 하더라도 놀랍다. 언젠가는 노상관찰학을 전공한 문부대신이 탄생하는 시대도 올지 모른다. 한편 같은 시기에 나는 문학 강좌로 노상관찰학을 강의했다. 문학 쪽에서 오쓰지 가쓰히코라는 이름으로 활동하므로 출판사 이와나미쇼텐의 시민 세미나에서 초사소설超私小說에 대해 이야기했다. 즉 고현학→토머슨→노상관찰학이라는 방향성을 문학에 적용하니 사소설私小説[46]이 자연과학이 되어 초사소설이라는 개념이 생겨났다. 언젠가 강의록이 발행될 것이다.

자, 드디어 마감이다. 이렇게 될 운명이었다고는 하

어딘지 모르게 우수에 차 있다.

지만, 매달 힘드시겠네요, 하고 아무도 말해주지 않으니 직접 할 수밖에.

그럼 이쯤에서 아름다운 것을 보자. 사진 ❶이다.

노상관찰학에서는 '무시무시 식물 타입'에 속한다. 알다시피 혈기 왕성한 식물이 가드레일을 물고 늘어지거나 벽돌담을 깨거나 철책을 삼켜버리는 등 양아치처럼 불량스럽게 자기 하고 싶은 대로 마음껏 즐기는 타입을 말한다. 그런데 이 사진은 조금 다르다. 불량스럽다기보다는 어딘지 멜랑콜리, 애수에 젖어 있다. 먼 곳을 바라보며 삶에 대해 생각한다. 나는 누구인가 하고. 식물도 이러는지 처음 알았다.

페이스 헌팅face hunting이라는 것이 있다. 마치 얼굴처럼 보이는 건물이나 물건을 채집하는 일을 말하는데 이것은 그 변종일 수도 있겠다. 발견자는 시바타 아야노 씨다. 전에도 원폭 타입 등을 보고했다. 이 물건에 정식 보고서는 없었지만, 편지가 있었다.

안녕하세요. 더웠다가 추웠다가 이상한 날씨네요. 게다가 요즘 지진도 자주 일어나서 안정이 안 되는 날들입니다. 올해 대학을 졸업하기 때문에 쓰쿠바筑波에서 지낼 날도 이제 한 달 반 정도밖에 남지 않았습니다.

계속해서 눈이 생긴다.

Liriodendron tulipifera L.
ユリノキ
一名 ハンテンボク
モクレン科 ユリノキ属
分布=北米東部

이름표 옆의 슬픈 눈.

이번에는 쓰쿠바의 식물을 보고합니다. 사진 ❶은 '나무의 눈'이라고 불립니다. 눈썹도 있습니다. 눈 위의 혹目の上のたん瘤[47]이 아니라 '눈 아래의 혹' 혹은 '눈물방울'이 붙어 있습니다. 한 번 이렇게 생각이 들면 눈 말고 다른 것으로는 보이지 않습니다. 이 눈은 지상에서 2미터 정도 높이에 붙어 있습니다. 눈썹은 아마 이 나무의 이름표를 고정했던 철사의 흔적이겠지요.

이건 뭘까? 무시무시 식물 타입도 아니고 수상한 식물 타입이라고 하면 될까? 사진 ❷를 보자.

눈 위에도 계속해서 눈이 생기려는 걸 알 수 있습니다. 이 눈은 눈을 치켜뜨고 그 모습을 지켜봅니다.

아, 이렇게 되어 있구나. 정말 그렇게 보인다. 뚫어지게 본다. 이어서 사진 ❸이다.

이 나무는 튤립나무라고 합니다. 이름표 옆에 사라지려고 하는 눈이 있습니다. 눈은 가지를 자른 곳에 생기므로 아래에서부터 점점 메워져 갑니다.

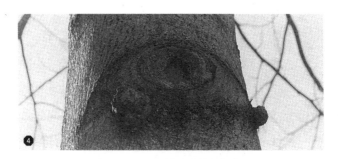

부릅뜬 눈.

튤립나무는 조형적인 나무다.

이름표 옆에도 있다. 이 눈은 조금 슬퍼 보인다. 애수를 머금었다. 이쪽을 노려보는 듯한 느낌도 든다. 어쩌면 단순히 졸려서 그런 건지도 모른다. 그런데 이것을 한 장면씩 촬영해 영화로 만들면 재미있겠다. 가지가 잘린 나무의 줄기에 생긴 눈알이 하나씩 눈을 번쩍번쩍 뜨더니 아래쪽에서부터 점점 눈을 감고 잠들어 간다. 엄청난 영화다. 사진 ❹다.

사진 ❶은 차분한 눈처럼 보였는데 이번에는 눈에 힘을 팍 준 고양된 눈 같습니다. 이것도 같은 위치에 혹이 있어 흥미롭습니다.

정말이다. 눈을 번뜩인다. 모두 혹이 있는데 역시 유전일까? 사진 ❺는 서비스다.

과거에 나무껍질이 상처를 입어 생긴 흔적으로 보입니다. 조형적입니다. 이 튤립나무는 가소성可塑性이 큰 나무인 듯합니다. 손을 댄 부분은 모두 그대로 형태로 남기려고 하는 것 같습니다. 같은 종류인데도 한 그루 한 그루가 상당히 다릅니다. 쭉 뻗은 나무, 뒤틀린 나무, 옹이가 많은 나무 등 다양합니다. 쓰쿠바대학교 학생 기숙사 옆

키스하는 도깨비기와.

도로는 튤립나무거리라고 이름 붙어 이 나무가 가로수로 심겨 있습니다. 이곳을 지날 때마다 수많은 눈이 지켜본다는 느낌이 듭니다.

그야말로 뚫어지게 쳐다보는 거리다. 이 보고에는 1987년 2월 12일이라는 날짜가 적혀 있었다. 지금은 시바타 씨도 졸업했을 것이다. 정말 시간이 빠르다.

그럼 이번에는 교토다. 조금 특이한 타입으로 사진 ❻이다. 무언가 갑작스러우면서 역시 이상하다. 보고서는 다음과 같다.

발견 일자: 1987년 1월 2일

발견 장소: 교토시 후시미구伏見区 긴테쓰선 후시미모모야마조역伏見桃山城駅 부근

발견자: 나카 요시히토仲芳人

물건 상황: 교토에서 긴테쓰 교토선 나라행 전철을 타고 가던 중 차창 밖에서 발견했습니다. 도중하차 무효 승차권을 무효로 하고 도중에 하차해 노상관찰을 시작했습니다. 걷고 걸어서 드디어 발견했습니다. 이름하여 '키스하는 도깨비기와'는 어떨까요?

후시미라는 지역은 예부터 전통주를 주조하던 곳으로

사랑의 고마이누.

유명한데 그에 걸맞게 이곳은 술도가 건물입니다. 비가 오고 바람이 부는 날에도, 해가 쨍쨍하게 비추고 별이 빛나는 밤에도 지붕 위에서 새 술의 향을 맡으며 키스하는 도깨비기와는 어떤 얼굴을 했을까요?

이런 건 처음 봤다. 무려 도깨비기와다. 우락부락한 얼굴을 했다. 상대방을 노려본다. 얼굴을 마주하면 당연히 으르렁거려야 할 둘이 점점 가까이 다가가 쪼옥. 이 둘 사이에서 의외의 관계가 엿보이는데 이건 주간지 《포커스FOCUS》 감이다. 아니, 《프라이데이FRIDAY》 감이다.⁴⁸ 타입으로 보면 내가 히카와신사氷川神社에서 발견한 사진 ❼의 '사랑의 고마이누狛犬⁴⁹'와 비슷하다. 본래는 참배길 양 측면에서 노려봐야 할 고마이누가 나란히 놓이자마자 서로 킁킁 냄새를 맡으며 사이좋게 지내는 의외의 측면을 보여주었다. 이것과 비슷한 관계에 있는 게 사랑의 도깨비기와다. 도깨비기와에도 이런 성향이 있었다니. 그건 그렇다 쳐도 왜 이렇게 되었을까? 다른 지붕의 기와들은 별문제 없이 덤덤하게 깔려 있어서 그런지 더 기괴해 보인다.

다음은 사진 ❽이다. 아타고 타입이라고 해도 좋겠다. 표면은 양철이다. 설마 안쪽까지 양철 덩어리이지는

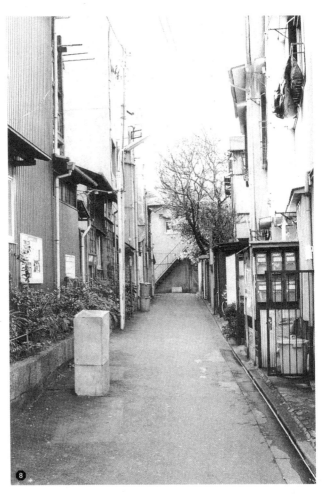

양철 아타고 타입?

않겠지. 이것도 내가 작년 여름에 오시마에서 발견한 사진 ❾의 '노상의 차킨즈시茶巾寿司[50]'와 비슷하다. 도대체 뭘까 했더니 사진 ❿이 있었다. 보고서를 보자.

발견 일자: 1987년 1월 21일

발견 장소: 신주쿠구 니시와세다西早稲田 3-15-1

발견자: 우치다 히데키

물건 상황: 이곳에 토머슨이 있다는 사실은 작년에 여러 차례 보고 알았습니다. 형상은 양철로 만든 직사각형 기둥으로 상부에 뚜껑이 있었습니다. 초등학생이 그랬는지 와세다대학교 학생이 그랬는지(이곳은 와세다대학교 학생들이 다니는 길입니다) 우산으로 푹 찍어서 쑤신 듯한 흔적이 있었습니다. 주차 방지석으로 안쪽은 콘크리트 기둥이겠지 싶었는데 실은 수동 펌프가 숨어 있었습니다. 벚꽃 표시 위에 'TRADE MARK(트레이드마크)'라고 쓰여 있습니다. 펌프는 철근 콘크리트관인 흄관에 부착되어 있었습니다. 보고서를 쓰다가 흄관 안은 어떻게 되어 있을까 궁금증이 생겨 다음에는 작은 돌을 떨어뜨려 확인해 볼 생각입니다.

펌프를 숨겨놓은 직사각형 기둥이었다. 이런 곳에

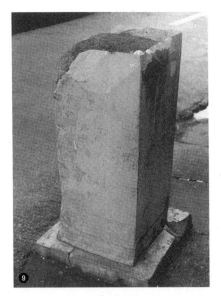

길 위의 차킨즈시.

펌프가 숨어 있다.

있다니. 펌프의 철 손잡이가 부러져 있다. 고생 꽤나 했나보다. 안네의 일기 같은 안네의 펌프다. 양철 커버로 잘 덮어놓은 걸 보니 분명 주문 제작을 했을 것이다. 돈을 꽤 많이 들였다. 벚꽃 표시가 마음에 든다. 내가 만화 「사쿠라화보櫻画報」[51]를 그리던 때라면 여기에서 덩실덩실 춤을 추었을 것이다. 보고자는 우치다 히데키 씨다.

뭐야. 우치다 군이잖아. 이 잡지의 편집자로 나를 담당하는 사람이다. 큰일이다, 마감이다. 원고가 완성되었습니다. 어서 가져가시지요.

2부
맺는
글

솔직히 말해서 토머슨이 하나의 사상이 될 거라고는 생
각도 하지 못했고 이렇게 한 권의 책이 될 거라고도 예
상하지 못했다. 더군다나 토머슨 강좌가 열려 수많은 청
강생이 올 거라고도 미처 몰랐다. 게다가 토머슨 강연회
가 각지에서 연이어 열리고 도쿄도의 공무원을 대상으
로 강연한 것도 모자라 NHK 텔레비전에 몇 번이나 출
연하리라고는 점쟁이도 손금쟁이도 아무도 예상하지 못
했을 것이다. 그런데 이렇게 되었다. 역시 세상의 힘은
무시할 게 못 된다.

토머슨은 이후 노상에서 같은 부류의 동료와 만나

'노상관찰학'이라는 더 넓은 시야로 융합되었다. 이와 함께 《사진시대》의 연재는 「1엔 동전 고현학―円玉考現学」을 거쳐 「토머슨 노상 대학トマソン路上大学」이라는 연재로 사람들의 보고를 받아 관찰과 철학을 이어갔다. 이번에 문고판을 준비하면서는 그간의 물건 보고도 함께 담아 증보했다.

뒤돌아보면 초기의 물건 중에는 어설픈 것들도 다수 보였다. 그것은 태만으로 가득 차 아무것도 보이지 않던 일상에 토머슨이라는 사상이 자력으로 부상한 고군분투의 흔적이라고 볼 수 있다. 토머슨은 이처럼 하나의 사상을 형성했는데 앞으로 어떻게 될까? 세상은 이런 무위의 사상을 당연하다는 듯이 건설의 역학으로 끌어들이려고 한다. 그것이 제대로 끌려 들어가게 될지, 혹은 다른 관찰의 항목이 늘어날지 알 수 없다.

솔직히 이 책이 문고판이 될 거라고는 생각하지 못했다. 지금은 이 책이 영어로 번역되어 해외에 출판될 거로 생각하지 않는다. 나아가 노벨 예술상을 받게 되는 일은 더더욱 상상할 수 없다. 하지만 세상의 힘은 무시할 수 없으므로 앞으로도 경계를 늦출 수 없다.

어찌 되었든 쓰레기로 버려질 뻔한 물건을 주워서 쓴 『초예술 토머슨』을 문고판으로까지 만들어준 지쿠마

쇼보, 그리고 이를 이끌어준 마쓰다 데쓰오 씨에게 감사
의 말을 전한다.

1987년 10월 7일

아카세가와 겐페이

해설

겐페이옹과 토머슨의 위업을 기리며

"아카세가와 겐페이 씨(90)[52]가 노환으로 돌아가셨습니다." 어제 신문사에서 연락을 받았다. 그때 가장 먼저 떠오른 것은 지금으로부터 40년도 더 전(요즘의 시대 구분으로 말하면 쇼와 말기라고 불리는 무렵입니다만) 둘이 천황의 거처인 고쿄皇居로 외출했던 날의 일이다.

당시 우리는 노면, 아니 노선, 아니, 아, 그러니까 노상이다, 노상, 노상을 걷는 모임이라는 이상한 것을 했는데, 아마 그것을 노상관찰학회라고 불렀을 것이다. 멤버는 아카세가와 씨를 비롯해 여럿 있었다. 그 가운데 미나미 신보 씨는 지금이야 중국풍 선인화로 유명하지만, 과거에는 신보라는 이름으로 삼각 주먹밥 같은 얼굴의 일러스트레이션을 그렸다. 이외에도 지금은 간다에 있는 출판사 회장 마쓰다 데쓰오 씨, 관찰 일러스트계의 원로인 하야시 조지 씨, 지난번 지진 때 무너진 책 더미에 깔려 중상을 입으며 오랜만에 화제를 모은 '움직이는 20세기 박물관' 아라마타 히로시 씨, 시대 고증가로서 그 분야에서 명성이 높은 스기우라 히나코 씨가 있다. 히나코 씨는 지금이야 일흔 살의 할머니지만, 젊었을 때는 정말 미인이었으며 에도 시대 만화로 명성을 떨쳤다. 과거에 이런저런 일이 많았지만, 조금 전에 전화하니 일곱 번째 손자가 태어났다며 좋아했다.

늙은이의 이야기는 자꾸 딴 길로 새니 문제다. 어쨌든 이런 사람들과 노상관찰을 했는데 조사 합숙을 하다가 겐페이 씨가 나에게 귓속말을 했다.

"고쿄에 새해 참하正月参賀[53]를 가지 않겠는가?"

나는 그런 걸 싫어하지 않는 사람이니 상관없었지만, 과거에 아방가르드로 통한 전위예술가 겐페이 옹이 진지한 얼굴로 이렇게 말한 것이다. 어쨌든 둘이서 고쿄로 향했다. 천황은 큰 병을 앓은 뒤였지만, 궁 발코니에 서서 여느 해와 다름없이 천천히 손을 흔들었다. 주변 사람들은 작은 국기를 흔들었지만, 나는 그렇게까지는 할 수 없으니 한쪽에서 기운 없이 멍하게 서서 보았다. 그런데 옆을 보니 겐페이 씨는 무려 커다란 쌍안경까지 꺼내 마치 그 속에 빨려 들어갈 것처럼 보는 게 아닌가?

"오, 길다 길어, 정말 길어."

이렇게 중얼중얼대기에 천황의 수염이 긴가 하고 그 자리, 그 위치에서 쌍안경을 빌려서 보니 렌즈 방향이 얼굴이 아닌 좌우로 흔드는 손바닥에 맞춰져 있었다.

천·황·의·손·금!

천황의 손바닥을 세로로 일직선으로 가로지르는 생명선의 길이에도 놀랐지만, 그보다 새해 참하에 와서 이런 짓을 하는 겐페이 씨 눈알의 경향에 감탄했다. 사회적이

라고 할까, 상식적으로 천황의 손금을 들여다보는 사람은 이상한 사람으로 취급받을 수밖에 없다. 그래서 나는 그런 취급을 받을까 두려워 그날 있었던 일을 지금까지 아무에게도 말하지 않았다.

분명 겐페이 옹은 이상한 사람이었다. 발상이라고 할까 사고의 양식이 길거리에 버려진 오래된 밧줄을 질질 끄는 듯한 면이 있어, 명쾌함과 단언을 좋아하는 사회 일반에서는 정체를 알 수 없는 사람이라고 취급을 받았다. 그건 어쩔 수 없는 일이었다.

가령 이야기를 하던 도중에 "후지모리 씨, 그건 성게에 진흙을 바르는 거나 마찬가지예요." 하고 말한다. 성게에 진흙이라니, 이게 무슨 소리지? 누가 뭘 어쨌다고? 도대체 무슨 예를 드는 것인지 전혀 이해할 수 없어 물어보니 자신이 가장 소중하게 여기는 것을 짓밟혔을 때의 울분을 표현한 예라고 했다. 그 말은 즉, 겐페이 옹은 스시 중에서도 성게를 가장 좋아해서 제일 마지막에 음미하면서 먹으려고 남겨두었는데 그 성게에 누군가 진흙을 발라 먹을 수 없게 되었을 때의 울분이라고 한다. 나는 이 예를 들었을 때 당연히 성을 냈다. 자고로 예시란 복잡한 상황을 알기 쉽게 설명하기 위한 것인데 겐페이 옹은 알기 쉬운 것을 쓸데없이 배배 꼬아서 더 알기

어렵게 만든다. 그런 별거 아닌 세부를 쓸데없이 주물거리는 능력이 매우 뛰어난 사람이었다.

가령 모두 함께 식당이 들어가 주문하면 겐페이 옹만 "메밀국수도 좋고 우동도 괜찮겠는데. 어제는 유부가 올라간 기쓰네우동きつねうどん을 먹었으니까 오늘은 튀김가루를 뿌린 다누키우동たぬきうどん으로 할까? 앗, 낫토도 있네. 낫토에 참치도 잘 어울리는데. 우동에 참치 낫토를 얹은 건 없으려나? 없겠지." 중얼대면서 한도 끝도 없이 메뉴를 본다. 이런 시골 식당은 뭘 주문해도 다 비슷하니까 그냥 딱 정하면 되는데 그걸 못한다. 술에 취했을 때 이외에는 결단력이 없다. 보통 사람은 술에 취하면 이러니저러니 하면서 결단력이 흐려진다. 하지만 겐페이 옹은 술이 들어가면 반대로 바로바로 결정하는 버릇이 있다. 그래서 술을 결단액이라고도 불렀다.

앞에서 나온 식당 메뉴 일화에서도 빨리 정하지 않으면 열차 시간에 늦는데도 그런 전체적 위기에는 전혀 관심을 보이지 않고 눈앞에 있는 세부를 질질 끌면서 주물거리는 걸 좋아했다. 태어났을 때부터 그랬는지 아니면 중학교 2학년 때까지 오줌싸개였던 탓에 이 사람의 눈알을 밖에서 안으로 눌러 전체에서 세부로 미분화해서 그랬는지 도통 알 수 없었다. 하지만 그게 어느 쪽이

든 세부에서 시작해 민달팽이처럼 전체를 질질 느리게 기어 다니다 세부로 다시 돌아가는 사고 패턴에서 벗어나는 일은 없었다.

분명 겐페이 옹은 이 세상에 전체나 구조라고 불리는 것이 있다는 사실을 알지 못하고 생을 마감했을 것이다. 세부를 질질 끌고 주물주물하는 어린애 같은 눈은 사회적으로 거의 평가받지 못했다. 그런데 기묘한 형태로 시대나 전체를 역조명할 때도 있어 흥미로웠다. 그것이야말로 '민달팽이의 묘미'였다.

아까 고백한 새해 참하가 좋은 예다. 모두가 "만세, 만세" 하고 열기에 들떠 있을 때 겐페이 옹은 그 누구도 신경 쓰지 않는 부분을 관찰했다. 손금으로 알 수 있는 천황제도 있는 법이니. 그렇다 쳐도 본인은 전체를 볼 목적으로 세부부터 들어간 것이 아니라 그저 세부가 재미있으니까 어린아이처럼 주물거렸는데 그런 꼬임이 가끔은 전체에서 보면 간담을 서늘하게 할 때가 있었다. 그런 의미에서 항상 시대라든지 전체라는 것과 기묘한 색의 실로 묶여 연결되어 있었다고도 할 수 있다.

겐페이 옹 같은 타입의 인간은 문학자 중에도 꽤 있었다고 생각한다. 하지만 겐페이 옹이 선구자였던 것은 문자가 아닌 물건에 그 생각을 적용했다는 점이다. 물건

이라고 말해도 이제 아는 사람이 적을 테니 이야기하자면, 약 40년 전에 '토머슨'이라는 말이 있었다. 아마 러시아 프로레슬러였던가, 도움 되지 않는 토머슨이라는 선수가 있어 겐페이 옹이 그 이름을 붙였다고 한다. 그건 나를 비롯해 조금이라도 물건의 영역에 관심이 있던 이들에게는 엄청난 충격이었다. 장외 난투로 토머슨에게 파일드라이버piledriver를 당한 것 같은 충격이었다.

지금까지 세상은 인류가 돌덩이를 쥐고 도구로 사용해 온 이래 물건은 도움이 되는 것과 도움이 되지 않는 것, 두 종류밖에 없다고 굳건하게 믿어왔다. 도움이 되는 것은 방망이나 계단이나 담이나 전신주 등 반드시 이름이 있었다. 그것이 더 이상 도움이 되지 않게 되면 이름은 사라지고 싸잡아서 쓰레기로 취급되었다. 즉 세상은 유용한 것과 쓰레기, 2대 진영으로 나누어져 있었다. 당시는 지금과는 달리 미국과 소련이라는 두 나라가 지구를 둘로 나눈 냉전 시대였다. 그와 마찬가지로 물건의 세계도 둘로 나뉘어진 냉전이었다.

그런데 겐페이 옹은 그 세부를 질질 끌고 주물주물하며 눈알을 도시의 노상에 굴려 관찰하다가 어느 진영에도 속하지 않는 물건이 존재한다는 사실을 발견했다. 생물과 무생물의 중간 지점에 바이러스라는 이상한 것

이 있다는 사실이 밝혀졌을 때와 흡사한 발견이라고 해도 좋겠다. 그때는 모두 그것에 대해 알고 실컷 웃으며 즐겼지만, 제대로 된 평가는 전혀 받지 못했다.

분명 토머슨 물건은 유용의 진영에서 버려졌지만, 쓰레기의 진영에도 들어가지 못한 채, 그 중간 지대를 떠돌았다는 점에서 특이한 존재다. 나는 그 발견을 통해 일본의 국산 눈알이 처음으로 세계 전위눈알계의 일인자의 자리에 올랐다고 생각했다. 그런데 세상 사람들은 그렇게 보지 않았다. 뭐, 그건 아무래도 좋다. 그런 걸 바라고 한 것도 아니니.

토머슨을 중심으로 나중에 노상관찰학회가 결성되어 앞에서 이야기한 이들이 회원으로 활동했다. 그로부터 벌써 40년이 지났다.

역시 쓸쓸하다. 언젠가는 겪을 일이라고 각오했지만, 이렇게 한 사람 빠지고 두 사람 빠지면서 동료가 점점 사라진다. 겐페이 옹이 돌아가시기 전에 다 함께 모여 40년 전에 첫 노상관찰 해외 원정으로 갔던 상하이에 다시 갔으면 좋았을 것을. 아까 전화로 정했는데 남아 있는 이들끼리 다음 달에라도 상하이에 가서 겐페이 옹을 기리려고 한다. 상하이 근교 동리同里 마을에 미나미 신보가 중국식 정원이 딸린 큰 별장을 가지고 있다고

하니 거기에 묵을 예정이다. 근데 나이가 이렇게나 많아서 이제는 노상관찰은커녕 노상배회노인일 뿐이다.

후지모리 데루노부

역주

1 물건을 사전에서 찾아보면 '일정한 형체를 갖춘 모든 물질
적 대상'이라고 나오며 실제로 이 의미로도 가장 많이 사
용한다. 하지만 사전에는 다섯 번째 의미로 '물품 따위의
동산과 토지나 건물 따위의 부동산을 통틀어 이르는 말'이
라고 나오고 실제로도 부동산업계에서는 일반적으로 사
용되는 용어이므로 여기에서도 부동산적 물건이라는 의
미로 원문을 그대로 살려 '물건'으로 번역했다.

2 일본의 쓰레기 분류 방법은 지자체에 따라 다르지만 일반
적으로 '가연 쓰레기(타는 쓰레기)' '불연 쓰레기(타지 않는
쓰레기)' '재활용 쓰레기' '대형 쓰레기' 등 크게 네 종류로
분류한다.

3 그해 1월 1일부터 12월 31일까지 발생한 소득에 대한 세금
등을 계산해 세무서에 신고하는 것으로 한국의 일반, 간
이, 법인사업자 부가세 신고와 비슷하다. 급여 소득자는
한국과 마찬가지로 연말 정산으로 소득을 신고한다.

4 간다 진보초에 있는 사설 학원. 1969년 2월 출판사 겐다
이시초샤現代思潮社의 창업자 이시이 교지石井恭二와 편집
자 가와니 히로시川仁宏가 설립했으며 현재도 운영한다.
아카세가와 겐페이는 이곳의 로고를 디자인했으며 강사
로도 활동했다. 미술, 음악, 미디어 표현 등을 가르치지만,
학교법인은 아니며 사회법인 조직으로 운영된다.

5 일본 프로야구 연맹 퍼시픽리그Pacific League와 함께 일
 본 프로야구의 양대 리그 중 하나다. 도쿄 야쿠르트 스왈
 로스, 요코하마 DeNA 베이스타스橫浜DeNAベイスターズ,
 히로시마 도요 카프廣島東洋カープ, 요미우리 자이언츠, 한
 신 타이거스, 주니치 드래건스 이렇게 여섯 개 팀으로 이
 루어져 있다.

6 1923년 9월에 일어난 간토대지진關東大震災으로 폐허가
 된 현재의 몬젠나카초門前仲町에 한 지역 자산가가 목수와
 장인들을 지휘해 만든 미완성 목조 주택. 폐쇄적이고 특이
 한 외관을 가져 조현병 진단을 받은 건축주의 심리가 내
 부와 외관에 모두 반영되었다고 여겨졌으며, 당시 신문에
 는 '광인이 지은 귀신의 집'이라고 소개되기도 했다.

7 광맥, 암석이나 지층, 석탄층 따위가 지표에 드러난 부분.
 광석을 찾는 데 중요한 실마리가 된다.

8 Billiken. 뾰족한 머리에 치켜 올라간 눈을 가진, 아이 모습
 을 한 행운의 신.

9 아카세가와 겐페이가 교사를 맡았던 미학교 학생과 그의
 친구들로 결성한 천문 동호회. 망원경을 사용해 천체 관측
 을 하던 모임이었다.

10 1936년 5월 18일에 일어난 아베 사다 사건의 범인. 아베
 사다는 여러 지역을 돌며 게이샤나 창부로 일하다가 도쿄
 의 한 장어요릿집 종업원으로 일하게 되었는데, 불륜 관
 계가 된 가게 주인 남성의 목을 졸라 죽이고 성기를 자르
 는 사건을 저지른다. 사건 발생 후 아베 사다가 체포되자
 호외 신문이 발행될 정도로 대중의 관심을 받은 엽기적인

사건이었다. 이 꼭지에서 말하는 토머슨은 길거리의 전신 주 등 기둥 형태의 물건이 일정 높이에서 절단되어 남은 흔적으로, 대부분 나무 전신주를 콘크리트 전신주로 바꾸 면서 생겨난 것들이다.

11 마지막에 사진으로 나온 현금은 실제 돈은 아니며 아카 세가와 겐페이의 작품 〈대일본 0엔 지폐大日本零円札〉다. 1963년 아카세가와 겐페이가 인쇄소에서 1,000엔 지폐 를 인쇄해 예술 작품을 만든 일로 재판이 열려 유죄 판결 을 받은 뒤 분개해 만들었다고 알려져 있다. 일본은행권에 서 만드는 지폐 견본에 위조품이 아니라는 표시로 인쇄되 는 '견본'이라는 글자 대신 판면에 '진짜'라고 써 있다. 이 작품은 과거의 가짜 1,000엔 지폐처럼 '진짜로 보이지만 가짜'라고 여겨지는 것이 아닌, '진짜로 보이지만 분명 진 짜'인 것을 나타낸 것이다. 이 작품은 그가 고안한 '진짜 0 엔 지폐'며 바로 '개념예술'이라고 불리기에 적합하다. 현 재 미술 시장에서 〈대일본 0엔 지폐〉는 높은 가격으로 거 래되며, 역사적으로 가치 있는 미술품으로 인정했다.

12 1960년 지구 밖에 지적 생물이 있다고 가정하고 전파 탐 사로 그 존재를 찾기 위해 시도한 계획. '오즈마'라는 이름 은 『오즈의 마법사』 시리즈에 나오는 오즈의 나라 왕녀의 이름에서 따왔다고 한다.

13 일본의 문학이나 소설 등을 소재로 그린 두루마리 그림을 지칭하는 말. 에마키모노繪卷物라고도 한다. 일본의 문학, 특히 소설과 긴밀한 관계를 맺으며 발전했으며 12-13세기 일본에서 활발히 제작되었다. 한 사건에 관한 그림과 설명

을 긴 두루마리 종이나 비단에 연속적으로 배열해 병풍처
럼 이야기를 담은 그림이다.

14 '마의 버뮤다 삼각지대(트라이앵글)'를 차용해, 발견 장소
인 다카다노바바たかだのばば에서 '의'의 뜻인 일본어 '노の'
를 중심으로 단어를 나누어 '다카다의 바바 트라이앵글'로
이름 지은 것으로 보인다.

15 커다란 뱀 또는 용이 자기 꼬리를 물고 삼키며 원형을 이
루는 우로보로스ουροβόρος에 빗대어 말하는 것으로 보인
다. 우로보로스는 고대 그리스어로 '꼬리를 삼키는 자'라
는 뜻을 지녔으며 '생과 죽음' '파괴와 창조' '무한 루프'를
상징한다.

16 1970년대 잡지《가로ガロ》에서 시작된 일본의 언더그라
운드 만화 운동. '서툴다' '하수'를 의미하는 헤타へた와 '잘
한다' '고수'를 의미하는 우마うま를 합친 조어다. 기술적으
로는 서툴지만 개성 있는 분위기로 미학적 완성도가 있는
작품, 또는 일부러 하수같이 그린 고수의 그림을 의미하기
도 한다. 여기서는 기술이 부족한, 또는 그렇게 보이지만
사실 미적 감각이 좋고 사람을 끌어들이는 매력이 있는
사람을 말한다.

17 야구 경기에서 5회를 마친 뒤 일몰이나 강우로 경기 속행
이 불가능하거나 점수 차가 크게 벌어져 더 이상 진행이
불필요할 때 심판의 선언을 통해 그때까지의 득점으로 승
부를 정하는 게임을 말한다.

18 일본에서 '어른의 계단'은 보통 '어른의 계단을 올라간다大
人の階段登る' 같은 표현에 자주 쓰인다. 한 계단 한 계단 순

서대로 올라가면서 아이에서 어른으로 성장해가는 단계 등을 의미한다. 주로 육체적 성장보다 정신적 성장을 칭하는 경우가 많다.

19 미터 협약에 의해 1미터의 길이를 나타내도록 만들어진 자를 말한다. 백금 90%, 이리듐 10%의 합금으로 만들어졌으며, 단면은 엑스 자 모양으로 되어 있다. 지금은 미터의 정의가 바뀌어서 참조용으로서의 의미만 있다.

20 일본의 소설가이자 기타리스트. 1956년 발표한 소설 『나라야마 부시코楢山節考』를 소설가 마사무네 하쿠초正宗白鳥가 격찬해 이색적인 신인으로 주목받으며 소설가로 데뷔했다. 토속적인 서민의 에너지를 그리며 독자적인 작품들을 발표했다. 1981년 『미치노쿠의 인형들みちのくの人形たち』로 다니자키준이치로상谷崎潤一郎賞을 받았다.

21 일본 농수성의 부속 기관 가운데 하나. 누에나방이나 뽕나무의 품종 육성, 잠사의 생산과 이용에 관한 기초를 연구하고 표준 기술을 확립해 보급할 목적으로 강습 등이 열리던 연구 기관이다.

22 고교쿠(사이메이) 여제가 풍년 기원 등 다양한 제사를 지냈다고 알려진 유적. 길이 5.5미터, 폭 2.3미터, 두께 1미터의 화강암으로, 윗면에 원형으로 파인 부분이 몇 있고 그것들이 도랑으로 연결된 거북 모양의 석조물이다. 고대의 주조 시설이라는 설도 있다.

23 비정형의 예술을 뜻한다. 기하학적 추상을 거부하고 미술가의 즉흥적 행위와 격정적 표현을 중시한 전후 유럽의 추상미술이다. 1940년대 중반부터 1950년대에 걸쳐 프랑

스를 중심으로 유럽 각지에서 나타났으며 과격한 추상화를 중심으로 한 미술 동향을 나타냈다. 동시대 유행한 미국의 액션 페인팅 등 추상표현주의 운동과 비슷하다.

24 몽마르트르를 대표하는 화가. 몽마르트르 풍경과 파리의 외곽 지역, 서민촌의 골목길을 자신의 외로운 시정에 빗대어 화폭에 담았다. 주요 작품으로는 〈거리의 풍경〉〈파리의 골목길〉〈팔레트〉 등이 있으며 유화만 3,000점 넘게 남겼다.

25 1980년대에 나타난 새로운 형태의 구상 회화. 1970년대까지 성행하던 전위주의가 후퇴한 뒤 미국과 유럽에서 인간의 형태를 중심 주제로 삼아 등장한 거친 필치의 정력적인 그림이다. 대표 작가로는 슈나벨, 바스키아 등이 있다. 1980년대 후반부터는 신표현주의, 트랜스 아방가르드 등의 이름으로 더 구체화되고 분화되어 불렸기에, 자주 사용되지는 않는 일종의 과도기적 명칭이다. 거대한 캔버스에 거친 필치, 원색의 격렬한 색채 대비에 의해 그려지는 폭력, 죽음, 성性, 꿈, 신화 등의 도상을 갖는 이미지들이 특징이다.

26 야구에서 타자가 친 공이 배트를 살짝 스친 다음 직접 포수의 미트에 잡히는 것. 파울 팁은 볼 카운트와 상관없이 스트라이크로 인정되며 경기가 진행 중인 상태로 본다.

27 일본 중부의 동해 연안 지역. 니가타, 도야마, 이시가와, 후쿠이 등 네 현이 포함된다.

28 현재 고급 향수의 기본 에센스로 사용되는 사향과 용연향, 영묘향, 해리향은 원래 사향노루, 향유고래, 사향고양이,

비버 등의 분비물이나 배설물로, 희석하거나 가공하기 전
에는 강한 악취가 나는 경우가 많다.

29 깊이 2.7미터, 직경 2.2미터로 땅을 파서 생긴 구멍 옆에
 흙으로 이와 같은 높이와 직경의 원주를 만들어 설치해놓
 은 작품. 사물을 탐구하며 거기에서 미학적인 면을 발견하
 는 미술운동 모노하もの派의 분기점이 된 초기 작품으로,
 일본 전후 미술사의 상징적 작품으로 평가받는다.

30 아무리 긴 시간 역경에 처해도 신념을 지켜낸다는 의미의
 고절십년孤節十年을 차용한 표현이다.

31 영화에서 표준 속도인 1초에 24장면보다 느린 속도로 촬
 영하는 것을 말한다. 이렇게 찍은 필름을 표준 속도로 영
 사하면 화면의 움직임이 실제보다 빨라진다.

32 아카세가와 겐페이가 1984년부터 말년까지 살았던 마치
 다시의 집.

33 1970년대 미국에서 일어난 운동. 물질 지상주의를 극복하
 고 현대 과학과 동양 사상을 결합해 자연과 일체가 되려
 는 개혁 운동을 주로 자연 과학 분야에서 시도했다.

34 1980년대 초기 일본에서 일어난 인문과학, 사회과학 영
 역의 조류. 1980년대 중반에 비평가 아사다 쇼浅田彰, 종
 교사학자 나카자와 신이치中沢新一 등의 책이 베스트셀러
 가 되면서 기존의 아카데미즘의 틀에서 벗어나는 새로운
 지성의 붐이 일어났다. 이를 미디어가 사회 현상으로 보고
 이름 붙였다. 기본적으로 기호론이나 구조주의, 포스트구
 조주의, 포스트모더니즘과 같은 서구 학문의 조류가 일본
 에 유입된 것과 병행해 일어난 조류다. 대학에 근원을 두

면서도 기존의 아카데미즘에서 벗어나 반기를 들고자 꾀하는 새로운 타입의 아카데미즘이다.

35 일본 근대 건축가 와타나베 진渡辺仁이 설계한, 사업가 하라 구니조原邦造의 집을 사립 미술관으로 개조해 1979년에 개관한 미술관이다. 40년에 걸쳐 일본의 현대미술 분야를 이끌어왔지만, 2021년 1월 폐관했다. 폐관 후에는 군마현에 있는 자매 미술관 하라뮤지엄아크를 '하라미술관 ARC'라는 이름으로 바꾸고 거점을 옮겨 활동한다.

36 실제로는 월요일이다.

37 도리 미키가 만든 조어. 공사 현장 등에서 통행에 불편을 주어 죄송하다는 말이 적혀 있는 간판에 그려진, 묵례하는 사람의 일러스트레이션을 말한다.

38 오카모토 다로는 자주 양팔을 벌린 자세를 취했다. 그의 작품 〈태양의 탑〉처럼 양팔을 활짝 펴거나, 혹은 '예술은 폭발이다'라고 말하며 취했던 양팔을 비스듬하게 올린 포즈가 유명하다. '岡本太郎 ポーズ(오카모토 다로 포즈)'로 검색하면 쉽게 찾아볼 수 있다.

39 한 선수가 한 게임에서 단타(1루타), 2루타, 3루타, 홈런을 순서와 관계없이 모두 쳐낸 것을 말한다.

40 전위예술 가운데 하나. 무도가 히지카타 다쓰미를 중심으로 형성된 전위무도의 양식이다. 해외에서는 무도의 일본어 발음을 그대로 사용해 부도라고 불리며, 일본 특유의 전통과 전위무도를 혼합한 춤 스타일로 인정받는다.

41 미지의 혜성을 발견하겠다는 목적으로 천체 관측을 하는 천문가, 혜성 탐색가를 말한다.

42 일본에서 만든 조어로 89×127밀리미터. 지금은 L 사이즈
로 통용된다. 사진 프린트의 표준으로 널리 보급된 인쇄용
지 사이즈며 사진관, 카메라 판매점, 편의점 등에서 프린
트할 수 있는 가장 일반적인 규격이다.

43 아무것도 쓰여 있지 않은 종이, 즉 백지白紙라는 의미로 감
각적인 경험을 하기 이전의 마음 상태를 가리킨다.

44 오시마는 도쿄도 이즈제도에 있는 최대의 화산섬이다. 중
앙에 있는 미하라산이 1986년 11월 15일 1차 분화한 뒤 11
월 21일 1차보다 더 큰 2차 대분화를 일으켜 1만 명에 이르
는 전 도민이 섬 밖으로 피난했다. 이때 탈출한 사람들은
약 한 달 정도 도쿄도의 대피소에서 분화가 끝나기를 기
다렸다고 한다.

45 화과자의 일종. 밀가루를 물로 반죽해 얇게 펴서 만든 피
에 단팥을 넣고 감싼 다음, 동그랗고 평평한 원반형으로
만들어 기름을 두르고 양면과 측면을 구운 것이다.

46 일본의 독특한 소설 장르를 이르는 문학 용어. 일본 근대
소설에서 많이 나타났으며 주로 자연주의 경향의 작가들
이 썼다. 작가가 자신이 직접 경험한 일에서 소재를 얻어,
그것을 허구화하지 않고 작가 자신을 1인칭 주인공으로
삼아 체험이나 심경을 고백하는 형태로 쓴 소설이다.

47 지위나 실력이 한 수 위여서 활동의 장애가 되는 사람. 일
본의 관용어를 인용한 표현으로, 우리말로는 눈엣가시 정
도의 뜻에 해당한다.

48 《포커스》와 《프라이데이》는 1980년대 일본 출판계를 풍
미한 두 사진 주간지다. 《포커스》는 '사진으로 시대를 읽

는다'는 모토 아래 1981년 신쵸샤에서 창간했으며 일본 사
진 주간지의 선두주자였다. 이후 사진 주간지가 인기를 끌
면서 후발주자로《프라이데이》가 1984년 고단샤講談社
에서 창간해 'FF 전쟁'이라고 불릴 정도로 경쟁이 심해졌
다. 둘의 형태는 비슷하지만《프라이데이》가 수영복 화보
나 연예인 사진, 맛집 소개 등 참신한 기사가 많아 내용은
《포커스》와 상당히 달랐다. 결국《포커스》는 2001년부터
잠정 휴간하고, 현재는《프라이데이》만 발행된다.

49 일본의 신사 입구 양옆 또는 본당 정면 양 옆에 한 쌍으로
 놓아두는 짐승 동상. 사자 또는 개를 표현한 상상의 생물
 을 조각한 것이다.

50 여러 재료를 섞은 초밥용 밥을 얇게 펴서 구운 계란으로
 감싼 요리. 복주머니처럼 위쪽을 묶은 모양이다.

51 아카세가와 겐페이의 만화. 학생운동이 시작되었던 1970
 년부터 1971년에 걸쳐《아사히저널朝日ジャ─ナル》과《가
 로》에 연재했다. 제목의 '사쿠라櫻'는 일반적으로 벚꽃을
 의미하지만 야바위꾼, 사기꾼이라는 의미도 있다. 작품 안
 에서는 사쿠라화보사가《아사히저널》을 점거해《아사히
 저널》을 「사쿠라화보」의 포장지로 사용하고 간행처인 아
 사히신문사를 '헌 신문, 헌 잡지'를 생산하는 '폐지회수업
 자'로 등장시킨다. 이런 '점거'를 비롯해 다양한 패러디와
 말장난이 포함된 작품으로 현대 패러디의 원점이라고 인
 정받는다.

52 후지모리 데루노부는 아카세가와 겐페이가 타계한 뒤 쓴
 여러 추모문에서 그가 타계한 나이를 90세로 표기한다.

실제로는 77세에 타계했지만, 이 글을 보고 아카세가와 겐페이가 90세까지 산 것으로 착각한 사람이 있었다고 다른 글에서 밝히기도 했다. 후지모리 데루노부는 아카세가와 겐페이가 90세까지 살면서 자신들을 이끌어주기를 바랐는데 일찍 세상을 떠나 아쉬운 마음을 이렇게 표현한 것으로 보인다. 이 꼭지에서 초예술 토머슨이라는 말이 40년 전에 있었다는 내용이 나오는데 이것도 90세라는 나이를 기준으로 계산한 것이다.

53 일본 황실에서 새해 초와 천황 탄생일에 고쿄를 열어 일반인을 초대하는 행사.

지은이 아카세가와 겐페이赤瀬川原平

현대미술가, 소설가. 1937년 일본 요코하마에서 태어나 무사시노미술대학교武蔵野美術大学 유화학과를 중퇴했다. 1960년대에는 전위예술 단체 '하이 레드 센터High Red Center'를 결성해 전위예술가로 활동했다. 이 시절에 동료들과 도심을 청소하는 행위예술 〈수도권 청소 정리 촉진운동首都圏清掃整理促進運動〉을 선보였고, 1,000엔짜리 지폐를 확대 인쇄한 작품이 위조지폐로 간주되어 법정에서 유죄 판결을 받았다. 1970년대에는 일러스트레이터로도 활약했으며, 1981년 오쓰지 가쓰히코라는 필명으로 낸 단편 소설 「아버지가 사라졌다」로 아쿠타가와류노스케상芥川龍之介賞을 수상하기도 했다. 1986년 건축가 후지모리 데루노부, 편집자 겸 일러스트레이터 미나미 신보와 '노상관찰학회'를, 1994년 현대미술가 아키야마 유토쿠타이시秋山祐德太子, 사진가 다카나시 유타카高梨豊와 '라이카동맹ライカ同盟'을, 1996년 미술 연구자 야마시타 유지山下裕二 등과 '일본미술응원단日本美術応援団'을 결성해 활동했다. 2006년부터 무사시노미술대학교 일본화학과 객원 교수를 지냈다. 수많은 책을 남겼고 그중 국내에 소개된 책은 『침묵의 다도 무언의 전위』『신기한 돈』『나라는 수수께끼』『사각형의 역사』 등이 있다. 2014년 10월 26일 일흔일곱의 나이로 타계했다.

옮긴이 서하나

건축을 공부하고 인테리어 분야에서 일하다가 직접 디자인하기보다 감상하는 것을 더 좋아한다고 깨달았다. 이후 일본으로 건너가 동경외어전문학교에서 일한통번역 과정을 졸업하고 안그라픽스에서 편집자로 일했다. 현재는 언어도 디자인이라고 여기면서, 일한 번역가와 출판 편집자를 오가며 책을 기획하고 만든다. 『노상관찰학 입문』 『토닥토닥 마무앙』 『저공비행』 『느긋하고 자유롭게 킨츠기 홈 클래스』 『디자인 리서치 교과서』 『당신의 B면은 무엇인가요?』 『좋아하는 일을 하고 있다면』 등을 우리말로 옮겼다.